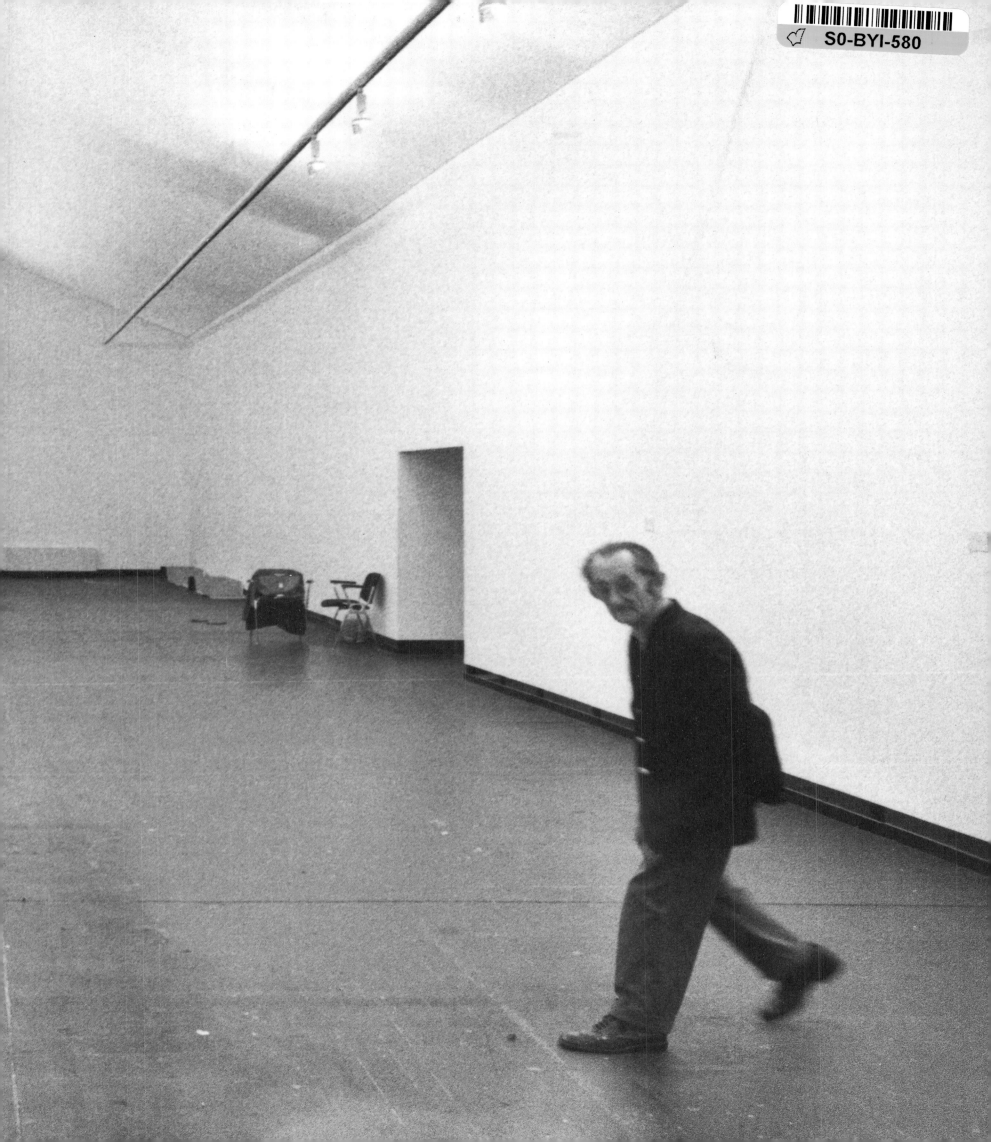

BENJAMIN KATZ

Souvenirs

BENJAMIN KATZ

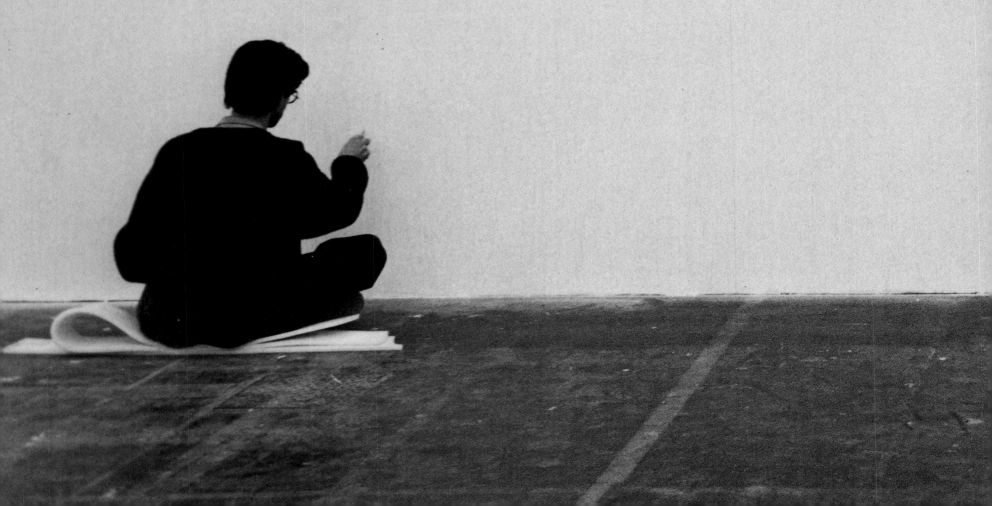

Souvenirs

Herausgeber · Editor · Editeur
Peter Feierabend

KÖNEMANN

Seiten/pages 2/3:
A.L van der Laaken bei Ausführung/working on/
travaillant Sol Le Witt Wandzeichnung Nr. 46–1970,
»Bilderstreit«, Köln 1989

Für Regina und Ora

© 1996 Könemann Verlagsgesellschaft mbH
Bonner Str. 126, D - 50968 Köln

© Benjamin Katz für die Photographien
© Succession Picasso/VG Bild-Kunst, Bonn 1996 für
die Werke von Pablo Picasso

Gestaltung: Peter Feierabend
Photoabzüge: Susanne Trappmann,
Manfred Dinkelbach, Barbara Fromann
Redaktion: Sally Bald, Aggi Becker, Kristina Meier
Übersetzung ins Englische: Ruth Chitty
Übersetzung ins Französische:
Catherine Métais Bührendt
Satz und Herstellung: vierviertel gestaltung
Herstellungsleiter: Detlev Schaper
Reproduktionen: Imago Publishing Ltd., Thame
Druck und Bindung: Neue Stalling, Oldenburg
Printed in Germany

ISBN 3-89508-256-2

INHALT

CONTENTS

SOMMAIRE

Dein Blick
leidenschaftlich
präzise
amüsiert
kritisch
komplizenhaft
fängt das Vergängliche ein
hält es fest
drückt auf den Auslöser
fixiert es
chemisch
wandelt es um
das Bild
Erinnerung an Momente
Bildvorrat Deines Lebens
mit den Künstlern
diskreter Zeuge
ihrer Freuden
treuer Chronist
bei der Schöpfung
zugegen
Darsteller auf der Bühne
der Kunst
Du fängst den Augenblick ein
Du führst Tagebuch
der freien
Vorstellungskraft
Deine Photos
Fragmente
dem Vergessen entrissen
museale Visionen
Inspiration
für die Schaffenden
innere Dringlichkeit
den Augenblick verlassend
auf ewig
in unserem Bildergedächtnis
verhaftet.

Marc Scheps

Your gaze
passionate
precise
amused
critical
implicated
captures the transitory
holds it, click
fixes it, chemical
transforms it
the image
memory of moments
archives of your life
with the artists
discrete witness
of their joy
true chronicler
meeting the creation
actor
of the art scene
you preserve
the fleeting image
you write
the diary of liberated
imagination
your photographs
fragments
saved from oblivion
museum visions
illuminating
the creative
inner urgency
abandoning
the moment
fixed
forever
in our memory
of images.

Marc Scheps

Ton regard
passionné
précis
amusé
critique
complice
capte l'éphémère
le retient, clic
le fixe, chimique
le transforme, image
mémoire des instants
archives de ta vie
avec les artistes
témoin discret
de leurs joies
chroniqueur fidèle
au rendez-vous
de la création
acteur sur la scène
de l'art
tu retiens l'image
fuyante
tu tiens le journal
intime
de l'imagination
en liberté
tes photos
fragments
arrachés à l'oubli
visions muséalisées
illuminant
les créateurs
urgence intérieure
abandonnant l'instant
fixées
pour toujours
dans notre réservoir
d'images.

Marc Scheps

BILDER VON MENSCHEN
SOUVENIRS AUS DER SAMMLUNG KATZ

PICTURES OF MANKIND
SOUVENIRS FROM KATZ'S COLLECTION

DES HOMMES EN IMAGES
SOUVENIRS DE LA COLLECTION KATZ

Als Benjamin Katz mich einlud, ihn durch sein Bildarchiv zu begleiten, machte ich mir keine Vorstellung von den Ausmaßen dieser Bilderwelt. Anfangs dachte ich, wenn man nur konzentriert genug vorginge und wisse, worauf man zulaufe, müsse man irgendwann und -wo ankommen. Doch schlägt die furiose Dynamik der in den Photographien festgehaltenen Momente den Betrachter derart in Bann, daß er ständig gezwungen ist, die Folge der Bilder anzuhalten und zu verweilen. Dann wollten wir nicht mehr, was wir eben noch gewollt, dachten an Neues und änderten den Plan, wie all das zu präsentieren sei, so daß das Vorhaben sich bald völlig von dem zu unterscheiden begann, was am Anfang stand.

Frühmorgens während des Erwachens, halb noch im Traum, fiel ihm das Wort – Souvenir – ein. Für Benjamin Katz stand der Titel seines Buches fest. Und mir gab er den entscheidenden Hinweis.

Ein Sammler ist er, der Momente aus dem Leben seiner Freunde sammelt. Das klingt nach einem, der Anteil nimmt und sich seinen Teil zu nehmen weiß. So entstanden über Jahrzehnte hinweg die Menschenbilder eines Menschenfreundes.

Heute besitzt Benjamin Katz so viele Anteile, daß er ganze Facetten vergangener Augenblicke aus dem Leben mancher Personen wie einen Fächer entfalten kann. Gute Karten sind das, aus denen er den Freunden das Leben auslegt. Wer weiß schon von sich, wie man bei Erfolg und Niederlage, bei der Arbeit vor zwanzig und mehr Jahren aussah, an der Seite von dem und jener? Verflossene und beständige Freunde, Gönner, Mäzene, Rivalen, Kritiker, Lebenspartner sind aufbewahrt.

Intim, ohne jemals voyeuristisch zu sein, sind die von Benjamin Katz genommenen Einblicke, Momente eines Personenmosaiks, das der Betrachter sehenden Auges zusammensetzt. Dabei erfährt er so vieles über die Person, daß die Namen Baselitz, Byars, Penck, Lüpertz, Immendorff, Leroy und so fort, wundersam im Bild vom Menschen aufgehoben sind.

Heinrich Heil

When Benjamin Katz invited me to accompany him through his photographic archives, I had no idea of the extent of this world of pictures. At first I thought you only needed to proceed with a suitable degree of concentration and to know where you are heading; somewhere and at some time you would eventually arrive. Yet the furious dynamism of these photographically captured moments casts a spell on the onlooker, constantly forcing him to stop the running series of pictures, and to linger. Then we no longer wanted what we had wanted just now; we thought up new ideas and changed our plan as how to present all this material, our intentions soon becoming completely different from those we started out with.

Early in the morning, slowly waking up, still half-dreaming, Benjamin Katz thought of the word 'souvenir'. For him, this was the title of his book. And he gave me the decisive clue.

He is a collector, collating moments from the lives of his friends. This sounds like someone who shares but also knows how to take his dues. Decades have produced these pictures of mankind, taken by a friend of mankind.

Today, Benjamin Katz has so many shares that he can spread open whole facets of past moments from the lives of some people like a fan. His is a good hand of cards, from which he deals the lives of his friends. Who can remember how they looked in moments of success and failure, at work twenty years ago and more, standing next to him or her? Friends lost and friends dear, patrons, sponsors, rivals, critics and partners are conserved.

Benjamin Katz's snatched moments are intimate without ever being voyeuristic. These are moments in a mosaic of people, pieced together by the all-seeing eye of the beholder. The beholder learns so much about them, that the names Baselitz, Byars, Penck, Lüpertz, Immendorff, Leroy and so on, are wonderfully preserved in this picture of mankind.

Heinrich Heil

Quand Benjamin Katz m'invita à parcourir avec lui son archive photographique, je ne me faisais aucune idée de l'étendue de cet univers d'images. An début, je pensais que, si l'on procédait avec suffisamment de concentration tout en sachant vers quoi on se dirigeait, on finirait toujours par arriver quelque part. Toutefois, le dynamisme extraordinaire des moments saisis sur ces photos déroute tellement le spectateur, qu'il est sans cesse contraint de s'arrêter dans la succession des images et de s'attarder. Alors nous n'avons plus eu envie de faire ce que nous voulions à l'origine; et nous avons reconsidéré l'ensemble et modifié le programme ainsi que la manière de le présenter, tant et si bien que le projet ne tarda pas à prendre une toute autre tournure.

Un matin, tandis qu'il s'éveillait, encore à moitié plongé dans ses rêves, le mot « souvenirs » lui vint à l'esprit. Le titre de son livre était ainsi donné. Alors il me donna cette indication décisive.

Benjamin Katz est un collectionneur qui rassemble les moments de la vie de ses amis. Ceci évoque un être qui participe tout en sachant y prendre sa part. C'est ainsi que ces images d'hommes réalisées par un philanthrope ont vu le jour au cours de plusieurs décennies.

Actuellement, Katz détient tant de parts de ces vies qu'il est en mesure de montrer des pans entiers d'instants de l'existence de certaines personnes et de les déployer comme un éventail. Ce sont de bonnes cartes qu'il étale devant les amis en leur présentant la vie. Qui donc sait encore à quoi il ressemblait il y a vingt ans, dans l'échec ou la réussite, au travail et aux côtés d'un tel ou d'un autre ? Amis perdus de vue ou fidèles, bienfaiteurs, mécènes, rivaux, critiques, compagnons, tous sont ainsi conservés.

Les scènes prises par Benjamin Katz sont intimes mais dépourvues de voyeurisme ; ce sont des instants d'une mosaïque de personnes que l'oeil du spectateur recompose tout en apprenant tant de choses sur chacune d'elles que des noms tels que Baselitz, Byars, Penck, Lüpertz, Immendorff, Leroy et les autres se sentent étrangement bien dans l'image de l'homme.

Heinrich Heil

DER DOPPELGÄNGER –
FÜR BENJAMIN KATZ

Seit ich ihn kenne, spürte ich ihn manchmal im Rücken oder sonstwo im Raum, wenn sich die Ereignisse in der neuen Kunst verdichtet hatten, bei Eröffnungen, in Museen, in Ateliers, bei Aktionen. Wenn man Benjamin Katz »ertappte«, entwaffneten sein Lächeln und seine Haltung als Gentleman immer von neuem das Gefühl, unberechtigt belauscht oder beobachtet worden zu sein. Es war der Charme der Diskretion, der einem seine Sicherheit zurückgab.

Ich erinnere mich an den Tag der Hochzeit von Daniel und Maria in Derneburg. Die letzten Minuten vor dem Fest im Hause von Elke und Georg Baselitz brechen an; schon brennen die Kerzen auf der festlichen Tafel. Die Suche nach den Namensschildchen hat begonnen. Ich treffe inmitten der Atmosphäre von Vorfreude auf den Photographen, und es geschieht eine andere Bewältigung der Situation, indem ich eine Attitüde annehme oder eine Rolle und der Beobachtung durch den Doppelgänger begegne. Viele seiner schönsten Photos sind deshalb lustig, oft witzig. Höhepunkte in dieser Hinsicht stellen die Aufnahmen von Penck und Byars am Händchen der Baselitz-Skulptur dar oder Polke im Stechschritt. Auf nonchalante Art fordert Benjamin Katz sein Gegenüber dazu heraus, eine Anstrengung zu unternehmen oder einen eigenen Beitrag zum entstehenden Photo zu liefern, der etwas enthüllt von der Person, was im Verborgenen schlummerte und den porträtierten Menschen gerade von seiner Gegenseite beleuchtet. Welche Art von Vaterfigur oder Spielzeug mag wohl die Holzskulptur von Baselitz abgeben? Tanzen Freunde, Rivalen, Kinder oder Spötter um den hölzernen Turm herum? Und wieso ausgerechnet Polke so martialisch? Solche Photos funktionieren wie alle Bilder – sie zeigen und verrätseln zugleich, zumal wenn der Photographierte »mitspielt« und sich zu einer Geste verführen läßt.

Unausgesprochen ist mit dem bisher Gesagten schon angedeutet, daß Benjamin Katz ein Interpret von Menschen und menschlichen Situationen geworden ist, die sich von heute aus gesehen unaufhaltsam in eine historische Entfernung begeben. Ihn als einen Chronisten zu bezeichnen, wäre dennoch falsch, denn seine Photographien sind nichts weniger als objektiv oder dokumentarisch. Am liebsten möchte ich seinen photographischen Stil charakterisieren mit einem Nicht-Begriff, z.B. »der aufgehobene Augenblick«. Dies meine ich in einem doppelten Sinne. Der Augenblick wird einerseits aufgehoben im Sinne von Bewahren, andererseits wird er entwertet, d.h. dem Leben entrissen. Es ist über die Photographie öfters in dem Sinne geschrieben worden, daß sie etwas mit dem Tod zu tun habe. Indem sie den lebensvollen Augenblick festhält, erinnert sie an den Tod, an die Vergänglichkeit und an die erste Aufgabe gerade von Menschenbildnissen im Totenkult. Das Lachen in den Photos von

THE DOPPELGÄNGER –
FOR BENJAMIN KATZ

Ever since I've known him I've sometimes sensed him behind me or somewhere else near me when events in the world of contemporary art come thick and fast at openings and promotions, in museums and studios. If you manage to 'catch' Benjamin Katz, his smile and gentlemanly manner will always disarm you of the suspicion that you are being improperly overheard or observed. It is the charm of his discretion which gives you back your feeling of security.

I can remember the day of Daniel and Maria's wedding in Derneburg. It was a few minutes before the party began at Elke and Georg Baselitz's. The candles were lit on the beautifully laid table; people had started to look for their names on the placecards. In the midst of all this happy preparation and excitement, I was met by the photographer; I coped with the situation by suddenly adopting a pose or role. In this way I too became the subject of this doppelgänger's keen powers of observation. Many of his best photos are often amusing and witty. The highlights in this respect must be the picture of Penck and Byars holding hands with Baselitz's sculpture, or the goose-stepping Polke. Nonchalantly, Benjamin Katz provokes his opponent into undertaking some form of exertion and contributing to the photo in the making, revealing something of the person slumbering inside an outer shell, illuminating the person portrayed from his or her other side. What father figure or toy does Baselitz's wooden sculpture indeed represent? Are those friends, rivals, children or satirists dancing around the wooden tower? And why is Polke of all people suddenly so martial? Photos like this function like all pictures - they show and puzzle at the same time, especially when the photographed subject 'joins in' and is tempted into making some kind of gesture.

All of this merely hints at what I have not yet said: that Benjamin Katz has become an interpreter of people and human situations, people we already perceive as being inexorably claimed by history. It would be wrong to call Katz a chronicler, however, for his are photographs which are far from being objective or documentary. Ideally, I would characterize his photographic style with a non-term, such as 'the seized moment'. I mean this in two ways. On the one hand, these moments are seized opportunities, preserved for all time; on the other they are seized and imprisoned, torn from the normal passages of life. It has often been said that photography bears a tinge of death. By freezing moments full of life we are reminded of death, of transitoriness and of the key role played by human portraits in the cult of the dead. In my view, the laughter in Benjamin Katz's photos constantly touches upon this dimension, especially as the scenes and people do not usually appear to have been rigged for aesthetic or formal ends. For a moment the photographer as doppelgänger

LE DOUBLE –
POUR BENJAMIN KATZ

Depuis que je le connais, je l'ai souvent senti derrière mon dos, ou quelque part dans la pièce, quand les événements de l'art contemporain se concentraient lors d'un vernissage, dans les musées, les ateliers ou pendant une performance. Si on le « prenait sur le fait », le sourire et l'attitude de gentleman de Benjamin Katz vous désarmaient et vous ôtaient le sentiment d'avoir été épié ou observé à votre insu. Son charme et sa discrétion vous aidaient à retrouver la sérénité.

Je me souviens du mariage de Daniel et Maria à Derneburg. Dans la demeure d'Elke et de Georg Baselitz, les dernières minutes avant le début de la fête s'égrenaient. Sur la table décorée, les bougies étaient déjà allumées. La recherche de son nom sur les cartons venait de commencer. En plein milieu de cette atmosphère de préparatifs je tombai sur le photographe. Dans ce cas la manière de faire face à la situation change, j'adoptai une attitude, je jouai un rôle, et j'allai à la rencontre de l'observation par le double. C'est pour cette raison que quantité de ses plus belles photos sont aussi drôles, et pleines d'humour. De ce point de vue, les clichés de Penck et de Byars tenant la main d'une sculpture de Baselitz, ou de Polke marchant au pas cadencé, comptent parmi les meilleures. Avec la nonchalance qui est sienne, Benjamin Katz provoque celui qui lui fait face, le pousse à faire un effort, ou à fournir sa propre contribution à la photo qui est en train de se réaliser, pour dévoiler ainsi la chose cachée qui sommeille en la personne, et éclairer le portrait en montrant un autre aspect de l'être. Quelle est donc cette image paternelle, ou ce jouet, évoqués dans la sculpture de bois de Baselitz ? Est-ce que ce sont des amis, des rivaux, des enfants ou des plaisantins qui dansent autour de cette chose ? Et pourquoi Polke prend-il un air aussi martial ? Ces photos fonctionnent comme toutes les images – elles montrent en même temps qu'elles brouillent les pistes, surtout quand le photographe est « complice » et se laisse entraîner à faire un geste.

L'inexprimable est ainsi déjà évoqué, à savoir que Benjamin Katz est devenu l'interprète d'êtres humains et de situations qui, désormais, s'éloignent inexorablement du présent pour entrer dans l'histoire. Pourtant ce serait une erreur de le prendre pour un chroniqueur, car ses photos sont tout sauf objectives et documentaires. Je préférerais qualifier son style photographique en ayant recours à un non-concept, par exemple en parlant d' « Instant capté ». Et je songe à cela aux deux sens du terme. L'instant est d'une part saisi comme pour être conservé, et d'autre part, il est aboli, c'est-à-dire arraché à la vie. On a souvent écrit à propos de la photographie qu'elle avait quelque chose à voir avec la mort. En fixant un instant plein de vie sur la pellicule, elle rappelle la mort, l'éphémère et la fonction primaire du portrait dans le culte des morts. Dans les photos de Benjamin Katz, sans cesse, le rire évoque

Benjamin Katz berührt in meinen Augen immer wieder diese Dimension, vor allem, weil die Szenen und Menschen meist nicht manipuliert wirken im Sinne einer bestimmten Ästhetik oder einer formalen Rigidität. Der Photograph als Doppelgänger wird für Augenblicke das Alter ego des Modells, dem es einen Dialog vorschlägt, der vom Memento mori der Bilder durchzogen ist. Allerdings findet ein Gespräch meistens tatsächlich statt. Einige Sätze oder Wörter werden knapp wie in einem Stegreifspiel ausgetauscht. Manchmal dient der verbale Ausdruck allerdings auch dazu, das Modell in Sicherheit zu wiegen. Das konnte ich aus der Nähe beobachten, als Katz in Bonn A.R. Penck bei der Entstehung eines Wandbildes begleitete. Die Rolle, die der Photograph einnahm, schillerte zwischen Unterhalter, Beobachter, Animateur, Partner und Besucher. Er agierte natürlich im Rücken des anderen, der auf dem Gerüst an seinem riesigen Wandbild arbeitete. Als Beobachter der Szene spürte ich, wie allmählich ein unsichtbares Band entstand, das sich manchmal straffte, das beide manchmal schleifen ließen. Penck war sozusagen bei manchen Photos, die er natürlich gar nicht imaginieren konnte, beteiligt; eine Situation, die gerade das Theatralische hervorkehrte, was in bestimmten Formen der modernen Photographie geradezu verpönt zu sein scheint. Mit dieser Eigenschaft hängt jedoch ein Merkmal vieler Katz-Photos zusammen, nämlich das Gefühl des Betrachters, daß er Auftritten der Protagonisten beiwohnt. Der Blickkontakt zum Photographen, sprich zum Betrachter, hat große Bedeutung. Derjenige Augenblick in der älteren Bildkunst der Malerei, der als Blick aus dem Bild häufig beim Selbstbildnis oder bei einer Figur zu beobachten war, die dem Betrachter das Überspringen der ästhetischen Grenze ermöglichen sollte, ist zum Strukturprinzip der gesamten Bildanlage geworden. Der Betrachter gehört zum Bild in einer appelativen, oft suggestiven Weise.

Mit dieser Behauptung möchte ich eine Dimension in photographischen Bildern bezeichnen, die in keinem anderen bildkünstlerischen Medium auf solche Weise vorkommen kann, da diese ihr Gegenüber doch immer in einem schon von Fiktionen erfüllten Spiegel zeigen können; der Photograph dagegen leiht sein stellvertretendes Auge trotz aller Veränderungen, vom Lichteinfall in der Linse bis zum Abzug auf Papier, einer Spur von Authentizität – zumindest in der Art des Photographierens, wie Benjamin Katz sie betreibt. Insofern bleibt seine Auffassung sozusagen »photographischer«, d.h. näher am »aufgehobenen Augenblick« als am gemalten Bild. Die Wahrheit der entstehenden Aufnahmen liegt daher nicht im Medium alleine begründet, sondern auch in einem hohen Maße in der Integrität des Photographierens.

Siegfried Gohr

becomes the alter ego of the model, who proposes a dialogue riddled with the memento mori of the pictures.

A conversation often does actually take place. A few sentences or words are briefly exchanged akin to a staged improvisation. Sometimes this verbalization is needed to lull the model into a sense of security. I was able to observe this closely when Katz accompanied A.R. Penck, who was creating a mural in Bonn. The role adopted by the photographer hovered between entertainer, observer, animateur, partner and visitor. Without any fuss he went about his business behind Penck, who was steadily working on his huge mural on the scaffolding. Observing this, I noticed how gradually an invisible bond was formed, sometimes tensed and taut, sometimes allowing the two some slack. Penck was, as it were, involved in some photos which he of course couldn't visualise: a situation which emphasises the theatrical and which appears to be frowned upon by certain forms of modern photography. Yet it is this which characterizes many of Katz's photos: that the observer feels he is present at the protagonist's performances. Eye contact with the photographer and thus with the observer is of great importance. That moment in the older art form of painting, where the selfportrait or studied figure can be seen looking out of the picture, allowing the observer to cross aesthetic boundaries, has become the structural principle of this entire pictorial conception. The observer is part of the picture in an appellative, even suggestive manner.

In saying this, I wish to describe a dimension in photography which does not occur in any other pictorial medium in this way, as the other media always display their models in a mirror already full of fiction. The photographer, however, lends his vicarious eye a trace of authenticity, despite all the changes which intervene from the angle of the light in the lens to the finished print. At least this is true of the way Benjamin Katz takes photographs. In this respect, his perception is, so to speak, 'more photographic', i.e. closer to the 'seized moment' than to a painted picture. The truth of the resulting photo is not established by the medium alone, but also to a large extent by photographic integrity.

Siegfried Gohr

cette dimension, à mes yeux du moins; surtout parce que la plupart du temps, les situations et les personnages ne donnent pas l'impression d'avoir été mis en scène au sens d'une esthétique définie ou d'une rigueur formelle. Un instant durant, le photographe, en tant que double, devient l'alter ego du modèle auquel il propose un dialogue qui est soustendu par un mémento mori. Toutefois, la conversation a presque toujours lieu. Quelques phrases ou paroles sont brièvement échangées dans un jeu à l'improviste. Parfois certes, cet échange verbal sert aussi à mettre le modèle à l'aise. J'ai pu observer cela de près quand, à Bonn, Katz suivait la réalisation d'une peinture murale d'A. R. Penck. Le rôle que jouait le photographe était ambigu. Il était à la fois homme de compagnie, observateur, animateur, partenaire et visiteur. Il agissait avec naturel dans le dos de celui qui, sur un échafaudage, travaillait à sa fresque. Spectateur de cette scène, je ressentais ce lien invisible qui se tissait progressivement, tantôt se tendant, tantôt se relâchant de part et d'autre. Penck ne s'imaginait sans doute pas qu'il participait, pour ainsi dire, à certaines photos ; une situation qui mettait en valeur un aspect théâtral, ce qui est proscrit dans certaines formes de la photographie contemporaine. Cette particularité est étroitement liée à l'une des caractéristiques d'innombrables photos de Katz, elles donnent notamment l'impression que le spectateur assiste à l'entrée en scène des protagonistes. L'échange de regard avec le photographe, donc avec le public, a une importance majeure. C'est un phénomène, souvent observé sur les portraits et chez les personnages des tableaux de maîtres des temps jadis, où le regard semblait sortir du tableau, ce qui devait permettre au spectateur de franchir la frontière esthétique, un phénomène qui est devenu le principe de base de l'ensemble du dispositif pictural. Le regardeur participe à l'appel, souvent suggestif, de l'image.

En affirmant ceci, je souhaiterais mettre en évidence une dimension de l'image photographique qui n'apparaît pas de cette manière dans les autres moyens d'expression plastique, puisqu'ils peuvent révéler le regardeur dans un miroir qui contient déjà toutes les fictions possibles ; à l'inverse, le photographe, et le substitut de son oeil, confèrent à l'image une trace d'authenticité, en dépit de toutes les modifications de la lumière, de l'optique jusqu'au tirage sur papier – c'est du moins la manière dont Benjamin Katz pratique cet art. Par là même, sa conception est pour ainsi dire « plus photographique », c'est-à-dire plus proche de l'instant capté que de l'image peinte. La vérité des clichés réalisés ne relève donc pas seulement du médium, mais se fonde surtout sur l'intégralité de l'acte du photographe.

Siegfried Gohr

WIEDERERZÄHLTE GESCHICHTEN VOM AUGENBLICKSFÄNGER BENJAMIN KATZ

Ich halte Benjamin Katz für einen Geschichtenerzähler. Seine Aufmerksamkeit, jener ungewöhnliche Sinn, Augenblicke zu sammeln, hat ihn ein übervolles Kompendium an Geschichten zusammentragen lassen. Teilte der Künstler seine Berichte auf herkömmliche Weise mit, steckte er wie Tristram Shandy beim Abfassen seiner Biographie tief in jenem Paradox, mehr Zeit für das Notieren aufwenden zu müssen, als fürs Durchleben und Erfahren selbst nötig war. Das heißt, sich fortlaufend zu verspäten und den Anschluß an das Aktuelle zu verlieren. Genial hat Benjamin Katz aus diesem Dilemma gefunden. Ohne sich selbst zurücknehmen zu müssen, indem er uns den Plot der Geschichte als Photographie aushändigt und dem Betrachter das Erzählen aufgibt. Frei bleibt der Jäger – aufspüren, warten, begleiten, lauern, einfangen – Benjamin Katz hat einen sprechenden Namen. Und wie großzügig verteilt er die Beute! Der vorliegende Band ist eine Quersumme, eine knappe, repräsentative Auswahl, vieles wird folgen.

Jeder kennt die Starre, in die man verfällt, gerät man wissentlich ins Visier einer Kamera. Die Angst, festgehalten sich selbst zu begegnen, löst reflexartig Verkrampfung aus. Gleichgültig bleiben wir gegenüber jenen unzähligen Augenblicken unseres Lebens, von denen wir wissen, daß sie dokumentiert ins Vergessen fließen. Wähnen wir jedoch Momente unseres Selbst im Bild aufgehoben und der Vervielfältigung ausgesetzt, verunglückt die Absicht, eine möglichst gute Figur zu machen, und mündet in jene dilettantischen Posen, bei deren Anblick man sich später nur unwillig wiedererkennen mag.

Ich spreche von der uralten Angst, Objekt zu werden. Und es ist eine Kunst, uns diese Angst zu nehmen. Benjamin Katz zählt zu den Virtuosen, die es können. Immer wieder gelingt es ihm, uns Augenblicke abzuluchsen. Hört man dem Klang des Wortes nach, überblendet das lateinische lux für Licht die Vorstellung vom jagenden Luchs, und doppelt belichtet erscheint das wahre Wesen des Photographen Katz. Sequenzen aus Lebensläufen lichtet er ab, zieht sie durch die dunkle Kammer der umgekehrten Welt seines Apparats, und in einem zweiten Arbeitsgang holt er sie aus dem Schattenreich des Negativs in die lichte Welt seiner Abzüge auf Papier zurück. Alle Photographien sind ein Souvenir d'amour, von einem, der die Menschen liebt und das Leben – ein Geschenk für die Festgehaltenen und den Betrachtern ein Vergnügen. Unzählige Notizen eines Flaneurs durchs Leben aus lauter Lust und Laune.

So ist seine Anwesenheit im Leben der anderen selbstverständlich, zuweilen scheint er unsichtbar. Situativ ergreift er seine Rollen, nutzt den Zufall, findet Assistenz – »Dreh dich um, Jupp«, ruft einer, und Joseph Beuys ist festgehalten wie nur einmal. Glück des Augenblicks. Atome herausgelöst

STORIES RETOLD BY MOMENT CATCHER BENJAMIN KATZ

For me, Benjamin Katz is a storyteller. His attentiveness, his unusual knack of collecting moments in time has helped him to put together a thick compendium of tales. Yet if the artist were to convey his reports on life in the usual way, he would be very much faced with the same paradox as Tristram Shandy writing his biography; he would spend more time noting down his observations than he needed to live through and experience them. That means being constantly behind and losing touch with life's goings-on. Benjamin Katz has found a genial way out of this dilemma, without having actually to withdraw from the centre of the action. He hands us the plot as a photograph and leaves the telling of the story to the observer. The hunter is free to track down his victims, to wait, accompany, lurk and finally pounce - the name Benjamin Katz ('cat' in German) is a descriptive one. And how generous he is with his catch! This volume is merely a sub-total, a brief, representative selection: much more will follow.

Everyone is familiar with the stiffness which overcomes you when you are knowingly caught on camera. The fear of meeting yourself as a photographic image causes a reflex tension. Yet we are indifferent to those numerous instants in our life which we know will remain undocumented and thus forgotten. If we suspect, however, that these moments allowing a fleeting glance at our inner self are prone to being permanently stored and even reproduced, our intentions of cutting a good figure evaporate into those amateurish poses in which we will only unwillingly recognise ourselves later.

I speak of the ancient fear of becoming an object. It is an art to relieve us of this fear. Benjamin Katz is one of those virtuosos who can. Again and again he manages to coax these moments from us. He photographs sequences from our lives, drags them through the dark chambers of his camera's reversed world and then, in a second work process, frees them from the negative's realm of shadows into the bright, light world of his paper prints. His photographs are a souvenir d'amour from someone who loves life and people, a present for those recorded and a pleasure for the beholder. These are numerous sketches by someone strolling through life for the sheer fun of it.

His presence in the lives of others is thus a matter of course; occasionally he even seems invisible. He adapts his role to suit the situation, exploits chance, finds assistance. 'Turn round, Jupp', someone shouts, and Joseph Beuys is the subject of an unique shot. The luck of a moment. These are atoms released by this race towards Death which we call Life – the smallest units of being, around which stories form.

A man in an unbuttoned trenchcoat, a scarf draped round his neck, a cigarette almost burnt down to the filter between the fingers of his right hand, leaning slightly forwards to lift

HISTOIRES RÉINTERPRÉTÉES PAR UN CHASSEUR D'INSTANTS BENJAMIN KATZ

Je tiens Benjamin Katz pour un conteur. Son sens exceptionnel de l'observation, son attention qui le portent à collectionner les instants, l'ont amené à réunir un compendium d'histoires. Si l'artiste faisait part de ses récits selon la manière habituelle, comme Tristram Shandy lors de la rédaction de sa biographie, il s'enfoncerait dans l'attitude paradoxale de celui qui passe plus de temps à noter qu'à vivre et à ressentir. C'-est-à dire prendre constamment du retard et se déconnecter de l'actualité. Benjamin Katz s'est tiré de ce dilemme avec génie. Sans pour autant se mettre en retrait, il nous donne la dramaturgie de l'histoire sous forme de photographie et laisse au spectateur le soin de la raconter. Le chasseur reste libre : pister, attendre, accompagner, épier, attraper – Benjamin Katz (« chat » en allemand) possède le nom qui convient. Mais c'est un chasseur qui partage sa proie avec générosité! Ce volume est un résumé, une sélection représentative et brève ; d'autres suivront.

Chacun connaît cette allure figée que l'on adopte quand on se sait pris dans le viseur d'un appareil photo. La peur de se rencontrer soi même, fixé par l'image, provoque un réflexe de crispation. Nous restons indifférents aux innombrables moments de notre vie, dont nous savons qu'ils sombreront dans l'oubli puisqu'ils n'ont pas été documentés. Mais si nous nous imaginons quelques instants de nous-mêmes conservés par l'image et livrés à la multiplication, l'intention de faire la meilleure figure possible échoue et aboutit à des poses dilettantes, où plus tard nous ne nous reconnaissons qu'à contre-coeur.

Je songe ici à cette peur ancestrale de devenir objet. Or, c'est un art de nous ôter cette angoisse. Benjamin Katz compte parmi les virtuoses qui savent le faire. Il parvient toujours à nous subtiliser quelques instants, à les mettre en lumière. Or, si l'on écoute la sonorité du mot lumière qui renvoie au latin lux, il évoque l'image du lynx en chasse et la vraie nature de Katz photographe apparaît comme en double exposition. Il saisit des séquences de vie, les attire dans la chambre noire, dans ce monde inversé qu'est son appareil. Puis au cours de la phase suivante, il les extrait du royaume des ombres, du négatif, pour les ramener dans cet univers de lumière que sont ses tirages sur papier. Chaque photo est un souvenir d'amour d'un être qui aime les humains et la vie – un cadeau pour celui qui a été pris et fixé, et un plaisir pour le spectateur. Innombrables notes d'un homme qui flâne à travers la vie à son gré et à sa guise.

Sa présence dans la vie des autres est une évidence, même si parfois, il semble invisible. Selon les circonstances, il attrape les rouleaux de pellicule, profite d'un hasard, trouve une assistance – quelqu'un s'écrie : « Retourne-toi Jupp » et Joseph Beuys est fixé sur la pellicule comme on ne le fera

aus dem Lauf in den Tod, den wir Leben nennen – kleinste Daseinseinheiten, um die sich Geschichten bilden.

Ein Mann im offenen Trenchcoat, übergeworfener Schal, eine fast niedergebrannte Zigarette zwischen den Fingern der rechten Hand, leicht nach vorne gebeugt, um die Verschlußhaube eines altmodischen auf hohem Fuß stehenden Aschenbechers anzuheben. Die Szene spielt auf einem Treppenabsatz in einem öffentlichen Gebäude. Im nächsten Moment ist der Stummel ausgedrückt, wird die Aluminium-Halbkugel des Deckels in ihre Ausgangsposition zurückgefallen sein. Zuckerdosen in italienischen Kaffeebars haben solche Visiere – und wüßte man es nicht besser, es könnte eine Skulptur sein, der verlorene Platon von Brancusi, nur wenige erhaltene Photographien geben eine Ahnung seiner Gestalt, von weitem diesem Ascher nicht unähnlich; oder die Arbeit eines noch wenig bekannten Künstlers – denn der Mann, der das Objekt berührt, so interessiert anfaßt, ist Jan Hoet, der Macher der documenta 9 (s.S. 357).

Nun mag der Zufall Benjamin Katz manches zuspielen, die veröffentlichten Ergebnisse erscheinen durchkomponiert. Ausgewählt aus Serien von Negativen und für gut befunden, entfaltet sich erst während der Arbeit am Abzug, beim Setzen der Schattierungsnuancen, der Wahl des Härtegrads undsoweiter, die letztendliche Subtilität der Bilder.

Die hohe Verdichtung und Konzentriertheit der Photographien von Benjamin Katz provozieren die Lust, über den festgehaltenen Augenblick hinauszusehen, das Davor zu mutmaßen, die dargebotenen Details auszuführen. Wer seinen Blick an sie verliert, wird von den Bildern angesprochen.

Zwei Männer, Spielbein – Standbein, gehen aneinander vorbei. Bruchteile von Sekunden vorher haben sie einander angesehen. Jetzt vertritt jeder seine Richtung. Massiv, breitschultrig, gedrungen der, der aus dem Bild geht. Die Hände bei offenem Mantel in den Taschen. Der andere schaut listig am Betrachter vorbei, hält seinen Schritt im Schwung eines leichten Bogens. Hände in den Hosentaschen, den offenen Mantel nach hinten zum Schwalbenschwanz gerafft. Komplementär wie der andere in eigener Sache. Die Szene ist spannungsgeladen. Das spürt man, auch ohne Namen zu nennen. Das Photo, oft gezeigt, ist zu bekannt, um unschuldig zu tun. Feldherren auf dem Campus der Kunst sind beide und buhlen um die gleiche Muse (s.S. 236/237).

Wie aus einem Familienalbum. Ein Abschiedsphoto – Vater und Tochter fahren in die Ferien. Hauptbahnhof Kassel. Zurück bleibt nicht die Mutter, was sich in der Scheibe spiegelt sind Männerhände an einer Spiegelreflexkamera. Kindhaft aufgedreht wirkt die Tochter. Still und bei sich der Vater. Er hager, sie in Bluse und Rock, eine Sternenspange im Haar.

the lid of an old-fashioned ashtray on a long pole. This scene takes place on a half-landing in a public building. A moment later the cigarette butt has been stubbed out; the aluminium dome of the lid claps back into place. Sugar bowls in Italian coffee bars have similar visors – if one did not know better, this could be a sculpture, the lost Plato by Brancusi. There are only a few photographs which give clues as to its shape and form; from a distance, it is not unlike this ashtray. Or this could be the work of an as yet little known artist, for the man touching this object, handling it with interest, is Jan Hoet, documenta 9's man of action (see p. 357).

Chance may push much in Benjamin Katz's direction, yet his published results seem worked out down to the last detail. Chosen and approved from whole series of negatives by the photographer, it is only during work on the print, only while setting the nuances in shading, while choosing the degrees of hardness etc. that the final subtlety of the pictures is achieved.

The high level of intensity and concentration evident in Benjamin Katz's photos provokes the desire to see beyond the captured moment, to guess what happened before, to explain the proffered details. These photographs cannot fail to appeal to those who observe them.

Two men, both with one foot off the ground, pass each other. Split seconds before the shot, they look at each other. Now each strides off purposefully in his respective direction. The one leaving the picture is solid, sturdy, broad-shouldered, his hands in the pockets of his unbuttoned coat. The other craftily looks past the observer, swinging his step in a gentle arch. He has his hands in his trouser pockets, his coat undone and bunched up behind him like a swallow's tail. He is complementary to the other, absorbed in his own affairs. The scene is full of tension, unexpressed yet highly evident. This photo, often shown, is too well-known to act the innocent. Both are commanders in the field of art and woo the same Muse (see pp. 236/237).

Like a scene from the family album. A farewell photograph – father and daughter are going on holiday. Kassel's main station. Mother is not the one staying behind, for those are male hands holding the reflex camera reflected in the window. The daughter appears childishly excited, father quiet and collected. He is gaunt; she is in a blouse and skirt, a star-shaped barrette in her hair. A present from an uncle in America perhaps? She stands on the heating in the compartment, holding onto the window catch with her left hand, and waves with more enthusiasm than her father. He stands with solemn composure at the window like a statesman, like someone miles away, lost in thought, but present in body. A tooth is missing from her smile.

jamais plus. Chance d'un instant. Atomes détournés de cette course vers la mort que nous appelons vie – unités infimes d'existence autour desquelles se constituent les histoires.

Un homme en trench-coat ouvert, l'écharpe négligemment enroulée autour du cou, une cigarette presque entièrement consumée entre les doigts de la main droite, légèrement incliné en avant pour soulever le couvercle d'un cendrier démodé, monté sur un pied. La scène se déroule sur un palier de l'escalier d'un bâtiment public. Dans l'instant suivant, le mégot sera écrasé et la demi-sphère du couvercle d'aluminium sera retombée dans sa position initiale. Les sucriers des cafétérias italiennes possèdent également ce genre de visières. Or, si on ne le savait pas, ce pourrait être une sculpture, le « Platon » disparu de Brancusi, quelques rares photographies conservées donnent une idée de sa forme qui de loin, n'est pas sans ressembler à ce cendrier ; ou bien encore l'œuvre d'un artiste encore peu connu – car l'homme qui touche cet objet, le saisit avec tant d'intérêt, s'appelle Jan Hoet et c'est le commissaire de la documenta 9 (voir p. 357).

Il se peut certes que le hasard souffle quelques sujets à Benjamin Katz, mais les résultats publiés semblent parfaitement composés. Sélectionnées dans une série de négatifs, et puis jugés bonnes, ses images déploient toute leur subtilité pendant le tirage, au moment où s'élabore le chatoiement des nuances, où l'on choisit le degré de dureté du papier, etc.

La densité et la concentration qui émanent des photographies de Benjamin Katz donnent envie de dépasser l'instant fixé, de partir en conjectures sur l'avant, de traiter des détails. Celui dont le regard se perd en eux est interpellé par ces images.

Deux hommes, jambe de jeu – jambe d'appui, passent l'un à côté de l'autre. Quelques fractions de seconde auparavant, ils ont échangé un regard. Désormais, chacun défend son obédience. L'un, massif, large d'épaules, trapu, sort de l'image. Les mains dans les poches de son manteau ouvert. Le regard en coin de l'autre ignore l'observateur, il maintient sa foulée en faisant un léger détour. Les mains dans les poches du pantalon, le manteau ouvert plaqué en arrière comme une queue d'hirondelle. Tout comme l'autre, complément de l'affaire qui le concerne. La scène est chargée de tensions. On le sent, même sans citer de noms. Cette photo, souvent montrée, est trop connue pour faire l'innocente. Ce sont deux guerriers sur le terrain de l'art, qui briguent la même muse (voir p. 236/237).

Comme tiré d'un album de famille. Une photo d'adieux – le père et la fille partent en vacances. Gare centrale de Kassel. Ce n'est pas la mère qui reste, le reflet dans la vitre – ce sont des mains d'homme sur un appareil reflex. La fille paraît excitée comme un petit enfant. Le père calme et recueilli.

Vielleicht hat sie die von einem Onkel aus Amerika? Sie steht auf der Heizungsleiste des Abteils, hält sich mit der linken Hand am Fenstergriff und winkt, heftiger als der Vater. Der steht in getragener Gelassenheit wie ein Staatsmann am Fenster, gleichsam mit den Gedanken weit weg und doch da. Ihrem Lachen fehlt ein Zahn.

Das Fenster des Zugabteils versetzt das Bild in einen abgerundeten viereckigen Rahmen, der selbst einem Koffer gleicht. Die beiden stecken in einem Reisekoffer und winken uns zu (s. S. 128).

Der Mann mit Bart, Stirnband und Kampfjacke hat den Einfall, greift nach der Hand der großen Holzfigur – der Arbeit eines Künstlerfreundes –, hebt das schwerbeschuhte Bein, um stehenden Fußes einen Schritt zu tun. Sein Partner, ein Herr mit hohem Hut, schaut es ihm lachend ab. Jetzt hat Papa die Kleinen zufrieden am Händchen, gleich geht's über die Straße ins Wäldchen. So sieht man's in Deutschland auf Straßenschildern, auf blauem Grund die Silhouette von Mann und Kind. Hier sind es zwei Erwachsene im Spaß mit einer Skulptur und dem Photographen. Der hat alle soweit gebracht, sich ganz natürlich zu gebärden. Man folgt seiner Aufforderung – kommt, tanzt mit mir! – und ich bin für einen Moment euer Biograph (s. S. 283).

1 Fünf Arbeiter - der auf der Leiter stört die Symmetrie - sind damit beschäftigt, einen Zylinder aus Metall aufzustellen. Die oben im Gerüst sehen aus wie Trapezkünstler, die prüfend Hand an ihr Arbeitsgerät legen. Viel zu dünn erscheint das Gestänge, an dem Flaschenzug und Laufkatze befestigt sind. Schwer ruht der Zylinder, an seinem oberen Ende mit Tüchern und Gurten umwunden, auf dem Boden. Eine Hand berührt vertraut seine glatte Oberfläche. Der Künstler ist nicht im Bild. Die Szene wirkt wie ein nachgestelltes Historienbild aus den Anfängen des Industriezeitalters.
2 Behutsam richten die Arbeiter den röhrenförmigen Hohlkörper auf, schwer hängt der im zierlichen Gerüst. Links stemmt sich einer gegen den Zylinder, zieht an seinem Gurt, sieht aus wie manche Segler, die sich über die Bordkante ihres Boots hängen lassen, um Gegengewicht zu schaffen. So kommt alles an seinen Platz.
3 Ein übergroßer Helm, der Aufsatz des Turms, hängt am Haken, darf nicht gegen die vergoldete Wand des Zylinders schlagen, muß noch höher hinauf, um als Hut von oben abgesenkt, eingepaßt zu werden.
4 Der Turm steht phallisch. Die Arbeiter machen Pause.
5 Die Hände in den Hüften, den Kopf in den Nacken geworfen, wie man zu einem kolossalen Baum aufsieht, steht der Mann im Trench, den Gürtel fest geschnürt, vor seinem

The window of the train compartment places the scene in a frame with softly rounded corners, resembling a suitcase. Both are waving at us from their suitcase (see p. 128).

The bearded man with a headband and army jacket has the idea. He grabs the hand of the large wooden figure – the work of an artist friend – and lifts his heavily-shod leg as if to make an immediate step forward. His partner, a man with a tall hat, looks on and laughs. Papa now has his offspring safely by the hand and is about to cross the road into the wood. This is a common picture found on German road signs, showing the silhouette of a man and his child against a blue background. Here there are two adults playing around with a sculpture and the photographer. The latter has managed to get them to behave quite naturally. One follows his instructions: come dance with me! and I will be your biographer for a moment (see p. 283).

1 Five workers – the one on the ladder spoils the symmetry – are busy erecting a metal cylinder. The ones on the scaffolding look like trapeze artists, laying their hands on their work tools as if to test them. The bars which the block and tackle and crab are attached to seem far too thin. On its upper end, the cylinder rests heavily on the ground, wrapped in cloths and straps. A hand intimately touches its smooth surface. The artist is not in the picture. The scene is akin to a reenacted historical portrait from the beginning of the industrial age.
2 The workers carefully bring the hollow tube into position. It hangs heavy on its dainty scaffolding. One of the men braces himself against the cylinder and pulls on one of the straps; he looks like a sailor leaning over the edge of his boat to counterbalance it. Everything gradually comes into place.
3 An enormous helmet, the top section of the tower, swings from a hook. It must not be allowed to bang against the gold-painted wall of the cylinder; it must be pulled up higher and then lowered down and fitted from above like a hat.
4 The tower stands proud like a phallus. The workers have a break.
5 Hands on his hips, his head thrown back, like someone looking up at a giant tree, the man stands in front of his golden tower, the belt of his trenchcoat tightly tied. In the background, someone exits the picture through a door like in a famous Velázquez painting.
6 James Lee Byars circles his tower, enacts an ancient ritual. He is happy and goes off to buy some roses (see pp. 298/299).

This series of photos describes the division of labour and the energy which is no longer apparent at the opening of an exhibition; it describes the art of concentrating communication between those involved in a project to realise one artistic will.

Lui, maigre ; elle, portant chemisier et jupette, une barrette étoilée dans les cheveux. Sans doute l'a-t-elle d'un oncle d'Amérique ? Elle est debout sur la plinthe chauffante du compartiment, la main gauche agrippée à la poignée de la vitre et fait des signes, plus véhéments que ceux du père. Il se tient à la fenêtre avec cette digne nonchalance propre aux hommes d'état, comme ceux qui sont très loin en pensées et pourtant là. Il manque une dent au sourire de la fille.

La fenêtre du compartiment transpose l'image dans un cadre rectangulaire aux coins arrondis, qui évoque lui-même une valise. Ils sont tous deux dans la valise et nous font signe (voir p. 128).

L'homme à la barbe, portant bandeau sur le front et parka militaire a une idée ; il tend la main vers celle d'une grande sculpture en bois – l'œuvre d'un ami artiste – il lève sa jambe chaussée de lourds brodequins, comme pour faire un pas en avant. Son partenaire, l'homme au chapeau, le regarde agir en riant. Maintenant, papa tient la menotte des petits, ravis, et ils vont traverser la rue pour aller dans le petit bois. Comme on peut les voir en Allemagne sur les panneaux de signalisation routière : sur fond bleu, la silhouette d'un homme et d'un enfant. Ici, ce sont deux adultes plaisantant avec une sculpture et le photographe. Il les a tous amenés à se conduire avec naturel. On obéit à ses injonctions – venez danser avec moi ! et je serai votre biographe d'un moment (voir p. 283).

1 Cinq ouvriers - celui qui est sur l'échelle trouble la symétrie- sont en train de monter un cylindre de métal. Ceux d'en haut, dans les échafaudages, ressemblent à des trapézistes qui vérifient leur outil de travail de la main. La barre à laquelle sont fixés la poulie et le va-et-vient semble bien trop fine. Le cylindre repose pesamment sur le sol, l'extrémité supérieure enrubannée de chiffons et de sangles. Une main confiante glisse sur sa surface lisse. L'artiste ne figure pas sur l'image. La scène fait l'effet d'une reconstitution historique datant du début de l'ère industrielle.
2 Avec précautions, les ouvriers redressent ce corps creux de forme tubulaire, il pèse de tout son poids sur l'échafaudage fragile. A gauche un homme s'appuie de toutes ses forces contre le cylindre en tirant sur une sangle, il ressemble à ces marins accrochés en rappel aux bordées d'un voilier pour rétablir l'équilibre. Ainsi tout se met en place.
3 Un casque énorme, la partie supérieure de la tour pend à un crochet. Il ne doit pas heurter la paroi dorée du cylindre, il faut qu'il monte plus haut encore pour qu'on le redescende ensuite afin de l'ajuster comme un chapeau.
4 La tour se dresse, phallique. Les ouvriers font une pause.
5 Les mains sur les hanches, la tête en arrière, renversée sur la nuque, tout comme on regarde un arbre immense,

goldenen Turm. Hinten geht einer durch eine Tür aus dem Bild wie in einem berühmten Gemälde von Velázquez.

6 James Lee Byars beschreitet einen Kreis um seinen Turm, spielt ein altes Ritual aus. Er ist glücklich und geht Rosen kaufen (s. S. 298/299).

Die Bilderfolge erzählt von der Arbeitsteilung, vom verschwundenen Aufwand bei Ausstellungseröffnung, von der Kunst, die Kommunikation der vielen an einem Projekt Beteiligten zu bündeln, um den einen künstlerischen Willen durchzusetzen.

Symposion der Freunde – Auf einem schmalen, an beiden Enden abgerundeten Podest liegen zwei Männer (James Lee Byars und Joseph Beuys), vom Boden wenig erhöht, auf linken und rechten Unterarm gestützt, einander zugewandt gegenüber. Ein jeder Herr seiner Inszenierung: Schamane und Alchimist – Magier beide. Benjamin Katz hat sie im Zentrum ihres Mysteriums photographiert (s. S. 140/141).

Die Kunst des einen besteht aus der Verbindung von Dingen und Gedanken zu Gedankendingen, der andere gibt den Ideen Körper. Dieser propagiert die erste total fragende Philosophie, jener stellt den Paß für den Eintritt in die Zukunft aus.

Der Betrachter muß nichts davon wissen und spürt doch die ganze Intensität – wird vom Bild nicht lassen können.

In solch nachdrücklicher Wesentlichkeit präsentieren sich viele der Bilder von Benjamin Katz. Ich sehe sie für Texte an, geschrieben mit hellem Licht, ganz wie es uns der griechische Wortsinn von Photographie nahelegt. Knappe Texte in bewundernswert sicherem Ausdruck, die den Betrachter sehenden Auges ins Erzählen geraten lassen.

Heinrich Heil

A symposium of friends. Two men (James Lee Byars and Joseph Beuys) lie on a narrow platform rounded at both ends and slightly above ground level, propped up on left and right forearm, turned to face each other. Both are masters of their art: shaman and alchemist, two magicians. Benjamin Katz has photographed them in the centre of their mystery (see pp. 140/141).

The art of one of the men makes objects and thoughts into thought-objects, whilst the other gives physical expression to ideas. The latter propagates the first philosophy to question everything, the former issues passports for the entrance into the future.

The observer need not know this, yet he can feel the intensity – his eyes will not be able to leave the picture.

Many of Benjamin Katz's pictures present the emphatic core of their subjects in this way. I see them as texts, written in bright light, as the Greek meaning of the word 'photography'-suggests. These are short texts with an admirably secure form of expression, prompting the beholder to fall to telling stories with an all-seeing eye.

Heinrich Heil

l'homme en trench, la ceinture bien serrée, se tient devant sa tour dorée. Derrière, quelqu'un passe une porte comme pour sortir de l'image, rappelant ainsi un célèbre tableau de Vélasquez.

6. James Lee Byars tourne à grandes enjambées autour de sa tour, simulant un ancien rituel. Il est heureux et va acheter des roses (voir p. 298/299).

Cette série raconte la division du travail, les énergies et les efforts disparus lors du vernissage; elle parle de l'art de faire communiquer ensemble toutes les personnes concernées par un projet pour imposer une volonté artistique.

Symposium des amis – deux hommes sont allongés sur une estrade étroite arrondie aux deux extrémités et légèrement surélevée du sol (James Lee Byars et Joseph Beuys) ; ils s'appuient sur leur avant-bras droit tourné l'un vers l'autre. Chacun maître de sa mise en scène : le chaman et l'alchimiste, des magiciens tous deux. Benjamin Katz les a photographiés au coeur de leur mystère (voir p. 140/141).

L'art de l'un consiste à relier les choses et les pensées pour en faire des objets de pensée, l'autre donne du corps aux idées. L'un propage la première philosophie entièrement interrogative, l'autre établit un passeport pour entrer dans l'avenir.

Le spectateur n'est pas obligé de le savoir, mais il sent toute cette intensité – il ne lâche pas l'image des yeux.

De nombreuses photos de Benjamin Katz donnent à voir l'expression d'un essentiel. Je les regarde comme des textes écrits avec la lumière, comme le suggère le sens du mot photographie en grec. Des textes concis d'une expression étonnamment juste, qui portent l'œil du spectateur à se laisser aller à raconter.

Heinrich Heil

Benjamin Katz photographiert von/photographed by/photographié par Susanne Trappmann

DAS BILD DES KÜNSTLERS VON DER LUKASMADONNA ZU DEN PHOTOS VON BENJAMIN KATZ

THE DEPICTION OF THE ARTIST FROM THE ST. LUKE MADONNA TO PHOTOGRAPHS BY BENJAMIN KATZ

L'IMAGE DE L'ARTISTE DE LA VIERGE DE ST. LUC AUX PHOTOS DE BENJAMIN KATZ

Von heute an ist die Malerei tot!«, soll der Historienmaler Paul Delaroche ausgerufen haben, nachdem er Kenntnis von der Daguerreotypie erhalten hatte, jenem ersten, nach dem Erfinder Louis-Jacques-Mandé Daguerre benannten Verfahren der Photographie, das am 7. Januar 1839 in der Pariser Akademie der Wissenschaften vorgestellt wurde.

So schlagartig, wie Delaroche vermutete, löste die Photographie die Malerei nicht ab (auch wenn der Berufsstand des Miniaturporträtmalers bald ausstarb). Ganz im Gegenteil, sie eröffnete der Malerei die Möglichkeit zu immer stärkerer Abstraktion. Die Photographie nahm sich ihrerseits vieler traditioneller Gattungen der Malerei an: des Porträts, der Landschaft, des Stillebens oder des Aktes – letzterer bekanntlich gegen den Widerstand der Zensurbehörden.

Unter den Motiven, denen sich die Photographie zuwandte, befindet sich auch das des Künstlerporträts. Der Künstler wurde von Beginn an mit Vorliebe bei der Arbeit oder zumindest mit den Attributen des Berufs wiedergegeben. Als Beispiel mag eine Aufnahme von Daguerre dienen, die einzige, die der Erfinder überhaupt signiert hat. Es handelt sich vermutlich um ein Porträt seines Schwagers Charles Arrowsmith. Daß der Künstler im Malkittel wiedergegeben ist, belegt, wie realistisch schon die frühe Photographie sein konnte. Nicht wenige konservative Künstler nahmen dies zum Anlaß, dem neuen Verfahren den Kunstanspruch abzustreiten: Kunst beruht schließlich auf einer geistigen Leistung und nicht auf mechanischer Wiedergabe!

Kunstgeschichtlich betrachtet, gehen Bilder von Künstlern auf die spätmittelalterlichen Darstellungen des hl. Lukas, der die ihm erschienene Muttergottes gemalt haben soll, zurück. Zu einem Zeitpunkt, da die Künstler noch weitgehend in der Anonymität des mittelalterlichen Werkstattbetriebes verharrten, bot das Motiv des Heiligen, den die Malergilden nicht von ungefähr zu ihrem Schutzpatron erkoren, eine Legitimation für Selbstdarstellungen. Vom Nimbus der Muttergottes fielen dabei auch einige Strahlen auf den Künstler, dessen Genius erst in der Renaissance vollends anerkannt werden sollte. In der Folgezeit hielt sein Ruhm an und erlebte einen neuen Höhepunkt im 19. Jahrhundert.

Vor diesem Hintergrund wird der revolutionäre Beitrag der Photographie zum Bild des Künstlers erkennbar. Vergleicht man nämlich den gleichsam sakralisierten Maler in den Gemälden vergangener Epochen mit den Darstellungen, die die Photographie liefert, so wird deutlich, daß hier eine stark profane Komponente ins Spiel kommt. Sie zeigt sich bereits in dem – von Zeitgenossen als häßlich empfundenen – Malerkittel in der oben beschriebenen Daguerreotypie und findet eine kaum zu übertreffende Steigerung in der Aufnah-

From today painting is dead': these words are attributed to the painter Paul Delaroche, voicing his scepticism on learning of the daguerreotype, the first photographic process. Named after its creator, Louis-Jacques-Mandé Daguerre, it was introduced to the world on the 7th January, 1839, in the Académie des Sciences in Paris.

Yet photography did not supplant painting as rapidly as Delaroche feared (although miniature portraitists soon found themselves out of work). On the contrary, it opened up ever greater abstraction to painting. And photography adopted numerous forms that belonged traditionally to t]he painter's domain: landscapes, still lifes and nudes, the last with the express disapproval of the censorship authorities.

Among the motifs the new medium tackled was that of the artist himself. From the beginning, he was usually portrayed at work or at least with some of the props of his profession. One example is a photo by Daguerre, the only one the inventor ever signed and which probably shows his brother-in-law, Charles Arrowsmith. The artist is shown wearing his artist's smock, an everyday detail that suggests that the earliest photographs were already interested in unposed realism. Inevitably there were conservative critics who disputed the element of creativity involved in this new genre: art comes from within, from the soul, they insisted and cannot be rendered by machinery!

Pictures of artists go back in art history to the late medieval depictions of Saint Luke, who was said to have painted the Blessed Virgin when she appeared to him in a vision. In the Middle Ages, most artists remained in the anonymity of workshops; St. Luke was intentionally elected by artist's guilds as their patron to provide some form of legitimation for self-portrayal. Artists were able to bask in the reflected glory of the Virgin; it was not until the Renaissance that they finally began to be accorded the recognition that was their due, however, and it was only in the 19th century that the cult of the individual artist peaked.

Against this background, one can appreciate how revolutionary the contribution of photography to the depiction of the artist was. If one compares the proto-religious portrayals of painters in earlier periods to the likenesses proffered by photography, one notices that a strong secular element has crept into the latter. This is obvious in the artist's smock – which contemporaries considered ugly – of the daguerreotype already referred to, and reaches a barely surpassable peak with photographic artist Benjamin Katz's snap of Sigmar Polke, rummaging around in a rubbish bin for anything he might be able to use.

Photography of artists has undergone major changes in the 150 years of its existence. There are worlds between the severe, reversed portraits of Daguerre, needing several

Dès aujourd'hui, la peinture est morte ! », se serait écrié Paul Delaroche, peintre de tableaux historiques, après avoir appris l'existence du daguerréotype, le premier procédé photographique désigné par le nom de son inventeur, Louis-Jacques-Mandé Daguerre, et présenté à l'Académie des sciences de Paris, le 7 janvier 1839.

Pourtant, la photographie ne remplaça pas la peinture aussi brusquement que le supposait Delaroche (même si la profession de miniaturiste ne tarda pas à disparaître). Au contraire, elle ouvrit à la peinture la voie d'une abstraction croissante. Mais la photographie s'empara, pour sa part, de nombreux genres traditionnels qui appartenaient autrefois à la peinture, comme le portrait, le paysage, la nature morte et le nu, ce dernier notamment, en dépit des résistances des divers comités de censure.

Le thème de l'artiste comptait également parmi les sujets vers lesquels la photographie se tourna. Dès le début, on aimait montrer les artistes, de préférence au travail ou, du moins, avec les attributs de leur profession. A titre d'exemple, nous citerons un cliché de Daguerre, le seul que l'inventeur ait jamais signé, où figurait vraisemblablement son beau-frère Charles Arrowsmith. Le fait que le peintre y soit représenté en blouse de travail témoigne du réalisme des premières photographies. Ceci incita de nombreux artistes conservateurs à contester toute prétention artistique du nouveau procédé, car finalement, l'art se fondait sur le travail de l'esprit et non sur un rendu mécanique !

Vu sous l'angle de l'histoire de l'art, les premiers portraits d'artistes remontent à la fin du moyen-âge, aux Vierges de St. Luc, représentant le saint qui aurait peint la mère du Christ après que cette dernière lui apparut. A une époque où la plupart des artistes restaient dans l'anonymat des ateliers de peinture, le thème de saint Luc, que les corporations de peintres ne choisirent pas par hasard comme saint patron, servit à légitimer l'autoportrait. Ainsi donc, quelques rayons des nimbes qui auréolaient la mère de Dieu illuminèrent l'artiste dont le génie ne devait pourtant être reconnu à part entière que pendant la Renaissance. Sa gloire resta constante par la suite et connut un nouvel apogée au 19e siècle.

C'est dans ce contexte que la photographie a révolutionné l'image de l'artiste. En fait, si l'on compare l'image du peintre, quasiment sacralisé sur les tableaux des époques antérieures, avec les représentations que nous en donne la photographie, il apparaît nettement qu'une forte composante profane entre désormais en jeu. Cet aspect qui se manifeste déjà dans la blouse de peintre – que les contemporains ressentaient comme laide – reproduite sur ce fameux daguerréotype, connaîtra une progression à peine égalable sur un cliché pris par l'artiste photographe Benjamin Katz et montrant Sigmar

me, die der Photokünstler Benjamin Katz von dem in einem Abfallkorb nach verwertbarem Material suchenden Sigmar Polke machte.

Innerhalb der Künstler-Photographie ist in den 150 Jahren ihres Bestehens ein starker Wandel zu verzeichnen. Von den strengen, seitenverkehrten, erst nach langen Sekunden auf die Silberplatte gebannten Porträts eines Daguerre ist es ein weiter Weg zu den spontanen, atmosphärisch dichten Künstleraufnahmen eines Benjamin Katz. Die Marksteine auf diesem Weg sind mit den Namen großer Photographen verbunden.

Nur einige wenige seien an dieser Stelle genannt. Da sind in den 1840er Jahren die Engländer David Octavius Hill und Robert Adamson, die in der Technik der von Henry Fox Talbot erfundenen Kalotypie arbeiteten (mit der mehrere Abzüge von einem Papiernegativ möglich waren, während die Daguerreotypie nur Unikate hervorbrachte). Hill und Adamson lehnten sich noch an die von der Malerei vorformulierte Ikonographie der Künstlerdarstellung an, indem sie den Photographierten beispielsweise Bücher als Zeichen der Bildung beigaben. In München nahm Franz Hanfstaengl in den 1850er Jahren Künstler mit der traditionellen Kopfwendung auf, die ebenfalls die geistige Größe der Porträtierten betonen sollte. Er benutzte bereits das nasse Kollodiumverfahren, stellte also Glasnegative her. In Paris ragt um 1860 Nadar heraus, der berühmte Photograph der Bohème, der sein photographisches Atelier der Gruppe von Malern zur Verfügung stellte, die vom offiziellen Salon zurückgewiesen worden war und seit dieser Ausstellung als »Impressionisten« verspottet wurde. Doch selbst Nadars natürlich wirkende, intime Porträts sind nicht ohne kunstgeschichtliche Vorbilder, denn sie weisen in ihrer Lichtführung ein geradezu barockes Chiaroscuro auf.

Ein wesentlicher Grund für den teilweise fast akademischen Charakter der Photos der Genannten liegt darin, daß die meisten eher von einer allgemeinkünstlerischen Laufbahn als von einer photographischen Ausbildung kamen. Dieses Phänomen der sogenannten »Maler-Photographen« ist, was die Künstler-Photographie betrifft, bis heute zu beobachten.

In technischer Hinsicht änderten sich die Voraussetzungen gegen Ende des 19. Jahrhunderts maßgeblich, als das Photographieren durch die Einführung des Zelluloidfilms und die Entwicklung kleinerer, handlicher Kameras (z.B. der Kodak-Box, 1888) immer einfacher wurde. Auch wenn einige Künstler, etwa die Nabis, zum Photoapparat griffen, um scheinbar beiläufige Aufnahmen von Kollegen zu machen (man denke an Ker-Xavier Roussels Photos von Paul Cézanne), hielt sich die anspruchsvolle Künstler-Photographie mit der großformatigen Plattenkamera noch einige Jahre. Jacob Hils-

seconds to be frozen onto silvered copper plates, and the spontaneous, atmospheric photographic art of Benjamin Katz. The milestones along this new artistic avenue are associated with the names of great photographers.

It is only possible to mention a few of them here. They include the Britons David Octavius Hill and Robert Adamson, who in the 1840s worked with the technique of calotype invented by Henry Fox Talbot (whereby it was possible to produce multiple prints from a single paper negative; daguerreotype only produced unique copies). Hill and Adamson kept to the iconic portrayal of their subjects already established in painting, giving them books as a symbol of education, for example. In Munich in the 1850s, Franz Hanfstaengl photographed artists with the head held at the angle that was conventionally felt to accentuate the intellectual capacities of the model. He used the wet collodion process to produce glass negatives. Nadar, the famous photographer of bohemian life, was active in Paris in the 1850s and 1860s and granted the use his photographic studio to a group of artists who had been rejected by the official Salon, a group to whom the label 'Impressionists' was first applied in derision. Even Nadar's natural, intimate portraits were influenced by traditions in painting, betraying a candid Baroque chiaroscuro in their lighting.

One main reason for the often almost academic nature of the photos of these pioneers is that most of them had had a general artistic training rather than a photographic one. This phenomenon of 'painter-photographers' can be traced through the history of photography of artists to the present day.

Technically, conditions altered dramatically towards the end of the 19th century as photography became increasingly less complicated with the introduction of celluloid film and the development of smaller, handier cameras (such as the Kodak Box in 1888). Even if some artists, such as the Nabis used their cameras to take 'casual' shots of their colleagues (such as Ker-Xavier Roussel's photos of Paul Cézanne), more highbrow photography of artists using large-format plate cameras prevailed for several more years. Jacob Hilsdorf's photos of Adolf Menzel or Edward Steichen's portraits of Rodin, dating from the first decade of the 20th century, are the best examples of this.

With the introduction of cameras such as the Leica, the first to use 35mm film, the Ermanox with its incredibly powerful aperture of 1:2 (both in 1925) or the twin-lens Rolleiflex (1929), new standards were set in small-format and medium-format photography, standards that held until after the Second World War. The new illustrated magazines wanted photographic reports from the studios of artists and sculptors. This was when photography finally obtained the

Polke en train de fouiller dans une poubelle à la recherche de matériaux utilisables.

Depuis les quelque 150 ans d'existence de la photographie d'artistes, on constate une évolution marquante. Un long chemin a été parcouru entre les premiers portraits sévères à image inversée, qu'un Daguerre fixait sur une plaque d'argent après plusieurs secondes d'exposition, et la densité d'atmosphère des clichés spontanés d'un Benjamin Katz. Les noms de grands photographes sont autant de jalons sur cette trajectoire.

Nous n'en citerons ici que quelques-uns comme les Anglais Davis Octavius Hill et Robert Adamson qui, après 1840, utilisaient la technique de photocollographie inventée par Henry Fox Talbot (procédé permettant plusieurs tirages sur papier tandis que le daguerréotype était toujours une pièce unique). Les portraits d'artistes de Hill et Adamson s'inspiraient encore de l'iconographie déjà formulée par la peinture, ils donnaient par exemple un livre au modèle comme accessoire illustrant sa culture. Vers les années 1850, à Munich, Franz Hanfstaengl photographia plusieurs artistes en leur faisant prendre cette pose traditionnelle de la tête qui met l'accent sur la grande intelligence du sujet. Il utilisait déjà le procédé au collodion humide et fabriquait ses négatifs sur plaques de verre. Puis, vint Nadar, le célèbre photographe de la vie de bohème, qui devint la figure dominante à Paris vers 1860. C'est lui qui mit son atelier de photographie à la disposition d'un groupe de peintres refusés par le jury d'un salon officiel, et qui, depuis cette exposition, avaient été affublés du sobriquet „d'impressionnistes". Pourtant, malgré leur naturel et leur aspect intime, l'histoire de l'art et ses modèles influencent encore les portraits de Nadar, et l'utilisation de la lumière leur confère des clairs-obscurs presque baroques.

Une des raisons essentielles du caractère parfois académique des compositions de ces photographes est que la plupart d'entre eux venaient des arts plastiques en général et que peu avaient une formation de photographe. En ce qui concerne la photographie d'artistes, ce phénomène s'observe de nos jours encore chez les « peintres photographes ».

D'un point de vue technique, les conditions n'évoluèrent que vers la fin du 19e siècle avec l'invention des pellicules de Celluloïd et l'apparition de petits appareils plus maniables (par ex. le boîtier Kodak, en 1888) qui rendirent la photographie de plus en plus facile. Même si quelques artistes, les Nabis par exemple, avaient recours à l'appareil photo pour prendre occasionnellement des clichés de leurs collègues (on songe ici aux photos de Paul Cézanne prises par Ker-Xavier Roussel), la photo d'artiste exigeante, prise au moyen de chambres équipées de plaques de grand format, perdura plusieurs années encore. Les meilleurs exemples en sont les portraits d'Adolf Menzel par Jacob Hilsdorf ou ceux de Rodin

dorfs Aufnahmen von Adolf Menzel oder Edward Steichens Rodin-Porträts im ersten Jahrzehnt des 20. Jahrhunderts liefern hierfür beste Beispiele.

Mit der Einführung von Kameras wie der Leica, die als erste den Kleinbildfilm benutzte, der Ermanox mit ihrem ungemein lichtstarken Objektiv von 1:2 (beide 1925) oder der zweiäugigen Rolleiflex (1929) waren sowohl im Kleinbild- wie im Mittelformat neue Maßstäbe gesetzt, die bis nach dem Zweiten Weltkrieg Gültigkeit behielten. Die neuen illustrierten Zeitungen verlangten nach Photoberichten aus den Ateliers der Maler und Bildhauer. Spätestens jetzt errang die Photographie auch das Monopol auf die Künstlerdarstellung, während die Malerei kaum mehr Ergebnisse zum Thema hervorbrachte. Die Photographie kam, nachdem sie sich lange an den Vorgaben der Maler orientiert hatte, nun zu eigenen Lösungen.

So photographierten sich die Studenten am Bauhaus in den 1920er Jahren gegenseitig in der Art des Neuen Sehens mit verzogener Perspektive und dynamischer Diagonale. Brassaï, Philippe Halsman und Man Ray leisteten – nicht zuletzt mit ihren Künstleraufnahmen – Beiträge zu einer surrealistischen Photographie. Nach dem Zweiten Weltkrieg brach die Zeit des psychologisch dichten Porträts an. Allein ein Jahrhundertkünstler wie Picasso versammelte Dutzende namhafter Photographen um sich, darunter René Burri, Henri Cartier-Bresson, Denise Colomb, Robert Doisneau, David Douglas Duncan, Herbert List, Felix H. Man, Arnold Newman, André Ostier, Edward Quinn und André Villers.

Mit der zunehmenden Erweiterung des Kunstbegriffs kam der Photographie mehr und mehr aufklärerische Funktion zu. Hans Namuth brachte einem breiten Publikum das Action Painting eines Jackson Pollock näher, Harry Shunk dokumentierte die zahlreichen neuen künstlerischen Verfahren der Nouveaux Réalistes wie Arman, Christo, César, Yves Klein, Niki de St. Phalle oder Jean Tinguely.

Die Entfernungen schrumpften: der Amerikaner Alexander Liberman berichtete aus den Ateliers in Paris, der Italiener Ugo Mulas beobachtete die Pop Artists in New York. In Mailand schuf er die bekannten Aufnahmen von Lucio Fontana, ohne die dessen Vorgehensweise bei der Erstellung eines Concetto spaziale wohl unanschaulich geblieben wäre. Zu Recht fand Umberto Eco, Mulas sei ein »artifex additus artifici«, ein dem Künstler beigegebener Künstler, eine Bezeichnung, die auch für einige weitere Photographen im Künstlermilieu Gültigkeit haben kann.

Immer mehr Photographen konzentrierten sich auf einen oder wenige Künstler und arbeiteten mit ihnen zusammen, um ihrer Arbeit gewissermaßen kongenial, mit den Mitteln der Photographie, gerecht zu werden: Errol Jackson und Henry Moore, Ute Klophaus und Joseph Beuys, Leonardo

monopoly on the depiction of the artist, with painting becoming increasingly redundant. Having kept to the modes dictated by painting for so long, photography was now free to seek its own solutions.

In the Twenties, students at the Bauhaus began exploring the 'New Way of Seeing', photographing each other with warped perspectives and dynamic diagonals. Brassaï, Philippe Halsman and Man Ray contributed (not only with their portrayals of artists) to a surrealist strain in photography. After the Second World War, the age of the psychological portrait dawned. Picasso, well established as one of the pre-eminent names in 20th century art, attracted a swarm of names in photography, including René Burri, Henri Cartier-Bresson, Denise Colomb, Robert Doisneau, David Douglas Duncan, Herbert List, Felix H. Man, Arnold Newman, André Ostier, Edward Quinn and André Villers.

As ideas of what art is became liberalized and extended, photography took on more and more of an educational role. Hans Namuth introduced Jackson Pollock's action painting to a wider audience; Harry Shunk documented the numerous new artistic methods of the Nouveaux Réalistes, such as Arman, Christo, César, Yves Klein, Niki de St. Phalle and Jean Tinguely.

Distances became smaller. The American, Alexander Libermann, reported from studios in Paris; Ugo Mulas from Italy observed Pop artists in New York, and also took those well-known shots of Lucio Fontana in Milan, without which we would not be able to reconstruct the methods Fontana adopts when creating a concetto spaziale. Umberto Eco was right to label Mulas an 'artifex additus artifici', an artist added to an artist, a description which would also fit several other photographers active in the art milieu.

More and more photographers are concentrating on one or more artists and working directly with them, using photography to do sympathetic justice to their work. Such partnerships include Errol Jackson and Henry Moore, Ute Klophaus and Joseph Beuys, Leonardo Bezzola and Jean Tinguely, Kurt Wyss and Jean Dubuffet, Bettina Secker and Alfred Hrdlicka and Wolfgang Volz and Christo.

Benjamin Katz's photographic œuvre should only be considered a preliminary final stage in this development. He is also a photographer of artists in two senses of the word, as he found his medium not by way of photographic training but via academic study, and through his work as a gallery owner representing artists such as Georg Baselitz and Markus Lüpertz. It was thus not by chance that he began his photographic career with a Boy, a simple box camera which could be used without any specific scientific know-how.
Although Katz has long since attained profound technical knowledge (he now works with SLR cameras), he differs from

pris par Edward Steichen pendant la première décennie de ce siècle.

Avec l'invention du Leica, qui fut le premier appareil à utiliser des pellicules de petit format, ou de l'Ermanox avec son objectif de f:1/2, extrêmement sensible à la lumière (tous deux en 1925), puis du Rolleiflex à deux viseurs (1929), de nouveaux critères étaient fixés tant pour le petit format que pour le moyen, critères qui restèrent valables jusqu'après la Seconde Guerre mondiale. Désormais, les nouveaux magazines illustrés réclamaient des reportages photographiques sur les ateliers des peintres et des sculpteurs, et la photographie conquit le monopole de la représentation des artistes, tandis que la peinture ne fournissait que peu de résultats en la matière. Après s'être longtemps inspirée du modèle des peintres, la photo trouva enfin les solutions qui lui étaient propres.

C'est ainsi que pendant les années 20, les étudiants du Bauhaus se photographiaient mutuellement à la manière de la nouvelle vision, en modifiant la perspective et en utilisant des diagonales dynamiques. Brassaï, Philippe Halsman et Man Ray contribuèrent, notamment grâce à leurs photos d'artistes, à l'élaboration d'une photographie surréaliste. La période après la Seconde Guerre mondiale est marquée par l'irruption du portrait psychologique. Picasso, un des plus grands artistes de notre siècle, réunit à lui seul plusieurs douzaines de photographes de renom autour de lui, parmi lesquels René Burri, Henri Cartier Bresson, Denise Colomb, Robert Doisneau, Davis Douglas Duncan, Herbert List, Felix H. Man, Arnold Newman, André Ostier, Edward Quinn et André Villers.

Avec l'élargissement croissant du concept d'art, la photographie se vit de plus en plus souvent attribuer une fonction explicative et innovatrice. Hans Namuth fit comprendre au grand public l'action painting d'un Jackson Pollock, Henry Shunk documentait les nombreux nouveaux procédés artistiques utilisés par les Nouveaux Réalistes, Arman, Christo, César, Yves Klein, Niki de St Phalle et Jean Tinguely.

Les distances se raccourcissaient : l'Américain Alexander Liberman faisait des reportages sur les ateliers parisiens, l'Italien Ugo Mulas observait les artistes du Pop Art à New York. A Milan, il prenait les célèbres clichés de Lucio Fontana sans lesquels la manière dont il réalisait un « Concetto spaziale » serait restée incompréhensible. Umberto Eco pensait à juste titre que Mulas était une sorte d' « artifex additus artifici », un artiste adjoint aux artistes, terme que l'on peut également appliquer à plusieurs autres photographes évoluant dans le milieu de l'art.

Un nombre croissant de photographes se concentrait sur un ou quelques artistes et collaborait avec eux en prenant une part équitable à leur travail au moyen de la photographie. Ce fut le cas d'Errol Jackson avec Henry Moore, d'Ute Klophaus

17

Bezzola und Jean Tinguely, Kurt Wyss und Jean Dubuffet, Bettina Secker und Alfred Hrdlicka oder Wolfgang Volz und Christo.

Das photographische Œuvre von Benjamin Katz ist nun als vorläufiger Schlußpunkt dieser Entwicklung zu sehen. Auch er ist ein Künstler-Photograph im doppelten Sinne des Wortes, da er zu seinem Medium nicht aufgrund einer photographischen Ausbildung, sondern über ein akademisches Studium und über seine Tätigkeit als Galerist von Malern wie Georg Baselitz und Markus Lüpertz fand. Nicht von ungefähr begann er seine photographische Laufbahn mit einer Boy, einer einfachen Boxkamera, die keinerlei Anforderungen an technische Kenntnisse stellte.

Obwohl Katz sich längst profunde technische Kenntnisse angeeignet hat (er arbeitet mittlerweile mit Spiegelreflexkameras), unterscheidet er sich vom Gros der Künstler-Photographen durch sein scheinbar unprofessionelles Vorgehen. Da er in seinem eigenen Umfeld, im Kreise von Künstlerfreunden wie Georg Baselitz, Jörg Immendorff, Per Kirkeby, Markus Lüpertz, A.R. Penck und Gerhard Richter photographiert, braucht er nicht inszenierend einzugreifen. Stets zurückhaltend im Vorgehen, benutzt er keine Blitzgeräte, sondern stellt sein Objektiv meist auf Offenblende. Dies erfordert ein Gespür für das available light, das vorhandene Licht, das oftmals längere Belichtungszeiten mit sich bringt, so daß die Bildergebnisse gelegentlich leichte Unschärfen aufweisen. Doch gerade dieses Stilmittel verleiht den Photos ihren Charme und die Selbstverständlichkeit, aus der sie ihre Authentizität beziehen. Auf diesem Wege gelangt letzten Endes auch wieder etwas von der Aura ins Bild, die für das Kunstwerk im Zeitalter seiner technischen Reproduzierbarkeit schon verloren geglaubt war.

Michael Klant

the majority of photographers of artists by his seemingly unprofessional work methods. Photographing primarily in his own environment, within circles of artist friends like Georg Baselitz, Jörg Immendorff, Per Kirkeby, Markus Lüpertz, A.R. Penck and Gerhard Richter, Katz doesn't need to stage his motifs. Always economical with his tools and methods, he doesn't use flash but sets his lens to full aperture. He thus needs to assess the amount of available light accurately, often needing longer exposure times; occasionally, as a result, some of his work is slightly out of focus. Yet it is precisely these elements which lend his photos their charm and natural ease, characteristics which give them their authenticity. In this way, a certain aura is returned to the picture and to the work of art, an aura which in this technical age was long thought lost.

Michael Klant

avec Joseph Beuys, de Leonardo Bezzola avec Jean Tinguely, de Kurt Wyss et Jean Dubuffet, Bettina Secker et Alfred Hrdlicka ou de Wolfgang Volz avec Christo.

L'œuvre photographique de Benjamin Katz doit être considérée comme un jalon de ce parcours. Lui aussi est à la fois artiste photographe et photographe d'artistes puisqu'il n'a pas choisi ce support en raison d'une formation de photographe, mais par le biais d'études universitaires et de ses activités de galeriste travaillant avec des peintres comme Georg Baselitz et Markus Lüpertz. Ce n'est pas un hasard s'il a débuté sa carrière photographique avec un Boy, un boîtier tout simple qui n'exigeait aucun savoir préalable.

Bien que Katz ait depuis longtemps acquis de solides connaissances techniques (il travaille désormais avec des appareils réflexes), il se distingue de la majorité des autres artistes photographes par sa méthode de travail apparemment non professionnelle. Comme il photographie dans son propre entourage, et surtout parmi ses amis artistes comme Georg Baselitz, Jörg Immendorff, Per Kirkeby, Markus Lüpertz, A.R. Penck et Gerhard Richter, il n'a nul besoin d'avoir recours à la mise en scène. Il procède avec une discrétion constante, sans utiliser le flash, mais en réglant le plus souvent son objectif sur un grand diaphragme. Ceci exige un certain flair pour la lumière ambiante, lumière qui requiert parfois des temps d'exposition prolongés, de sorte que les résultats présentent parfois quelques zones floues. Pourtant, c'est bien ce moyen stylistique qui confère à ces photos tout le charme et le naturel d'où elles tirent leur authenticité. Finalement, on parvient ainsi à obtenir sur l'image une sorte d'aura, une chose que l'on croyait disparue de l'oeuvre d'art à une époque où celle-ci est techniquement reproductible.

Michael Klant

1 **Louis-Jacques-Mandé Daguerre:** Bildnis eines Künstlers (Charles Arrowsmith?), um 1842/43. Daguerreotypie, International Museum of Photography, George Eastman House, Rochester.

2 **Colijn de Coter nach dem Meister von Flémalle:** Der hl. Lukas malt die Madonna, vor 1493. Öl auf Holz, Vieure, Kirche.

3 **Benjamin Katz:** Sigmar Polke bei der Materialsuche, Köln 1984. Photographie, im Besitz des Künstlers.

4 **David Octavius Hill und Robert Adamson:** James Archer, 15. Mai 1845. Kalotypie, Scottish National Portrait Gallery, Edinburgh.

5 **Nadar:** Jean-Baptiste Camille Corot, um 1865. Photographie, Bibliothèque Nationale, Paris.

6 **Edward Steichen:** Rodin nachts bei der Arbeit, um 1901. Musée Rodin, Paris.

7 **Brassaï:** Aristide Maillol bei der Arbeit an der Skulptur »L'Ile de France« im Atelier in Marly-le-Roi, um 1932. Sammlung Mme. Gilberte Brassaï, Paris.

8 **Hans Namuth:** Jackson Pollock malt »Nr. 32« Springs, Long Island, Sommer 1950. Nachlaß des Photographen, New York.

9 **Ugo Mulas:** Lucio Fontana erstellt ein Concetto spaziale, Mailand 1965. Sammlung Antonia Mulas, Mailand.

1 **Louis-Jacques-Mandé Daguerre:** Picture of an Artist (Charles Arrowsmith?), ca. 1842/43. Daguerreotype, International Museum of Photography, George Eastman House, Rochester.

2 **Colijn de Coter after the Master of Flémalle:** St. Luke Painting the Madonna, before 1493. Oil on wood, Vieure, church.

3 **Benjamin Katz:** Sigmar Polke Looking for Materials, Cologne, 1984. Photograph, in the artist's possession.

4 **David Octavius Hill and Robert Adamson:** James Archer, 15th May, 1845. Calotype, Scottish National Portrait Gallery, Edinburgh.

5 **Nadar:** Jean-Baptiste Camille Corot, ca. 1865. Photograph, Bibliothèque Nationale, Paris.

6 **Edward Steichen:** Rodin Working at Night, ca. 1901. Musée Rodin, Paris.

7 **Brassaï:** Aristide Maillol Working on his Sculpture 'L'Ile de France' in the Studio at Marly-le-Roi, ca. 1932. Collection of Mme Gilberte Brassaï, Paris.

8 **Hans Namuth:** Jackson Pollock Painting 'No. 32', Springs, Long Island, summer 1950. Estate of the photographer, New York.

9 **Ugo Mulas:** Lucio Fontana Creating a Concetto Spaziale, Milan 1965. Collection of Antonia Mulas, Milan.

1 **Louis-Jacques-Mandé Daguerre:** Portrait d'un artiste (Charles Arrowsmith ?), vers 1842-43, daguerréotype, International Museum of Photography, George Eastman House, Rochester.

2 **Colijn de Coter d'après le Maître de Flémalle:** St Luc peint la vierge, avant 1493, huile sur bois, église de Vieure.

3 **Benjamin Katz:** Sigmar Polke à la recherche de matériaux, photographie, Cologne 1984, collection de l'artiste.

4 **Davis Octavius Hill et Robert Adamson:** James Archer, 5 mai 1845, photocollographie, Scottish National Portrait Gallery, Edimbourg.

5 **Nadar:** Jean Baptiste Camille Corot, vers 1865, photographie; Bibliothèque Nationale, Paris.

6 **Edward Streichen:** Rodin travaillant la nuit, vers 1901. Musée Rodin, Paris.

7 **Brassaï:** Aristide Maillol travaillant sur « Ile de France » dans son atelier de Marly-le-Roi vers 1932. Collection Mme Gilberte Brassaï, Paris.

8 **Hans Namuth:** Jackson Pollock peignant « N° 32 ». Springs, Long Island, été 1950. Succession du photographe, New York.

9 **Ugo Mulas:** Lucio Fontana réalisant un « Concetto spaziale », Milan 1965. Collection Antonia Mulas, Milan.

St. Malo 1994

Damme 1953

Damme 1994

Köln, ca. 1980

Holland, ca. 1979

Dinard 1994

22

Ostende 1990

Paris 1978

Henri Fermin,
Dinard, ca. 1987

Brüssel, ca. 1979

Paris 1978

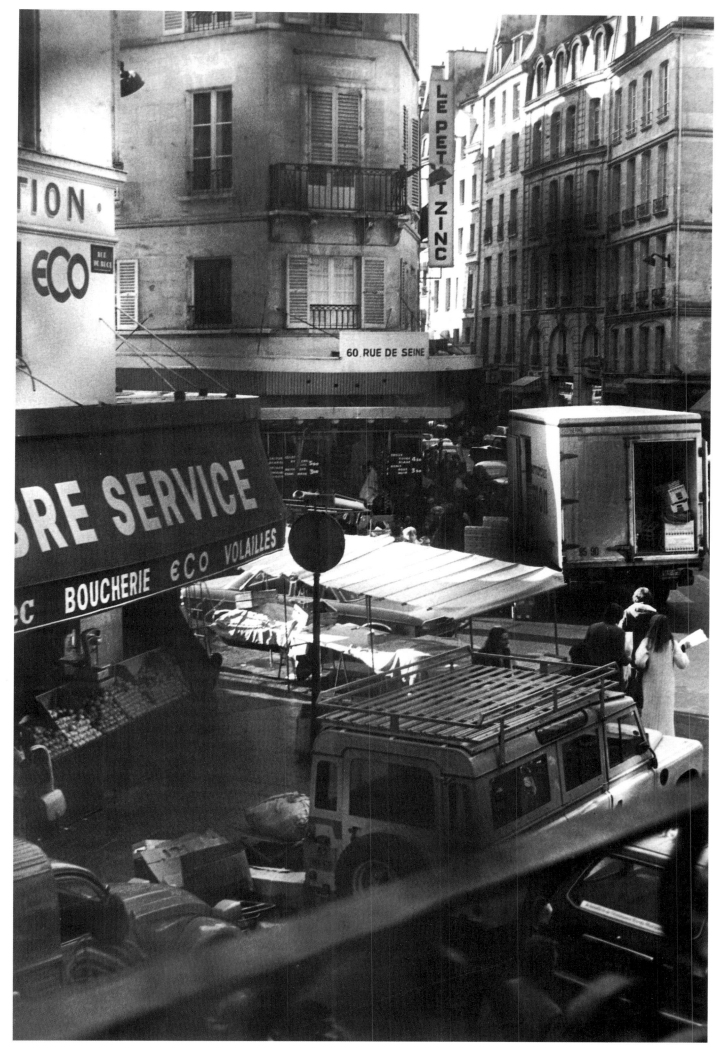

Paris 1978

Berlin Havelhöhe 1960

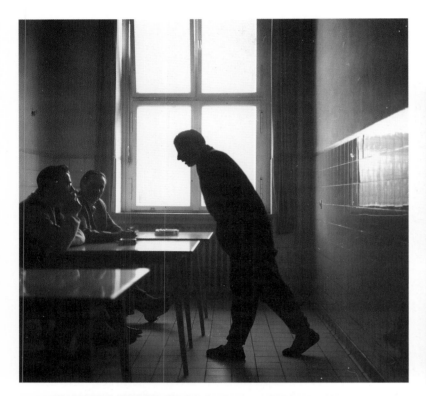

Berlin Havelhöhe 1960

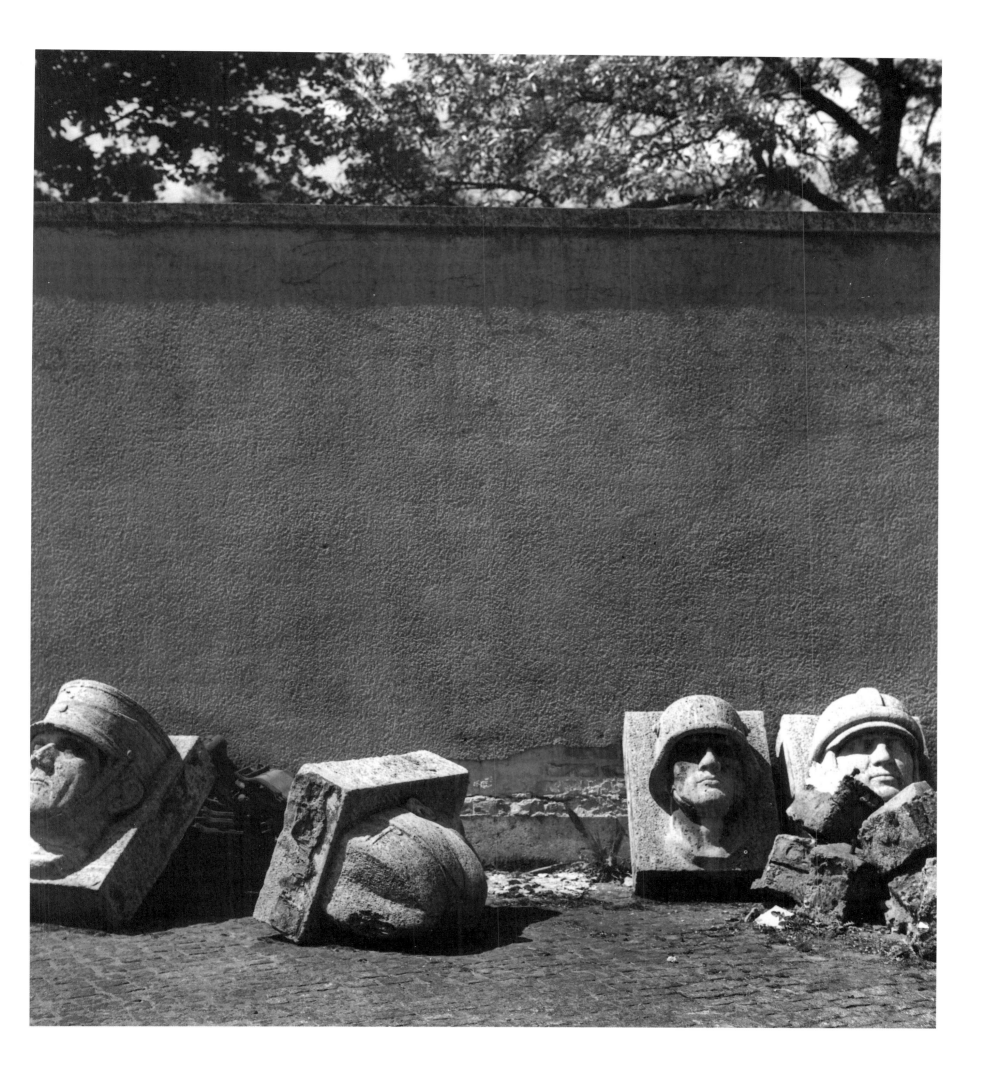

Berlin Havelhöhe 1960

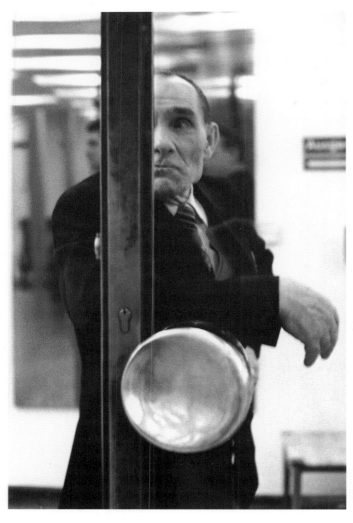

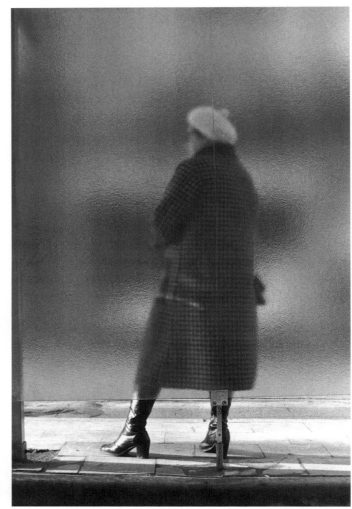

Museumswächter/museum
attendant/garde de musée,
Wallraf-Richartz-Museum, Köln 1979

Brüssel 1980

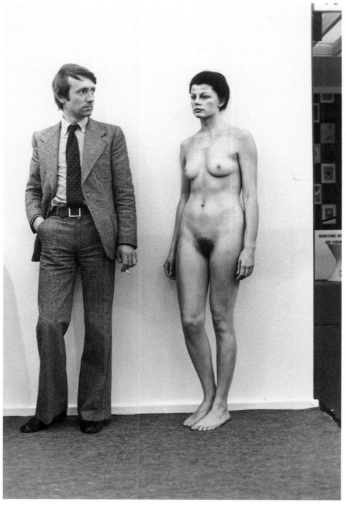

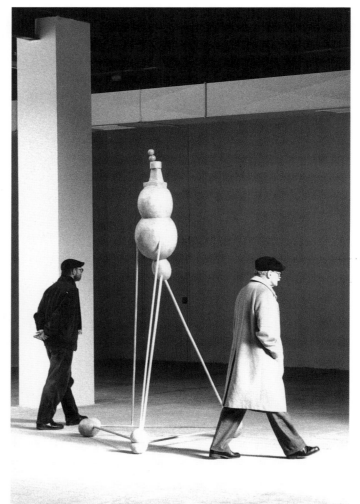

Kunstmarkt Köln, ca. 1979

Skulptur »Die schöne Helena« von
Horst Münch, 1990, Aluminiumguß/
aluminium cast/fonte d'aluminium,
271 x 151 x 135 cm, Galerie Ricke,
Köln, 17.2.1991

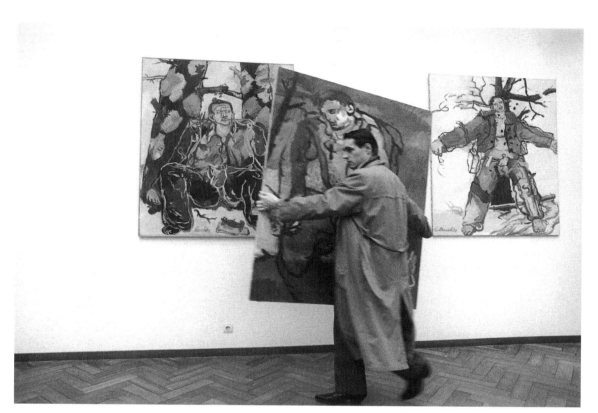

Detlev Gretenkort,
Stedelijk Museum, Amsterdam 1984

Musée Marmottan, Paris, ca. 1984

33

»Westkunst«, 1981
Westkunst – Zeitgenössische Kunst seit 1939, Ausstellung in
den Rheinhallen der Kölner Messen, Ausstellungsmacher:
Laszlo Glozer, Marcel Baumgarten und Kasper König.
Zwei Bilder – eines von Picasso, das andere von Klee – stan-
den der Ausstellung emblematisch voran. »Zerstörtes Laby-
rinth« heißt das von Klee. Auf rotem Grund sind Reste, Spu-
ren eines Labyrinthes zu sehen, unmöglich daraus ein Ganzes
zu rekonstruieren und das Zerbrochene zusammenzufügen.
Die Kunst ist in unserem Jahrhundert aus ihrer traditionellen
Fassung geraten. Freigesetzt und in ständiger Bewegung hat
sie eine Vielzahl an Richtungen und Wegen eingeschlagen.
»Westkunst« führte vor, was in Bewegung war. Sie zeigte die
wirkenden Kräfte im Spannungsfeld Kunst, hob die Strömun-
gen, Brüche, Erschütterungen hervor. Die Namen der
damals vertretenen Künstler zählen heute zu den großen
Zeitgenossen der Kunst.

'Westkunst', 1981
'Westkunst' or western art, contemporary art since 1939; this
was the theme of an exhibition held in the Rheinhallen of the
Cologne Messe in 1981. Organizers of the exhibition were
Laszlo Glozer, Marcel Baumgarten and Kasper König.
Two pictures – one by Picasso, the other by Klee – became
the symbolic flag-bearers of the exhibition. Klee's picture is
his 'Destroyed Labyrinth'. The remains of a labyrinth are
strewn across a red background in such a way that it is im-
possible to reconstruct the whole or piece together the com-
ponents. In our century, art has burst its traditional frame.
Liberated and constantly moving, it has taken on a multitude
of directions and forged new avenues. 'Westkunst' illustrated
what was in motion, displayed the effective powers in this
area of conflict, accentuated the trends, breaks, disruptions.
The names of the artists exhibited then are today counted
among the great contemporaries of art.

« Westkunst », 1981
L'art en Occident ou l'art contemporain depuis 1939, l'exposi-
tion a eu lieu dans les halls côté Rhin des Salons de Cologne,
commissaires : Laszlo Glozer, Marcel Baumgarten, Kasper
König.
Deux tableaux, l'un de Picasso, l'autre de Klee constituaient
une introduction emblématique de l'exposition. Celui de
Klee s'appelait « Zerstörtes Labyrinth » (Labyrinthe détruit).
Sur un fond rouge, on voit les restes, les traces d'un laby-
rinthe, avec lesquels il est impossible de reconstituer un tout,
de réunir les débris. Au cours de ce siècle, l'art est sorti de sa
forme traditionnelle. Libéré et constamment en mouvement,
il s'est engagé dans une multitude de directions et de voies.
« Westkunst » a exposé ce qui était en mouvement. Montré les
énergies actives dans ce champ de tensions qu'est l'art, mis en
évidence les courants, ruptures et bouleversements. Les
noms des artistes qui y étaient présents comptent aujourd'hui
parmi les plus grands de l'art contemporain.

Heinrich Heil

Daniel Buren

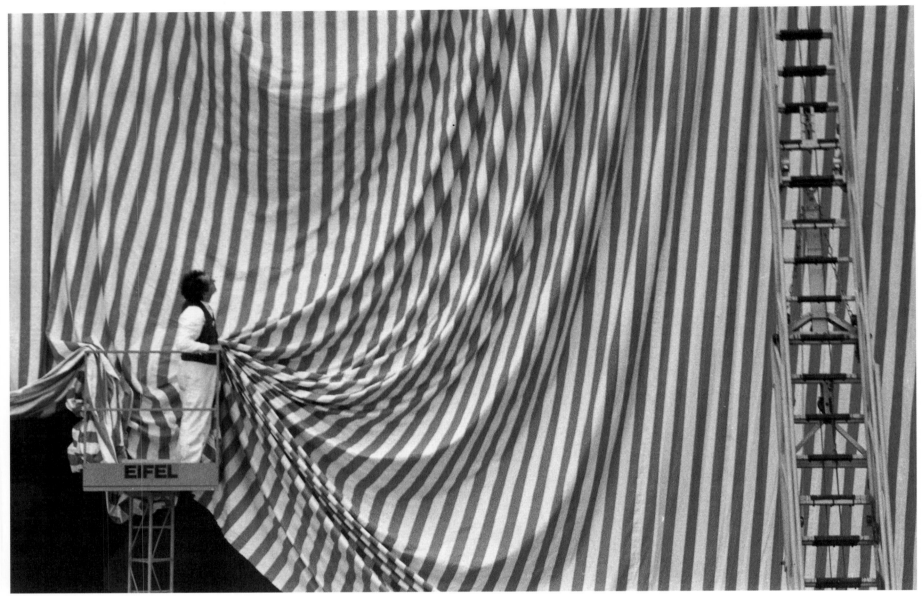

Daniel Buren

Daniel Buren, Reiner Ruthenbeck

Reiner Ruthenbeck

»Aschenhaufen II«, 1981,
Eisenschächte in Asche/
iron shafts in ashes/
fosses de fer dans des cendres,
Ø ca. 220 cm

unaslow

Triemalotte

Stinkmorchel

Schnellficker

Affenarsch

...kes schnee...
...i Mutter...
Kindermörder...
...bschleicher...
...uttenprall...
...rottel Sch...
...um Bett...

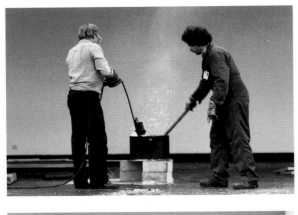
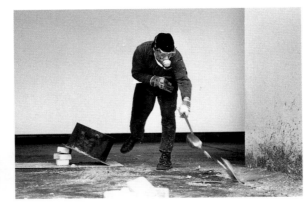
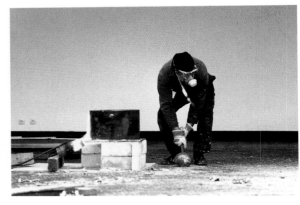
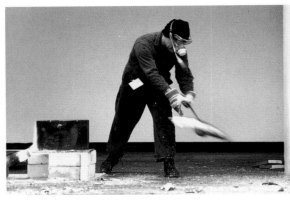
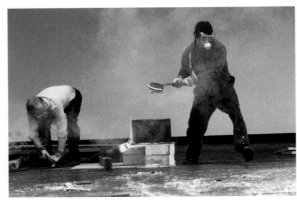
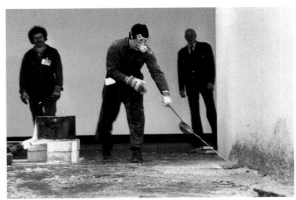
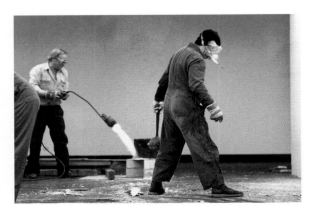
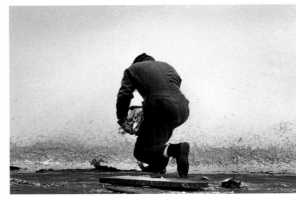
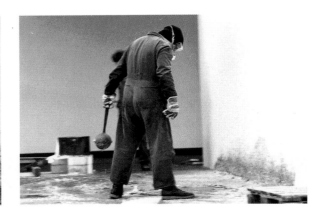
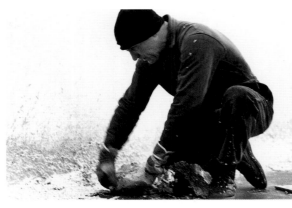

Richard Serra, Aufbau/installation »Splashing«

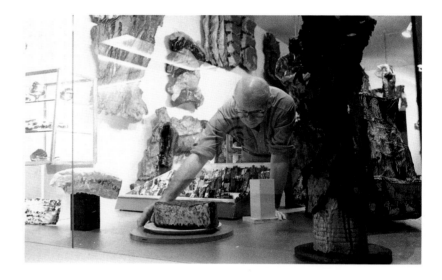

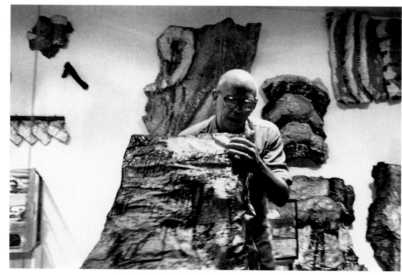

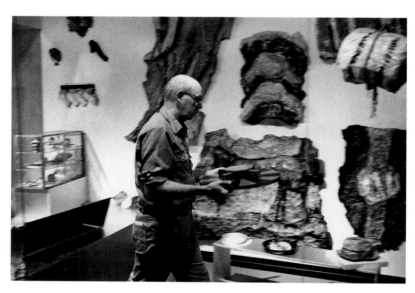

Claes Oldenburg, Aufbau/installation »Store«

Francesco Clemente im Raum von/in the room by/dans la pièce créée par Jonathan Borofsky

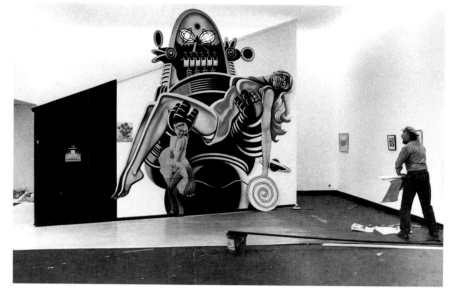

Richard Hamilton

Thomas Schütte, Jeff Wall, Jean Tinguely, Daniel Spoerri

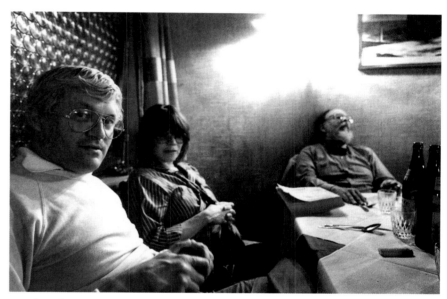

David Hockney, Edda König, Henry Geldzahler

Barbara Bloom

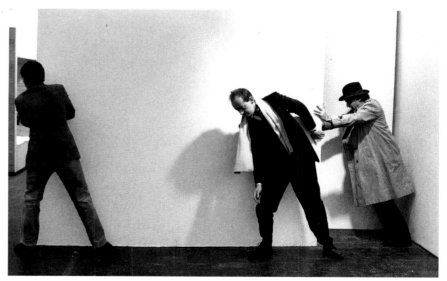

Karl Stamm, Kasper König, Ulrich Rückriem

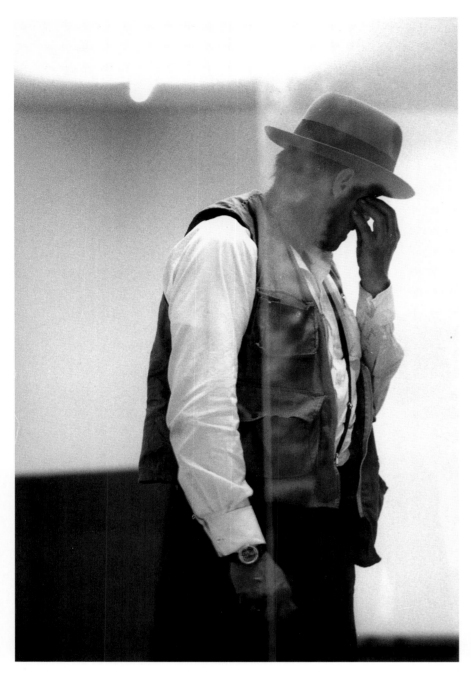
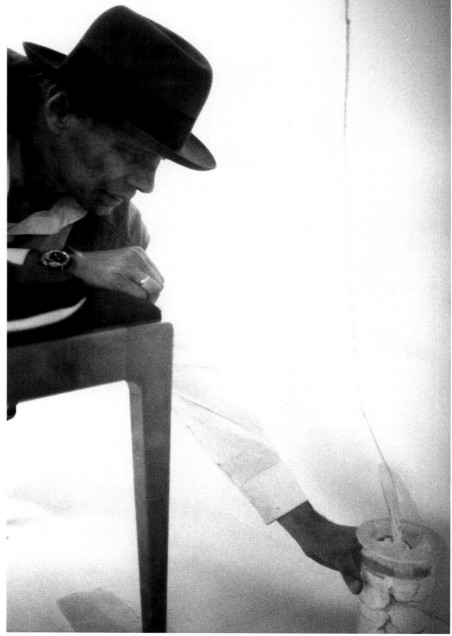

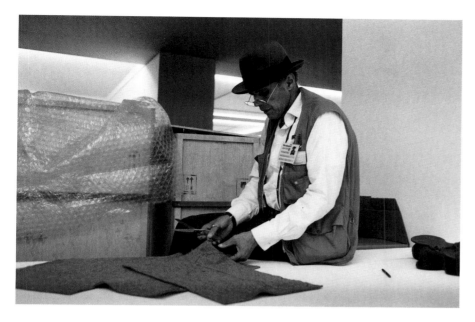

Heiner Bastian und Joseph Beuys

Joseph Beuys

Richard Hamilton

Carl André

Arnulf Rainer

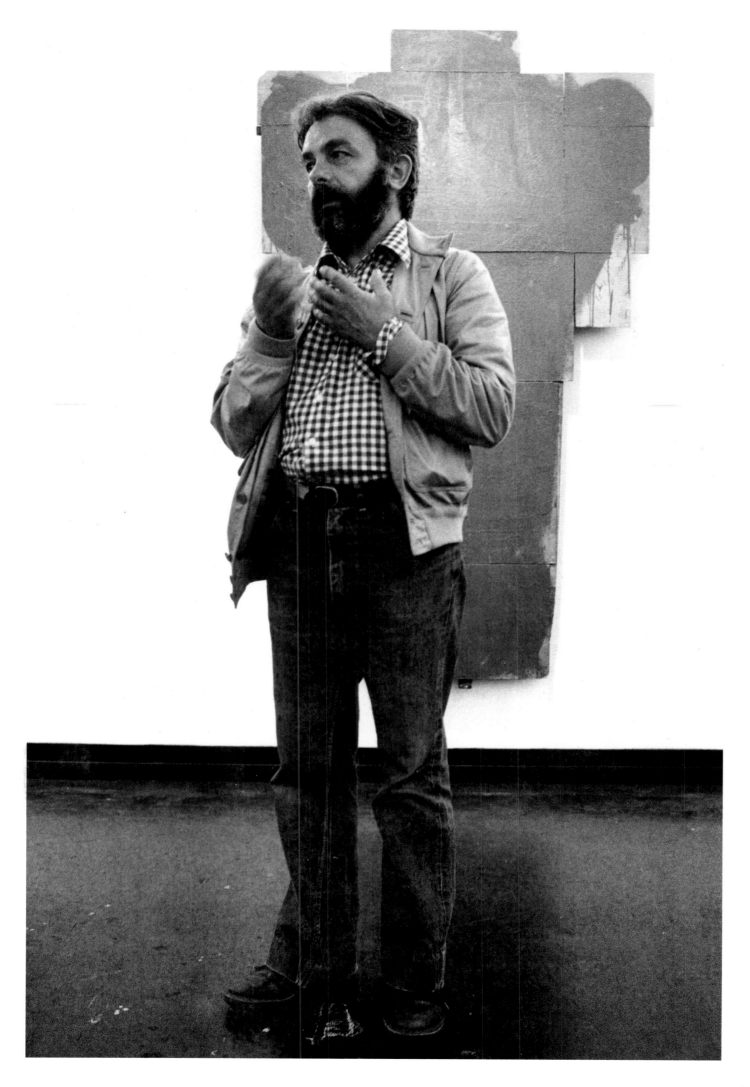

Julian Schnabel, Köln 1986

Jakob Mattner, Frankfurt 1989

Siegfried Anzinger, Köln 1990

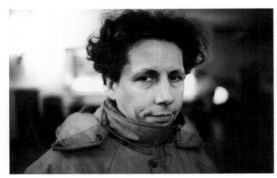
Panamarenko, Brüssel 8.3.1989

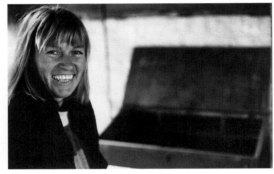
Magdalena Jetelova, Köln 1993

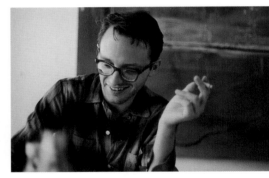
Horst Münch, Köln 1982

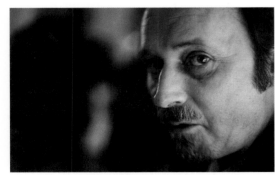
Karl Horst Hödicke, London 1985

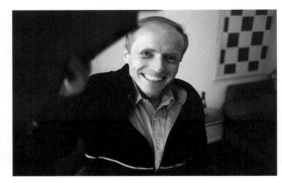
Reiner Ruthenbeck

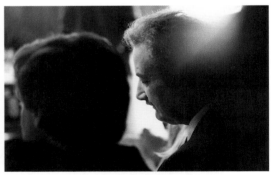
André Thomkins, München 1985

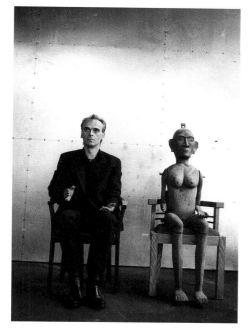

Jürgen Klauke, Köln 1987

Christa Näher, Köln 1988

Thomas Huber, 1993

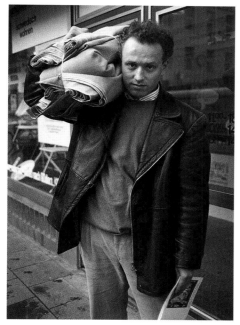

Georg Jiři Dokoupil, Köln 1981

Lambert Maria Wintersberger, Paris 1992

Duane Hanson

Markus Oehlen

Ursula Wevers, Köln, ca. 1978

Albert Oehlen

Tomas Schmit, Frankfurt 1990

Peter Roesch, Köln 1996

Hubert Kiecol, Köln 1987

Barry Flanagan, Paris 1983

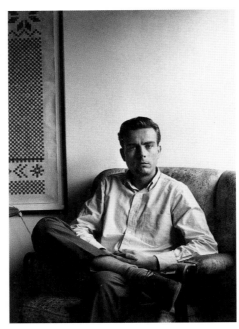

Marcel Odenbach, Köln 1988

Via Lewandowsky, Berlin 1993

Gina Lee Felber, Köln 1987

Daniel Buren, Bonn 1995

Bernd Koberling, Köln 1978

Eugen Schönebeck, Hannover 1992

David Salle, Hamburg 1984

Al Hansen, Köln 1994

Katharina Fritsch, Köln 1988

Serge Spitzer, Köln 1994

Herbert Hamak, Köln 1994

Enzo Cucchi, Essen 1982

Giulio Paolini, Köln 25.2.1983

Hans Haacke, 27.5.1981

Max Bill, Frankfurt a. M. 1989

Emilio Vedova, Köln 1983

Stefan Wewerka, Köln 1987

Mario Merz, Krefeld 1981

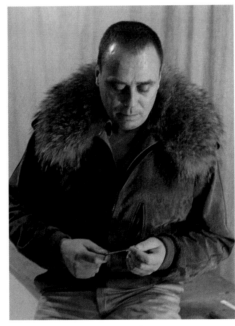

Günther Uecker, Düsseldorf, ca. 1979

Horst Janssen, Hamburg 1993

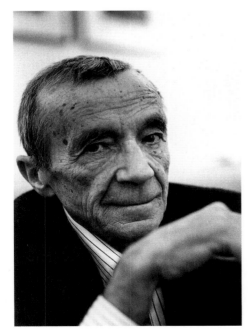

Harry Kramer, 1994

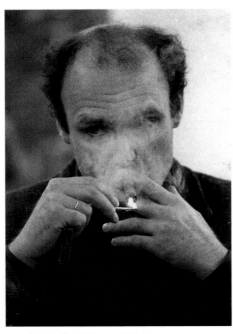

Anselm Kiefer, Köln, ca. 1984

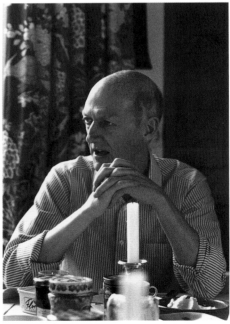

Allen Jones, Köln

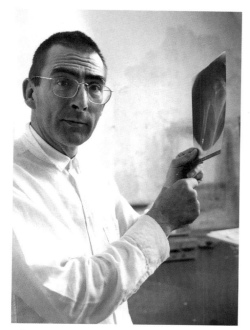

Johannes Grützke, Berlin 1993

Thomas Struth, Köln

Georg Herold, Köln

Floris M. Neusüss, Zürich 1994

Thomas Florschuetz, Frankfurt 1993

Nanne Meyer, Köln

Mark Brusse, Paris 1978

Konrad Klapheck, Köln

Ottmar Hörl, Paris 1984

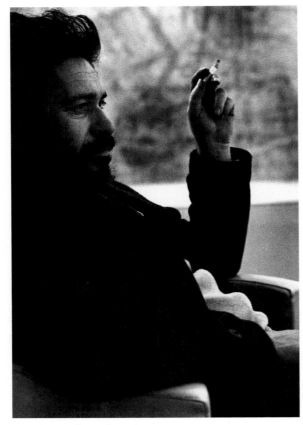

Jannis Kounellis, Köln 1978

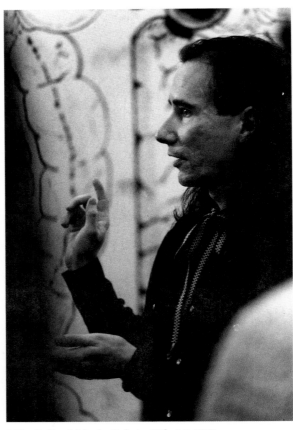

Mike Kelley, Jablonka Galerie, Köln 3.3.1989

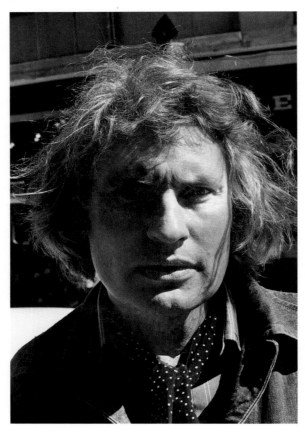

Peter Klasen, Paris 1978

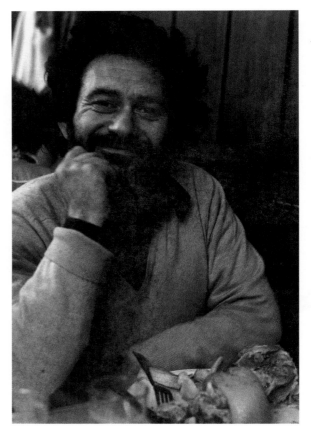

Jannis Kounellis, Köln 1978

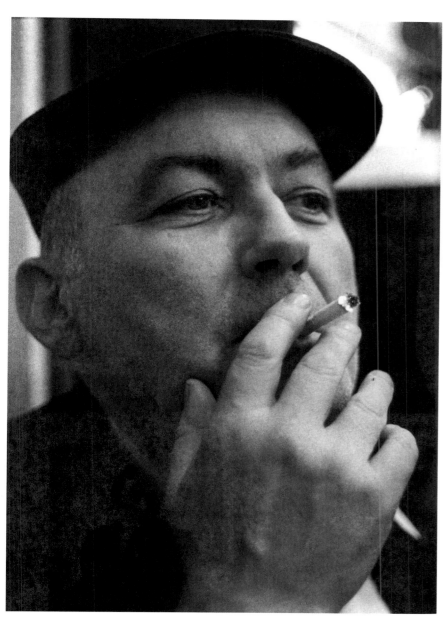

Dieter Rot, Hamburg 1982

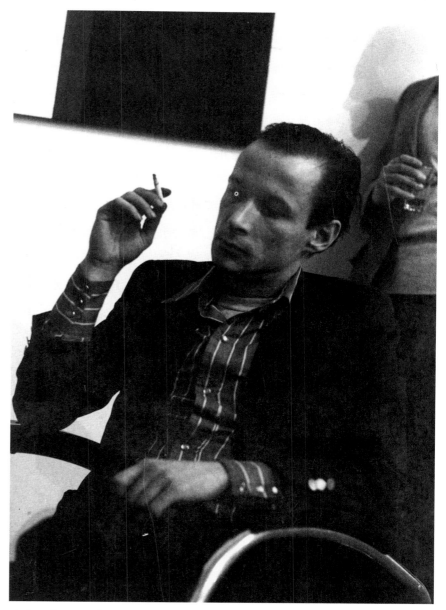

Blinky Palermo, Galerie Heiner Friedrich, Köln, Februar 1977

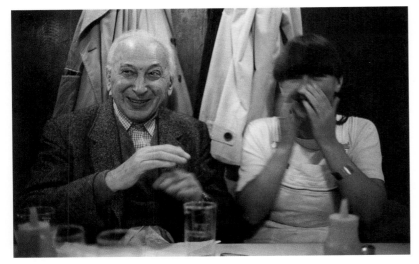

André Kertész, Ann Wilder, Köln 1982

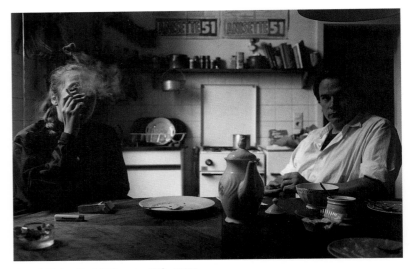

Astrid Klein, Rudolf Bonvie, Köln 1986

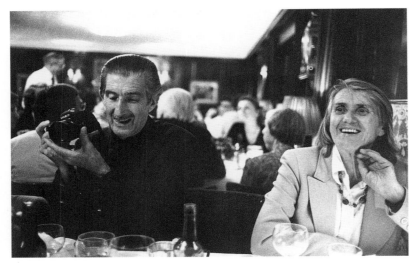

Eduard Quinn und seine Frau/and his wife/et son épouse, Zürich

Bernd und Hilla Becher, Köln 1987

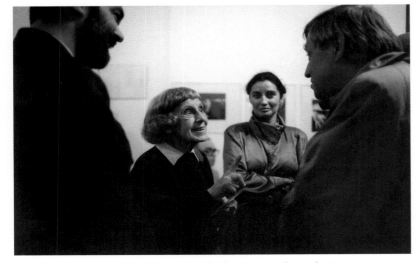

Reinhold Mißelbeck, Ilse Bing, Frau Friedrich, Peter Nestler, Köln 1982

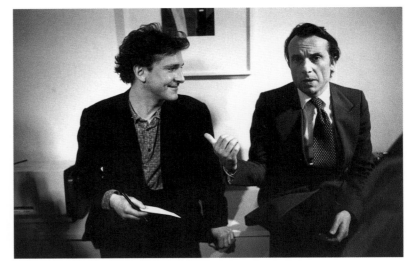

Thomas Virnich und Winfried Reckermann, Köln

Keith Sonnier, Ulrich Rückriem, Köln 1980

Siegfried Cremer, Konrad Klapheck, Köln 1978

Ulrich Rückriem, Konrad Fischer, Kassel 1992

Siegfried Gohr, Markus Lüpertz, Eindhoven

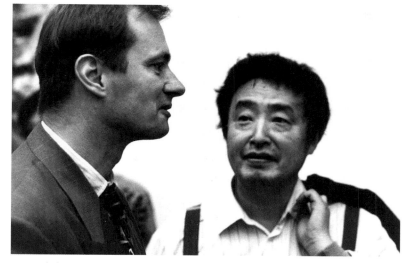

Per Kirkeby, Nam June Paik, Münster

Anna Oppermann, Hamburg

Fabrizio Plessi, Köln 1993

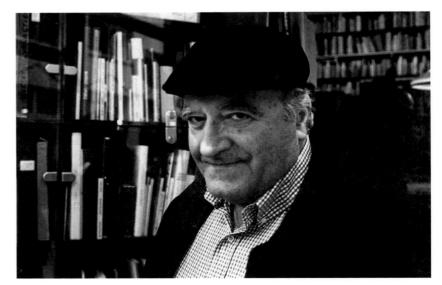

Raymond Hains, Köln 1995

Nam June Paik, Köln 1986

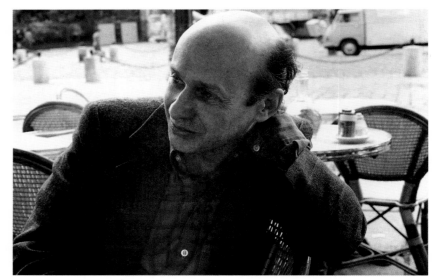

Jacques Mahé de la Villeglé, Paris 1978

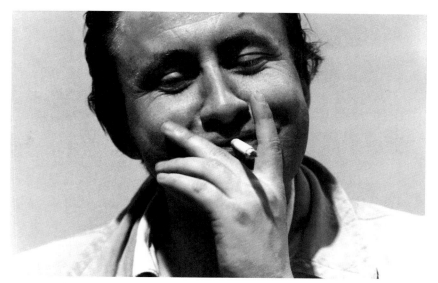

Meuser, Köln 1983

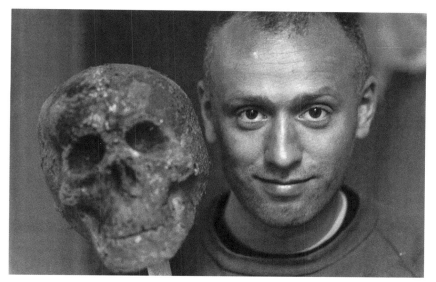

Georg Jiři Dokoupil, Köln

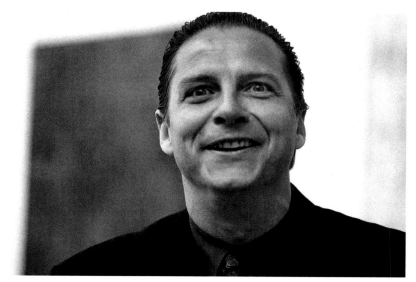

Georg Herold, Köln

Martin Kippenberger, Köln

Klaus vom Bruch, Köln

Martin Kippenberger, Albert Oehlen, Köln 1995

Ulrike Rosenbach, Köln 1977

Werner Büttner, Gisela Capitain, Georg Herold, Galerie Zwirner, Köln

George Noël, Köln

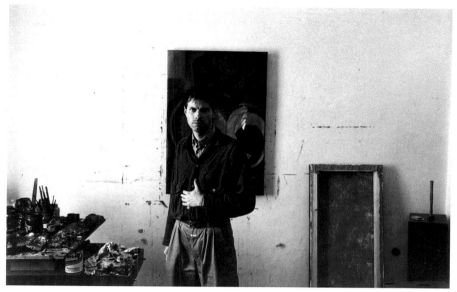

Hartmut Neumann, Bremen 1987

Peter Fischli und David Weiss, Köln 1985

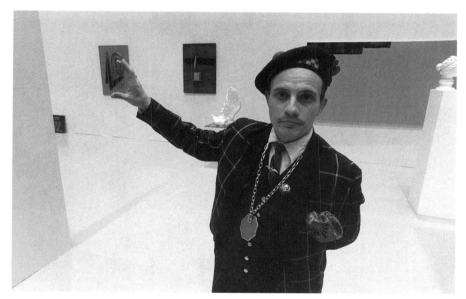

Titus, Köln

61

Markus Lüpertz und Rudi Fuchs

Frau Fuchs, Frau Kirkeby, Markus Lüpertz, Per Kirkeby und Rudi Fuchs

Nouvelle Biennale de Paris, 1985

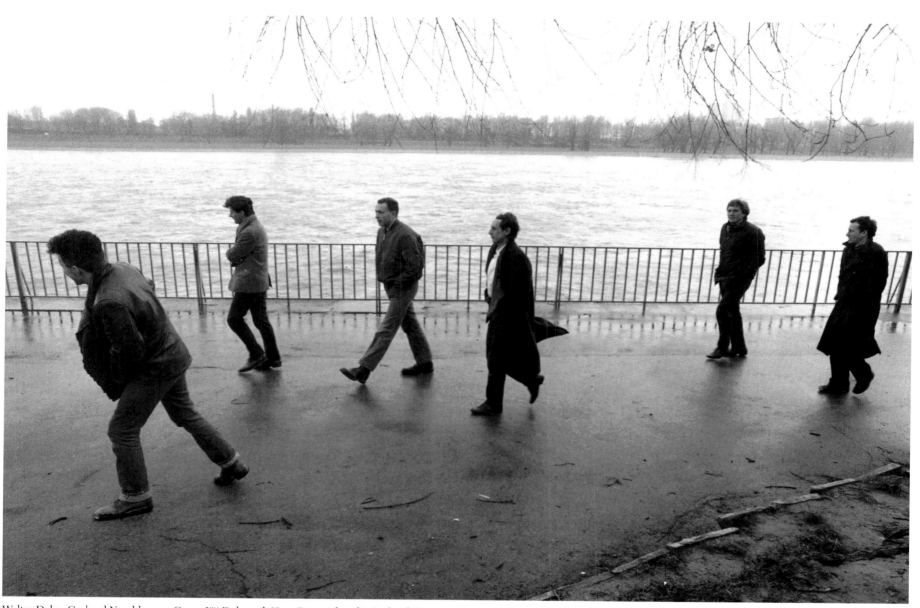

Walter Dahn, Gerhard Naschberger, Georg Jiři Dokoupil, Hans Peter Adamski, Gerhard Kever, Peter Bömmels, »Mülheimer Freiheit«, Köln 1980

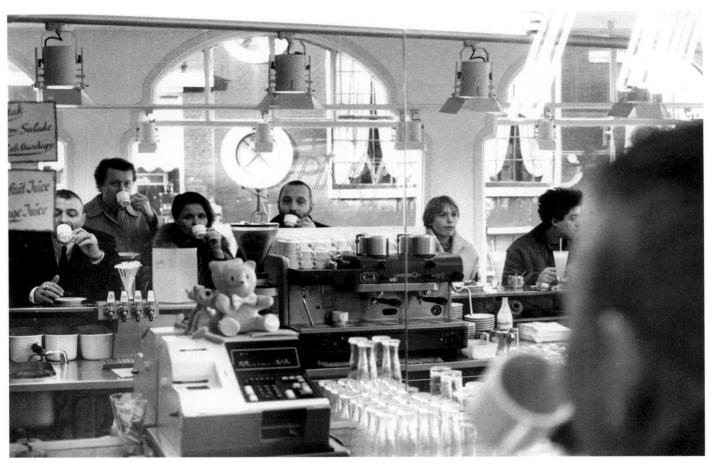

Markus Lüpertz, Michael Werner, Elke und Georg Baselitz, Amsterdam 1979

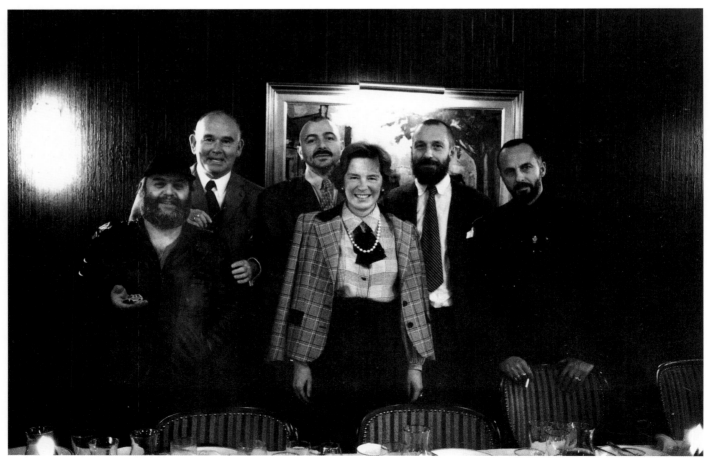

A.R. Penck, Peter Ludwig, Markus Lüpertz, Irene Ludwig, Georg Baselitz, Jörg Immendorff,
Empfang zur Ausstellung/reception for the exhibition/réception à l'occasion de l'exposition »Georg Baselitz«,
Galerie Michael Werner, Köln 1984

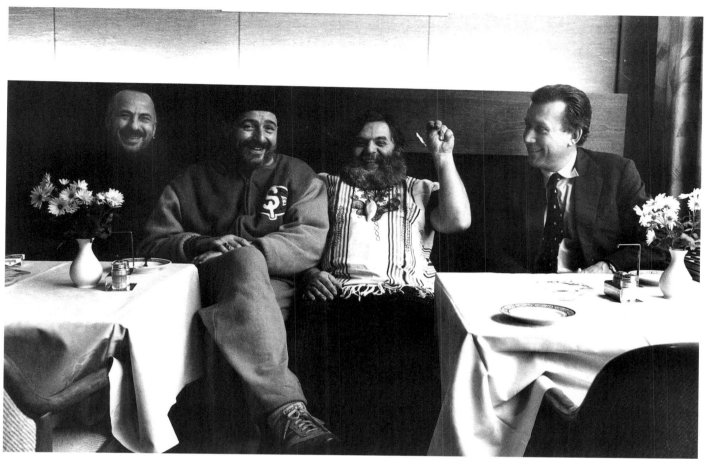

Jörg Immendorff, Markus Lüpertz, A.R. Penck, Michael Werner, Rotterdam

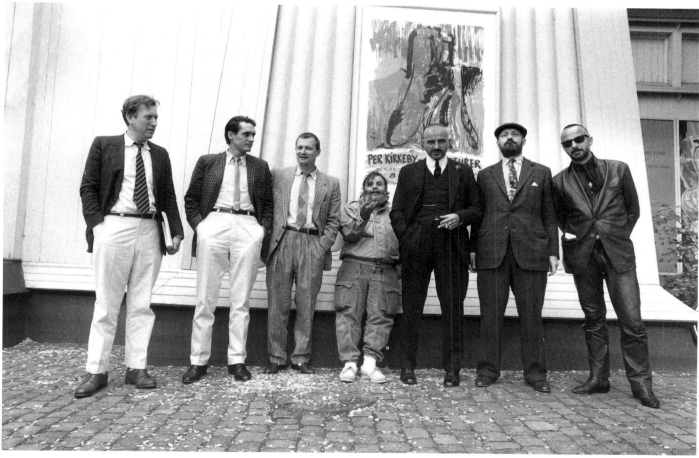

Michael Werner, Detlev Gretenkort, Per Kirkeby, A.R. Penck, Markus Lüpertz, Georg Baseliz, Jörg Immendorff, Kopenhagen 1985

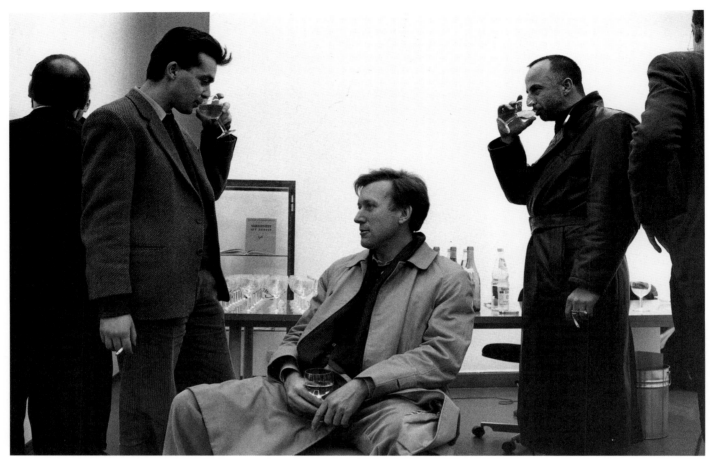

Werner Büttner, Michael Werner, Jörg Immendorff, Galerie Max Hetzler, Köln

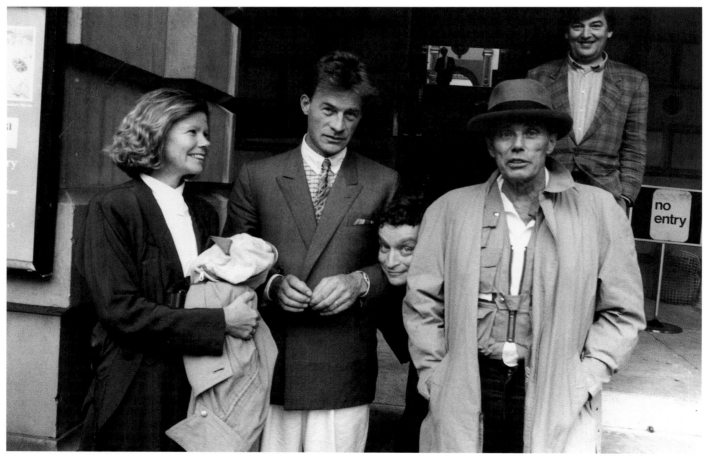

Frau Bastian, Heiner Bastian, Norman Rosenthal, Joseph Beuys, Günther Engelhard, London 1985

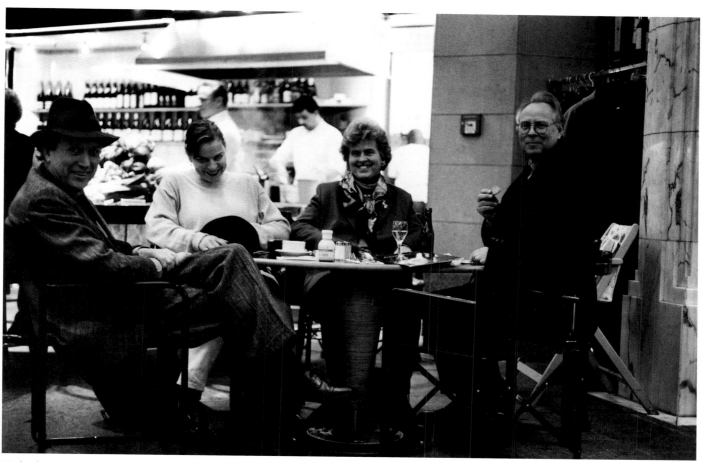

Michael Werner, Augustine von Nagel, Baronin Elisabeth von Fürstenberg, Sigmar Polke, Köln 1996

Mayo Thompson, Diedrich Diederichsen, Julian Schnabel, Don van Vliet, Michael Werner, Köln 1985

Werner Deuker, Barbara Dobermann, Reinhard Onnasch, Hans Grothe, Frau und Herr Ackermeier, Luc Lepère, Hans Hermann Stober, Georg Böckmann, Gerhard Lenz, Klaus Lafrenz, Karl Gerstner, Anna Lenz, Thomas Deecke, Neues Museum Weserburg, Bremen1991

Sandro Chia, Nino Longobardi, Mimmo Paladino, Paul Maenz, Francesco Clemente und Frau, Wolfgang Max Faust, Fantomas, Gerd de Vries, Lucio Amelio, Galerie Paul Maenz, Köln 1979

Damen/Ladies/Dames

Ausflug mit dem Förderverein der »Sammlung NRW Düsseldorf« nach Gent, zu Besuch bei dem Sammlerehepaar Annick und Anton Herbert, ca. 1986

Excursion to Ghent with 'Sammlung NRW Düsseldorf', visiting the collectors Mr. and Mrs. Anton Herbert, ca. 1986

Excursion de l'association « Sammlung NRW Düsseldorf », en visite chez le couple collectionneur Madame et Monsieur Anton Herbert, à Gand vers 1986

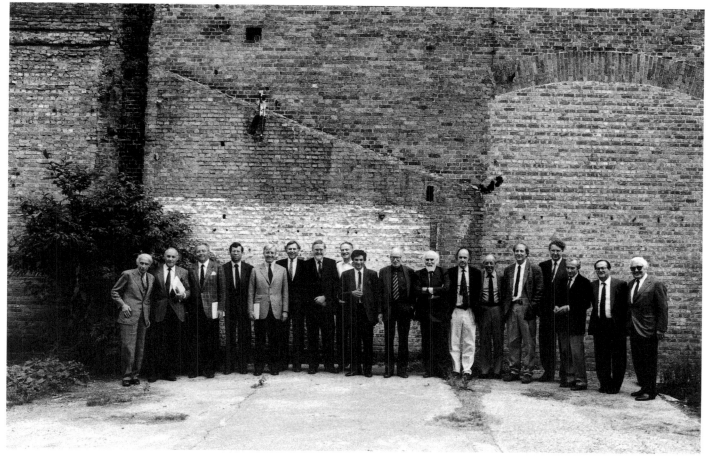

Herren/Gentlemen/Messieurs

Rosemarie Trockel probiert den Hut von A.R. Penck in der Galerie Michael Werner, Köln

Rosemarie Trockel tries on A.R. Penck's hat in the Galerie Michael Werner, Cologne

Rosemarie Trockel essaie le chapeau de A.R. Penck dans la Galerie Michael Werner, Cologne

Norbert Kricke und Claes Oldenburg, Wilhelm Lehmbruck-Museum, Duisburg 1988

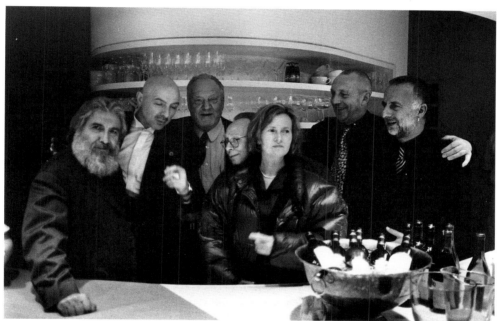

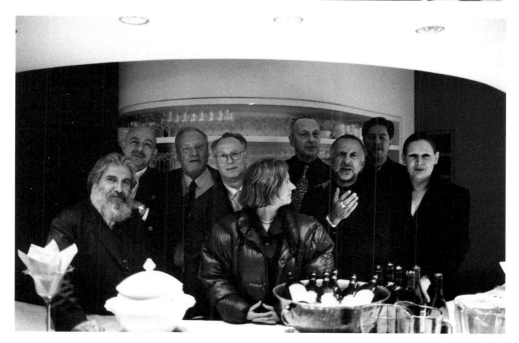

Der Sammler/the collector/le collectionneur Hans Grothe; die Künstler/the artists/les artistes Gotthard Graubner, Markus Lüpertz, Sigmar Polke, Rosemarie Trockel, Georg Baselitz, Jörg Immendorff, Curtis Anderson, Katharina Sieverding, Kunstmuseum, Bonn 1995

»Bilderstreit«, 1989
Widerspruch, Einheit und Fragment in der Kunst seit 1960,
Ausstellung in den Rheinhallen der Kölner Messen. Austel-
lungsmacher: Siegfried Gohr und Johannes Gachnang.
Titel und Untertitel waren Programm. Das Unternehmen
stand im Zeichen essayistischen Versuchens. Die Ausstellung
demonstrierte eindrucksvoll, daß große Kunst in ihren Wer-
ken über sich hinausweist. »Als noch nicht verdinglichte
Energie« (Siegfried Gohr), kann sie eine extreme Herausfor-
derung für den Versuchenden unter ihren Rezipienten sein.
Doch in streitbare Kommunikation mit dem ausgestellten
Material zu treten, wurde damals fast gänzlich versäumt, da
die öffentliche Diskussion im Zank um besetzte Positionen
ein adäquates Aufnehmen und Reagieren weitgehend ver-
säumte.

'Bilderstreit', 1989
Contradiction: unity and fragmentation in art since 1969.
Bilderstreit (pictorial conflict) was an exhibition in the
Rheinhallen of the Cologne Messe, organized by Siegfried
Gohr and Johannes Gachnang.
Title and subtitle were the programme. The project stood
under the sign of essayist experimentation. The exhibition
impressively demonstrated that great art reaches beyond
itself in its works. 'As an energy not yet reified' (Siegfried
Gohr), it can be an extreme challenge to the experimenters
among its recipients.
Yet belligerent communication with the exhibited material
was almost totally neglected, as public discussion and
squabbles over participants more or less quashed adequate
registration of and reaction to the exhibits.

« Bilderstreit », 1989
Contradiction, unité et fragment dans l'art depuis 1960 ;
l'exposition (la querelle de l'image) a eu lieu dans les halls
côté Rhin des Salons de Cologne, Siegfried Gohr et Johannes
Gachnang en étaient les commissaires.
Le titre et le sous-titre faisaient figure de programme. L'ent-
reprise se plaçait sous l'égide de réflexions et d'essais. L'expo-
sition démontrait de manière impressionnante que dans ses
œuvres, le grand art indique une direction qui le transcende.
« En tant qu'énergie pas encore concrétisée » (Siegfried
Gohr), et qu'il peut représenter un défi extrême pour ceux
qui tentent sa réception.
Pourtant, à l'époque, on a pratiquement négligé d'engager
une polémique avec les œuvres exposées, car le débat public,
pris dans les querelles de positions, a manqué la chance d'un
accueil et d'une réaction adéquate.

Heinrich Heil

Johannes Gachnang mit Piet de Jonge

James Lee Byars

Siegfried Gohr, Johannes Gachnang

Johannes Gachnang

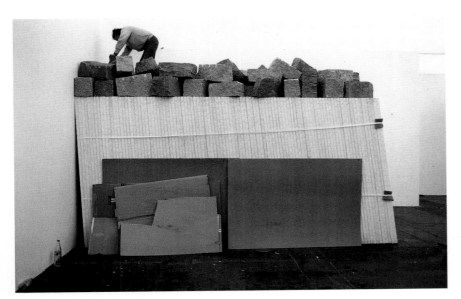

Giovanni Anselmo

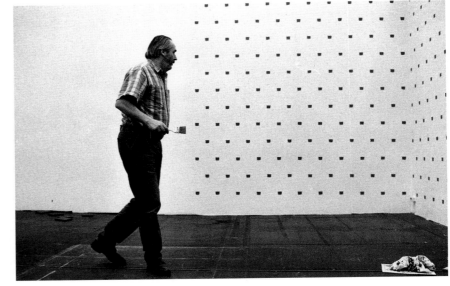

Niele Toroni

Luciano Fabro

Giovanni Anselmo

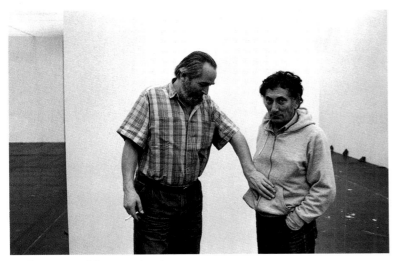

Niele Toroni und Giovanni Anselmo

Bilder von/works by/œuvres d'Eugen Schönebeck

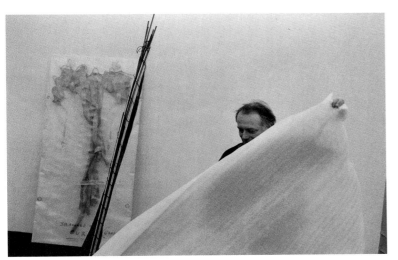

Luciano Fabro

Bilder von/ works by/ œuvres d'Anselm Kiefer

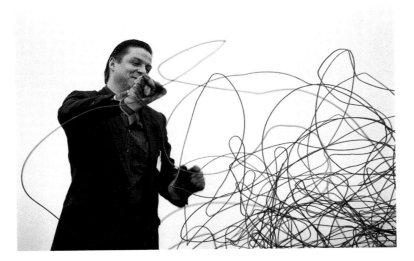

Georg Herold

Installation Gaston Chaissac

»Bilderstreit«, 1989 75

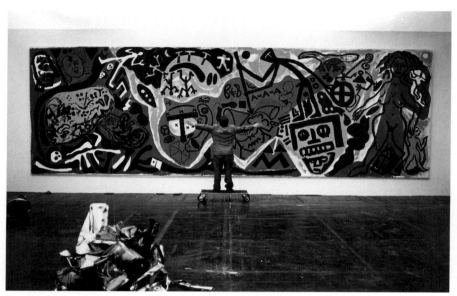

A.R. Penck vor seiner Arbeit/in front of his work/devant son œuvre »Edinburgh«, 1989

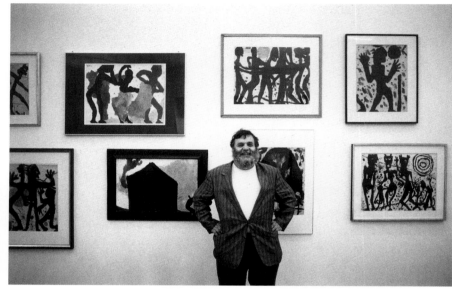

A.R. Penck vor Bildern von/in front of works by/devant œuvres de Louis Soutter

Lawrence Weiner

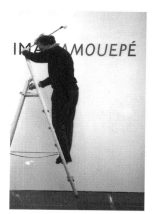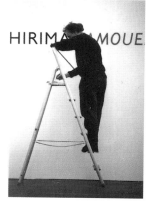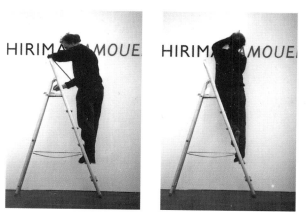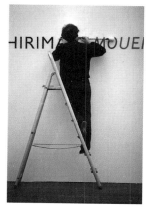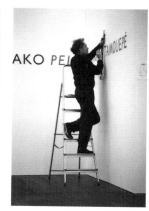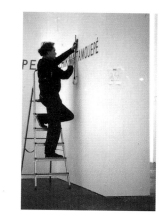
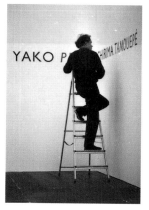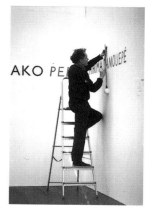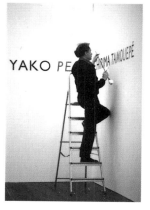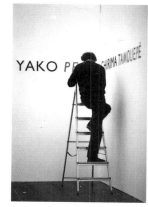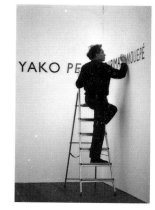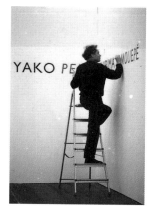
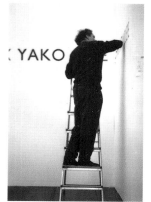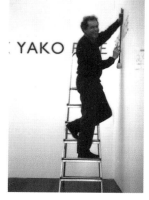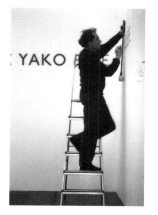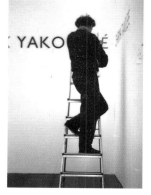
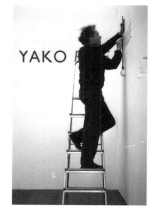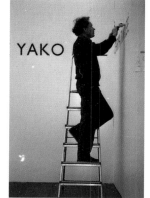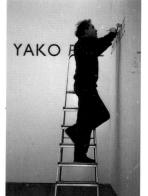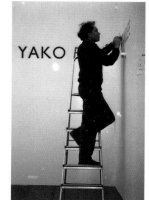

Lothar Baumgarten

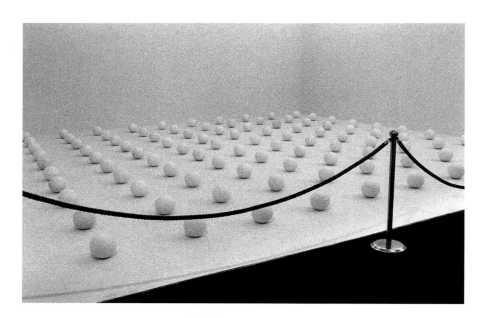

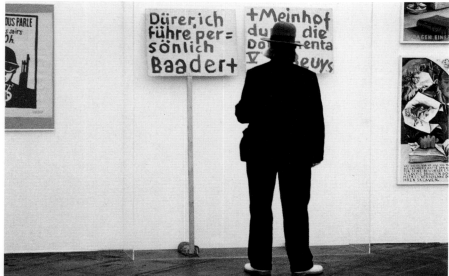

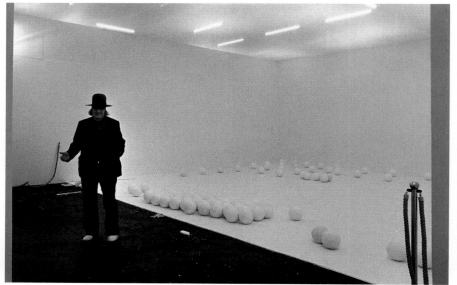

James Lee Byars

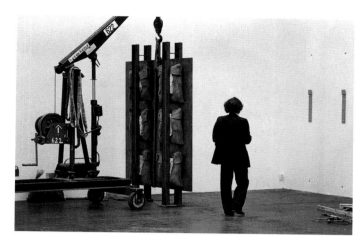

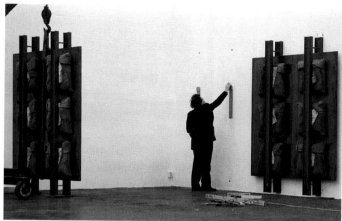

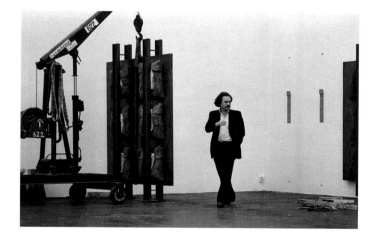

Jannis Kounellis

Isa Genzken, Atelier, Köln 1987

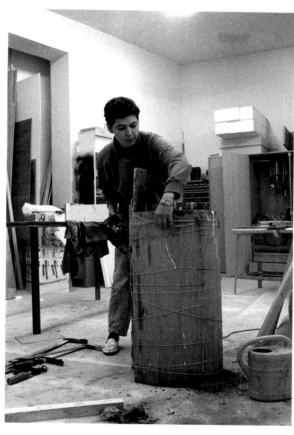
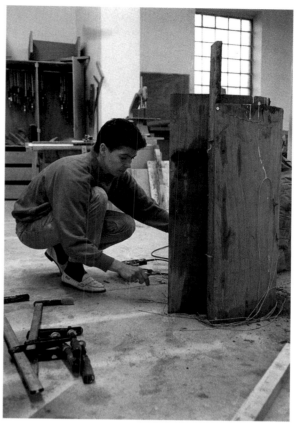
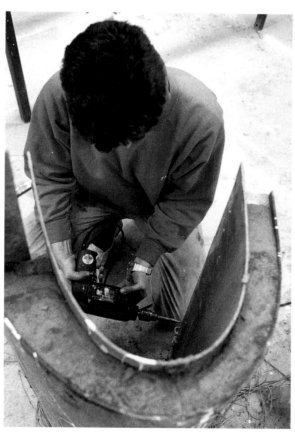
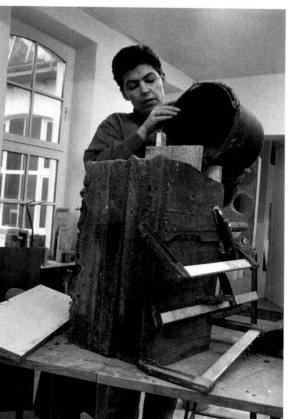

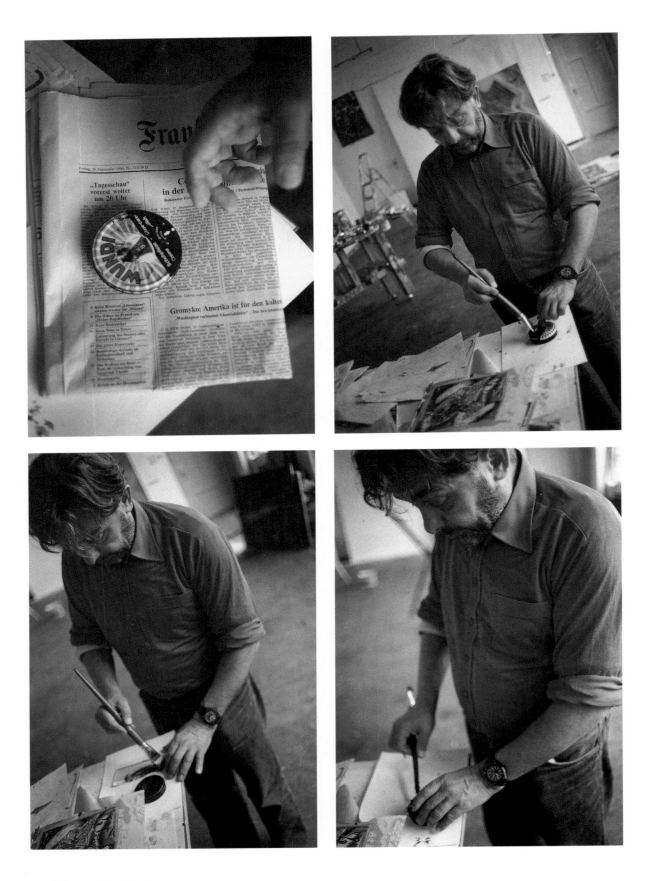

Arnulf Rainer, Düsseldorf

Felix Droese, Köln 1986

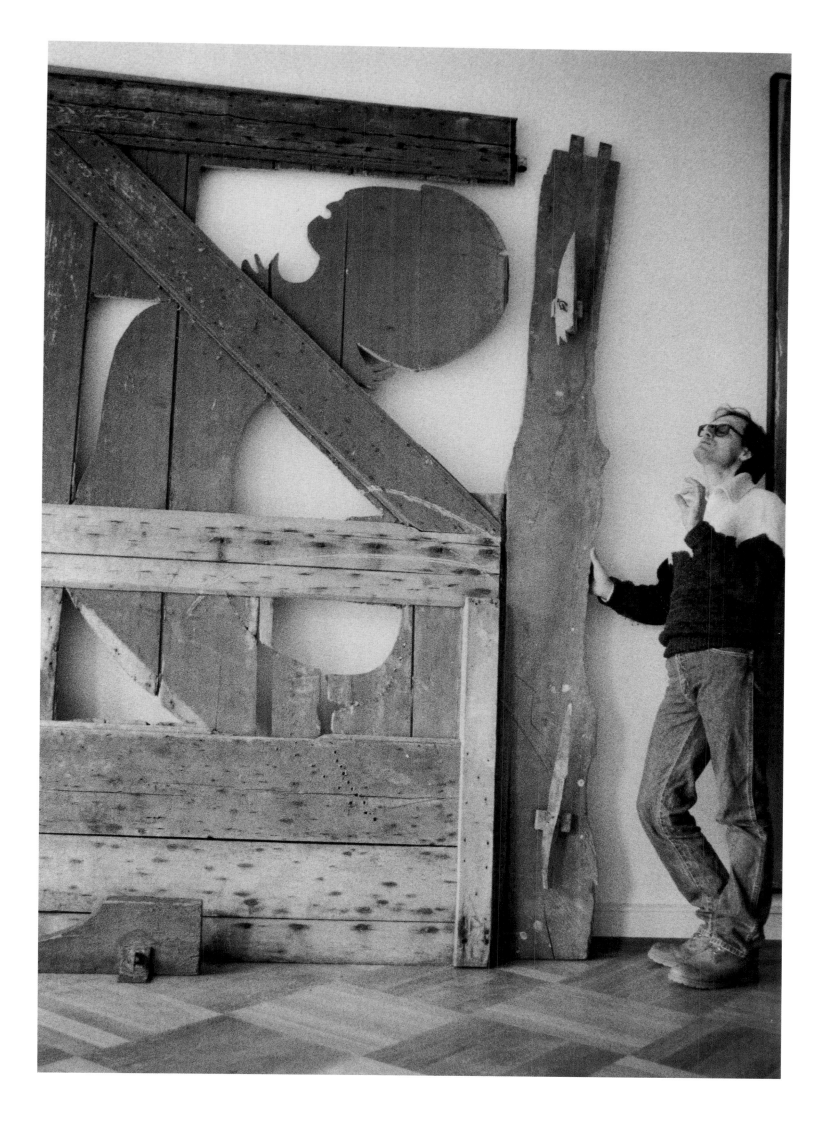

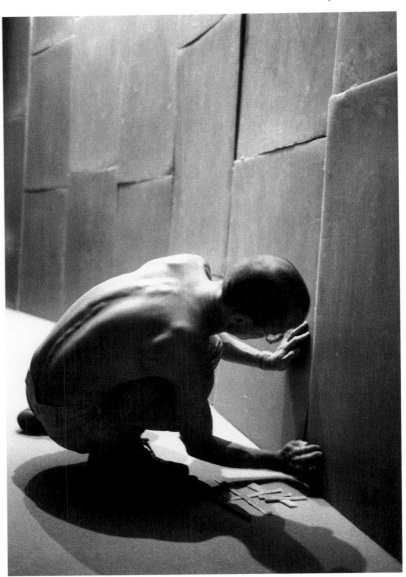
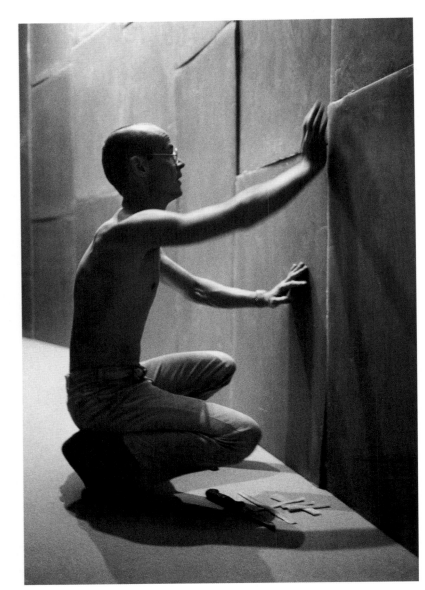

Wolfgang Laib, Basel 1989

und seine Wachsmaschine/and his wax machine /et sa machine à cire

Willi Kopf, Wien 1989

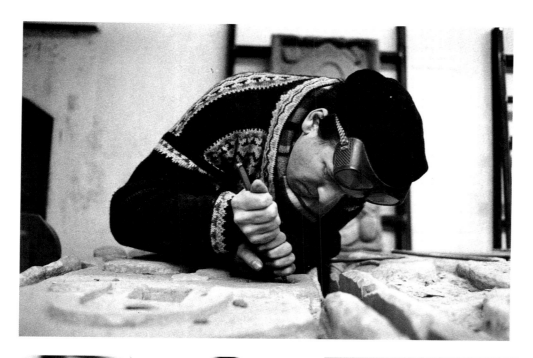

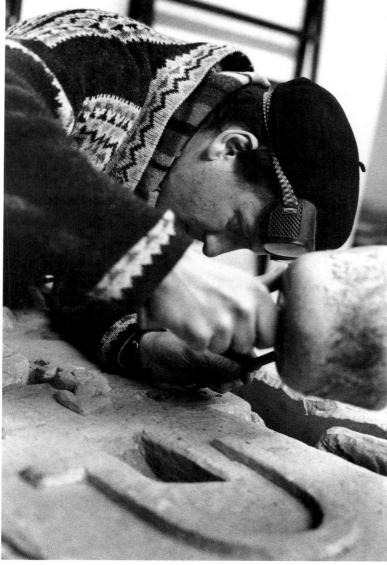

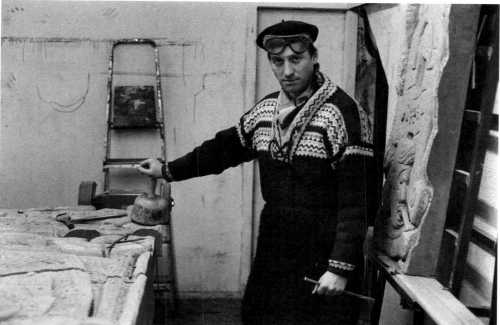

Peter Bömmels, Köln 1987

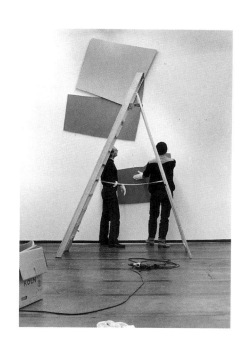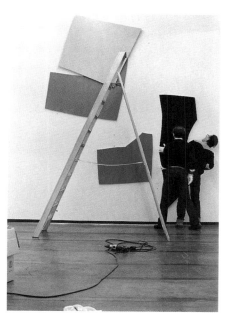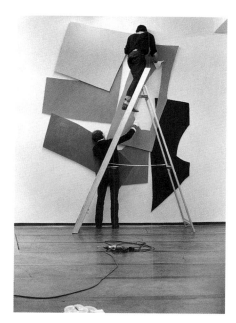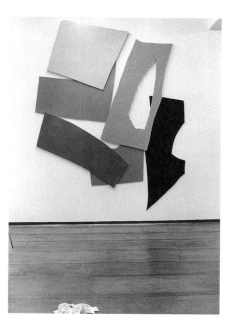

Imi Knoebel, Galerie Heiner Friedrich, Köln 1978

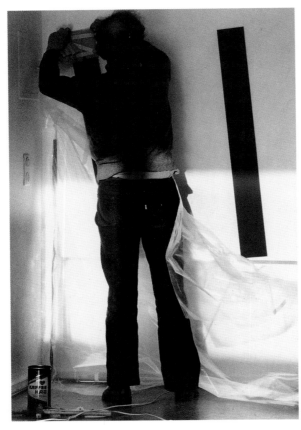
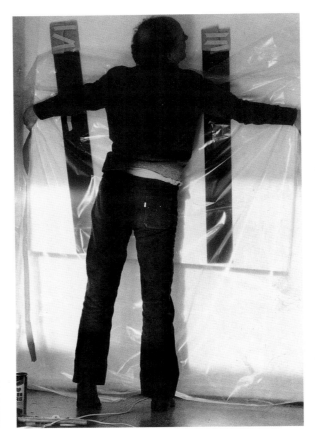
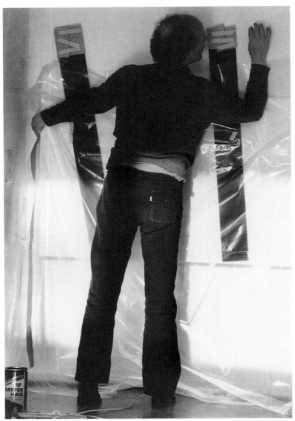
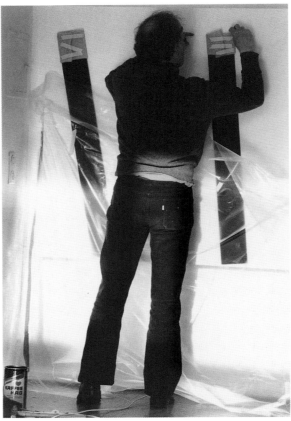

Gerhard von Graevenitz, Galerie Reckermann, Köln März 1982

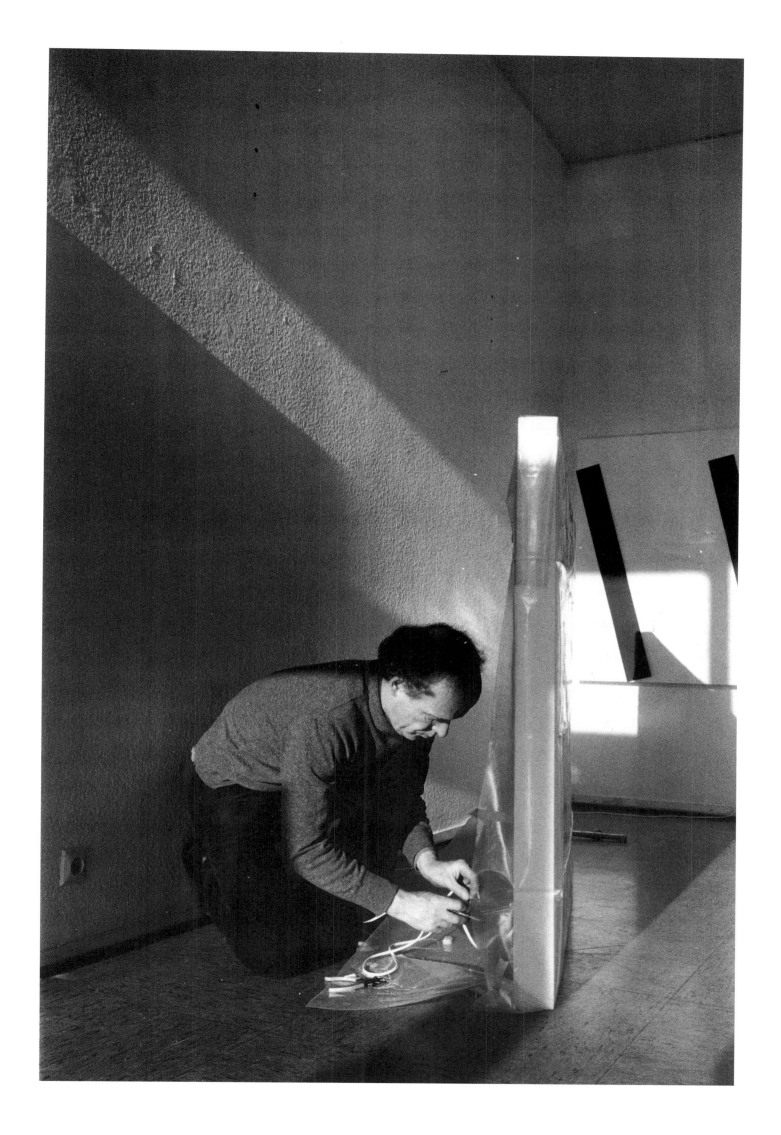

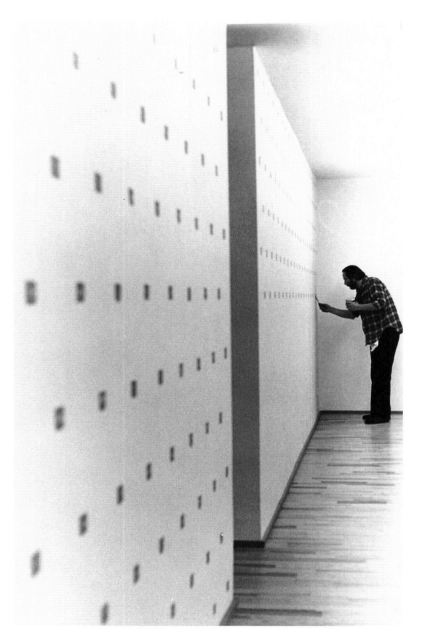

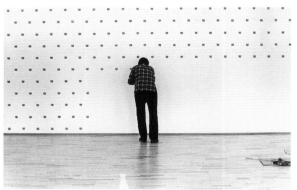 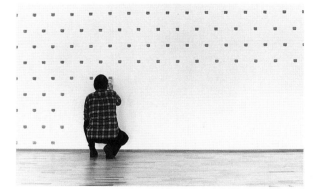 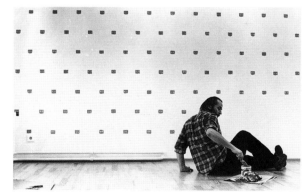

Niele Toroni, Galerie Paul Maenz, Köln 1990

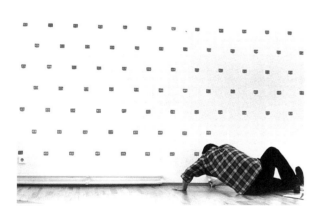 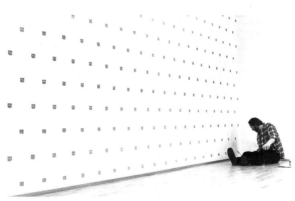 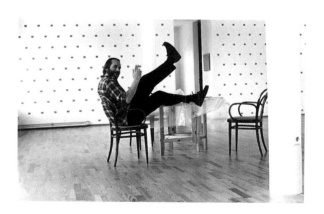

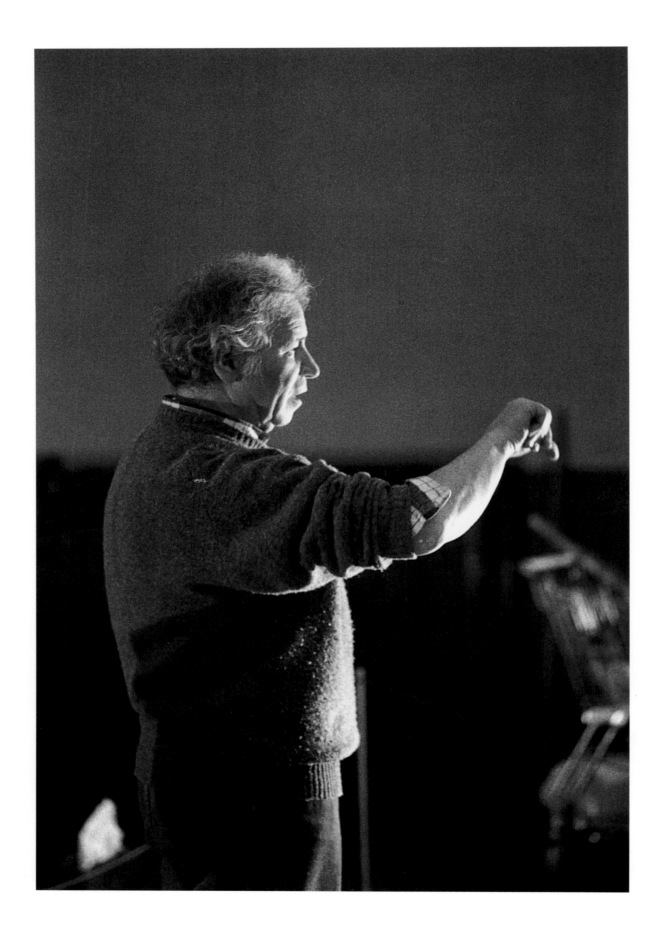

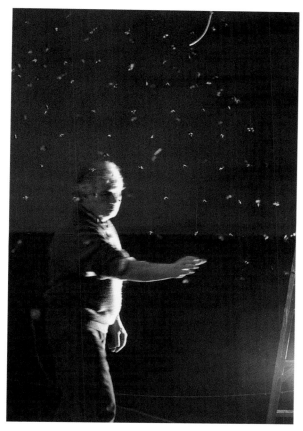
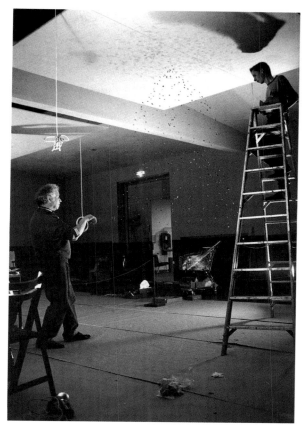
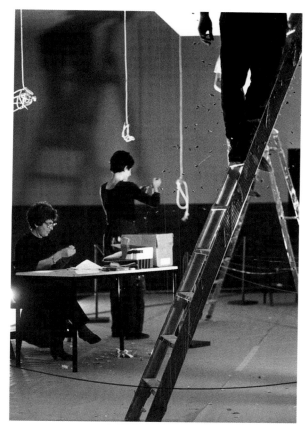
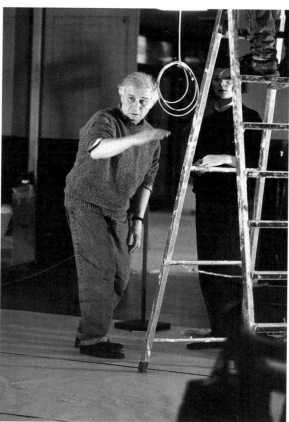
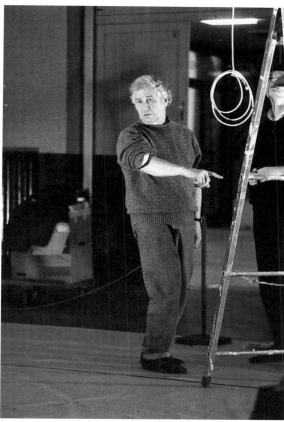

Ilya Kabakov, »Das Leben der Fliegen«,
Kölnischer Kunstverein, Februar 1992

Frank Stella, Galerie Rudolf Zwirner, Köln 1977

George, Spielemakers, Gilbert, André Cadere

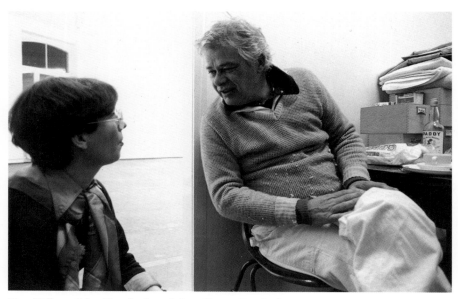

Frau Wilkens, John Chamberlain, Galerie Heiner Friedrich, ca. 1980

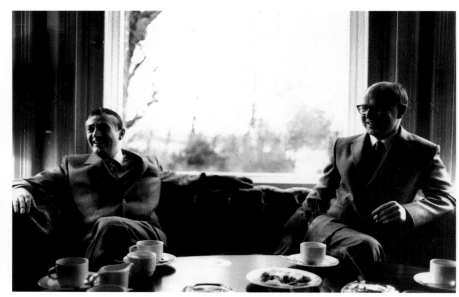

Gilbert & George, Hamburg 1988

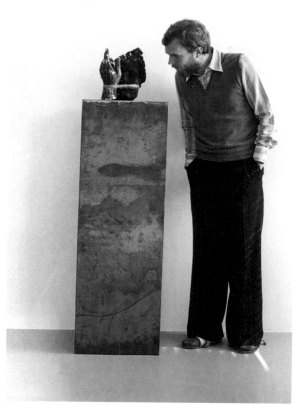

Karsten Greve mit einer Arbeit von/
with a work by/avec l'œuvre de
Jannis Kounellis, Köln 1978

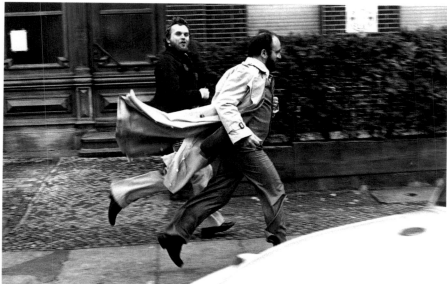

Karsten Greve und Dr. Stober auf dem Weg zur Bank/on their way to the bank/
sur le chemin vers la banque, Berlin 1980

Johannes Cladders und Karsten Greve, Köln, ca. 1979

Walther König und Kasper König, Galerie Paul Maenz, Köln 1981

Ileana Sonnabend, Rudolf Zwirner, Galerie Zwirner, Köln

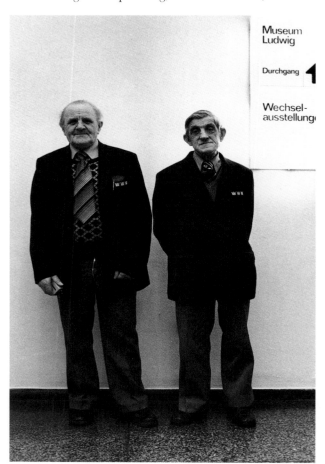

Herr Barutzki, Herr Veking, Aufsicht im Museum Ludwig/
attendants at Museum Ludwig/gardes au Museum Ludwig,
Köln 1981

Anton Herbert, Niele Toroni, Köln, ca. 1980

Gilbert und George, Basel 28.9.1986

Jean Tinguely, Daniel Spoerri, »Westkunst«, Köln 1981

Daniel Buchholz, John Armleder, Köln 1987

Graf und Gräfin Panza di Biumo, New York 1985

Paul Fachetti, Paris 1978

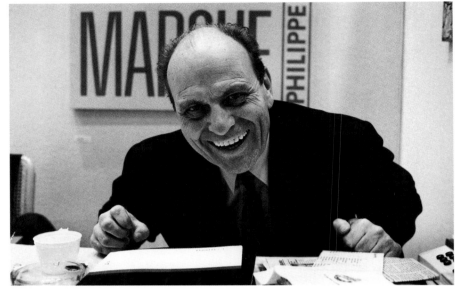

Rolf Ricke, Köln 16.11.1993

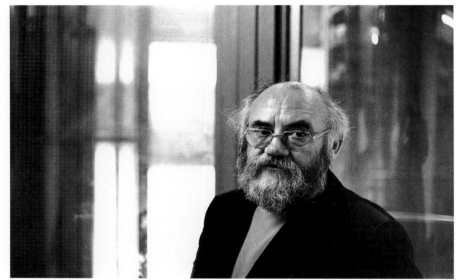

Alfred Schmela, Düsseldorf 1978

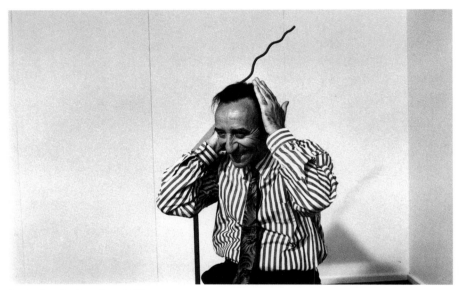

Lucio Amelio, Basel, ca. 1989

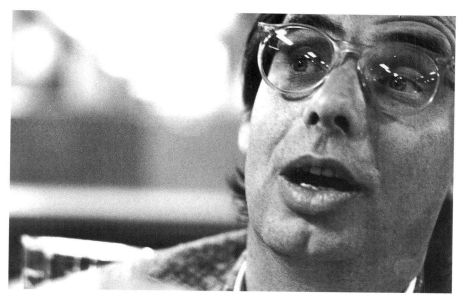

Konrad Fischer, Düsseldorf, ca. 1985

Max Hetzler, Köln

Yvon Toussaint, Galerie St. Laurent, Brüssel 1979

Rudolf Springer, Köln

Oswald Mathias Ungers,
Leverkusen 1995

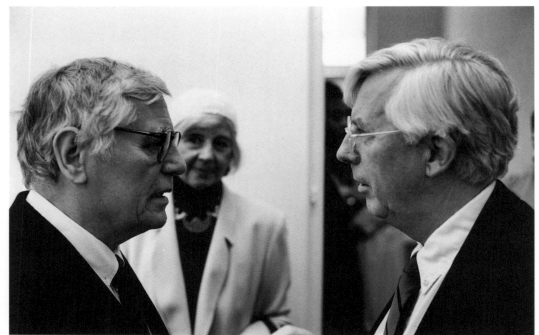

Oswald Mathias Ungers, Lilo Ungers,
Joseph Kleihues, Köln 1995

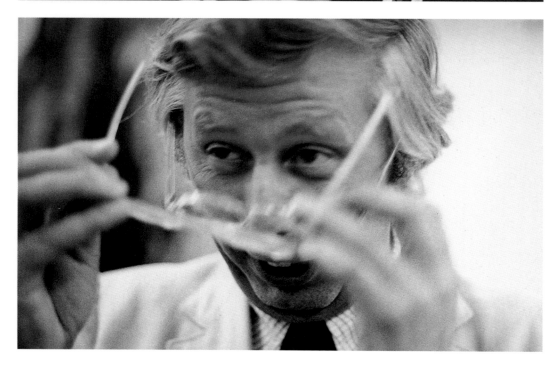

Joseph Kleihues, Galerie Heiner
Friedrich, Köln 1978

Fred Sandback, Galerie Heiner Friedrich, Köln 1979

Fred Sandback, Galerie Gisela Capitain, Köln 1987

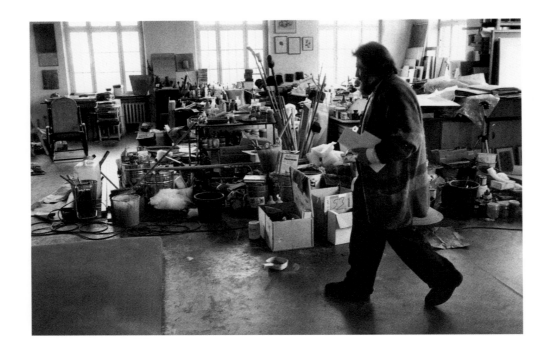

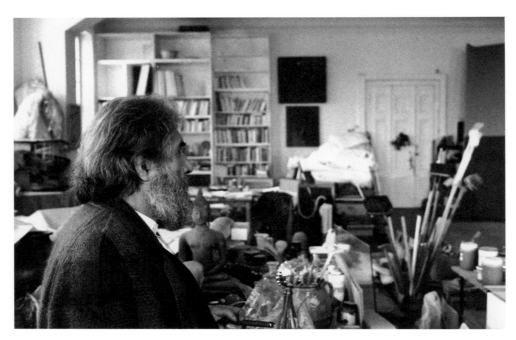

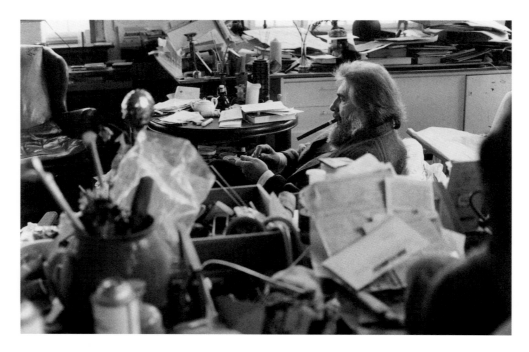

Gotthard Graubner im Atelier/
in his studio/dans son atelier,
ca. 1993

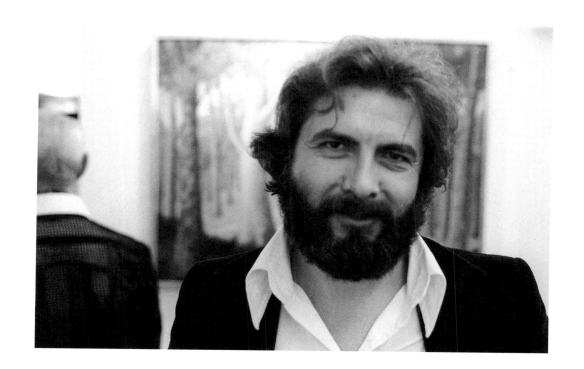

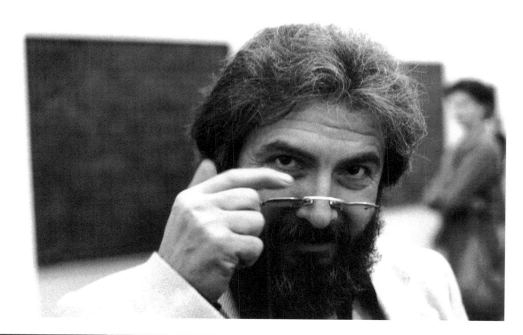

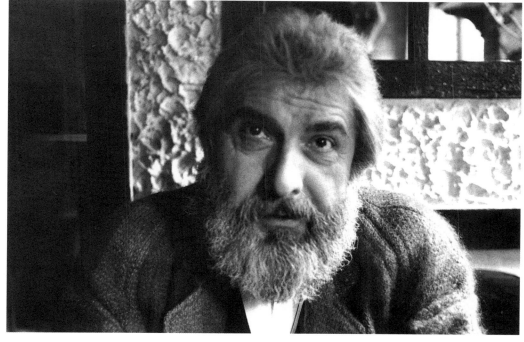

Gotthard Graubner,
Portraits in verschiedenen Jahren/
Portraits at various times/
Portraits à différentes époques

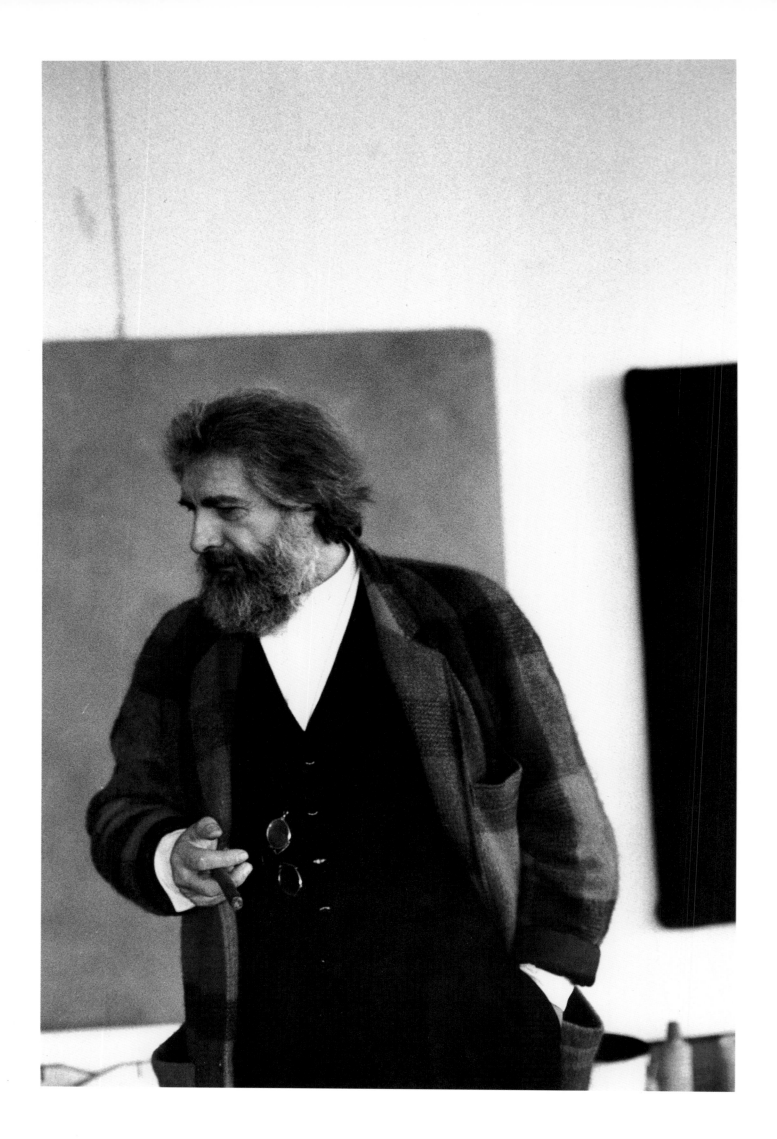

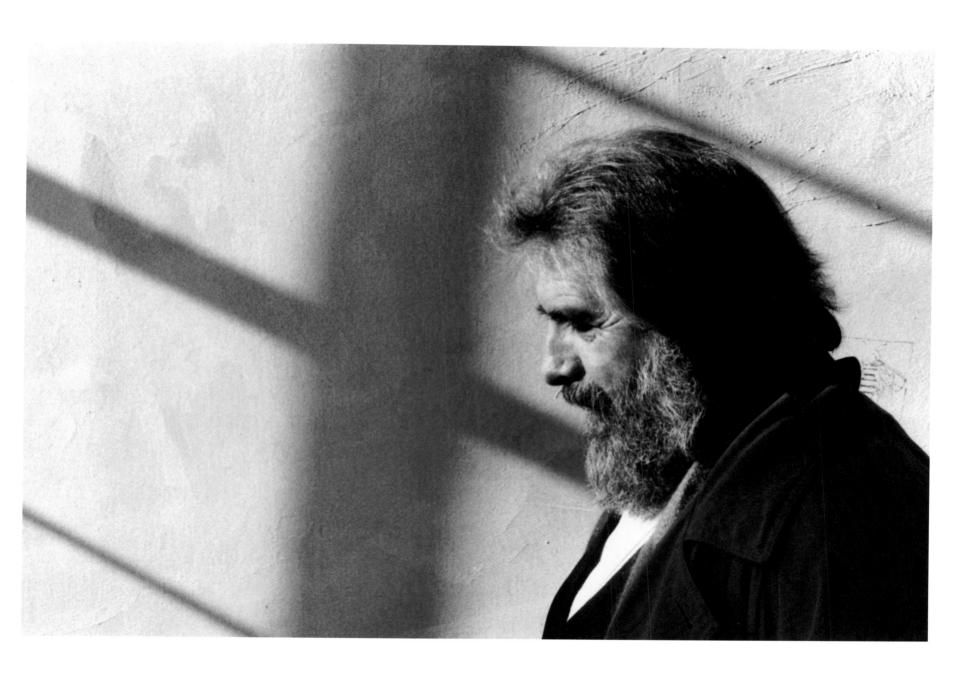

Gotthard Graubner, Düsseldorf 1993

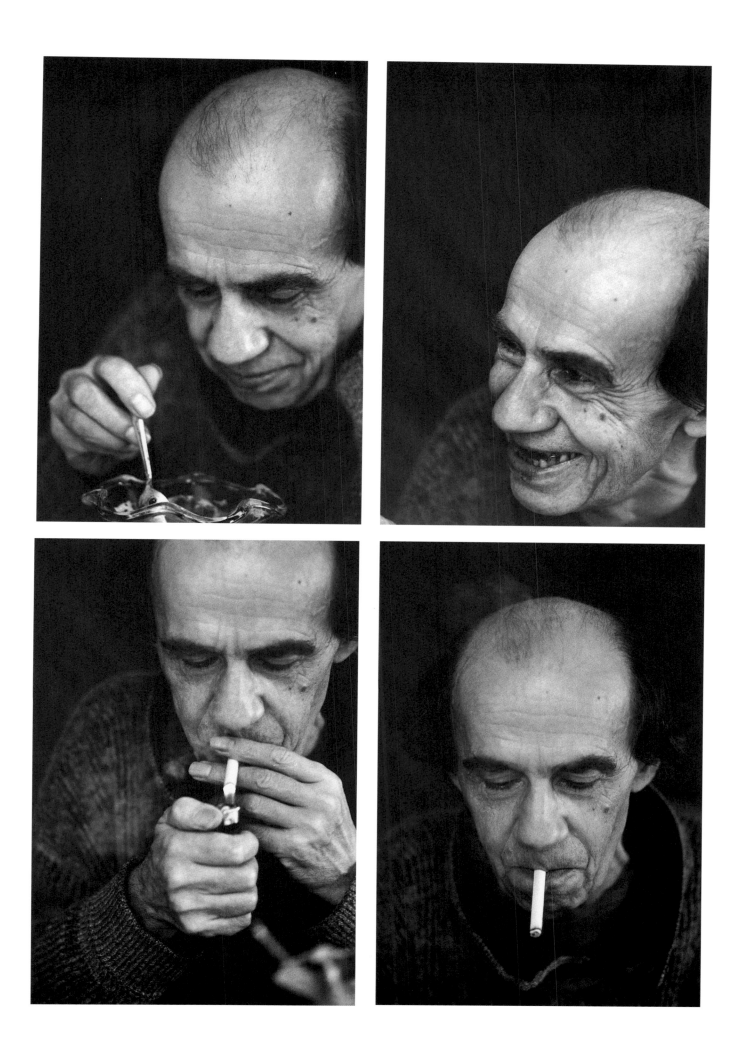

Carlfriedrich Claus in Annaberg Buchholz, 1993

Carlfriedrich Claus, Annaberg Buchholz

Carlfriedrich Claus

Klaus Werner und Carlfriedrich Claus

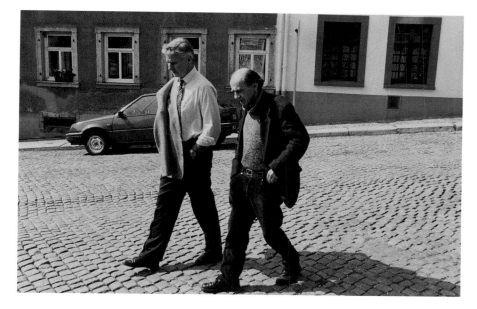

In der Wohnung von Carlfriedrich Claus in Annaberg Buchholz 1993
In Carlfriedrich Claus' home in Annaberg Buchholz 1993
Chez Carlfriedrich Claus à Annaberg Buchholz 1993

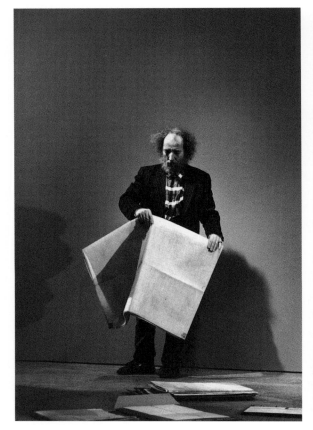

Eugenio Dittborn: »Luftpostgemälde
Nummer 89. Das Gefaltete, das Be-
erdigte und das Nichtgeborene«
'Air mail painting number 89. The
folded, the buried and the unborn'
« Peinture de courrier par avion numéro
89. Le plié, l'enterré et le non né »
Original-Titel: »pintura aeropostal
número 89. – Lo plegado, lo enterrado y
lo no nato«, 1991.
Josef-Haubrich-Kunsthalle Köln,
Februar 1993

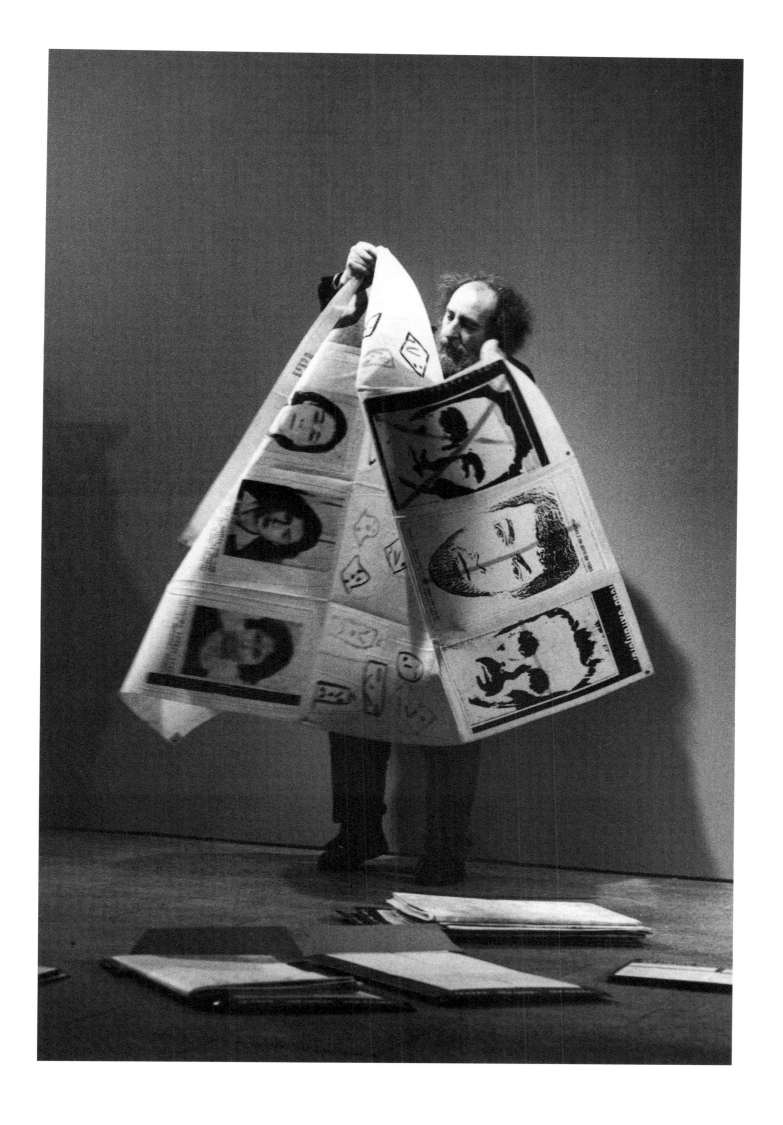

José Bedia

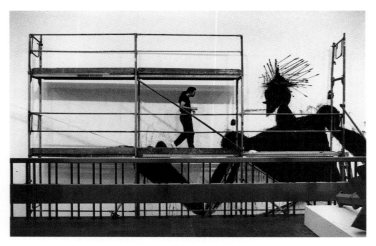

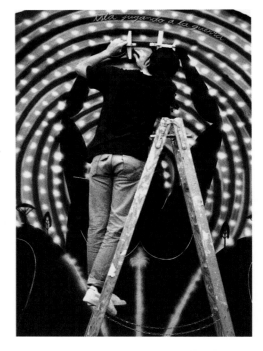

Tunga

Jac Leirner

Franklin Pedroso, Victor Gripo

»Lateinamerikanische Kunst im 20. Jahrhundert«,
Josef-Haubrich-Kunsthalle Köln, 1993

114

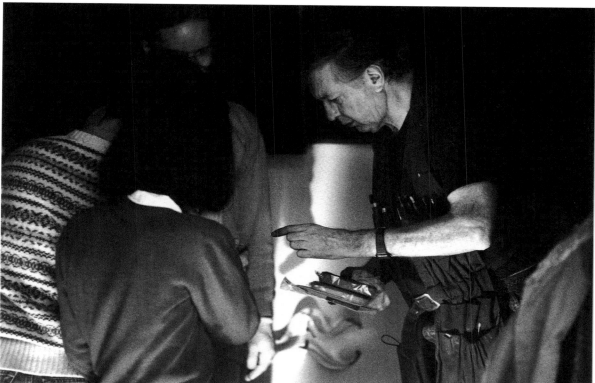

Julio Le Parc

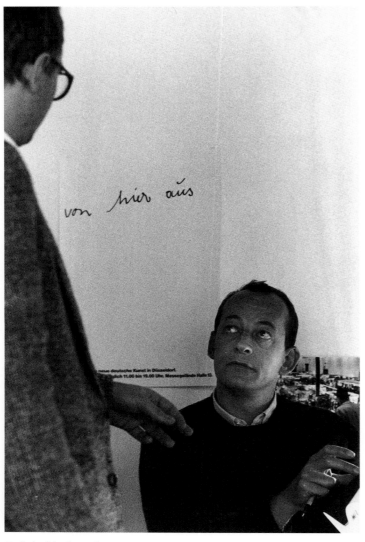

Rafael Jablonka und Kasper König

Per Kirkeby

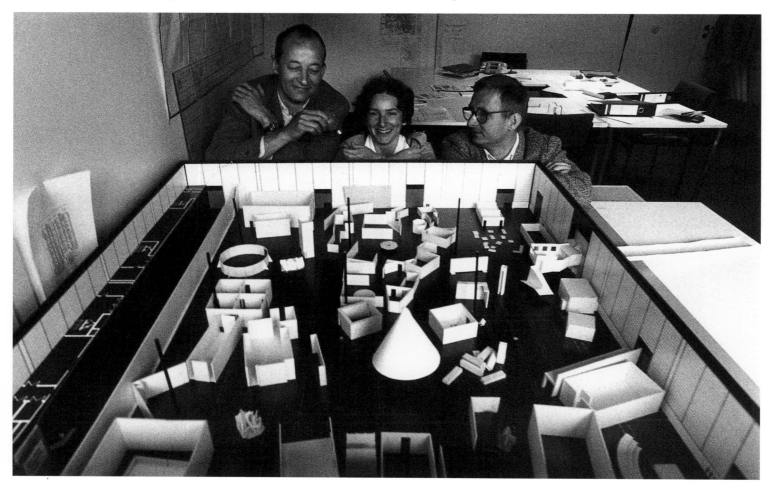

Kasper König, Maja Oeri,
Rafael Jablonka vor dem
Modell »von hier aus«,
Düsseldorf 1984

116

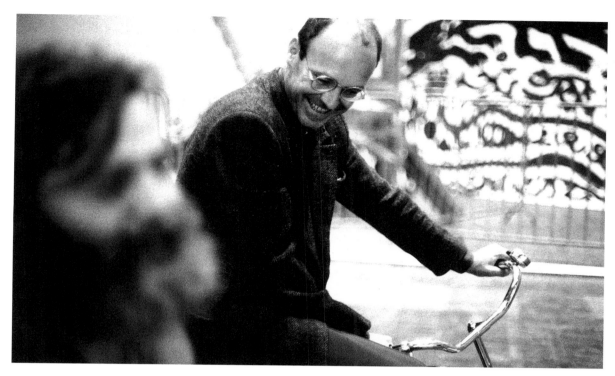

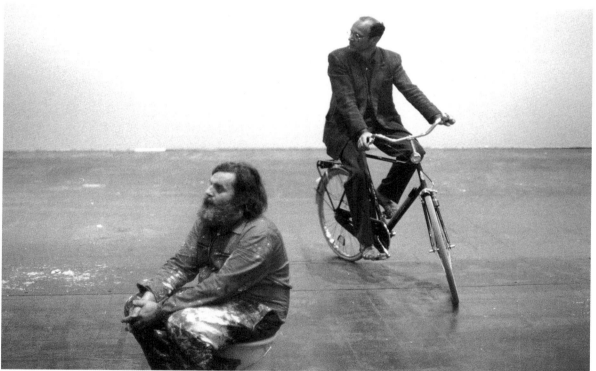

A.R. Penck und Anselm Kiefer

Anselm Kiefer ▶
Links/left/à gauche: »Nigredo«,
1984, Mischtechnik auf Lein-
wand/Mixed media on canvas/
Techniques mixtes sur toile,
330 x 550 cm,

Rechts/right/à droite: »Unter-
nehmen Seelöwe«, 1983/84,
Mischtechnik auf Leinwand/
Mixed media on canvas/
Techniques mixtes sur toile,
380 x 355 cm

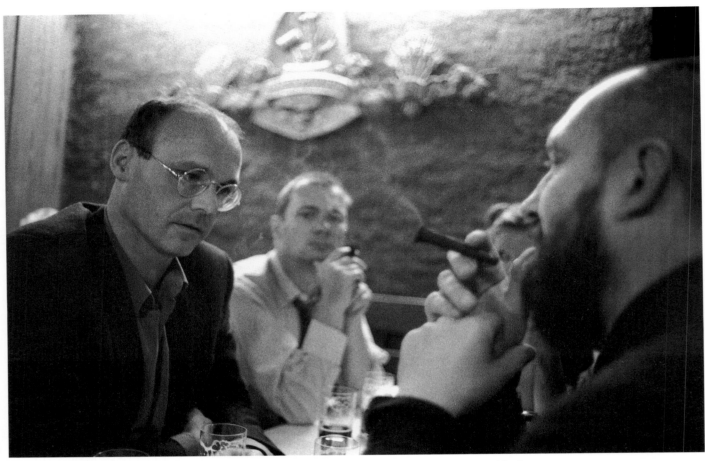

Anselm Kiefer, Per Kirkeby und Georg Baselitz, Ausstellung/Exhibition/Exposition: »von hier aus«, Düsseldorf 1984

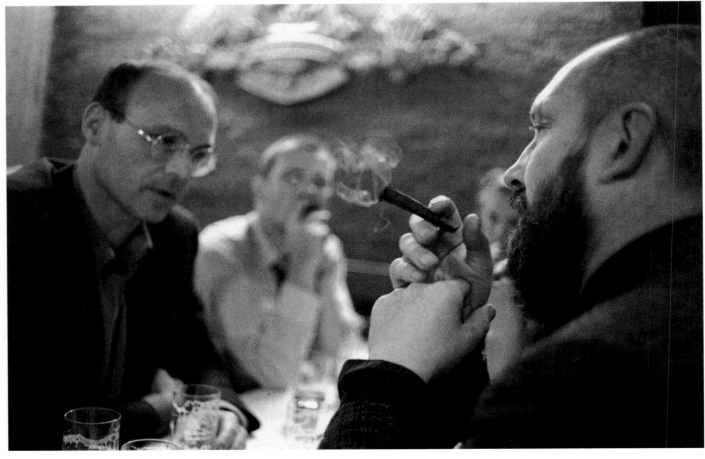

Anselm Kiefer, Per Kirkeby und Georg Baselitz, Ausstellung/Exhibition/Exposition: »von hier aus«, Düsseldorf 1984

Sol Le Witt, Jean Louis Froment, Stedelijk Museum, Amsterdam 1984

Carl André, Herman Daled, Joseph Kosuth, Stedlijk Van Abbe Museum, Eindhoven 1986

Per Kirkeby,
Galerie Michael Werner, 1984

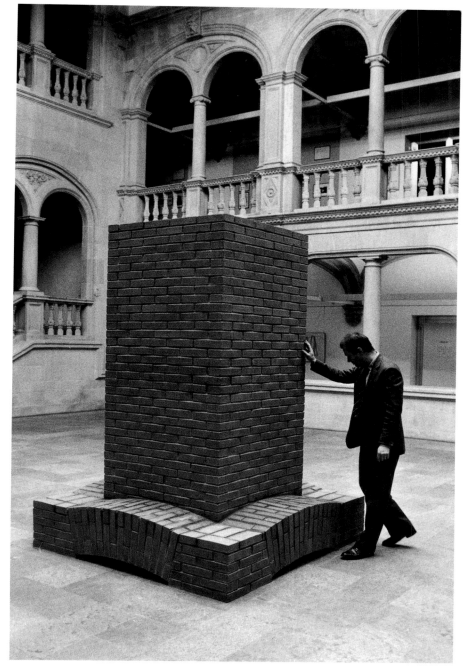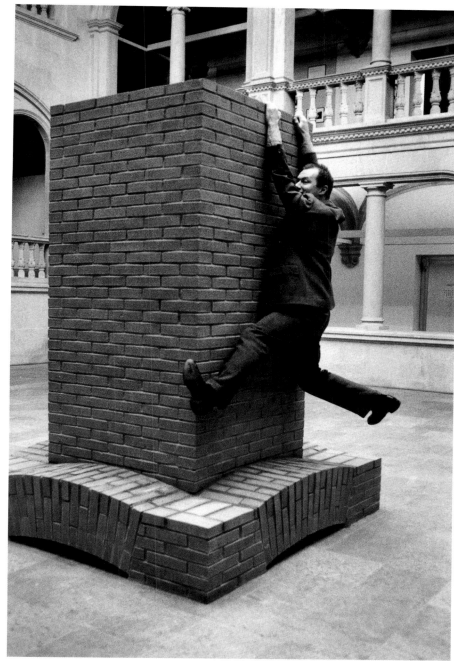

Per Kirkeby, »Skulpturprojekte«, Münster 1987

Rune Mields, Ulrich Rückriem, C.O. Paeffgen, in der Kneipe/in the bar/dans le pub »EWG«, Köln 1980

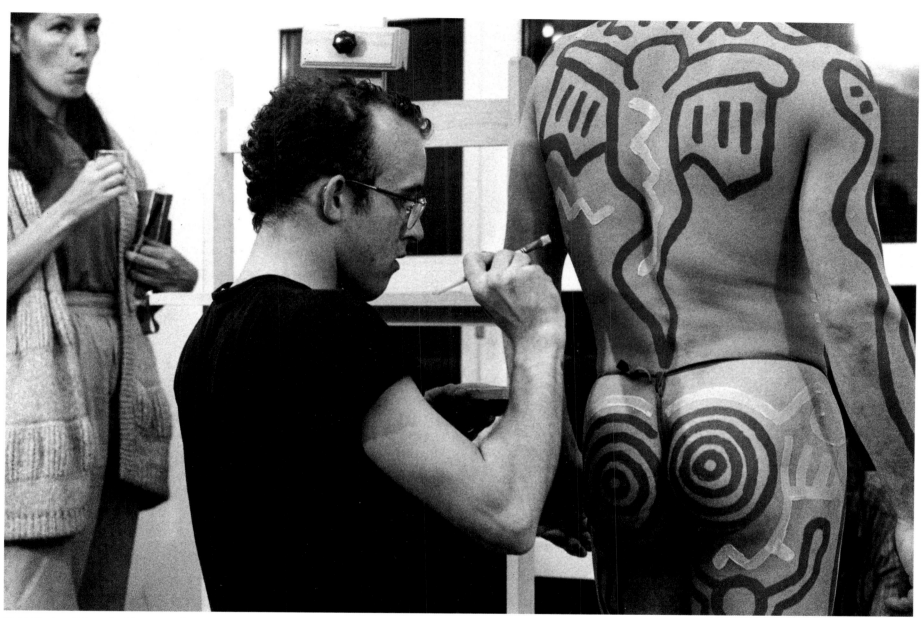

Keith Haring, Galerie Paul Maenz, Köln, 3.5.1984

Günther Uecker, Juli 1986

Frank White, Stadtgarten Köln, ca. 1988

Jean Le Gac, Galerie Reckermann, Köln 15.1.1988

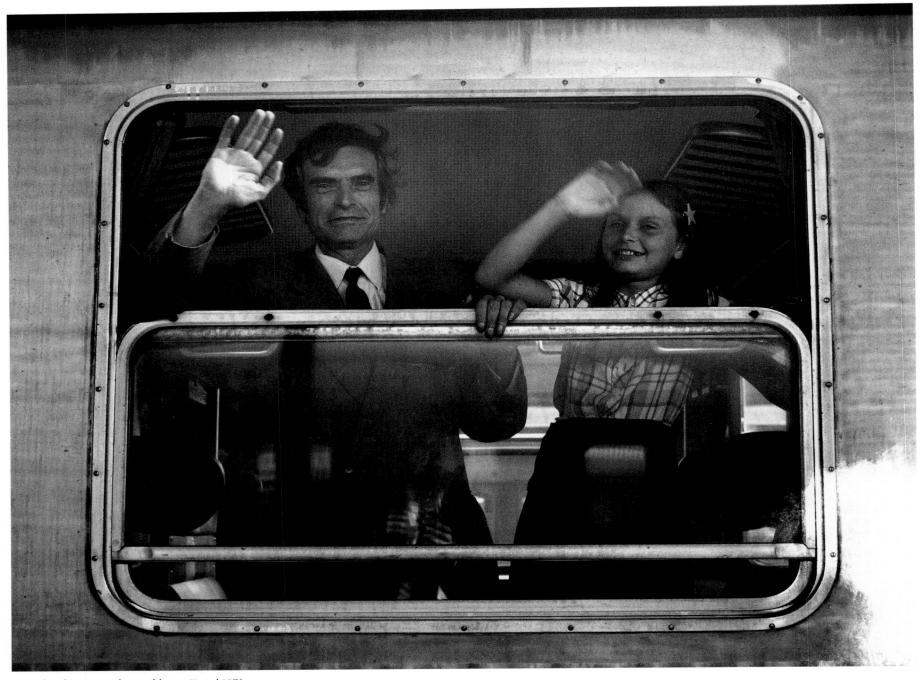

Marcel und Marie-Puck Broodthaers, Kassel 1972

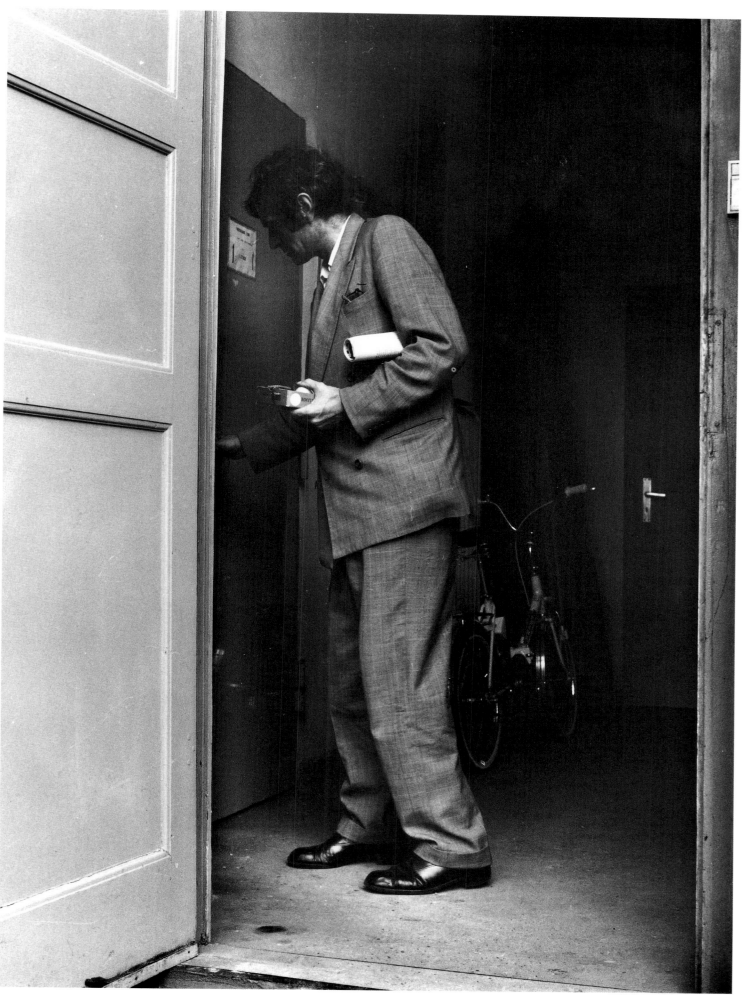

Marcel Broodthaers, Kassel 1972

Robert Filliou, Sprengel-Museum, Hannover 1984

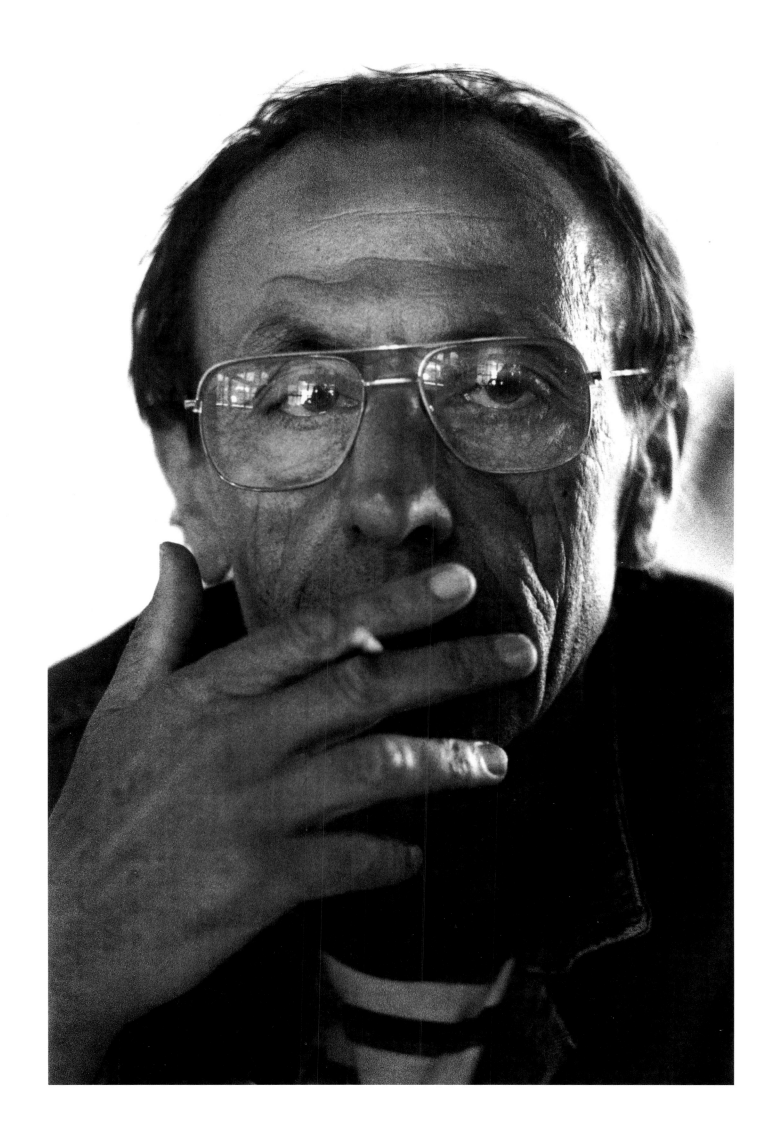

Robert Filliou und Familie/and his family/et sa famille, Sprengel-Museum, Hannover 1984

Robert Filliou, »Jemand auf einer Leiter«, 1969, Sprengel-Museum, Hannover 1984

JEMAND AUF EINER LEITER

Außenaufnahme/exterior view/
prise de vue extérieure Gropius-
Bau, »Zeitgeist«, Berlin 1982

134

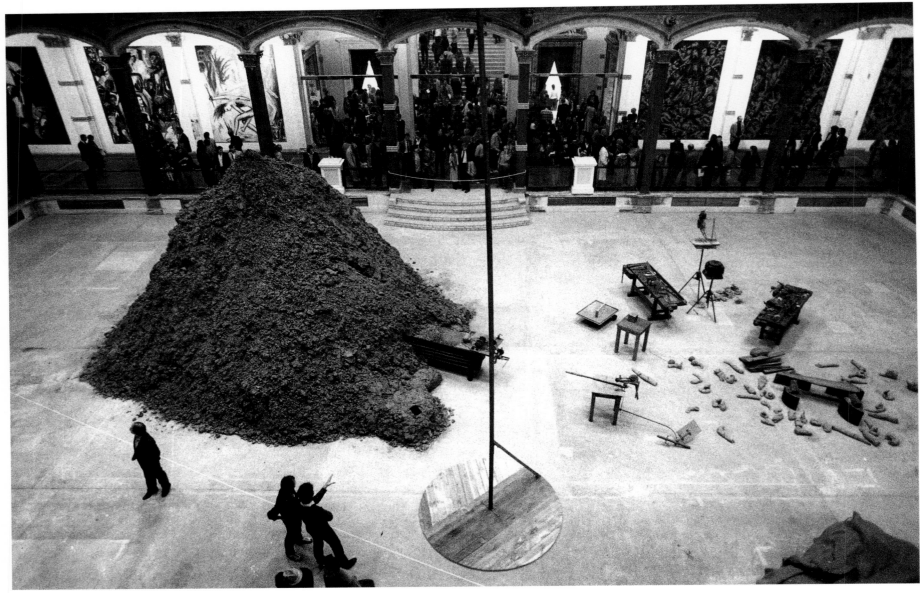

Joseph Beuys' »Blitzschlag mit Lichtschein auf Hirsch«, »Zeitgeist«, Gropius-Bau, Berlin 1982

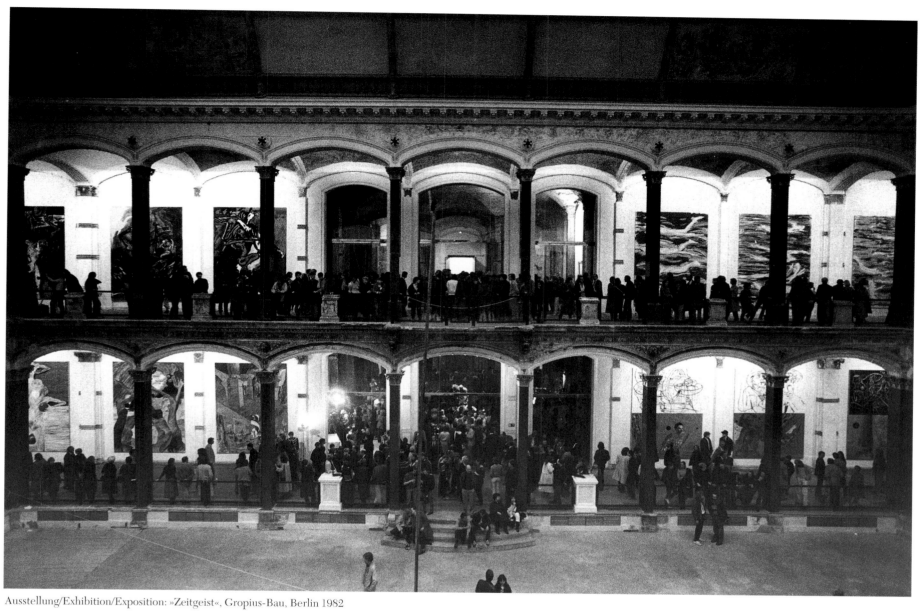

Ausstellung/Exhibition/Exposition: »Zeitgeist«, Gropius-Bau, Berlin 1982

Johannes Blume,
Galerie Thelen, Köln, ca. 1978

Johannes Blume, Kestner-Gesellschaft, Hannover 1996

Johannes und Anna Blume, Kestner-Gesellschaft, Hannover 1996

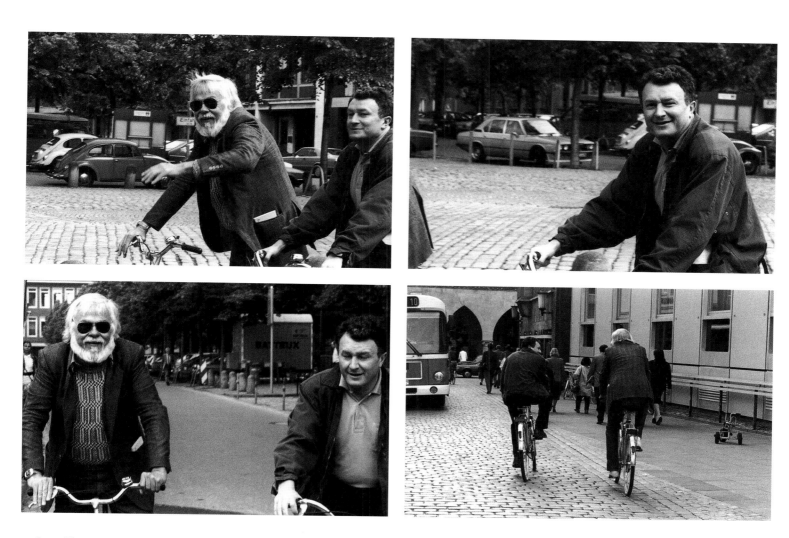

John Baldessari, Jan Debbaut, »Skulpturprojekte«, Münster 1987

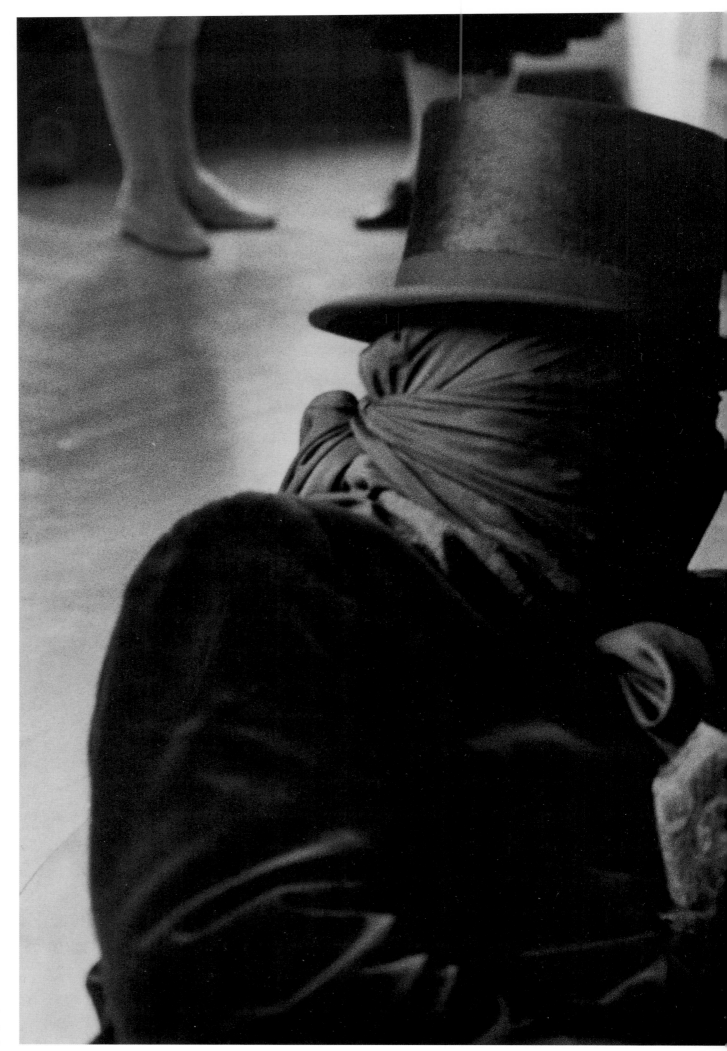

James Lee Byars und Joseph Beuys,
»Both«, Sammlung Speck,
Haus Lange, Krefeld 1983

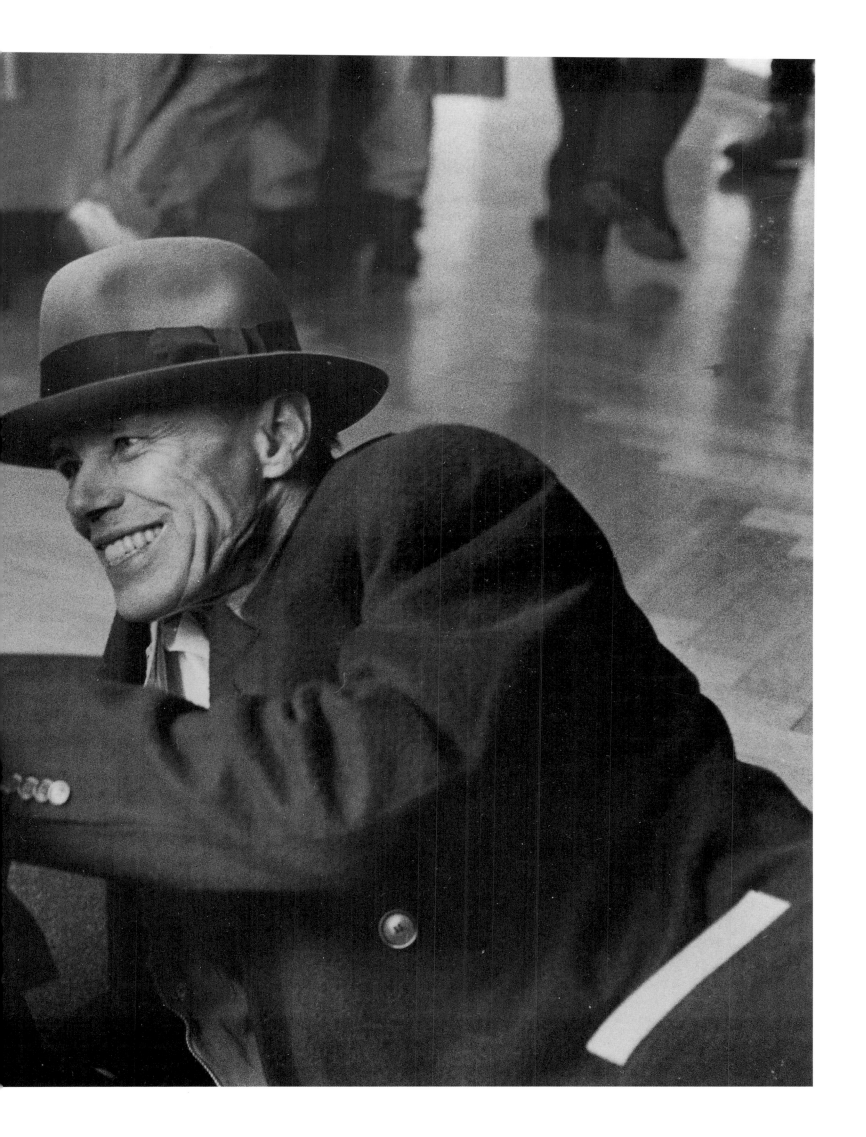

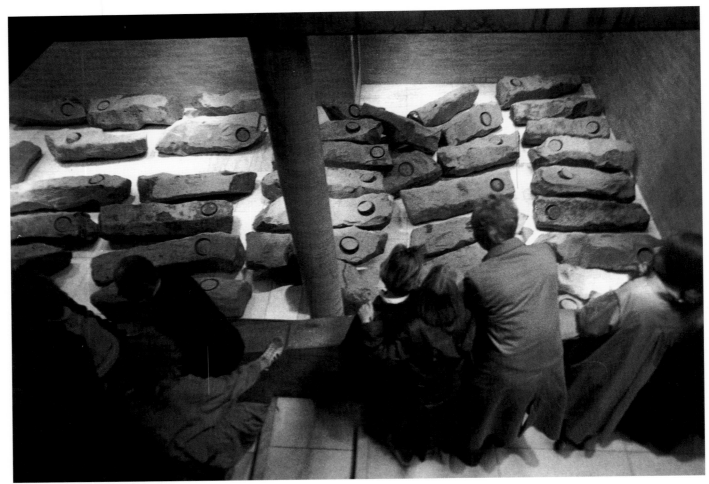

Joseph Beuys' »Ende des 20. Jahrhunderts«, Galerie Schmela, Düsseldorf 27.5.1983

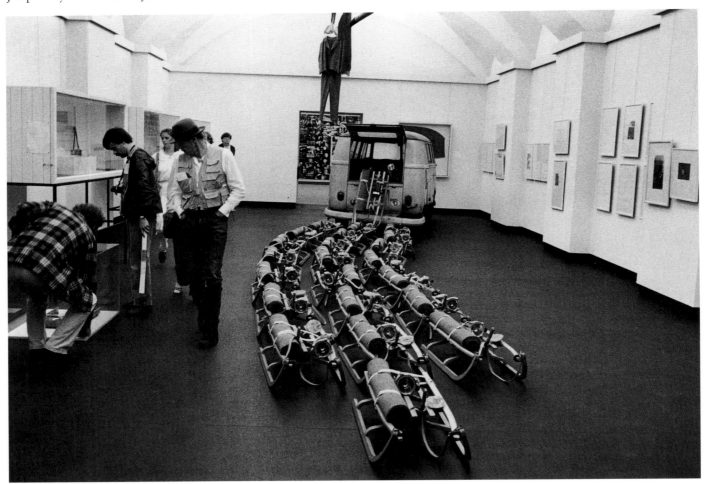

Kassel 1982

Joseph Beuys in der Galerie Heinz Holtmann, Köln 31.10.1980

Pressekonferenz, documenta 7, Kassel 1982

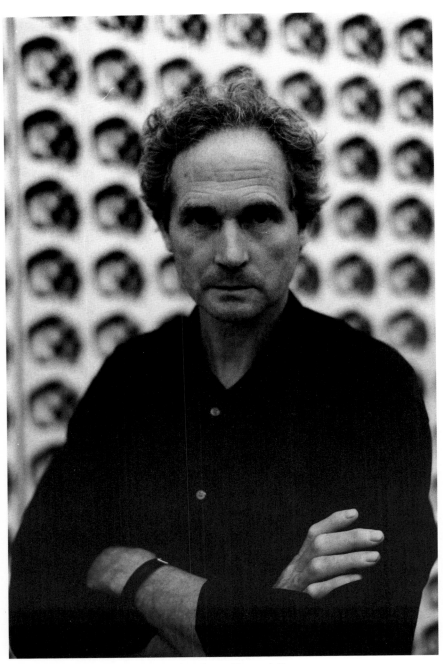

Jean Pierre Raynaud vor seinem Werk/in front of his work/devant son œuvre
»Human Space«, 1995

Jean Pierre Raynaud, Brüssel, ca. 1979

Jean Pierre Raynaud photographiert/
taking photographs/prend des photos

Michael Trier und Julius vor »Human
Space« anläßlich der Jahrhundertaus-
stellung im Museum Ludwig
Michael Trier and Julius in front of
'Human Space' on the occasion of the
centennial exhibition in Museum
Ludwig
Michael Trier et Julius devant « Human
Space » à l'occasion de l'exposition
centennaire dans le Museum Ludwig

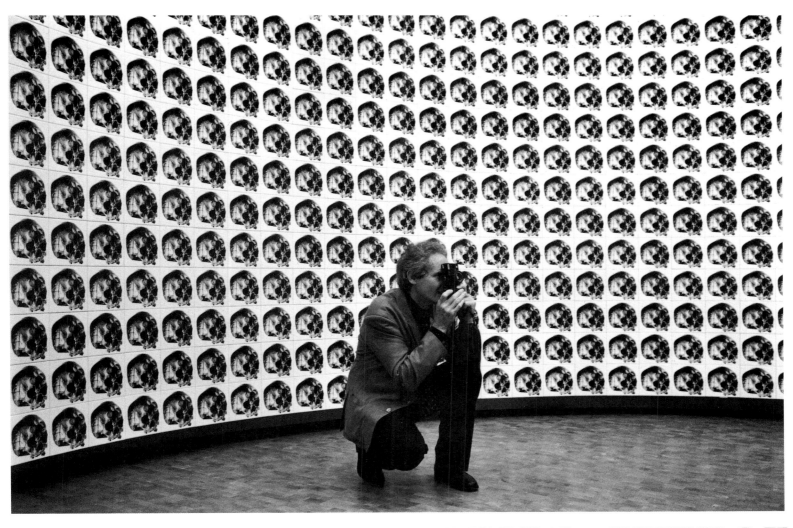

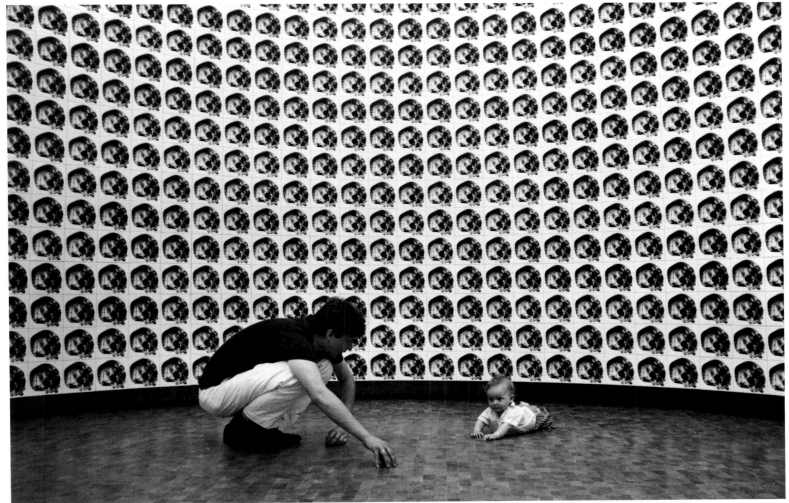

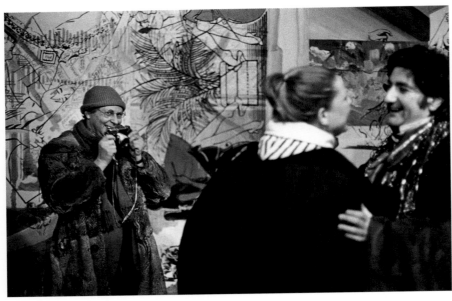

Sigmar Polke mit Michael Buthe, Köln 1979

Sigmar Polke, Köln 1979

Sigmar Polke, Köln 1984

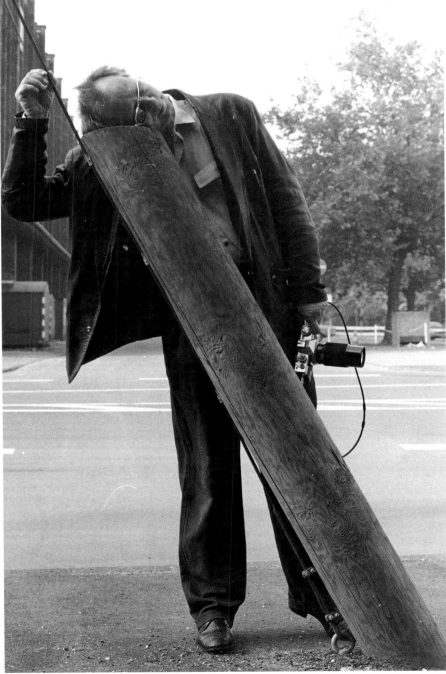

Markus Lüpertz und Sigmar Polke, Köln, ca. 1980

Sigmar Polke und Ingrid Oppenheim, Köln, ca. 1979

Jan Hoet und Sigmar Polke, Köln, ca. 1978

Georg und Sigmar Polke, Köln 1984

Sigmar Polke,
Köln 1995

149

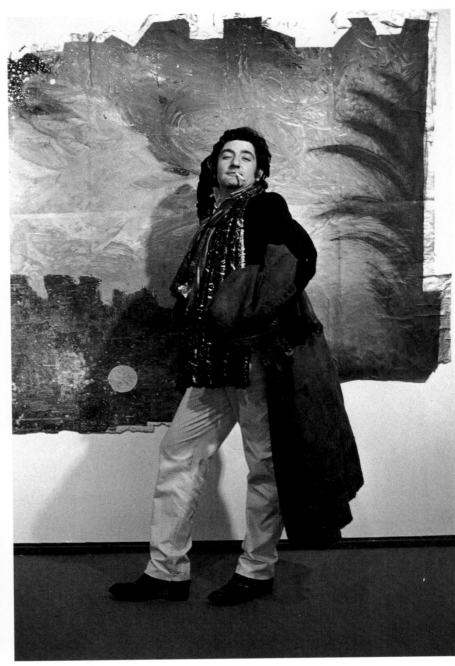

Michael Buthe, Köln 1985

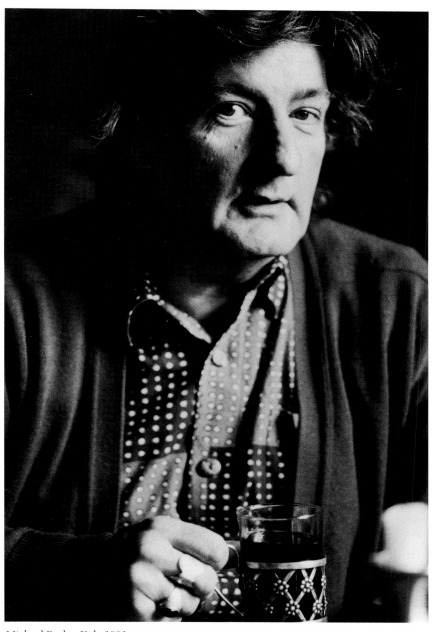

Michael Buthe, Köln 1991

Michael Buthe, »Zeichen und Mythen«,
Bonner Kunstverein, 1981

C.O. Paeffgen, ca. 1980

152

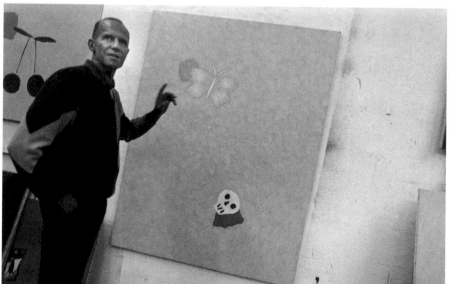

ca. 1996

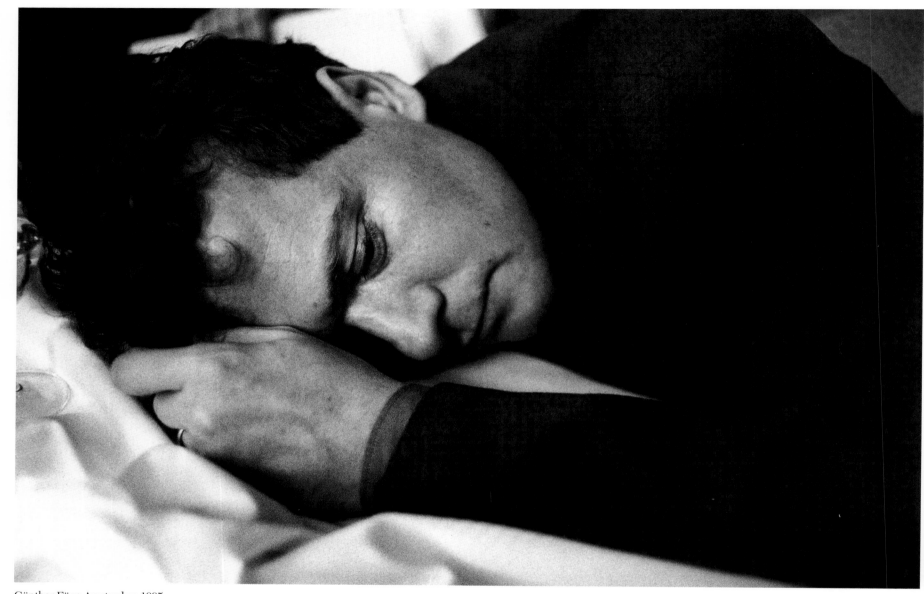

Günther Förg, Amsterdam 1995

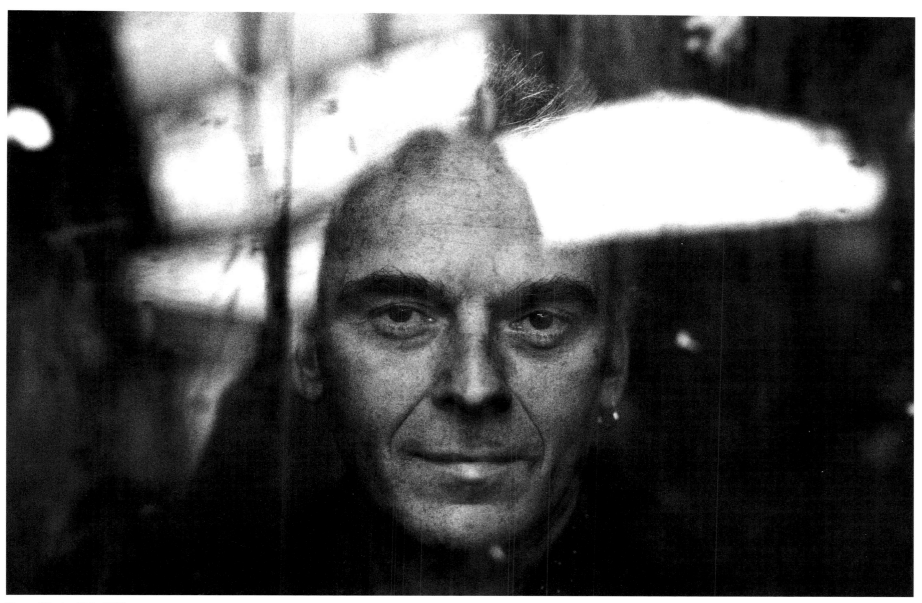

Jürgen Klauke, Köln 1993

Walter Dahn, Atelier, Köln 1995

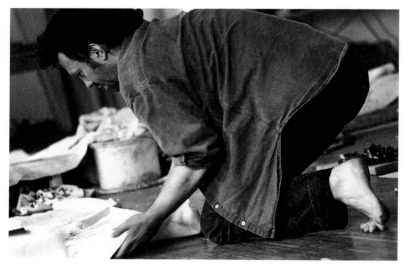

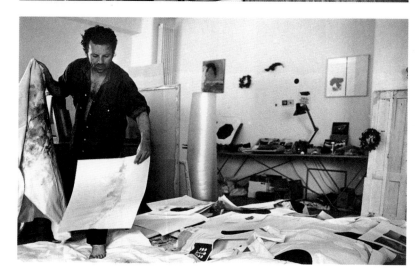

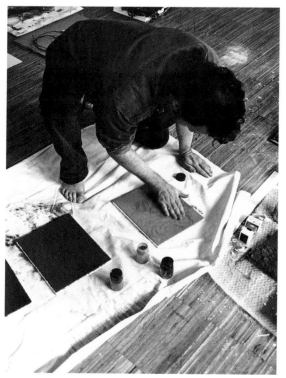

Walter Dahn, Köln 1982

Emil Schumacher, Hagen 1989

Emil Schumacher, Dr. Erich Schumacher, Brüssel 1994

Emil Schumacher, Hagen 1989

Bernard Schultze, Köln, ca. 1982

Ursula und Bernard Schultze,
Frankfurt 1990

Jack Sal, Hotel Chelsea, Köln 1995

Jonathan Lasker, Köln 1986

Georg Jappe, Bild von/work by/œuvre de Sigmar Polke, Galerie Klein, Bonn

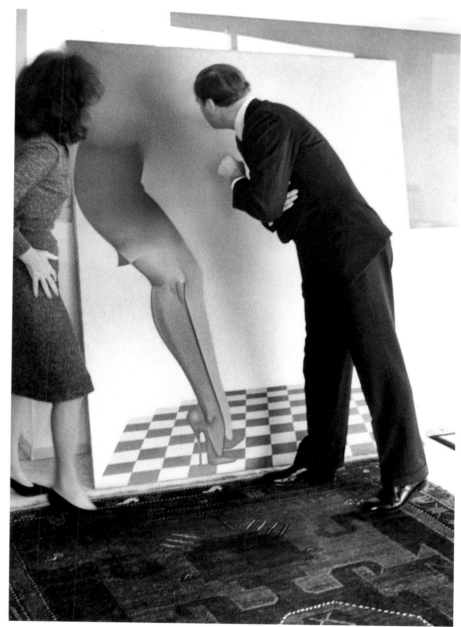

Ora Zucker und Jorg-Michael Bertz vor einem Bild von/in front of work by/devant l'œuvre d'Allen Jones, Brüssel, ca. 1979

Christopher Wool, Galerie Gisela Capitain, Köln 1992

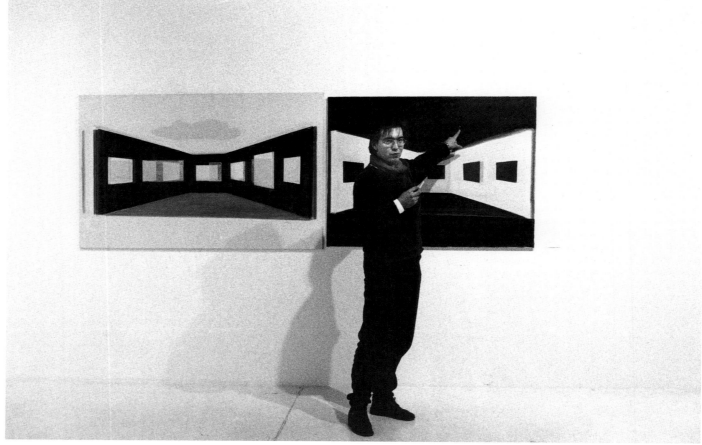

René Daniels, Galerie Rudolf Zwirner, Köln 1987

Marlene Dumas, René Daniels, Galerie Rudolf Zwirner, Köln 1987

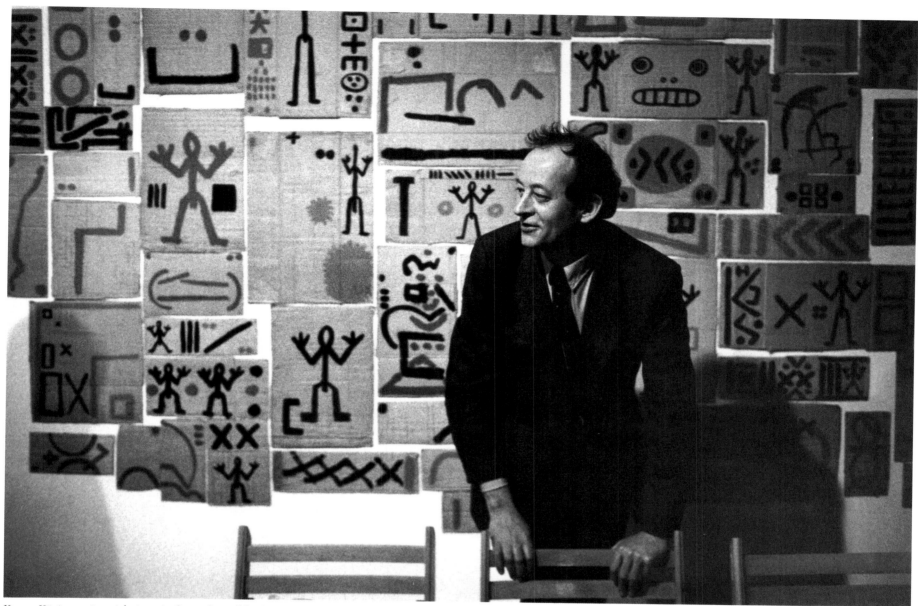

Kasper König vor einer Arbeit von/in front of a work by/devant l'œuvre d'A.R. Penck, Galerie Rudolf Zwirner, Köln 1987

Abendessen anläßlich der Ausstellungseröffnung von René Daniels in der Galerie Rudolf Zwirner, Köln 1987
Dinner at René Daniels' vernissage in the Galerie Rudolf Zwirner, Cologne 1987
Dîner à l'occasion du vernissage de René Daniels à la Galerie Rudolf Zwirner, Cologne 1987

Ileana Sonnabend,
Rathaus Köln, erhält den Preis
»Art Cologne«/receiving the 'Art
Cologne' award/est décerné le
prix « Art Cologne », 1988

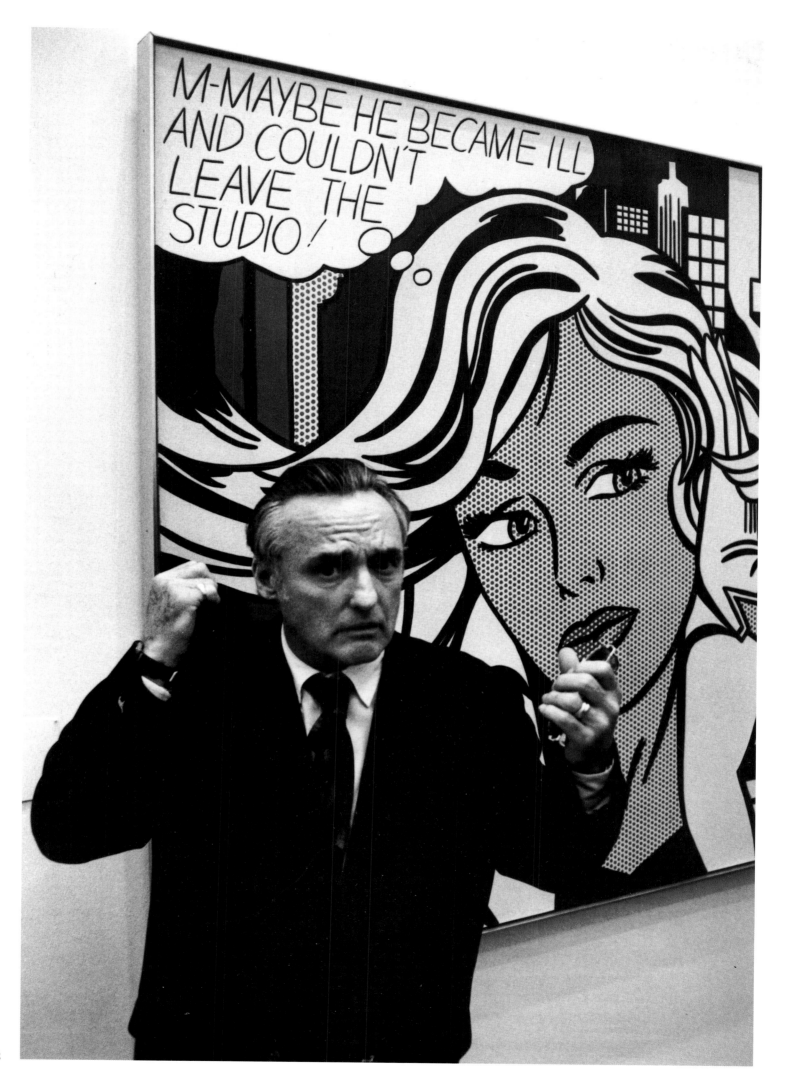

Dennis Hopper,
Museum Ludwig, Köln 28.3.1992

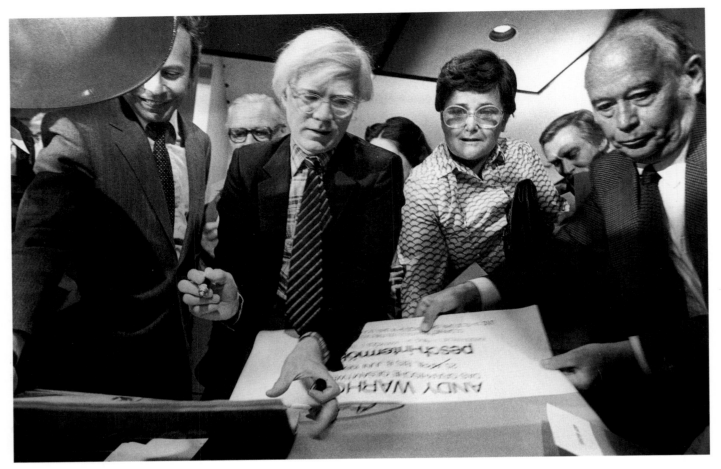

Andy Warhol, Köln 1981

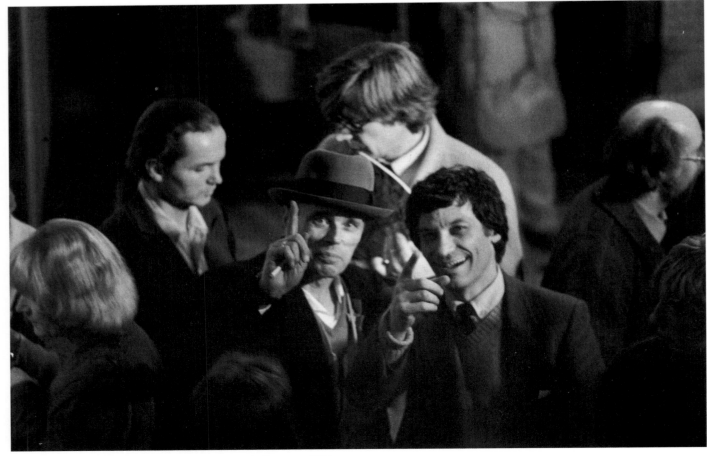

Franz Dahlem, Joseph Beuys, Jan Hoet, Bazon Brock, Bonn, ca. 1980

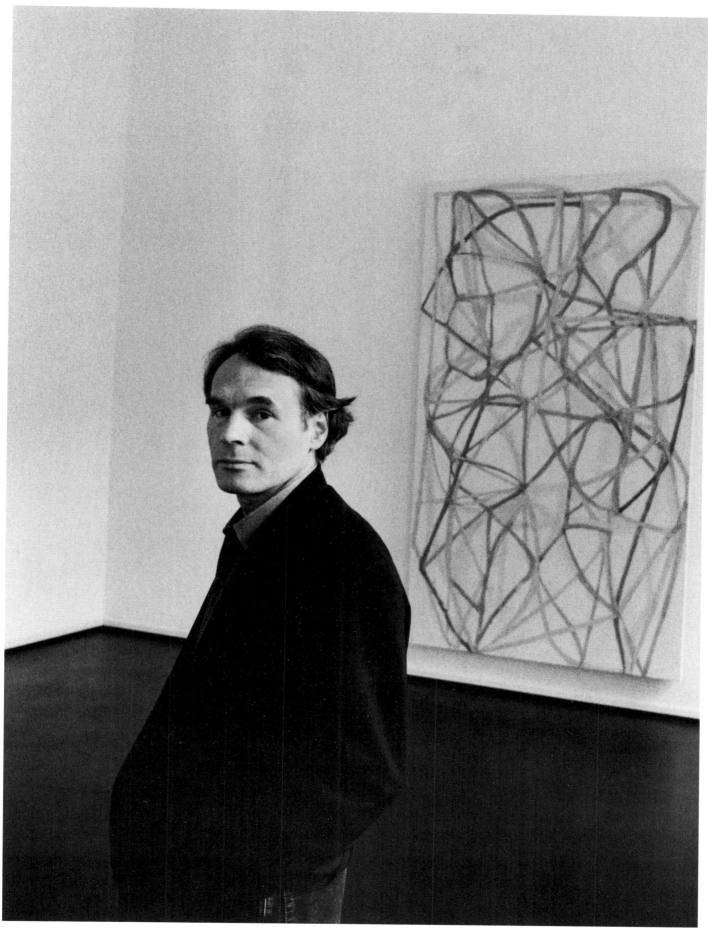

Brice Marden vor dem Gemälde/in front of the painting/devant la peinture
»Couplet IV«, 1988/89, Öl auf Leinwand/Oil on canvas/Huile sur toile, 274 x 152 cm,
Galerie Michael Werner, Köln 1989

Sam Francis anläßlich des Empfangs zu seiner Ausstellungs-
eröffnung in der Kunst- und Ausstellungshalle der BRD,
Bonn 12.2.1993

Sam Francis at the reception for the opening of his exhibition
in the Kunst- und Ausstellungshalle der BRD,
Bonn 12.2.1993

Sam Francis à l'occasion de la réception du vernissage de son
exposition dans le Kunst- und Ausstellungshalle der BRD,
Bonn 12.2.1993

◀ Roy Lichtenstein,
Josef-Haubrich-Kunsthalle, 9.3.1982

Harald Szeemann, Zürich 1990

Lutz Schirmer, Walther König und
Richard Avedon, Buchhandlung König,
Köln 1995

Lutz Schirmer und Richard Avedon,
Buchhandlung König, Köln 1995

Richard Avedon, Buchhandlung König,
Köln 1995

177

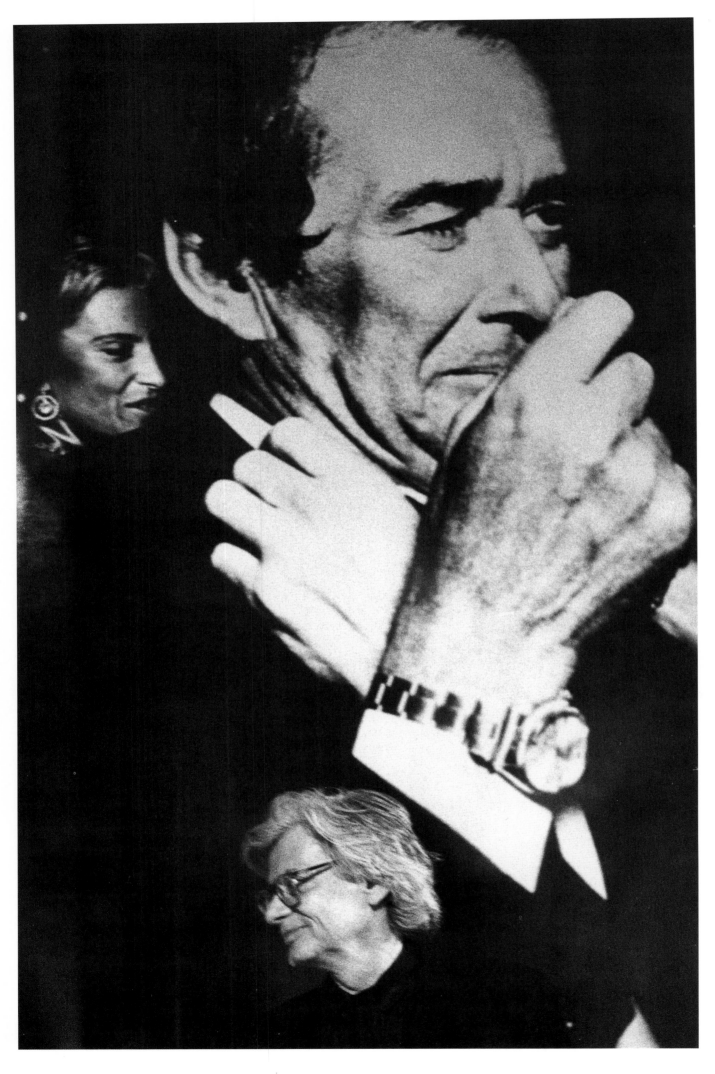

Richard Avedon, Josef-Haubrich-Kunsthalle Kö

178

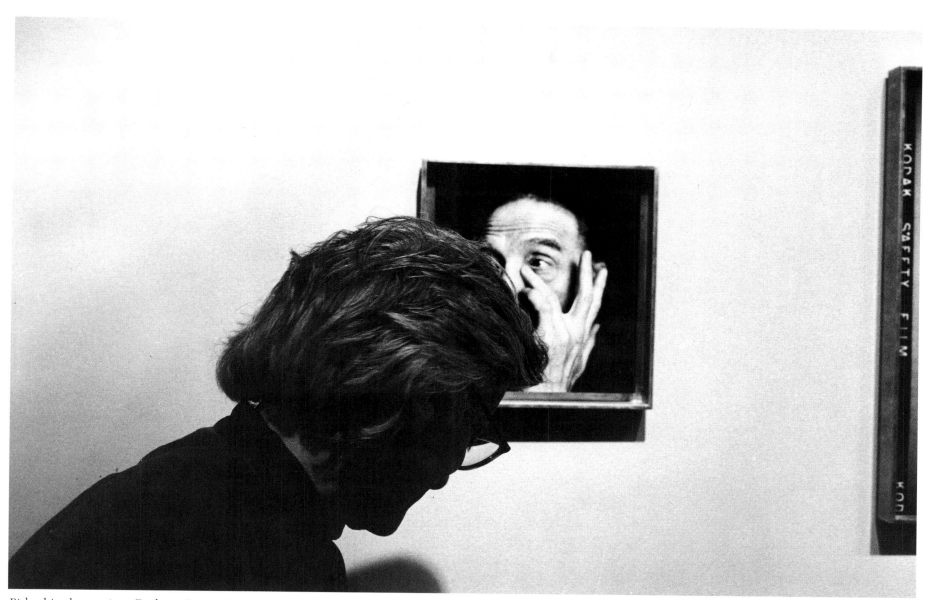

Richard Avedon vor einem Duchamp-Portrait/
in front of a portrait of Duchamp/devant un
portrait de Duchamp, Josef-Haubrich-Kunst-
halle Köln 1995

Walther König und der Architekt Richard Meier, Buchhandlung König, Köln 1985

Kasper und Walther König, Köln 1982

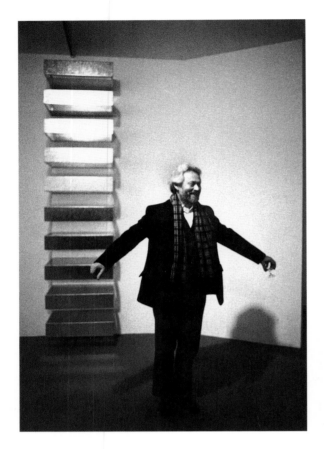

Donald Judd, Galerie Rolf Ricke, Köln 1987

Eduardo Chillida, Galerie Lelong, Zürich 1988

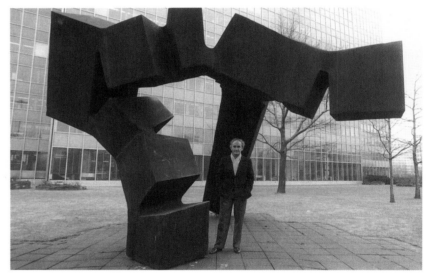
Eduardo Chillida, Düsseldorf 15.3.1986

Helga und Wolfgang Hahn, Kassel 1982

Wolfgang Hahn, Kassel 1982

Walter König und Rudi Fuchs, Kassel 1982

Daniel Buren, Kassel 1982

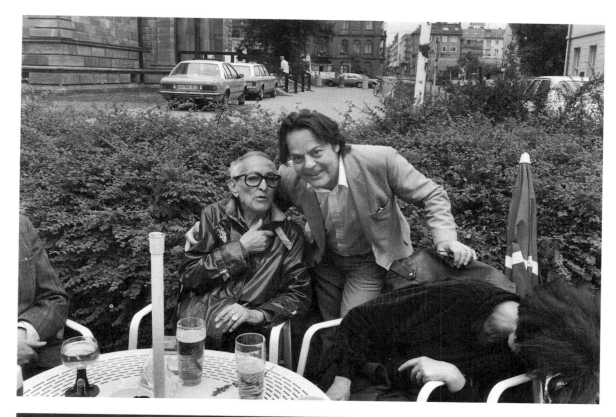

Meret Oppenheim und Otto Hahn,
Kassel 1982

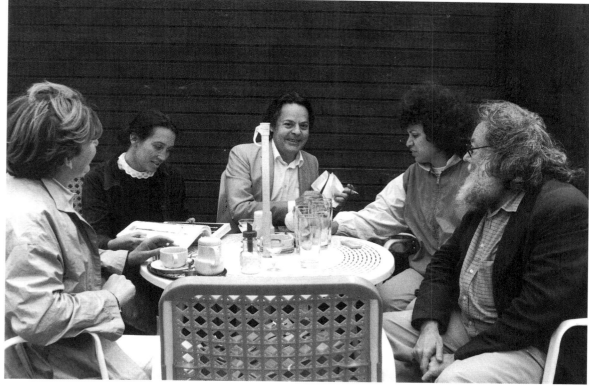

Otto Hahn, Pierre Restany,
Kassel 1982

Pierre Restany, documenta 3, 1964

Pierre Restany, documenta 7, 1982

Georges Noël, Michael Sonnabend,
Ileana Sonnabend, Pierre Restany,
1964

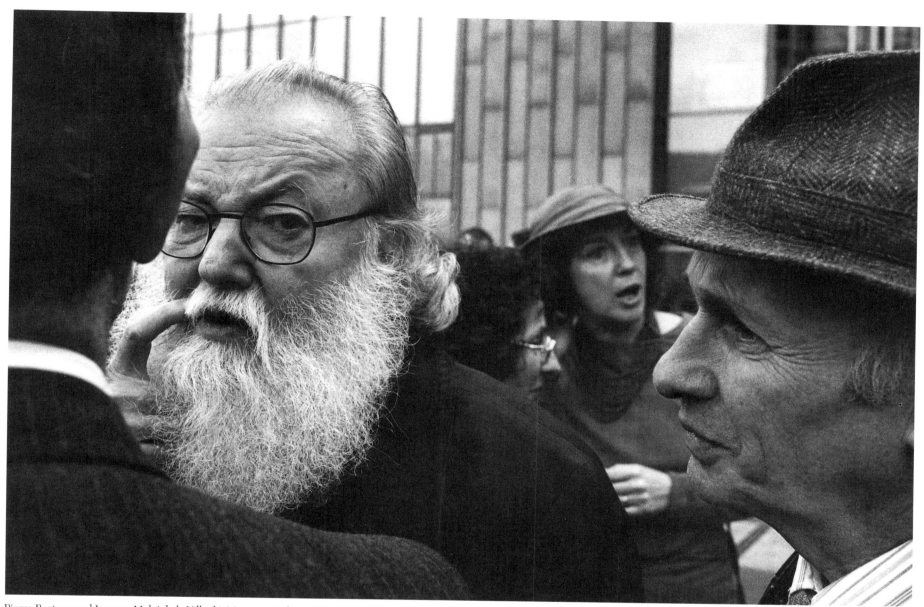

Pierre Restany und Jacques Mahé de la Villeglé, Museum Ludwig, Köln 1995

Rudi Fuchs, Köln

Jan Hoet in seinem Büro in Gent und/in his office in Ghent and/dans son bureau à Gand et Karsten Greve, ca. 1979

Catherine David, Kassel 1994

K.J. Geirlandt, Michael Werner, Köln 1980

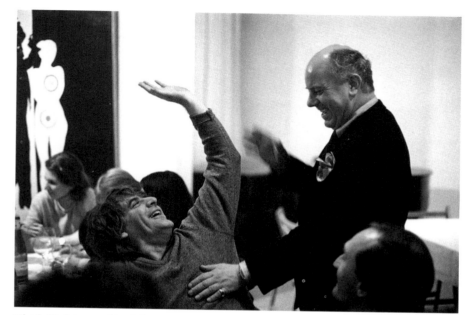

Ulrich Rückriem und Pudelko, Köln, ca. 1979

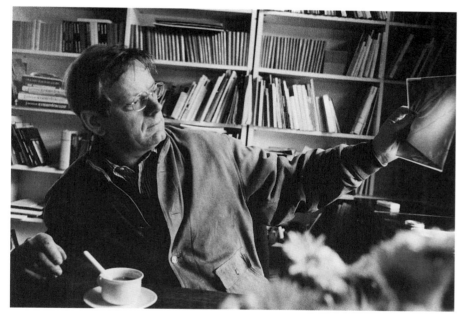

Carl Haenlein, Kestner-Gesellschaft, Hannover 1988

Rudolf Springer, Kasper König und Michael Werner, Köln

Johannes Gachnang, Bielefeld 1985
Siegfried Gohr, Derneburg 1986

Lil Picard, Köln, ca. 1979

Tiny Duchamp, Wallraf-Richartz-Museum, Köln 1985

John Cage, Kölnischer Kunstverein, 1986

Leo Castelli in seiner Galerie in
New York, 1985

Isi Fischmann, Brüssel 1990

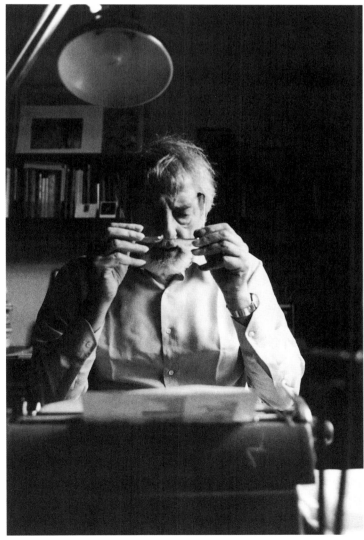

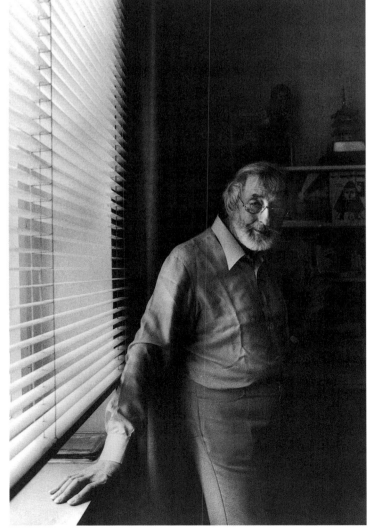

L. Fritz Gruber, Köln

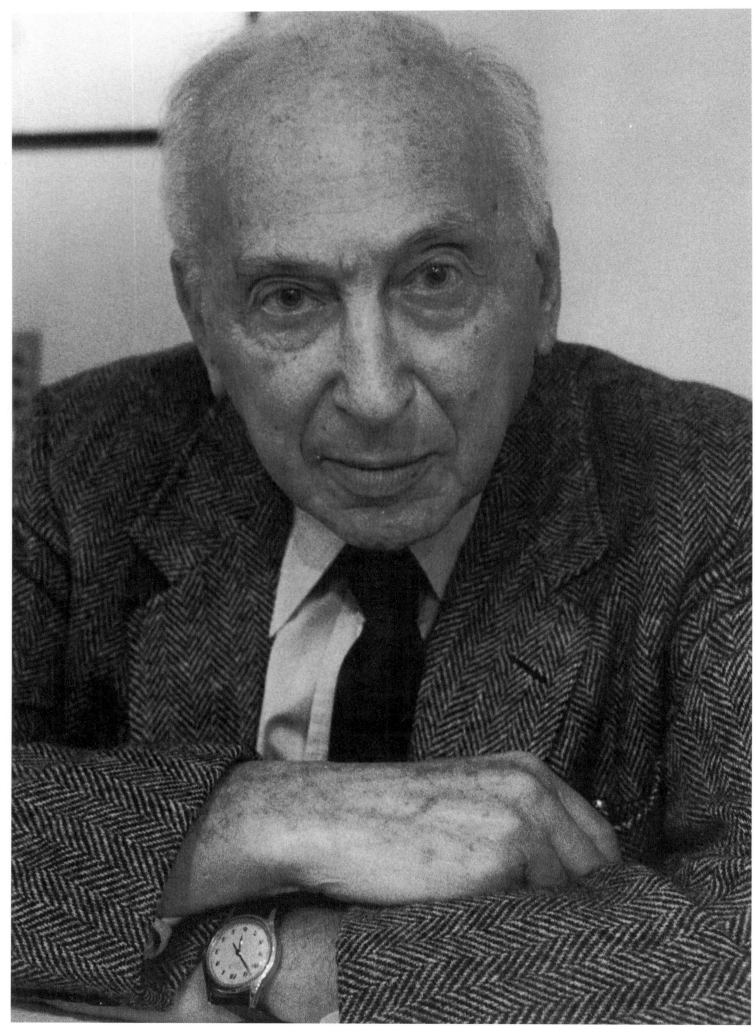

André Kertész, Köln 1982

Cindy Sherman, Monika Sprüth Galerie, Köln 30.4.1988

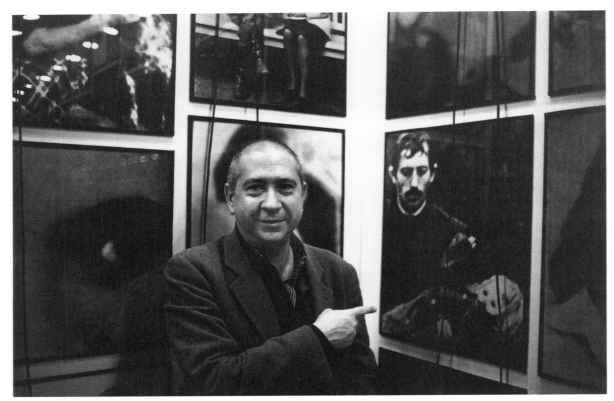

Christian Boltanski, Aachen 1994

Christian Boltanski mit Marie-Puck Broodthaers, Galerie Jule Kewenig, Köln 1989

Christian Boltanski, Aachen 1994

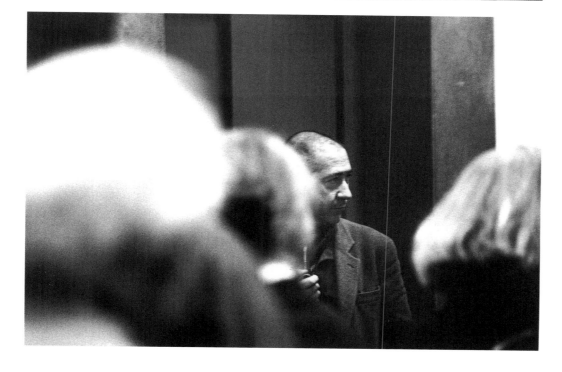

Die Fotografen haben lange geschlafen,
zum Beispiel gibt es von Tizian kein Foto,
von Cézanne gibt es schon einige,
von Picasso gibt es viele.
Die meisten Fotos zeigen Picasso lachend
und so ganz anders als seine Bilder sind.
Beckmann dagegen hat seinen Hut aufgesetzt,
das Kinn vorgeschoben und den Mund zusammengekniffen,
so wie man ihn von seinen Bildern kennt,
oder ebenso Schiele, die gespreizte Haltung,
die verwinkelten Arme, die Hände.
Was ist nun mit Tizian.
Benjamin sollte schnell ein Foto von ihm machen,
bevor es ein anderer tut –
vielleicht sieht er dann lustiger aus
als seine Portraits.

Georg Baselitz, 1985

The photographers were asleep for a long time.
For example, there are no photos of Titian,
though there are a few of Cézanne,
and many of Picasso.
Most photos show Picasso laughing
and very different from his pictures.
Beckmann, on the other hand, has his hat on,
his chin stuck out and his lips clamped together,
as we know him from his pictures:
or Schiele, his angular pose,
the bent arms, the hands.
And what about Titian?
Benjamin should quickly take a photo of him
before someone else does –
perhaps then he'll look happier
than his portraits do.

Georg Baselitz, 1985

Longtemps les photographes ont dormi.
Il n'existe par exemple aucune photo du Titien,
on en trouve quelques-unes de Cézanne
et beaucoup de Picasso.
La plupart montrent un Picasso en train de rire,
elles diffèrent donc radicalement de sa peinture.
Beckmann, lui, s'est coiffé d'un chapeau,
il a tendu le menton en avant en serrant les lèvres
tel qu'on le connaît sur ses autoportraits.
Il en va de même pour Schiele, l'attitude affectée
les bras comme tordus, les mains.
Mais qu'en est-il du Titien ?
Benjamin devrait se dépêcher de le prendre en photo
avant qu'un autre le fasse –
sans doute aura-t-il l'air plus drôle
que ses portraits.

Georg Baselitz, 1985

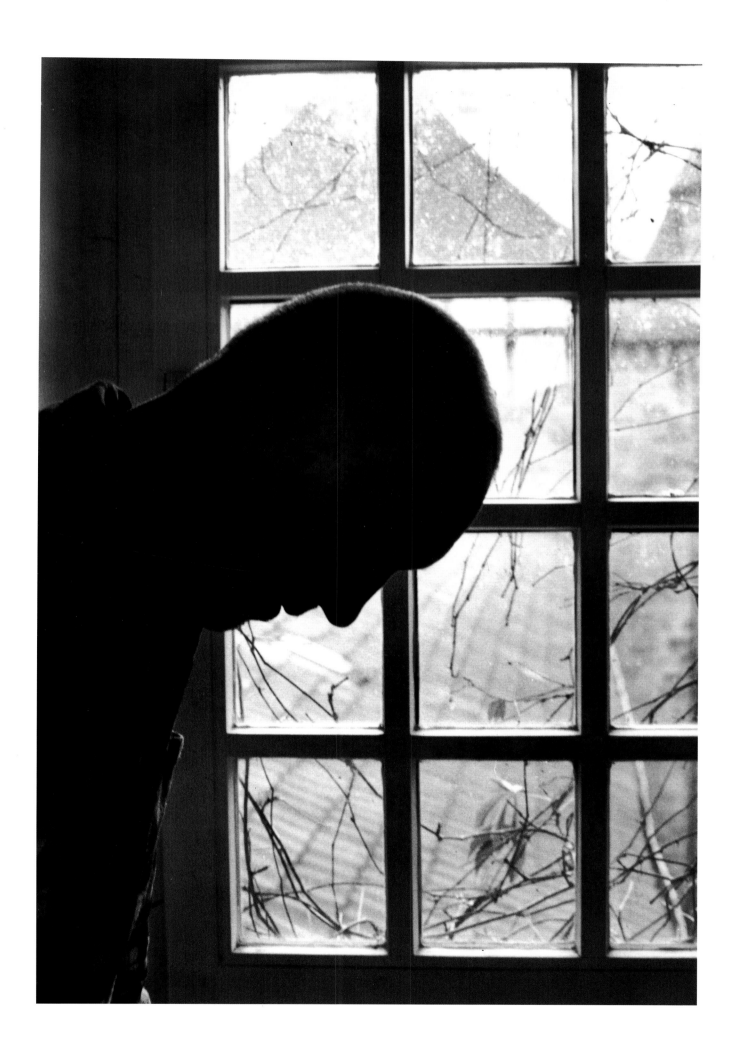

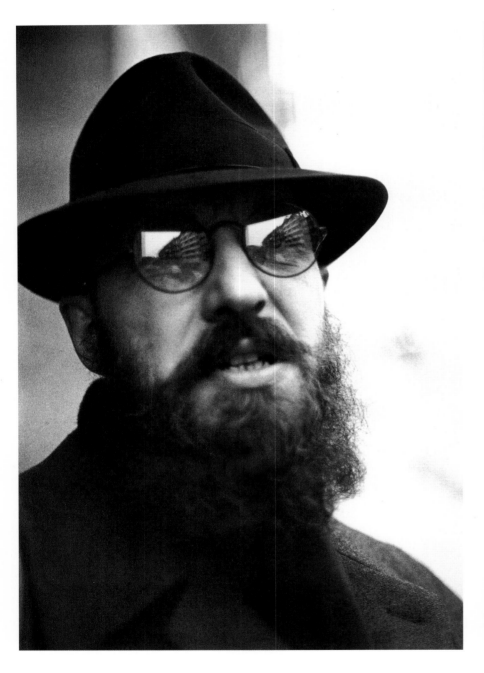
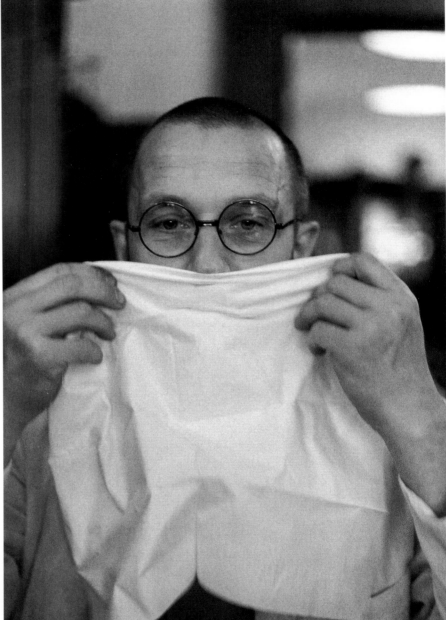

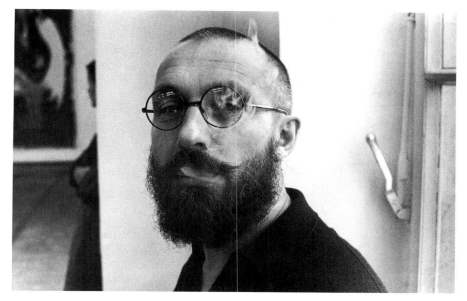

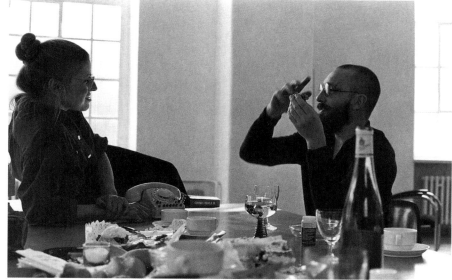

Mit Tordes Möller

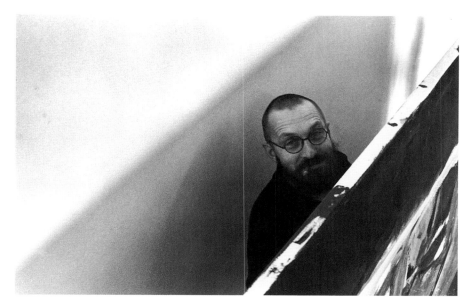

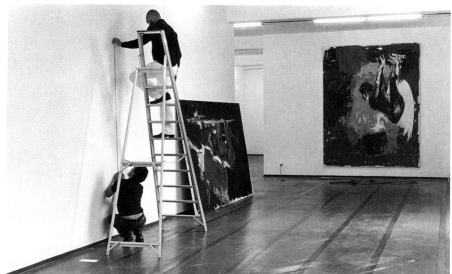

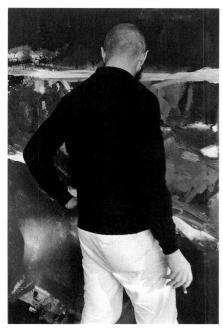

Ausstellungsaufbau/installing his exhibition/en préparant son exposition, Galerie Heiner Friedrich, Köln 1978

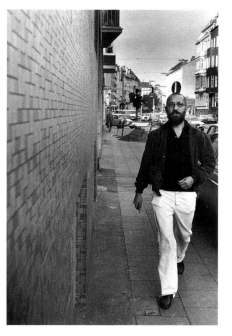

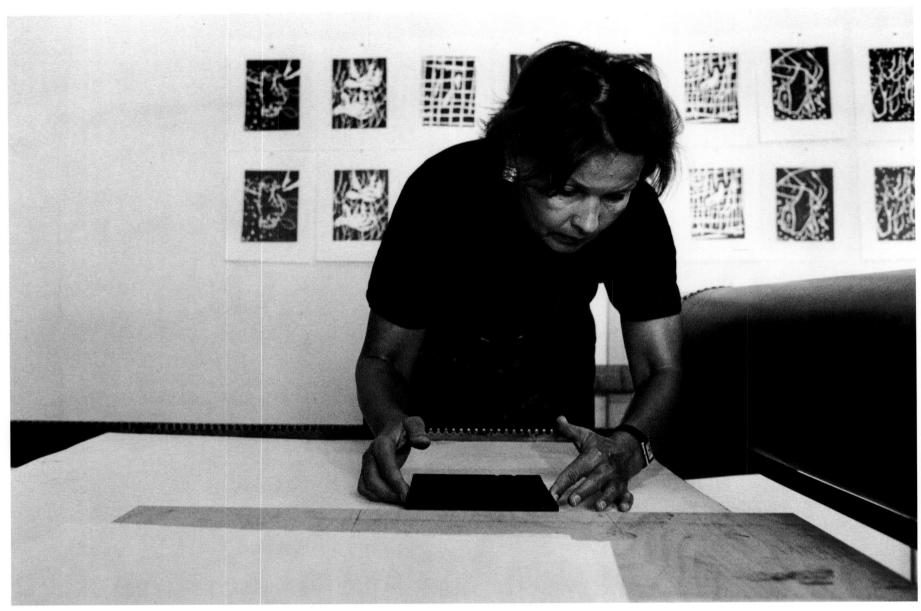

Elke Baselitz

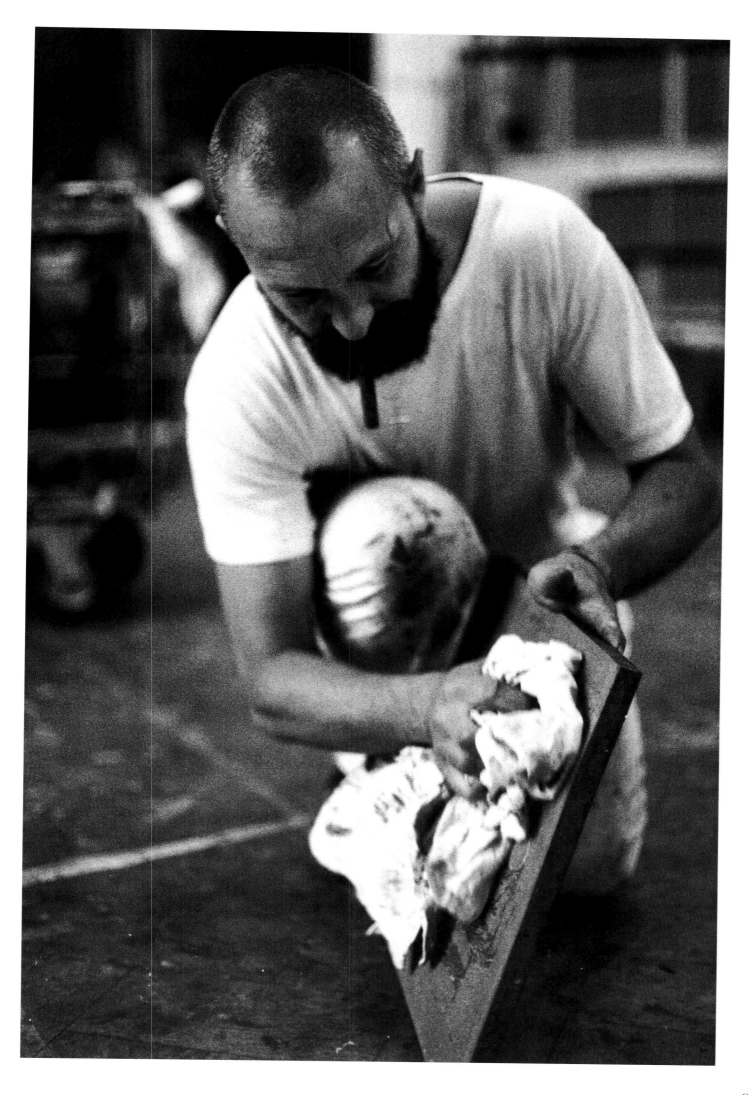

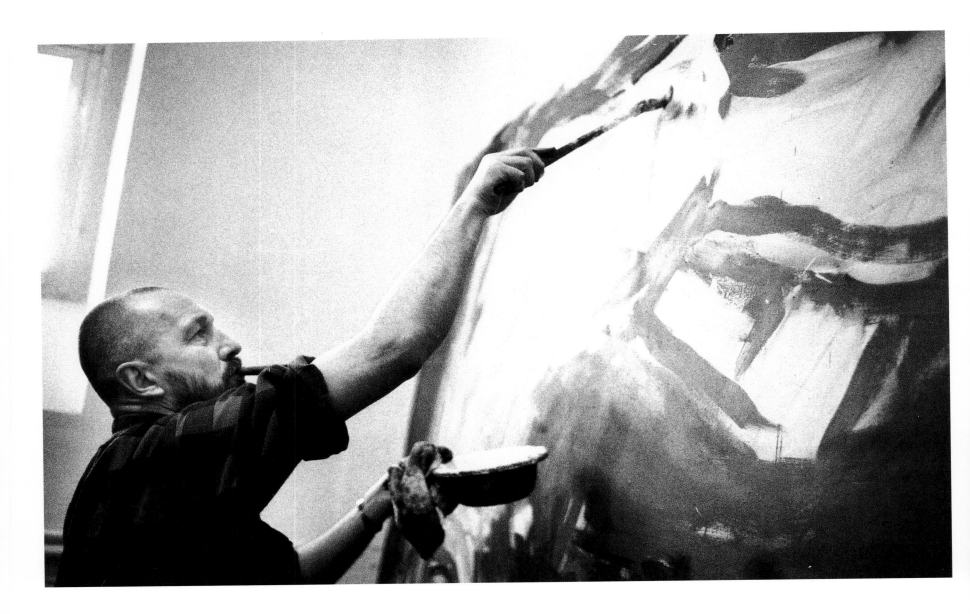

Derneburg 1987

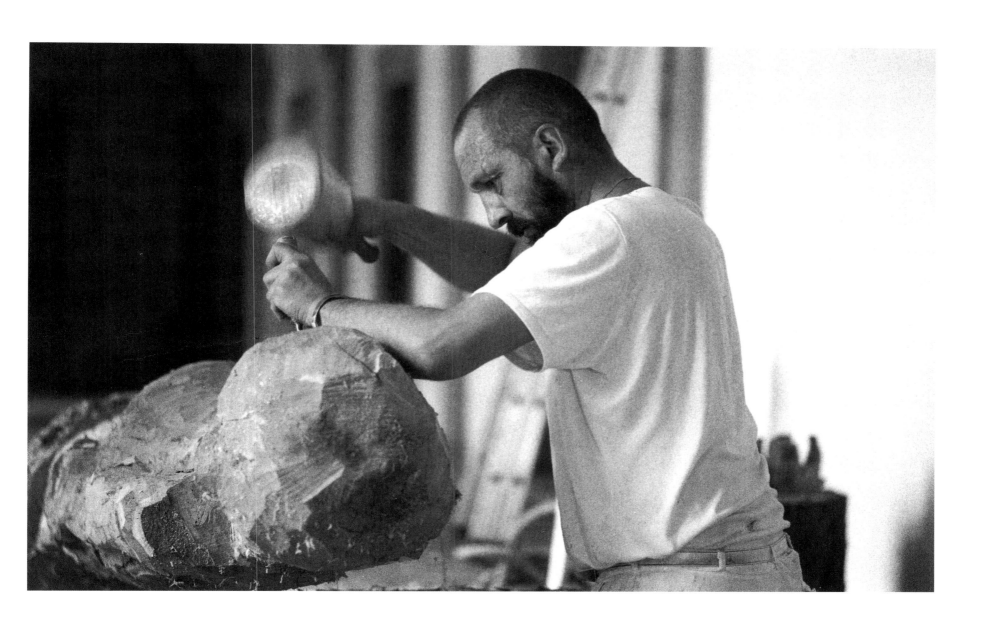

1993

1978

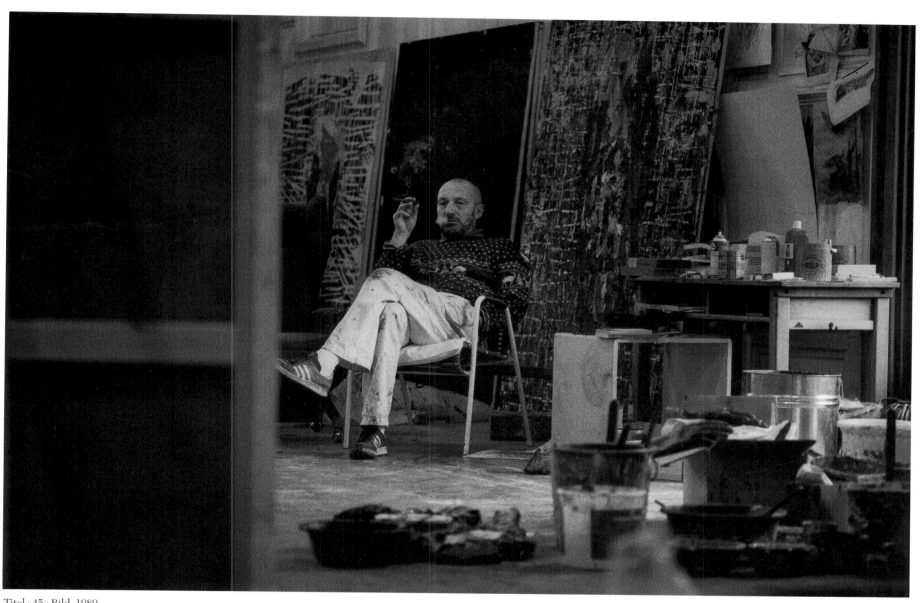

Titel »45« Bild, 1989

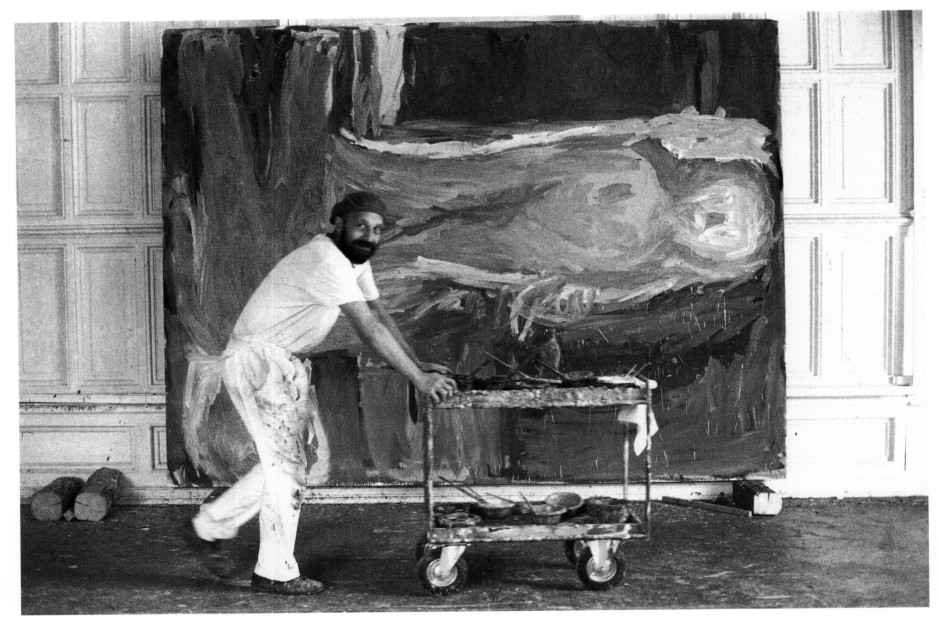

»Das Liebespaar«, 1984

»Frau aus dem Süden«, 1990

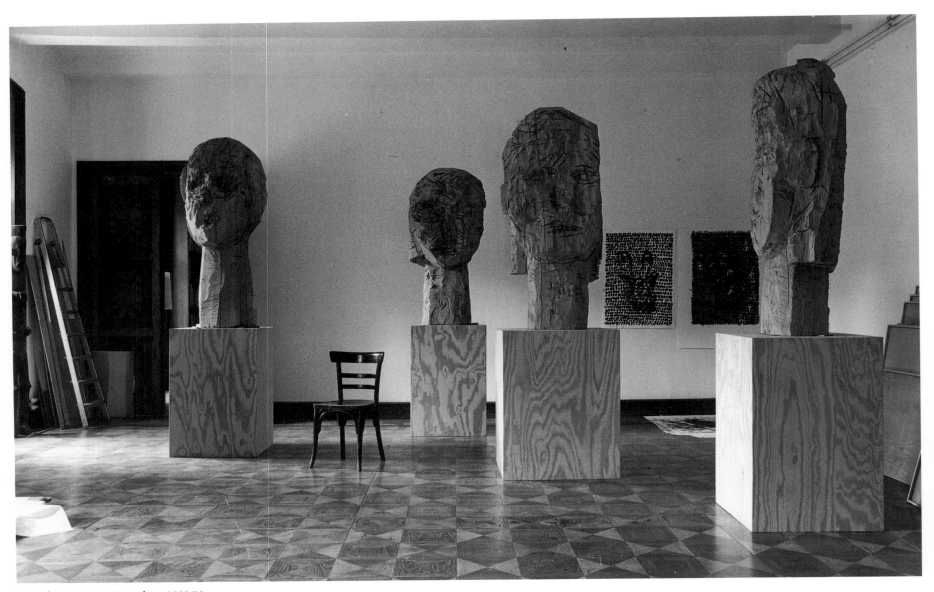

»Dresdner Frauen«, Derneburg 1989/90

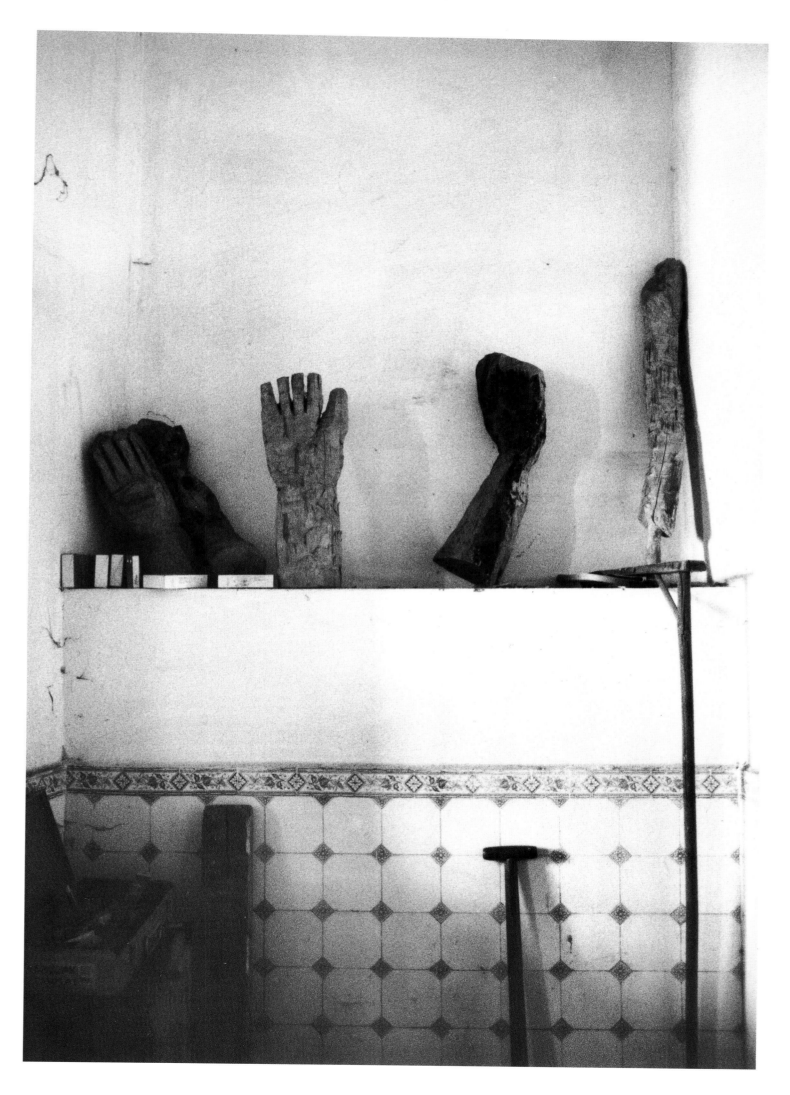

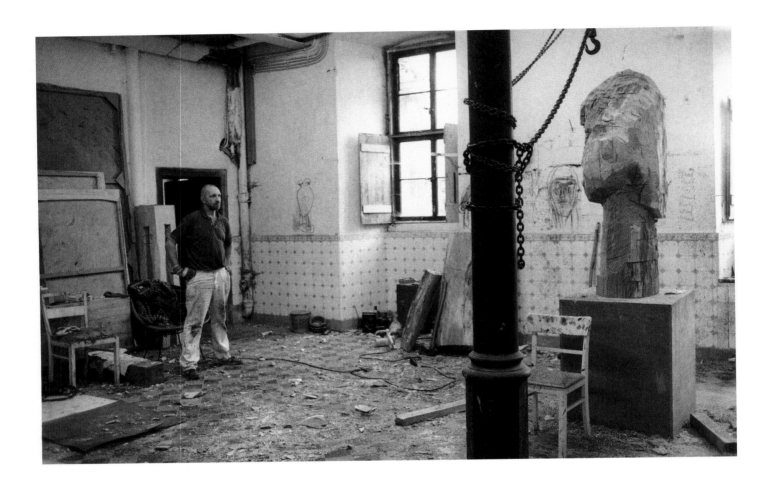

Aus der Serie/from the series/de la série »Dresdner
Frauen«, 1990; Skulptur: »Besuch aus Prag«

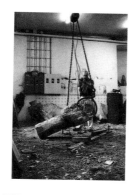
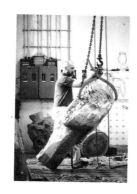
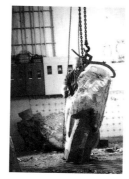
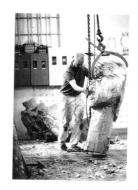
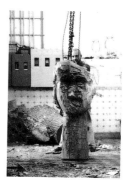
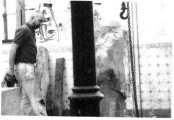
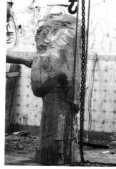
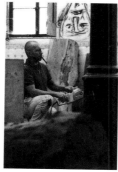
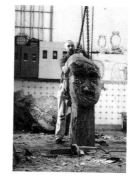
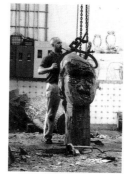
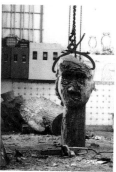
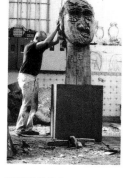
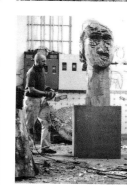
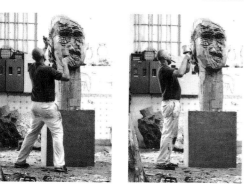
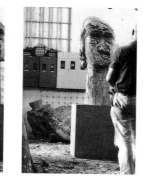
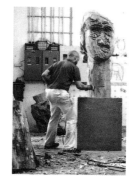
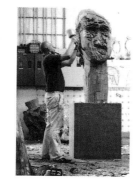
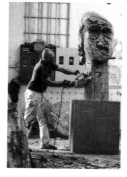
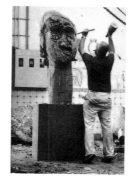
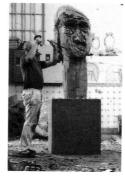
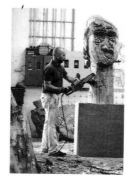
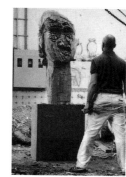
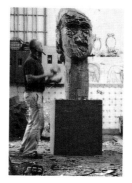
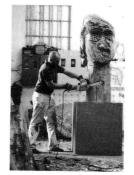
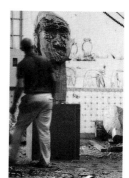
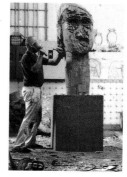
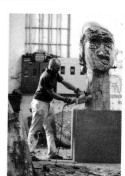
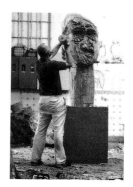
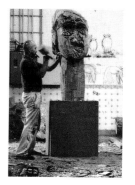

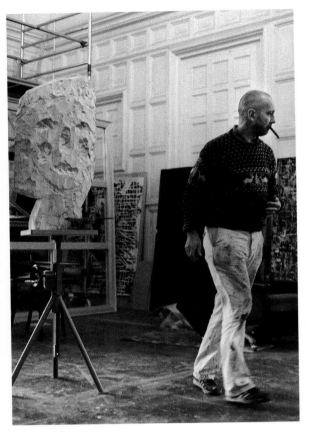

»Frau aus dem Süden«

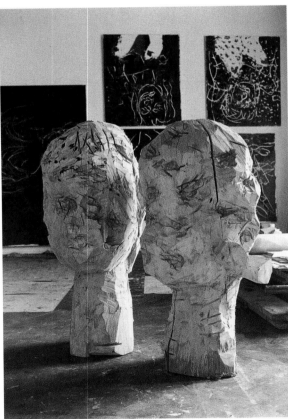
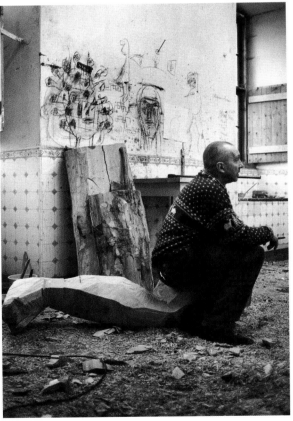

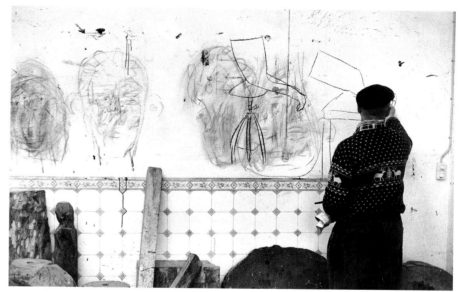

Atelier in Derneburg

Privat, 1993

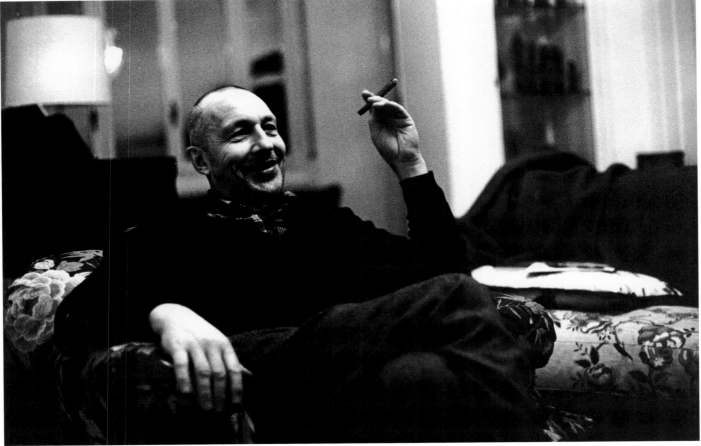

Imperia 1994

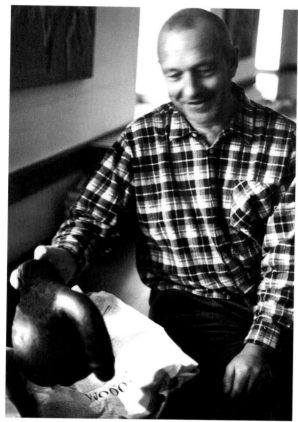

Makonde Maske

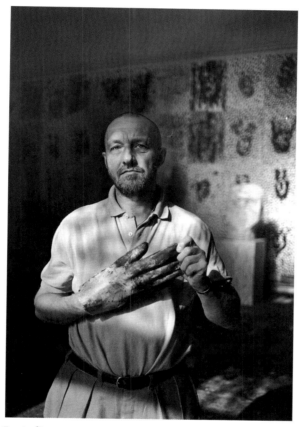

Im Atelier

Im Atelier

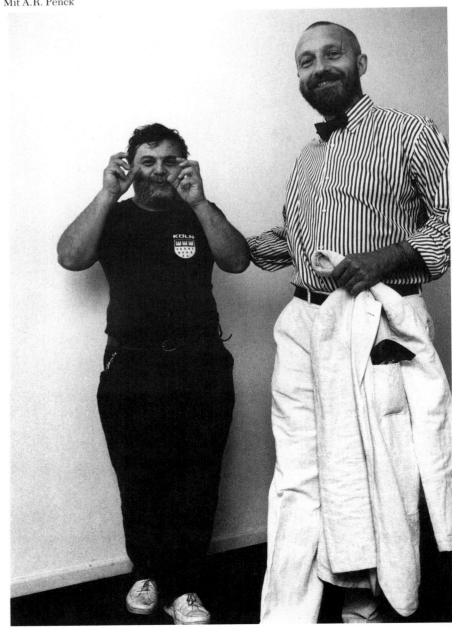

Mit A.R. Penck

Galerie Beyeler, Basel 1984

Mit Robert Rauschenberg und Detlev Gretenkort, Basel 1984

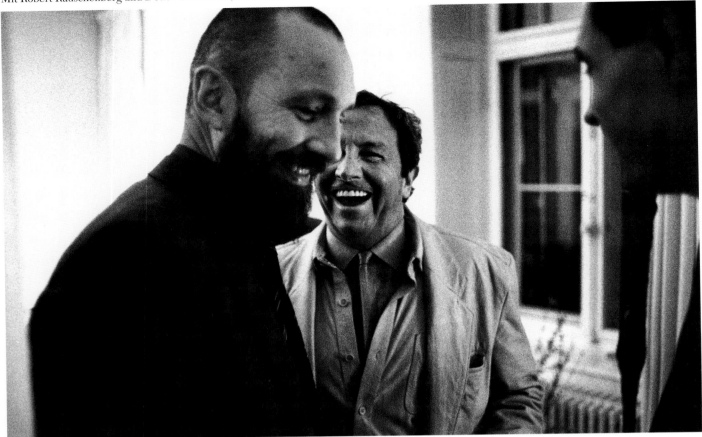

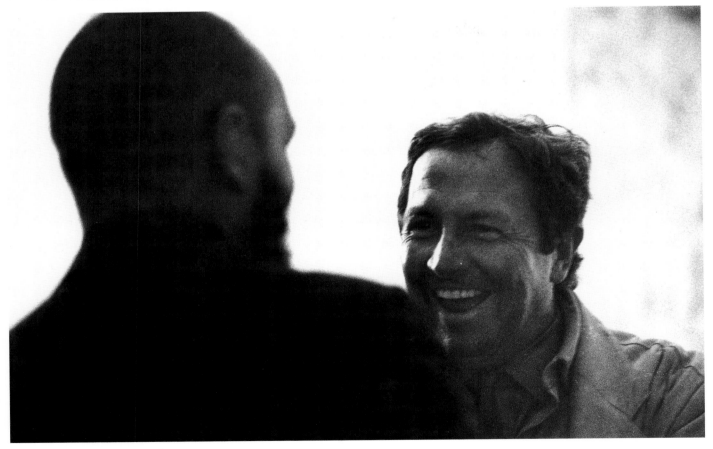

Mit Robert Rauschenberg, Basel 1984

Im Haus von/at the home of/chez Franz Meyer

Franz Meyer, Robert Rauschenberg,
Basel 1984

Robert Rauschenberg 1984

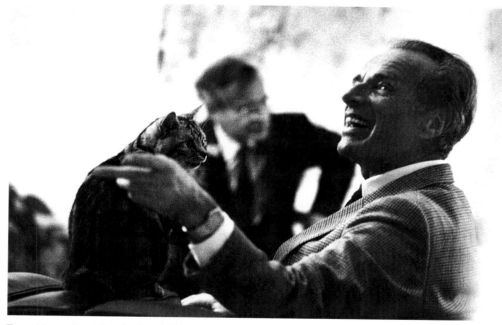

Franz Meyer, Ernst Beyeler, Basel 1984

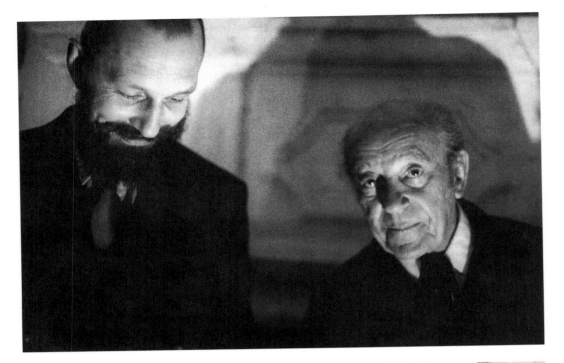

Auf Schloß Mouton/at castle
Mouton/au château Mouton mit
Philipp de Rothschild, Bordeaux

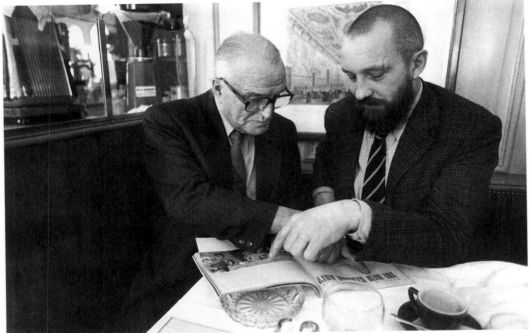

Mit Herrn Donati , Basel

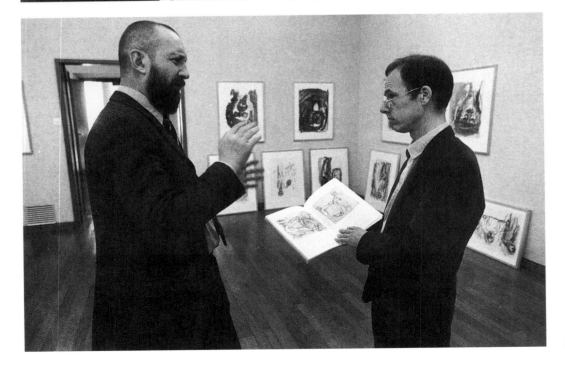

Mit Dieter Koepplin, Basel

Elke und Georg Baselitz, Basel

Georg Baselitz öffnet den »blauen Schrank« des verstorbenen
Vaters, Derneburg 1993

Georg Baselitz opens the 'blauer Schrank' of his late father,
Derneburg, 1993

Georg Baselitz ouvre le « blauer Schrank » de son père
décédé, Derneburg 1993

Vor einem Bild von A.R. Penck, Derneburg 1993
In front of a painting by A.R. Penck, Derneburg 1993
Devant un tableau d'A.R. Penck, Derneburg 1993

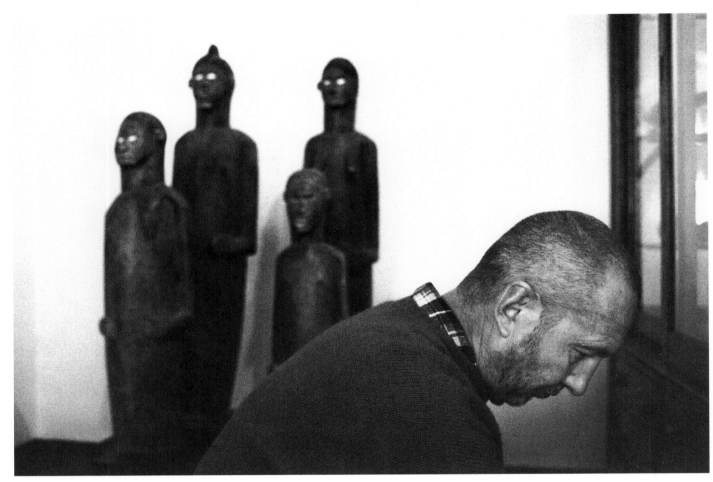

»Bwende Zeremonialtrompete«, Schloß Derneburg 1993

Schloß Derneburg, 1993

Im Schloß, 1993

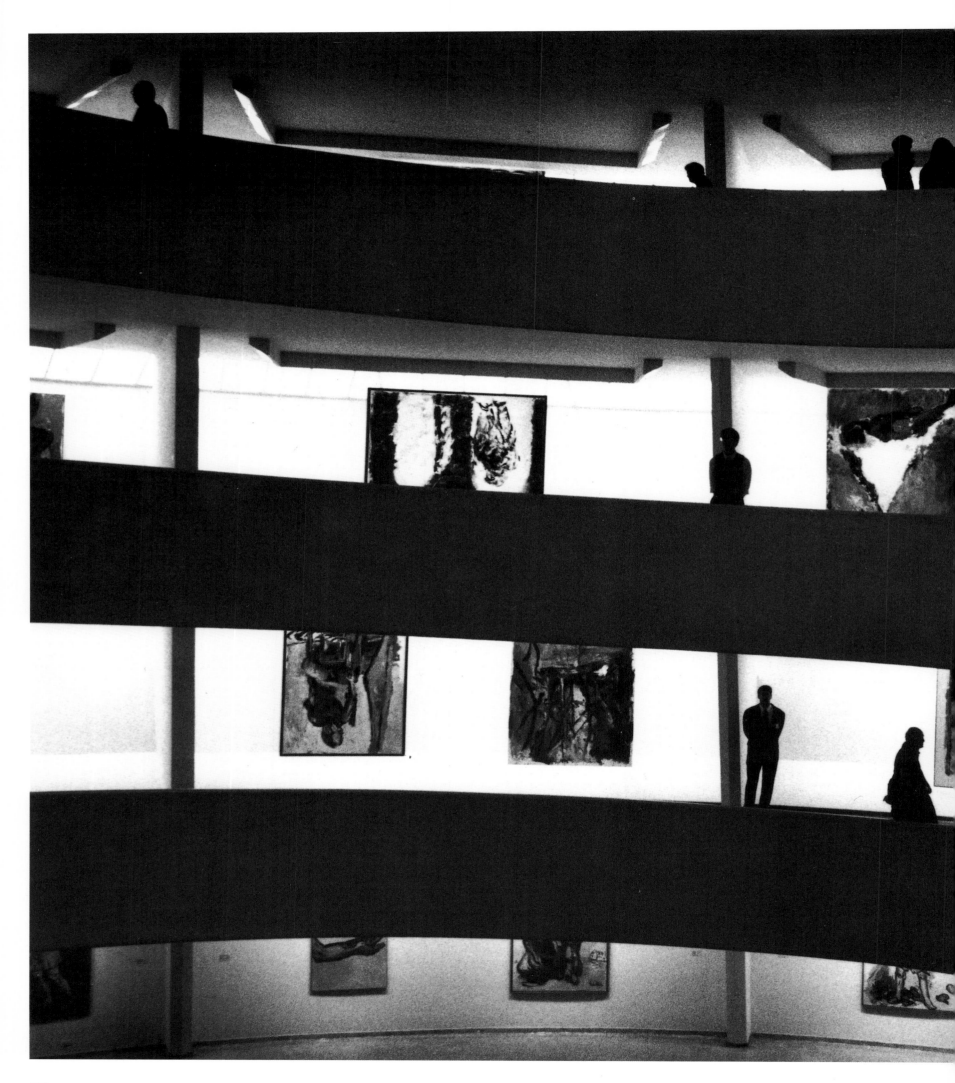

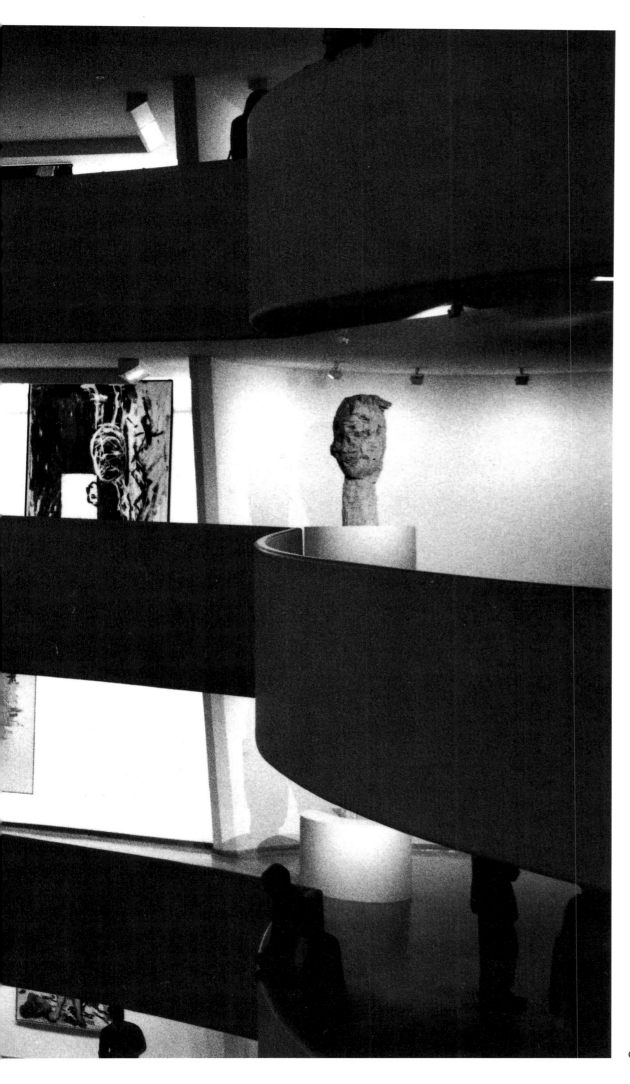

Guggenheim Museum, New York Mai 1995

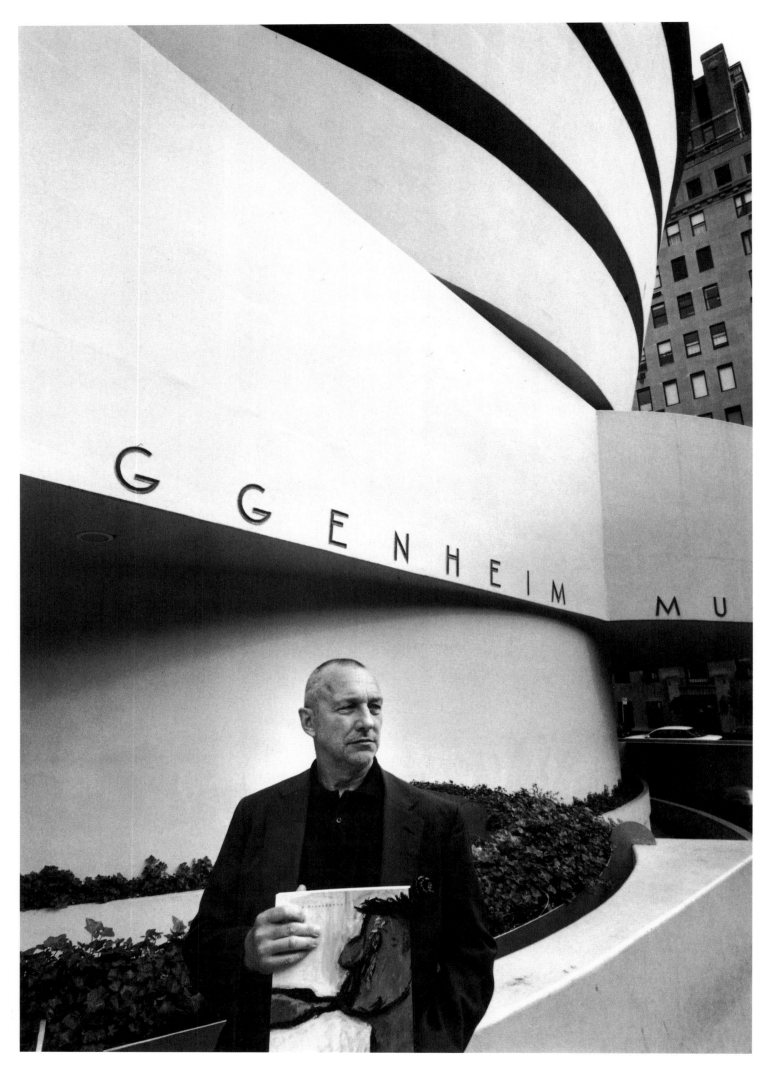

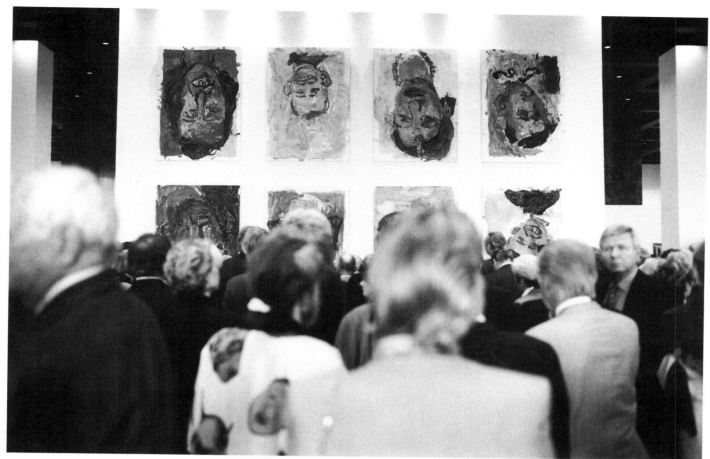

Neue Nationalgalerie, Berlin 1996

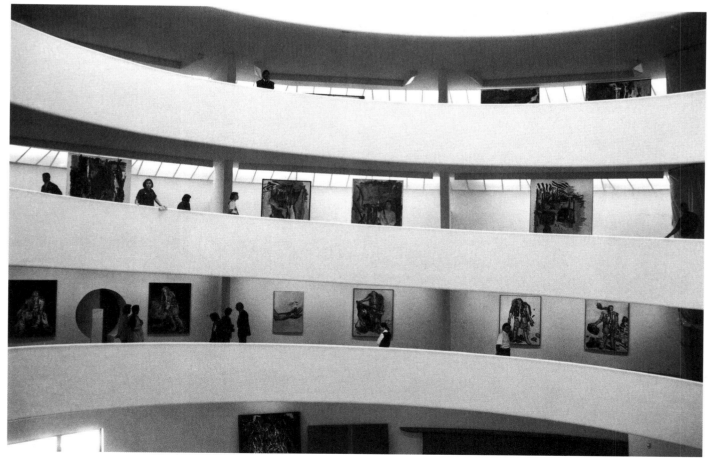

Guggenheim Museum, New York Mai 1995

New York Mai 1995

Mit Markus Lüpertz, Galerie Art & Project,
Amsterdam 1979

Ein Begriff von Vergangenheit –
Ein Vieles an Gemeinsamkeit –
Gemeinsame Wege –
Freude Leiden das Letzte geteilt das Wenige gestohlen –
Erbettelt oft –
Immer mit Charme –
Guter Laune und Hoffnung auf morgen –
Und überhaupt die Hoffnung –
Die Hoffnung Zudecke der kalten Räume –
Die Hoffnung Blume im Revers –
Die Poetische –
Die Künstlerische –
Die Blume die ich malte –
Über die Du wachtest –
Ungeschickt wie wir beide –
Vor allen Dingen ungeschickt –
Doch bildschön –
Vor allen Dingen Du –
Dunkel scharf geschnitten Beil-Gesicht –
Haben wir nie verzagt –
Sind wir unsere Wege gegangen –
Nie frei von Armut –
Doch voller Vergeßlichkeit dem Unglück gegenüber –
Dann die Trennung –
Du in Köln ich in Berlin –
Dann der erste Ruhm –
Und Du wieder dabei –
Immer dabei –
Als Freund –
Als Liebhaber der Künstler –
Aber nun mit Eigennutz –
Manchmal Distance –
Beobachtend –
Intime Freundschaften ausnutzend –
Mit Recht ausnutzend –
Denn nur wer die Künstler liebt soll über sie schreiben sie fotografieren –
Und das tust Du wie ich weiß aus Liebe und Bewunderung –

Markus Lüpertz, 27. Februar 1985

A concept of the past –
So much in common –
Mutual paths –
Joy, sorrow, the latter shared, the least stolen –
Often begging –
Always with charm –
Good cheer and hope for tomorrow –
And hope in general –
Hope, covering cold spaces –
Hope, a flower in a lapel –
The poetic –
The artistic –
The flower I painted –
Which you watched over –
Careless as we two are –
Above all careless –
Yet beautiful –
Above all you –
Dark, strong features as sharp as a blade –
Never have we despaired –
Went our ways –
Never free of poverty –
But utterly heedless of misfortune –
Then the separation –
You in Cologne and I in Berlin –
Then initial fame –
And you were there again –
Always there –
As a friend –
As a lover of artists –
But now with your own purpose –
Sometimes distanced –
Observant –
Taking advantage of intimate friendships –
Rightly taking advantage of them –
For only those who love artists should write about them, should photograph them –
And as I know, that's what you do out of love and admiration –

Markus Lüpertz, 27th February 1985

Une idée du temps passé –
Une somme d'affinités –
Affinité des chemins –
Le bonheur, la souffrance … partagé le peu, dérobé –
Souvent quémandé, –
Toujours avec charme –
Bonne humeur et l'espoir en un lendemain –
L'espoir, surtout lui –
L'espoir, chaleur des salles glacées –
L'espoir, fleur à la boutonnière –
Poétique –
Artistique –
La fleur que je peignais –
Et que tu veillais –
Malhabile comme nous deux –
Avant toute chose malhabile –
Et pourtant belle –
Toi – Avant toute chose –
Sombre visage aux angles taillés à la hache –
Jamais nous n'avons perdu courage –
Nous avons parcouru nos chemins –
Sans jamais être libérés de la misère –
Et pourtant nous étions pleinement oublieux du malheur –
Vint alors la séparation –
Toi à Cologne, moi à Berlin –
Puis la première gloire –
Tu étais de nouveau présent –
Toujours présent –
Comme ami –
Comme amoureux des artistes –
Mais dorénavant par intérêt personnel –
Prenant parfois des distances –
Tu observais –
mettant à profit les amitiés intimes –
les mettant judicieusement à profit –
Car seul celui qui aime des artistes devrait écrire sur eux et les photografhier –
Or je sais que tu le fais par amour et par admiration –

Markus Lüpertz, le 27 février 1985

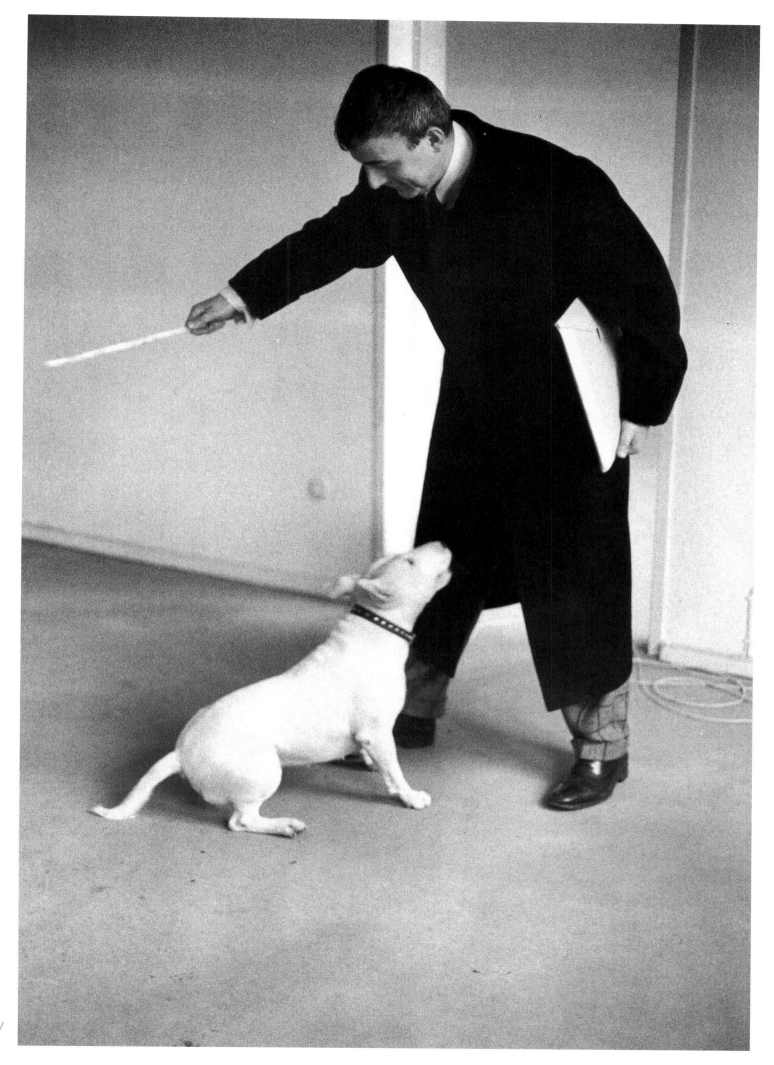

Mit seinem Hund/with his dog/
avec son chien

 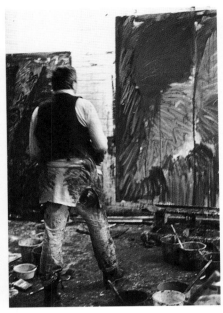 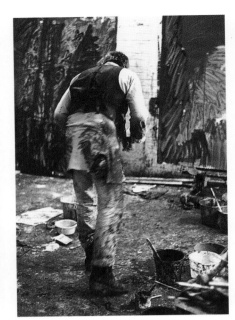 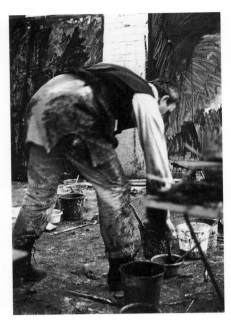

 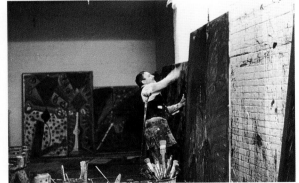 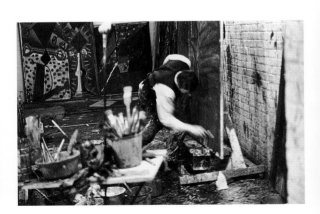

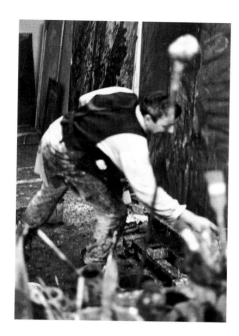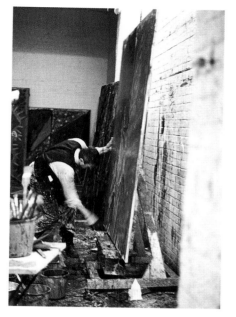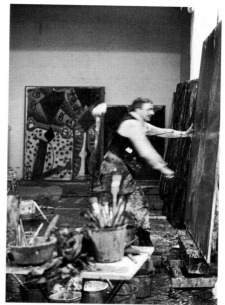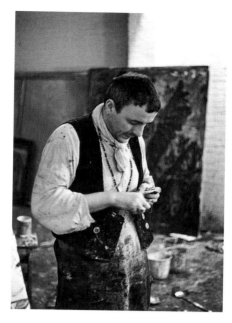

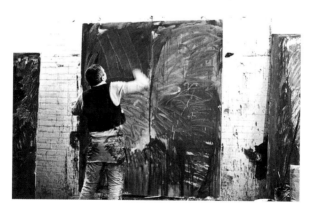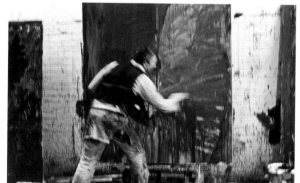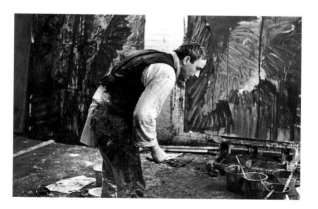

Im Atelier, Berlin 1977

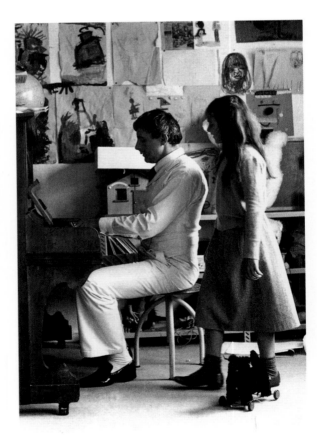
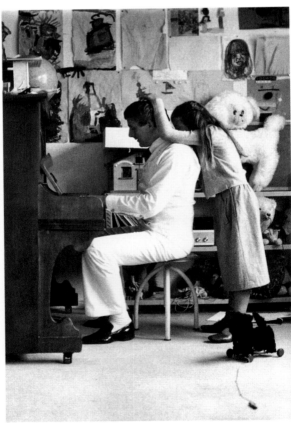
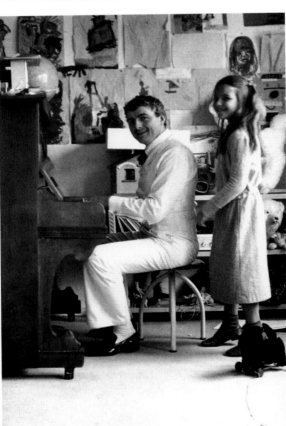

Mit Anna Lüpertz, seiner Tochter/his daughter/sa fille,
Köln 1978

Rorup 1978

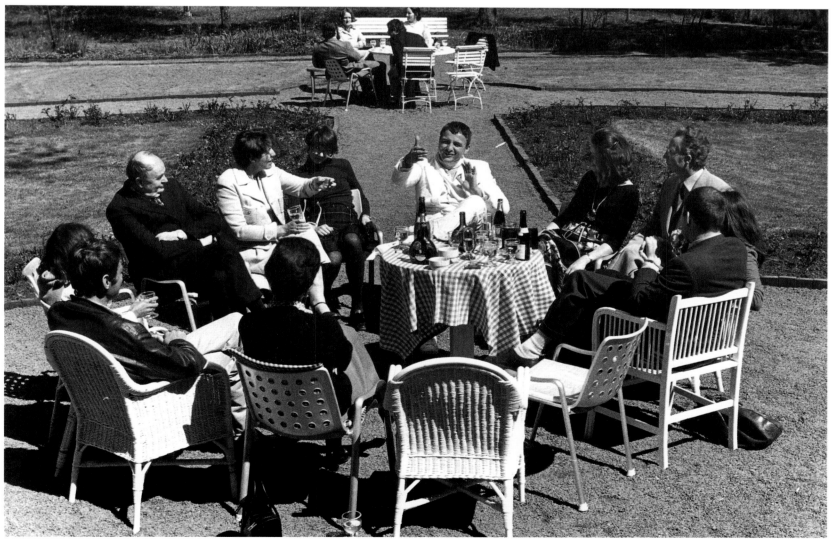

Köln 1982

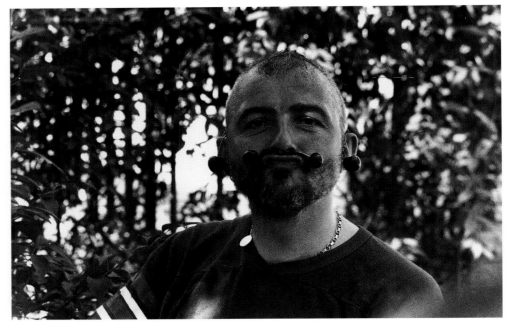

Karlsruhe 1984

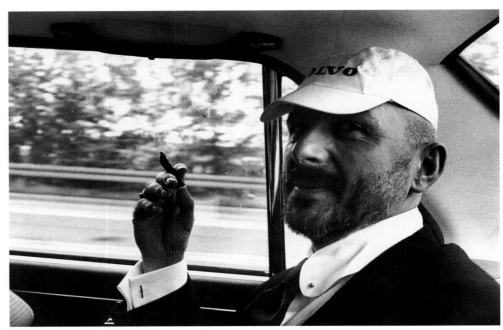

Köln 1984

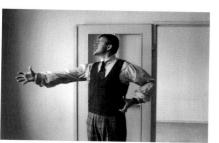
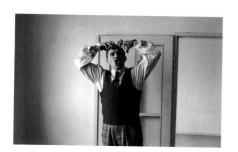
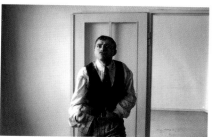
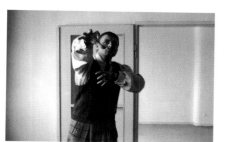
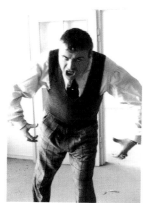
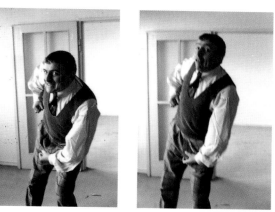
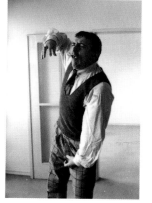
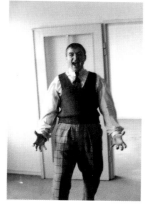
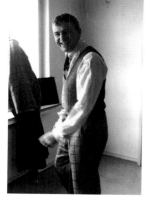
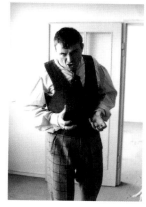
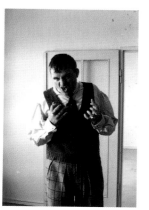
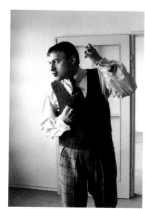
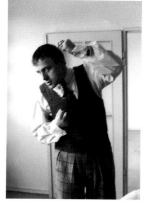
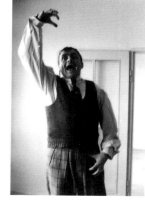
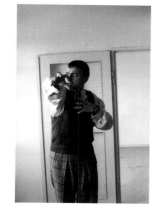
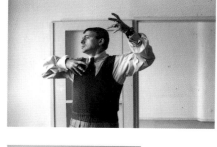
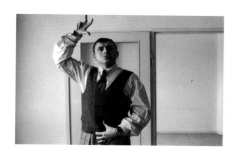
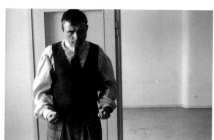
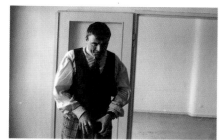
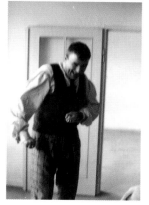

Köln 1982

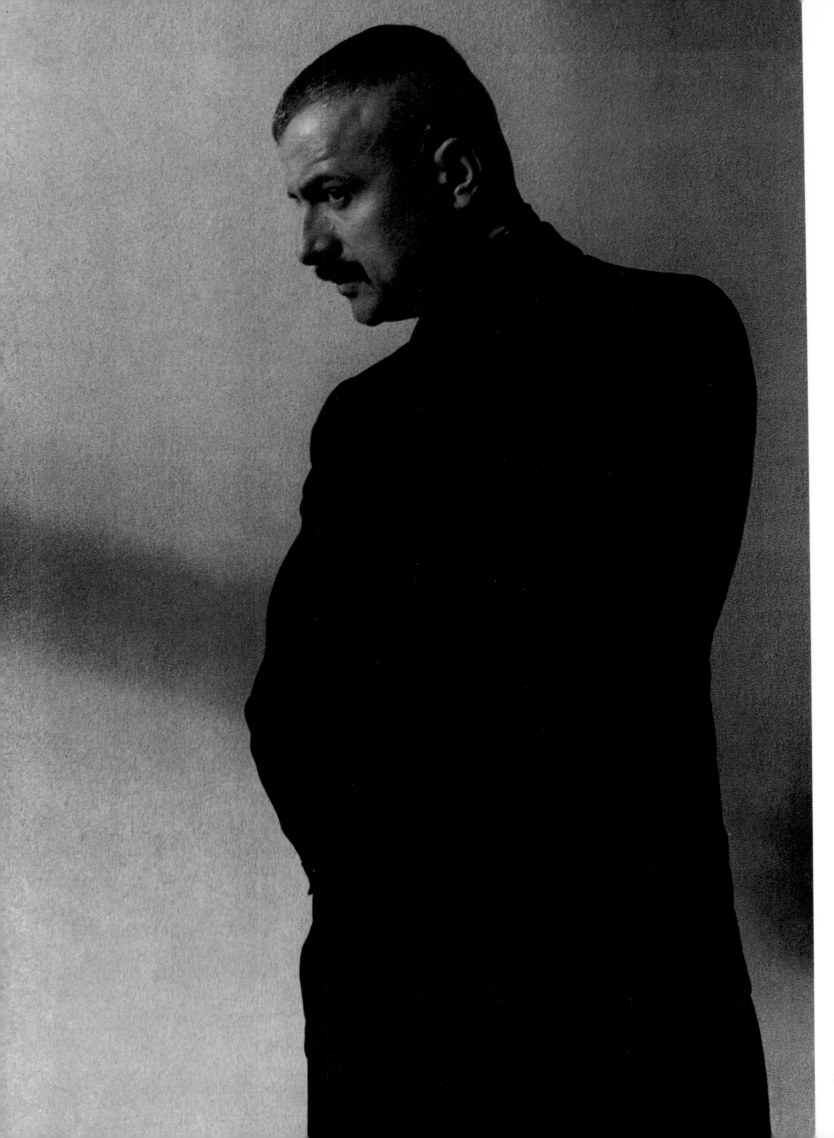

Köln 1983

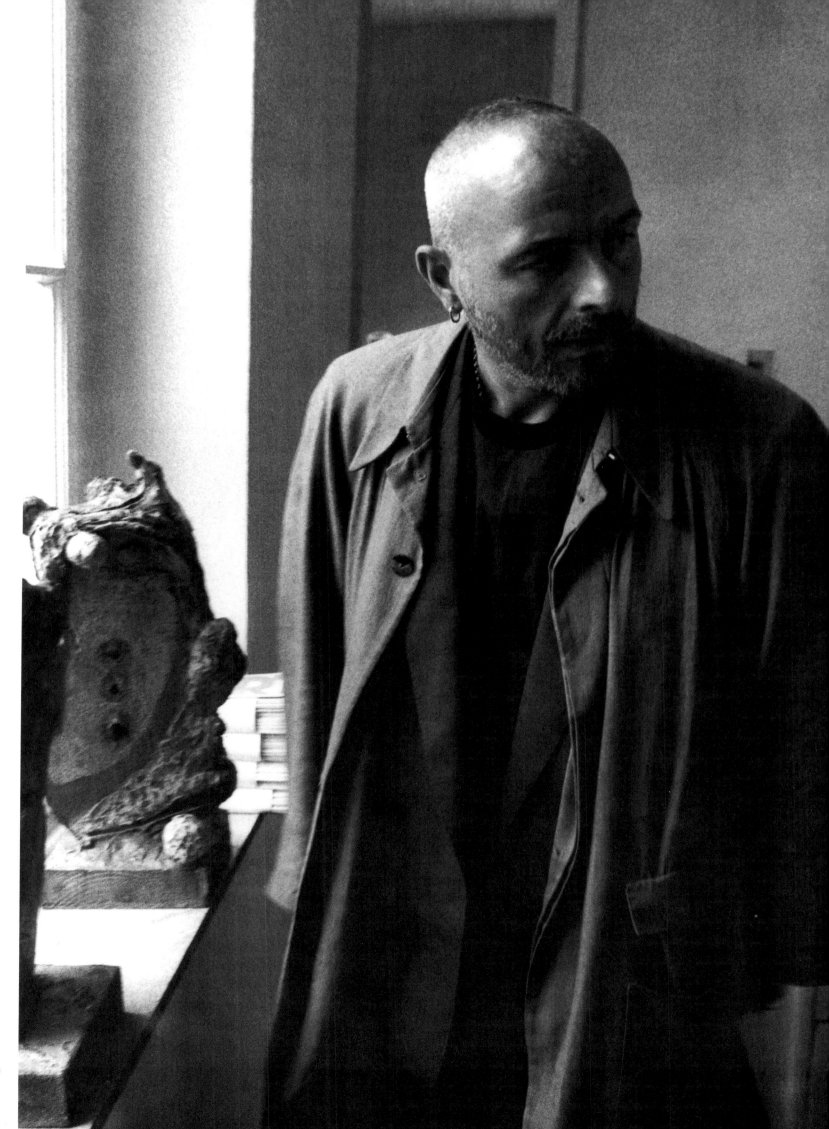

Köln, ca. 1986

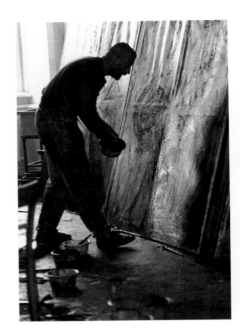
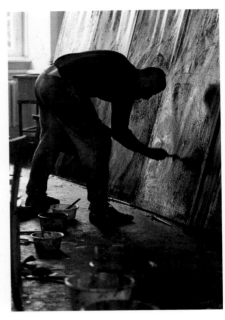

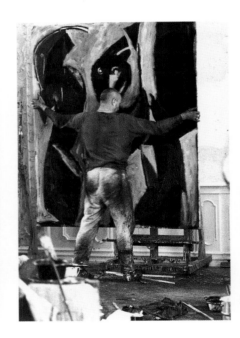
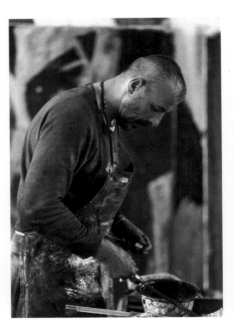

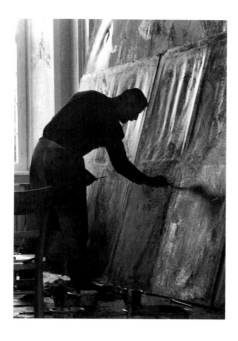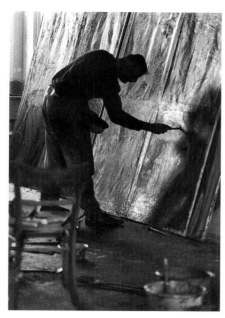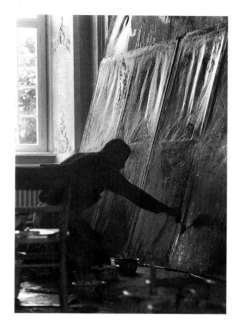

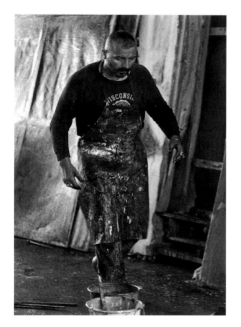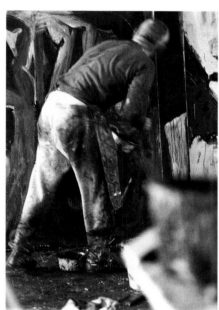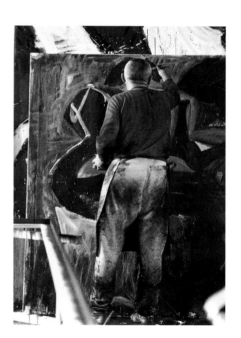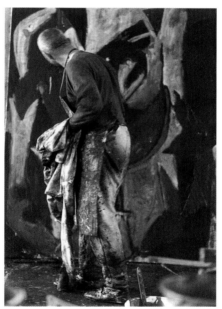

Im Atelier, Karlsruhe 1984

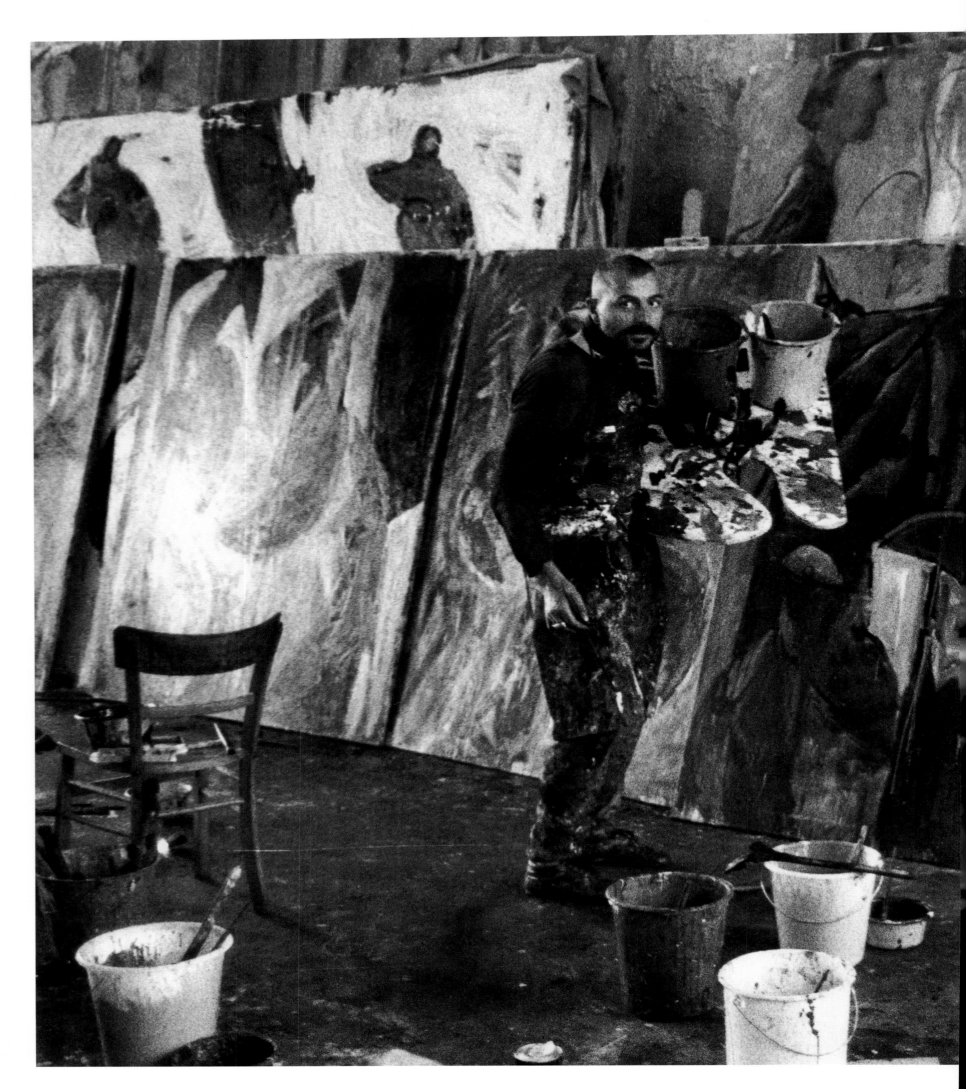

Ausstellung/Exhibition/Exposition »von hier aus«,
Karlsruhe 1984

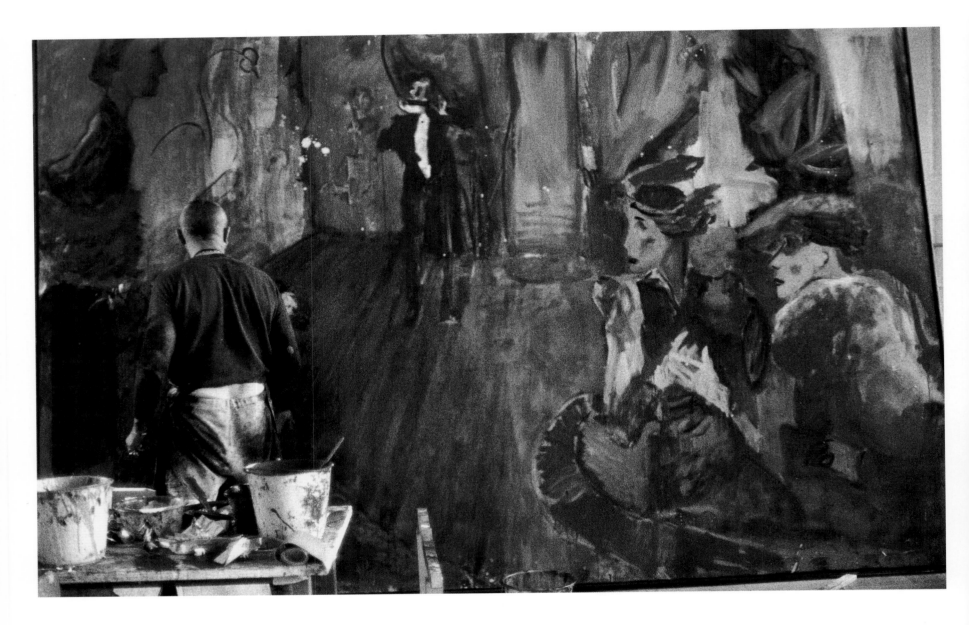

Karlsruhe 1984

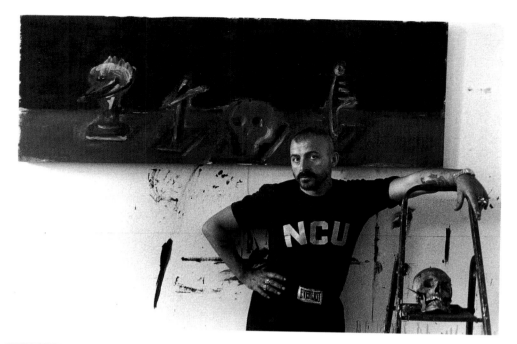

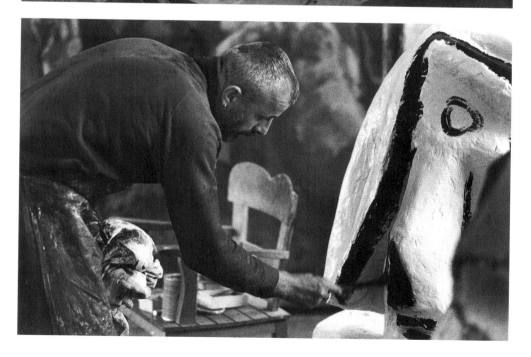

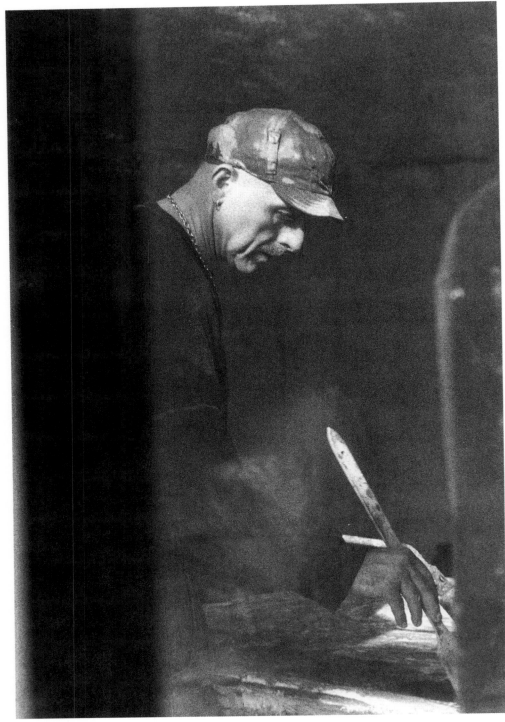

Köln 1992

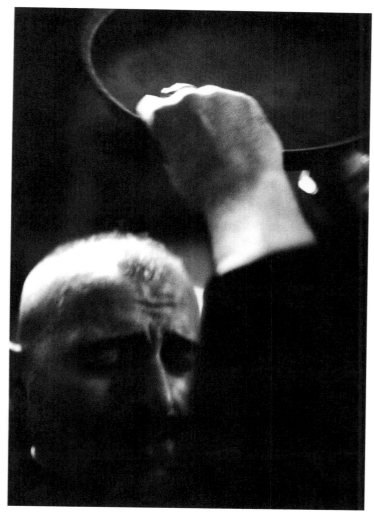

Berlin 1985

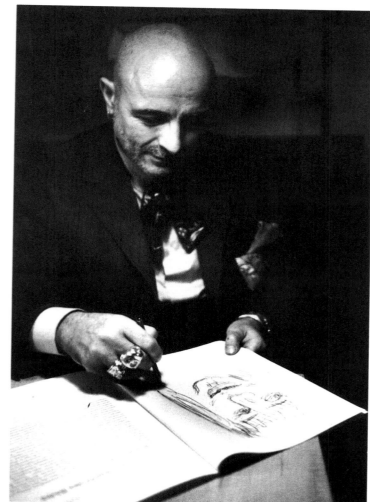

Köln, ca. 1993

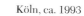

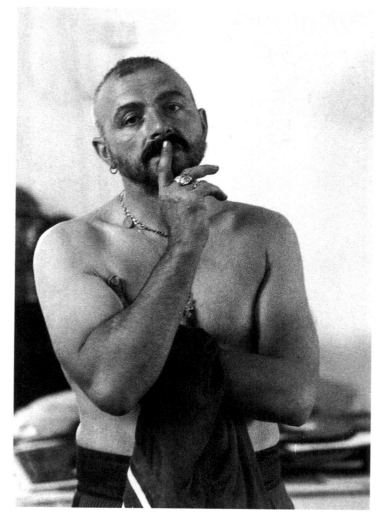

Karlsruhe 1984

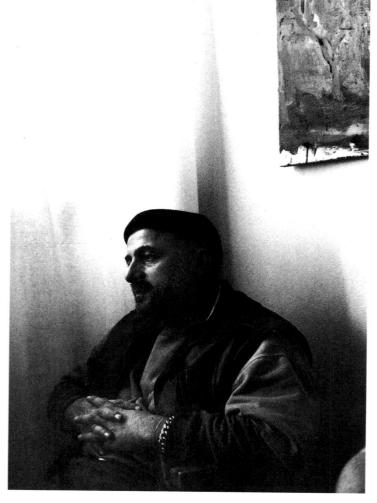

Düsseldorf,
ca. 1991

Markus Lüpertz 255

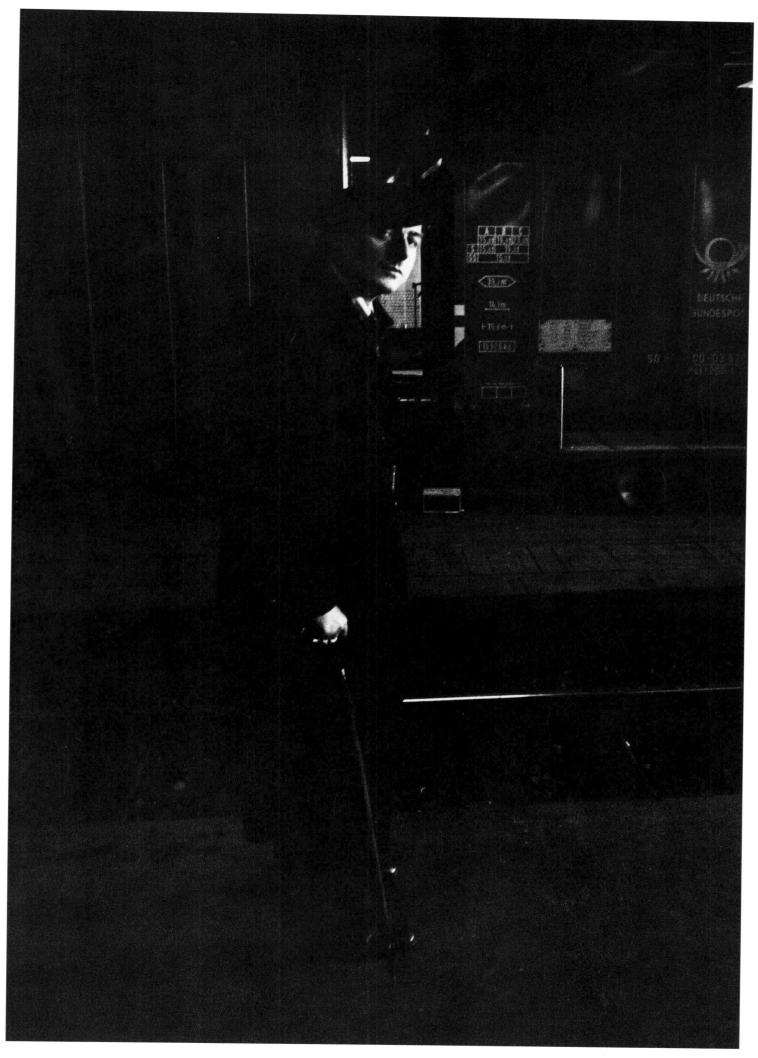

Hamburg 1978

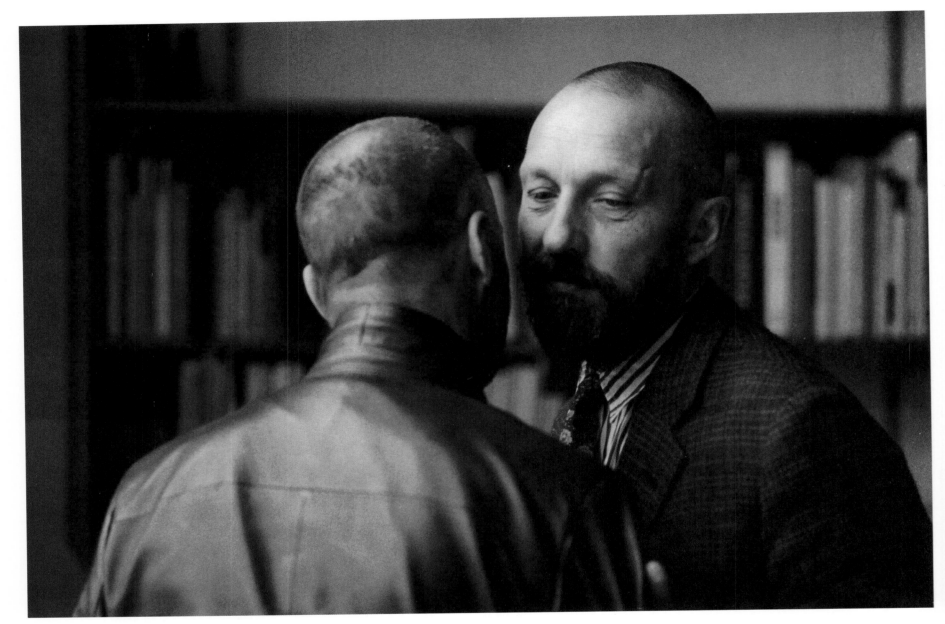

Jörg Immendorff, Georg Baselitz, Kopenhagen 1985

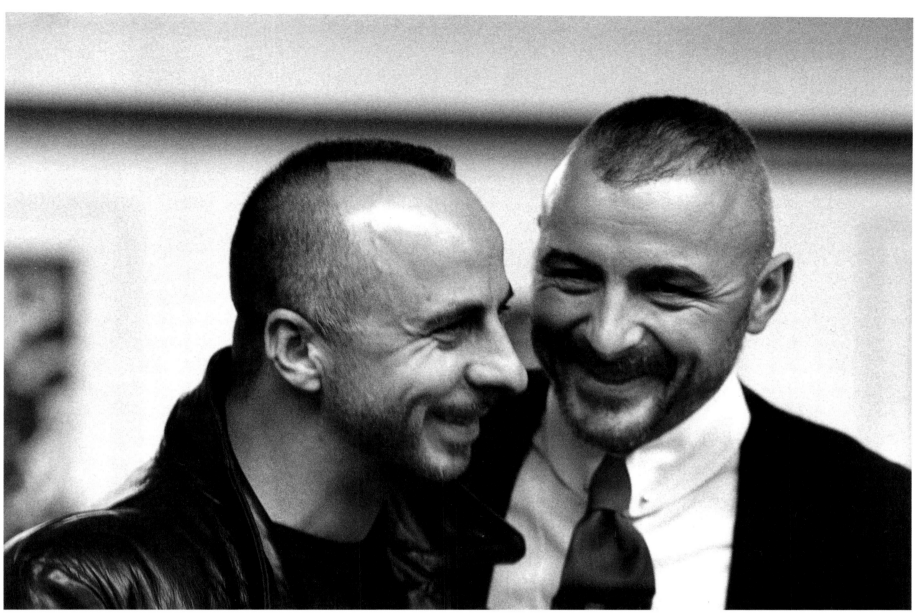

Jörg Immendorff, Markus Lüpertz, Köln, ca. 1991

Jörg Immendorff
geboren 1945 in Bleckede, Lüneburger Heide. Die gemalte
Welt des Jörg Immendorff ist ein einziges Schauspiel –
»All the world's a stage«. Die Kunstszene auf der Bühne.
Immer wieder treffen Joseph Beuys, Max Ernst, Duchamp
und die Malerfreunde Baselitz, Lüpertz und A.R. Penck
aufeinander. Unter ihnen tummelt sich der Affe als launen-
hafter Urtyp der Zunft, schon Goya sah ihn so. Episoden
voller Details werden mit eingespielten politischen Ereig-
nissen in übergroßen »Historienbildern« vorgeführt. Benjamin
Katz, selbst Erzähler, sieht seinen malenden Kollegen.

Jörg Immendorff
was born in 1945 in Bleckede, Lüneburg Heath. The world
as painted by Jörg Immendorf is a theatrical event, – 'All the
world's a stage'. The art world on stage. Joseph Beuys, Max
Ernst, Duchamp and the painter friends Baselitz, Lüpertz and
A.R. Penck are a constant feature. The monkey romps
amongst them like a temperamental prototype for the
profession; Goya also perceived him as such. Episodes full of
details and peppered with political events are presented in
enormous 'historical paintings'. Benjamin Katz, himself a
narrator, observes his painting colleague.

Jörg Immendorff
Né en 1945 à Bleckede, près de Lüneburg. L'univers pictural
de Jörg Immendorff est une véritable pièce de théâtre – « All
the world's a stage ». Le milieu de l'art entre en scène. Sans
cesse s'y retrouvent Joseph Beuys, Max Ernst, Duchamp et
ses amis peintres Baselitz, Lüpertz et A.R. Penck. Le singe,
l'aïeul capricieux de la corporation, se démène parmi eux;
Goya le voyait déjà ainsi. Des épisodes regorgeant de détails
sont présentés en même temps que l'intrusion d'événements
politiques dans de gigantesques « fresques historiques ». Ben-
jamin Katz, lui même narrateur, regarde son collègue peintre.

Heinrich Heil

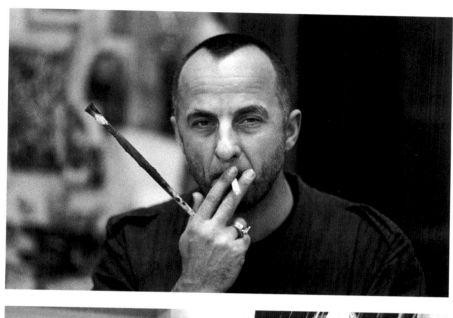

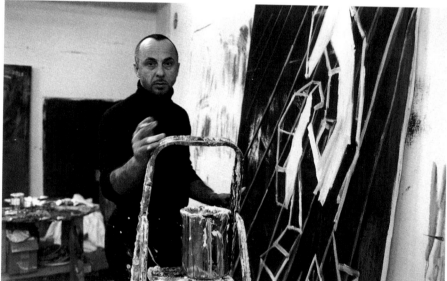

Atelier, Düsseldorf 1984

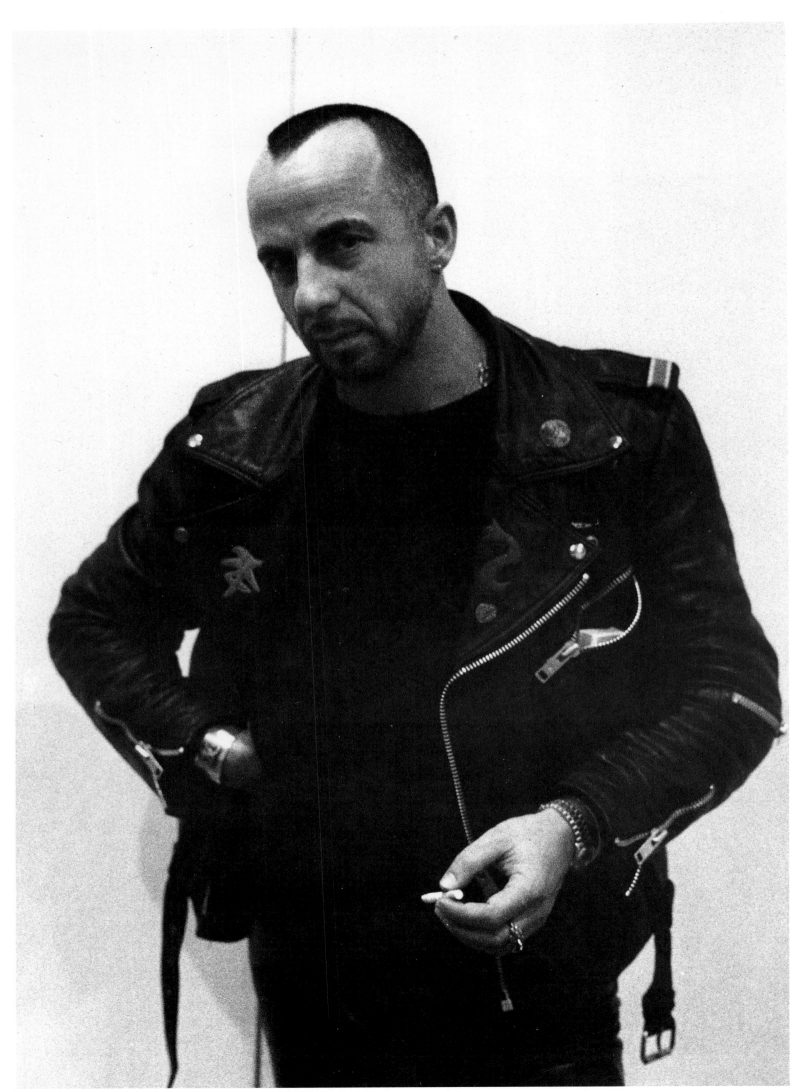

Ca. 1982

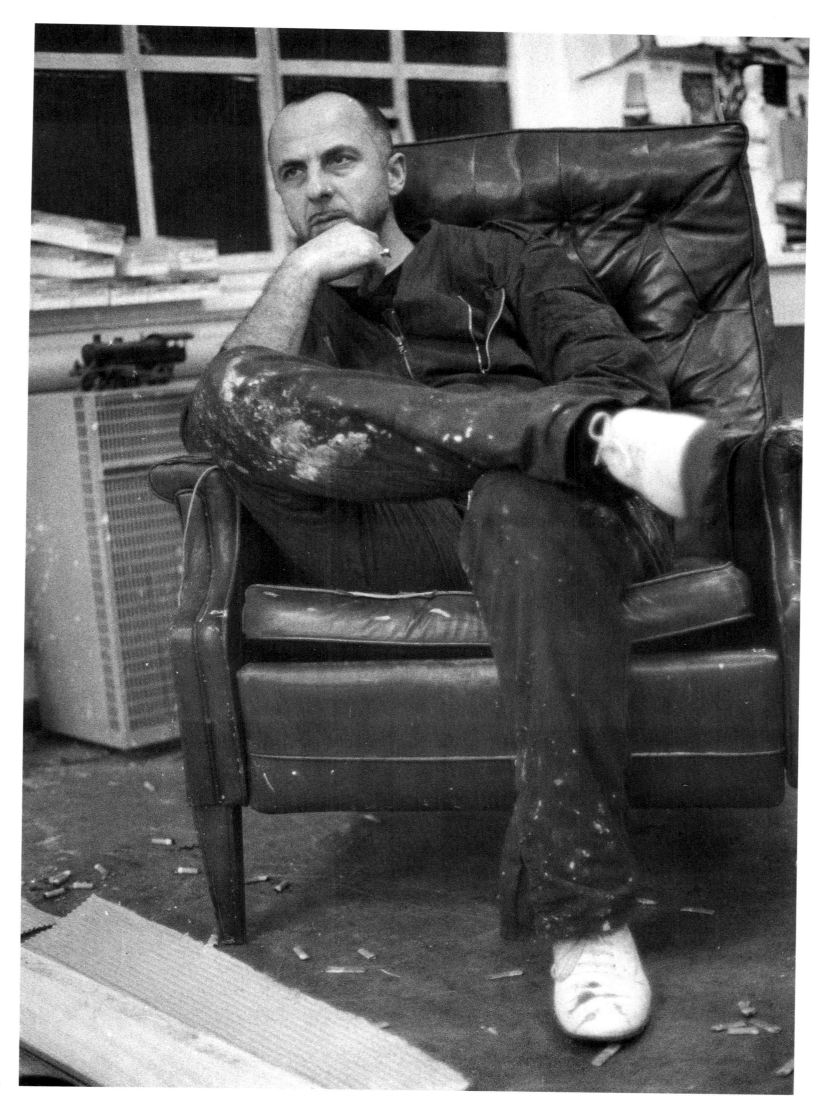

1984

Im Atelier

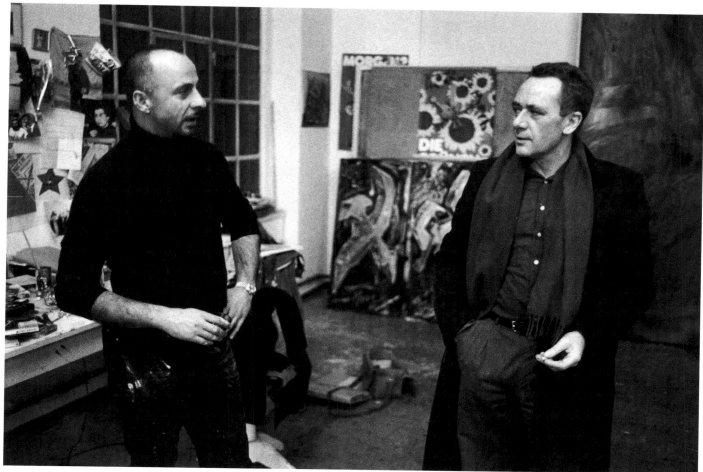

Mit Gerhard Richter

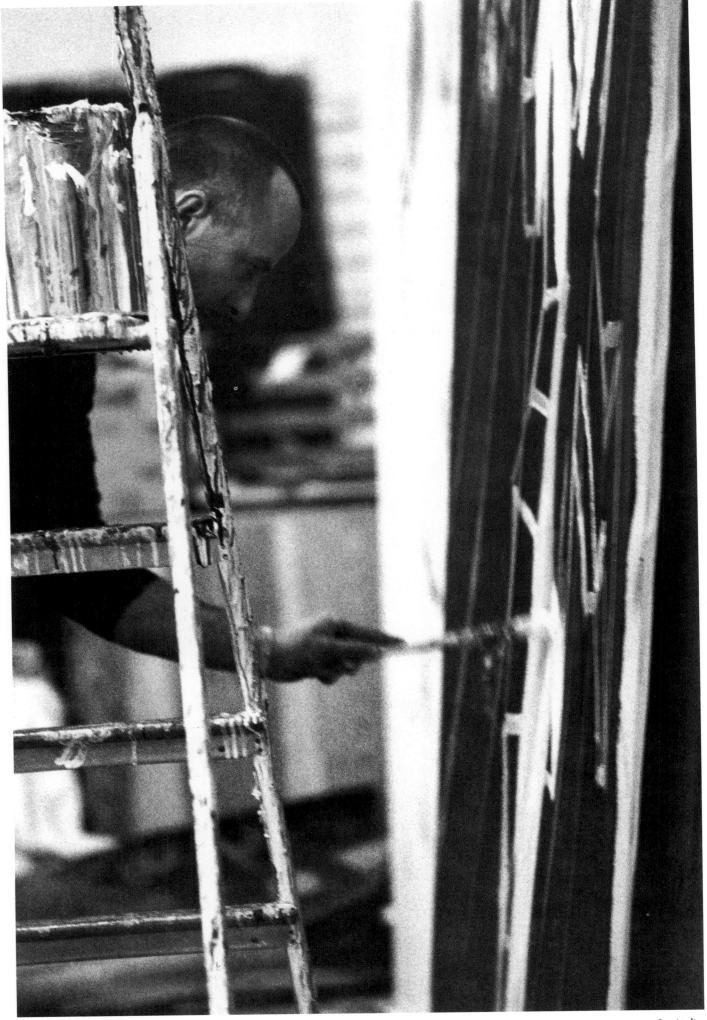

Im Atelier

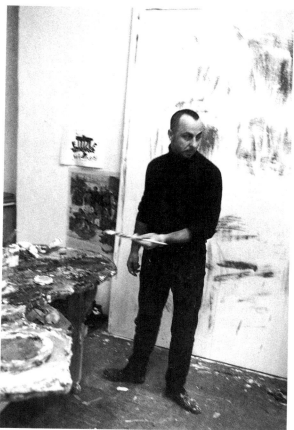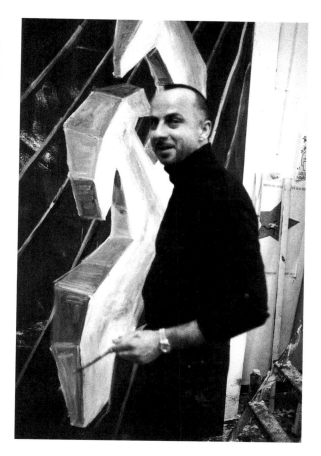

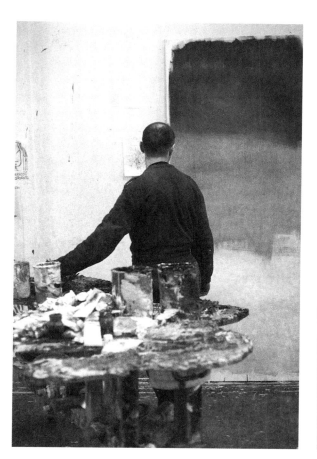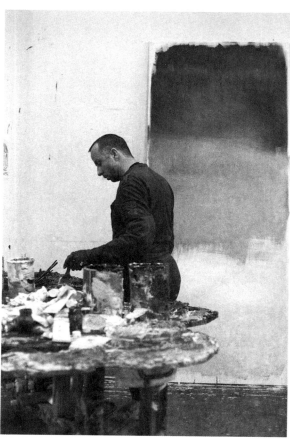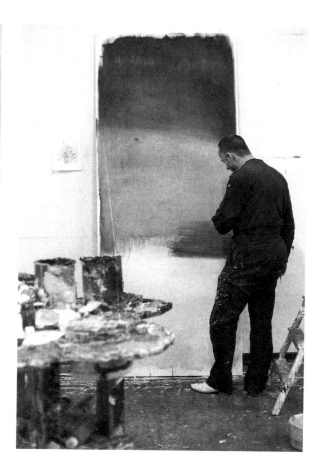

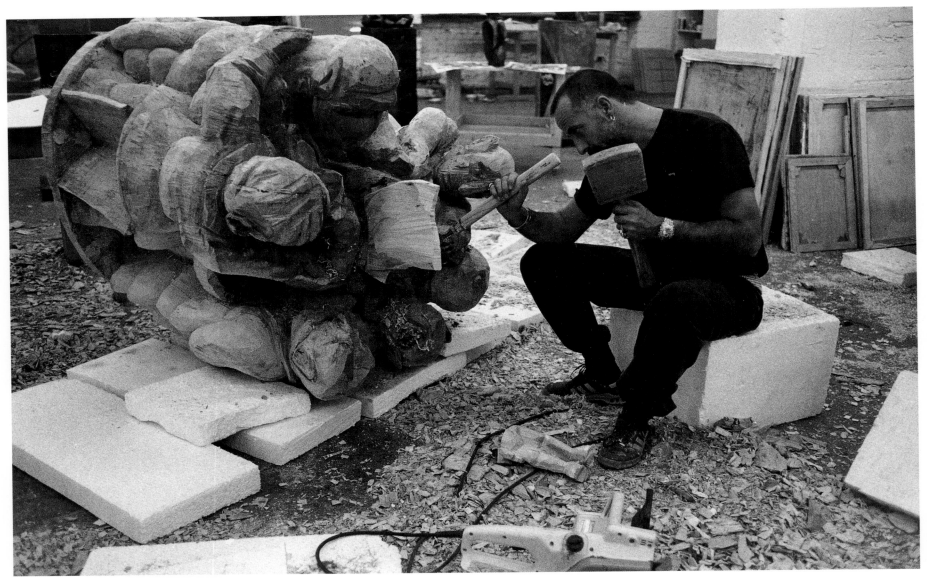

Ohne Titel/untitled/sans titre, 1986
Holz bemalt/Painted wood/Peinture sur bois, 134 x 115 x 115 cm
Atelier, Düsseldorf 1984

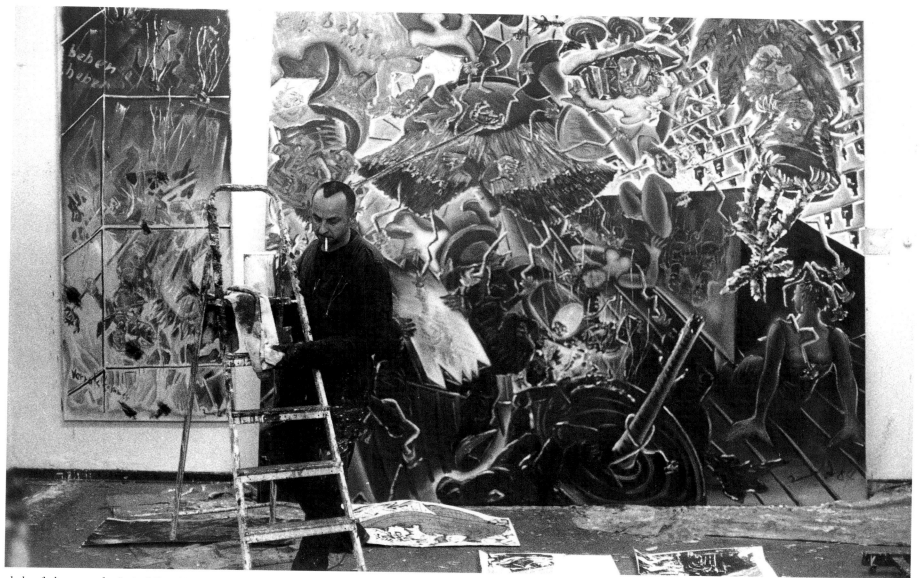

»beben/heben«, aus der Serie C.D., 1984
Öl auf Leinwand/Oil on canvas/Huile sur toile, 285 x 330 cm
Atelier, Düsseldorf 1984

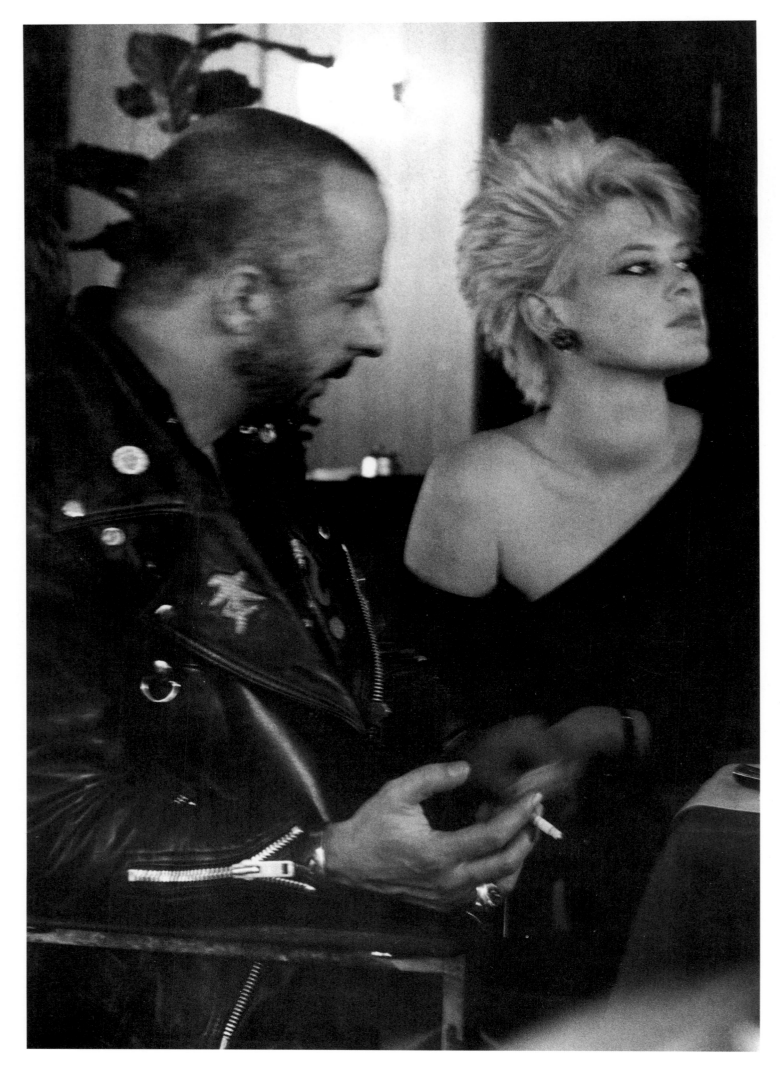

Hamburg

Mit Franz Erhard Walter im »La Paloma«, Hamburg

Mit Sabine Pawlik, Bardame/barmaid im »La Paloma«, documenta 7, Kassel 1982

Im Haus von/in the home of/à la maison de Per Kirkeby, Kopenhagen 1985

Im Restaurant »Trattoria Toscana«, Köln 1995

Confession

1.
Von den Feuern die noch glühen,
Werden viele bald erlöschen.
In des Winters eisiger Kälte
Liegen Tote nur im Zelt.
2.
In den Augen das Entsetzen.
Münder offen – welcher Schreck!
Hetzen Wölfe Wild zu tode
In schwarzem Dreck liegt die Taube.
3.
So platt – Symbol einer Epoche,
Von Lastkraftwagen überfahren,
Der Auflösung preisgegeben,
Dichter Herz im Streit.
4.
Der das sah, schweigt sich aus.
Denkt an Bilder – aber welche?
Welcher Stil, das da am Boden,
Ding, Objekt, Mal, Universum.
5.
Janusköpfe Stierschädeln lauschen.
Griechisches Feuer weht ins Haus.
Worte, gewogen, vernichtet.
Der Rest ist Lächeln.
6.
Der Nordpol, der Südpol, beide
Sind fern – Raumfahrer flüstern.
Entweder hier oder dort oder
Die Vorstellung verschwindet.
7.
Das Politische – die Scheiße – nun
Bleibt es, was es ist. Am Faden
Hängt mein Schicksal, Gewicht!
Ich zwischen Eis und Eis
8.
Überschreite die Grenze! Laut!
Donnert der neue Planet!
Jetzt sein Werben irrwitzig
in das östlich geschulte Ohr.
9.
Zeit, Spiegel, Tod, Geheimnis.
Der Regelkreise knacken.
Wie Du mir so ich Dir
Siegt das liebende Herz!
10.
Zwei Dunkle, diese Begierde
dazwischen ein Abgrund.
Welcher Mut über die brüchige Brücke
Immer versucht, immer gegangen.
11.
Taschenlampe, Kerze, ein Licht
In der Hand des Mannes endlich
Dämonisch rauscht die Struktur
Gestaltenvielfalt, zerfallend
12.
Что мы депам, друг!
Мы поидиём на воину!
Тежёпая задача, очень ппохо,
Победа нет, чтонибуть нет.
13.
This is my horror vision
Or what ever it means.
You got this or do You want
a lipstick between Your own lips.
14.
Cosmic war, so long brother!
schwarz – weiß indianisches Fieber
Adler, Büffel, hungrige Raubkatzen
Winken dem Außerirdischen.

Confession

1.
Of the fires which still glow
Many will soon go out.
In the icy cold of winter
The dead rest only in tents.
2.
In their eyes, terror,
Mouths wide open – what horror!
Wolves hunt down deer
A dove lies in the black dirt.
3.
Flattened – symbol of an era,
Run over by a heavy goods vehicle,
Left to the mercy of disintegration,
Poet's heart in conflict.
4.
Whosoever observed remains silent.
Thinks of pictures – but of which ones?
What style is this thing on the ground?
Item, object, monument, universe.
5.
Janus faces, bull's skulls eavesdrop.
Greek fire sweeps into the house.
Words are weighed, then obliterated.
The rest is smiles.
6.
The North Pole, the South Pole, both
Are far away – astronauts whisper.
Either here or there or
The illusion disappears.
7.
Politics – that shit –
It always stays as it is. My fate
Hangs on a thread, weight!
Me between ice and ice.
8.
Cross the border! Loudly!
The new planet thunders!
Now his soliciting, wildly witty,
Into the trained ears of the East.

9.
Time, mirror, death, secret.
The breaking of normal circles.
Tit for tat
The loving heart conquers!
10.
Two dark souls, this yearning,
Between them an abyss.
What courage, to go over the
crumbling bridge
Ever attempted, ever crossed.
11.
Torch, candle, a light
Finally in the hand of the man.
The structure roars like a demon,
A bevy of shapes, disintegrating.
12.
Что мы депам, друг!
Мы поидиём на воину!
Тежёпая задача, очень ппохо,
Победа нет, чтонибуть нет.
13.
This is my horror-vision
Or whatever it means.
You got this or do You want
a lipstick between Your own lips.
14.
Cosmic war, so long brother!
Black-and-white, Red Indian fever
Eagles, buffaloes, hungry big cats
Wave to the extraterrestrial.

Confession

1
Les feux qui rougeoient encore
Nombre mourront bientôt.
Dans les frimas de l'hiver glacial
Les morts gisent sous la tente.
2
Dans les yeux, l'horreur.
Les bouches béantes – terrifiantes !
Les loups sont lâchés dans une chasse
sauvage à la mort.
La colombe gît dans la crasse noire.
3
Il est aplati – symbole d'une époque,
écrasé par un camion,
S'est abandonné à la décomposition,
Cœur de poète en conflit.
4
Celui qui le vit, restait muet
pensait à des tableaux – mais auxquels ?
De quel style, ce truc au sol,
Chose, objet, empreinte, univers.

5
Des têtes de Janus, des crânes de
taureaux épient.
Un feu grec souffle en la demeure.
Paroles, pesées, puis détruites.
Reste le sourire.
6
Le pôle nord, le pôle sud, ils sont bien
loin
chuchotements de astronaute.
Etre ici ou bien là, sinon
les représentations s'effacent.
7
Le politique – la merde – eh bien
elle reste égale à elle-même.
Mon destin
pend à un fil, pesanteur !
Et moi entre glaces et glaces.
8
Passe la frontière ! A grand bruit !
Que tonne la nouvelle planète !
Que résonne maintenant son discours
racoleur et démentiel
dans cette oreille de l'est, bien
entraînée.
9
Temps, miroir, mort, mystère.
Les circuits crépitent.
Œuil pour œuil,
le coeur aimant vaincra !
10
Double obscurité, désir,
entre deux, un abîme.
Quel courage pour franchir cette
fragile passerelle
tentée sans cesse, toujours parcourue.
11
Lampe de poche, bougie, une lumière
enfin dans la main de l'homme.
Démoniaque, la structure crisse
Multitude de formes qui se
désintègrent.
12
Что мы депам, друг!
Мы поидиём на воину!
Тежёпая задача, очень ппохо,
Победа нет, чтонибуть нет.
13
This is my horror-vision
Or what ever it means
You got this or do You want
a lipstick between your own lips.
14
Cosmic war, so long brother
Noir, blanc, fièvre indienne,
Aigles, buffles et fauves affamés
font signe aux extraterrestres.

A.R. Penck

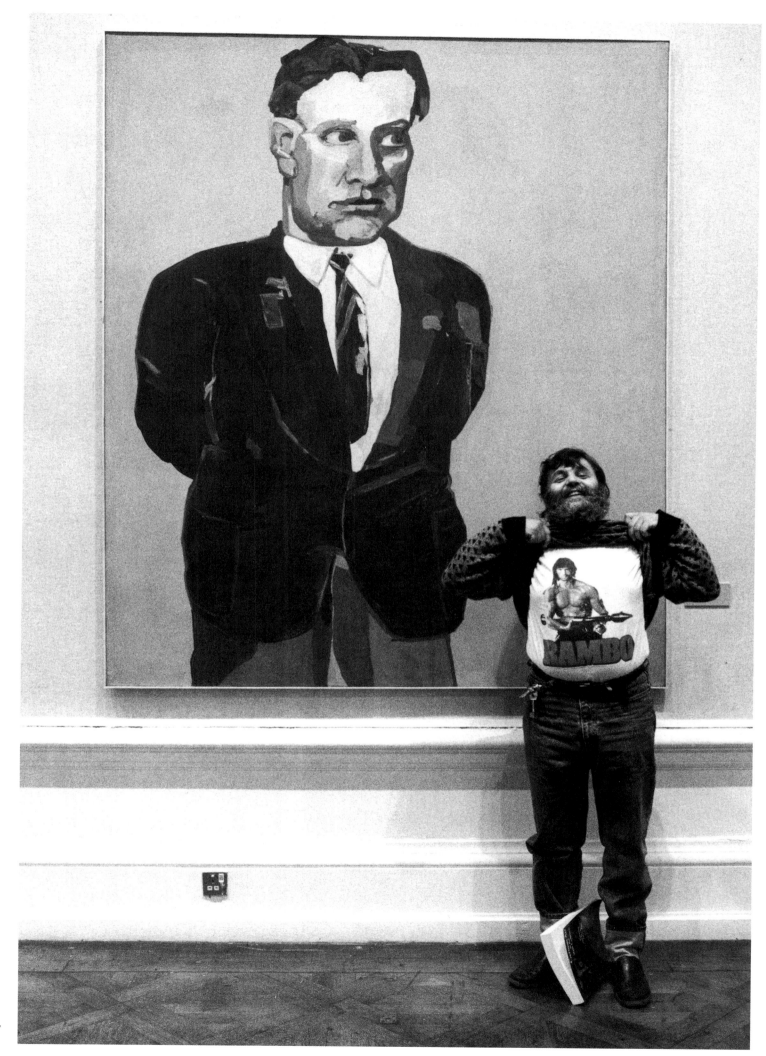

A.R. Penck mit »Rambo«-
T-Shirt vor Eugen Schönebecks
»Majakowski«, Ausstellung
»German Art in the Twentieth
Century«, Royal Academy of Arts,
London 1985

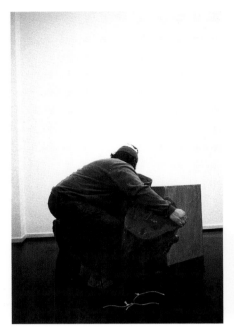
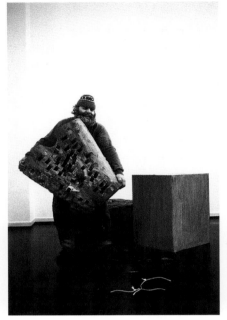

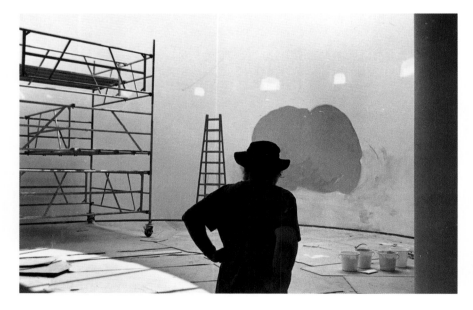
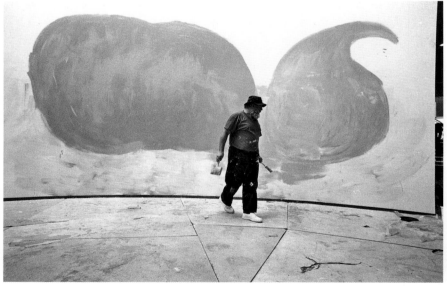

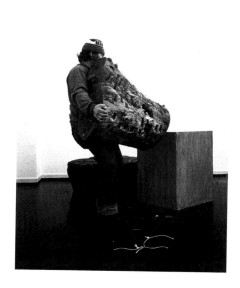 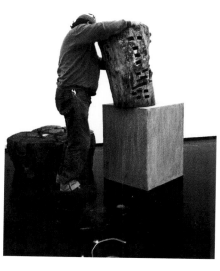 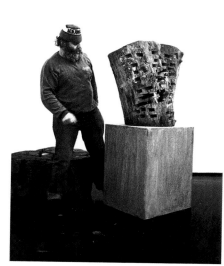

»Angriff auf V«, 1982
Holz/wood/bois, 77 x 79 x 55 cm, Galerie Michael Werner, 1983

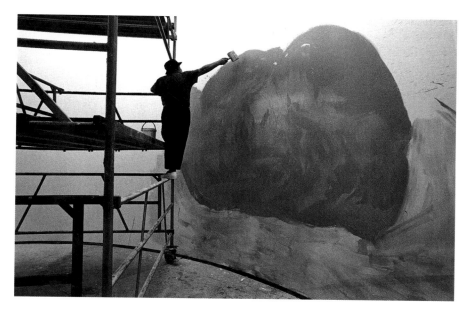

Telekom Bonn, 1995

Kopenhagen 1985

Kopenhagen 1985

Portrait von A.R. Penck, Köln

Vor einem frühen Selbstportrait/in front of an early self-portrait/devant un autoportrait ancien, von/from/de 1957, Öl auf Masonit/oil on masonite/huile sur masonite, 45 x 39,5 cm

Köln 1984

Köln 1985

A.R. Penck mit Familie/with his family/avec sa famille, Galerie Michael Werner, Köln 1981

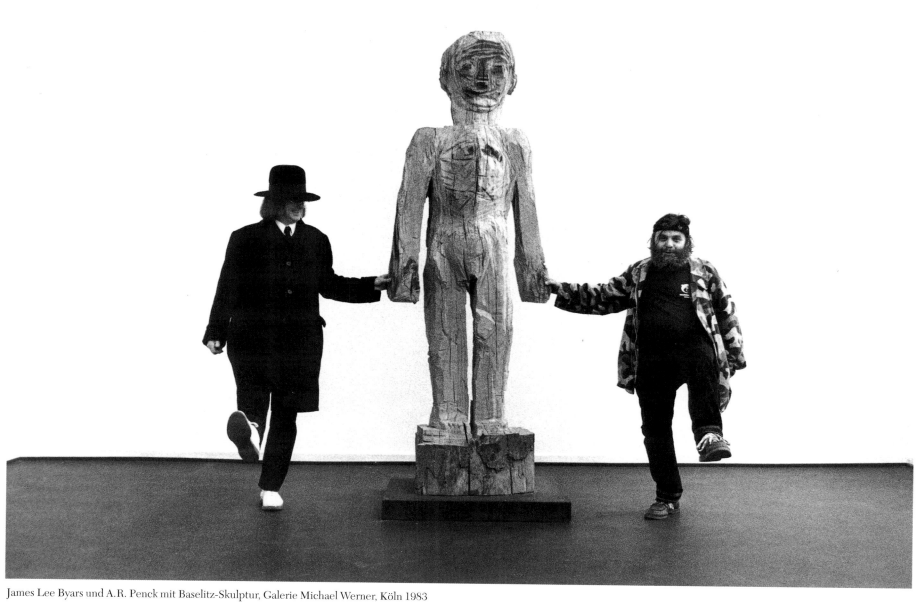

James Lee Byars und A.R. Penck mit Baselitz-Skulptur, Galerie Michael Werner, Köln 1983

»Delphi Heliotroph«, 1993

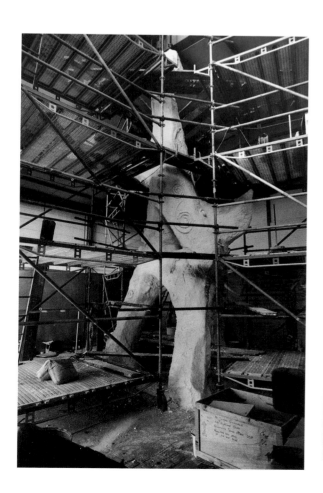

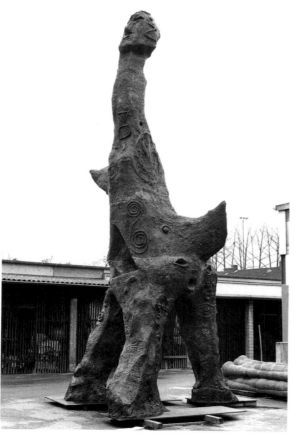

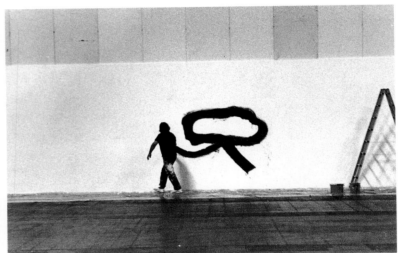

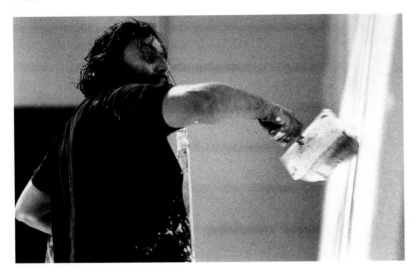

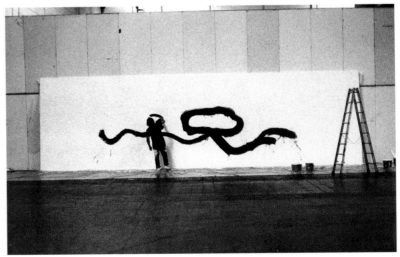

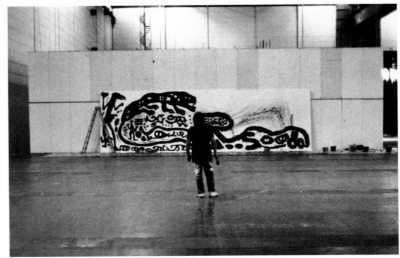

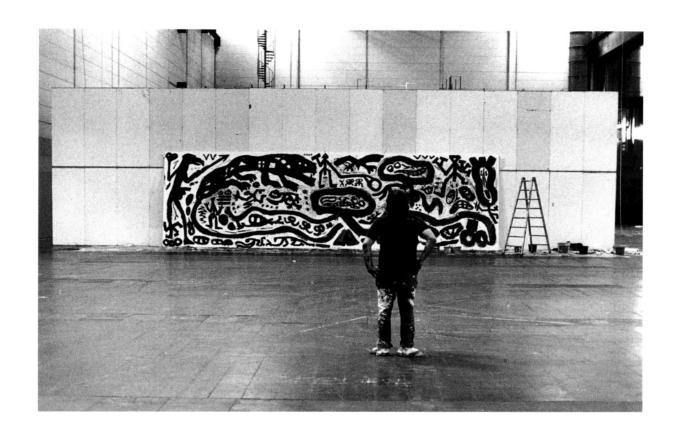

Gemälde/painting/peinture »Quo Vadis Germania«, 1984, Dispersion auf Nessel/Dispersion on untreated cotton/Dispersion sur mousseline, 300 x 1000 cm, Ausstellung/Exhibition/Exposition »von hier aus«, Düsseldorf 1984

Köln 1988

Köln, ca. 1981

James Lee Byars
US-Amerikaner, Jahrgang 1932, bereist auf der Suche nach dem Schönen Japan und Europa, lebt lange in der lebendigen Theaterkulisse Venedig, jener Stadt, von der er sagt, daß sie auf dem Gesicht des Wassers gebaut sei. Man sollte ihn in seiner Kunst als einen Ideendarsteller ansehen. Ein Magier, der der Idee des Schönen Erscheinungen verschafft. In seine Projekte, die der Zelebration des Schönen dienen, involviert er andere, führt sie zur Aufmerksamkeit für das Schöne bis ins tägliche Leben hinein. »Making an Art of Everyday Life«.

Heinrich Heil

James Lee Byars
American, born in 1932, has travelled in search of beautiful Japan and Europe. He has long lived in the animated theatre of Venice, the city which he says is built upon the face of the water. He should be regarded as a represhenter of ideas in his art, as a magician who breathes life into the idea of the beautiful. He involves other people in his projects, which serve to celebrate the beautiful, leading those he involves to contemplate beautiful things in daily life. 'Making an Art of Every-day Life'.

Heinrich Heil

James Lee Byars
Né aux Etats-Unis en 1932, parcourt le Japon et l'Europe en quête de beauté. Vit longtemps dans ce décor de théâtre vivant qu'est Venise, la ville dont il dit qu'elle a été construite sur le visage de l'eau. On devrait le considérer comme l'artiste représentant l'idéal. Le magicien, qui fait s'incarner l'idée de beauté. Il implique les autres dans ses projets consacrés à la célébration de la beauté, il dirige leur attention sur elle jusque dans la vie quotidienne. « Making an Art of Everyday Life ».

Heinrich Heil

»Westkunst«,
Köln 1981

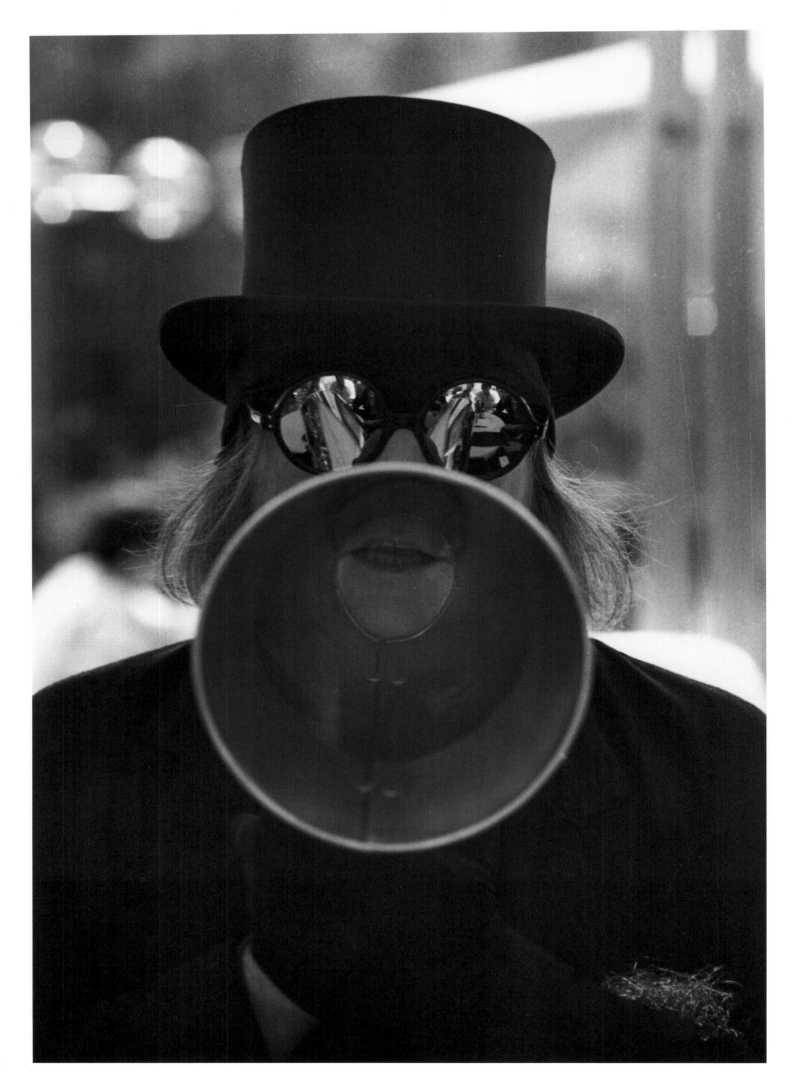

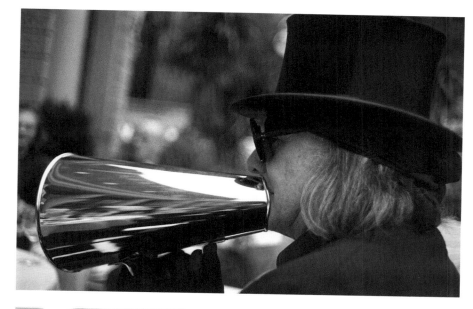

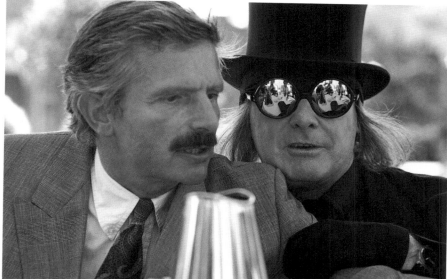
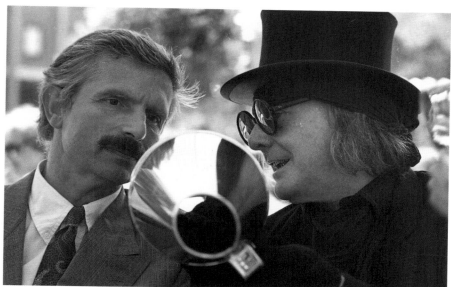

Mit Reiner Speck

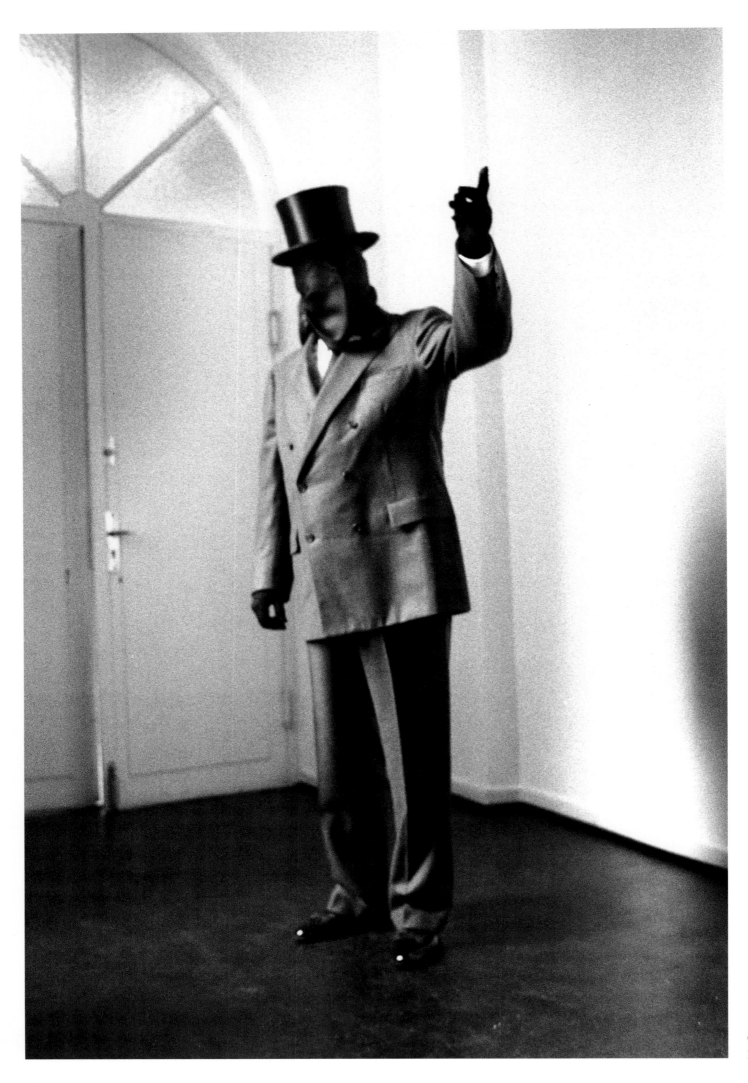

Im Haus des Sammlers/At the home of collector/Chez le collectionneur Reiner Speck, 1985

Kunsthalle Düsseldorf, Oktober 1986

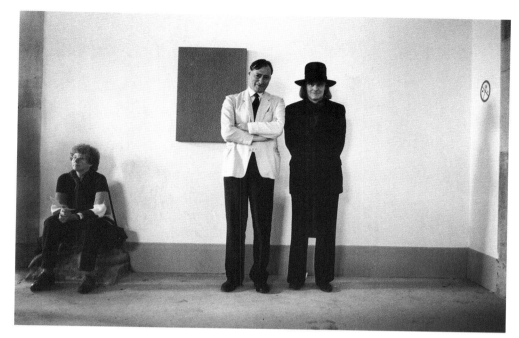

Mit Stephen McKenna, Kassel 1982

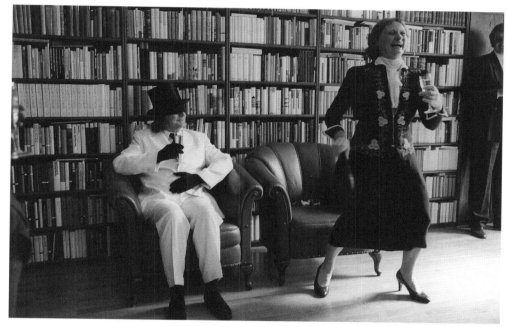

Mit Maria Broodthaers

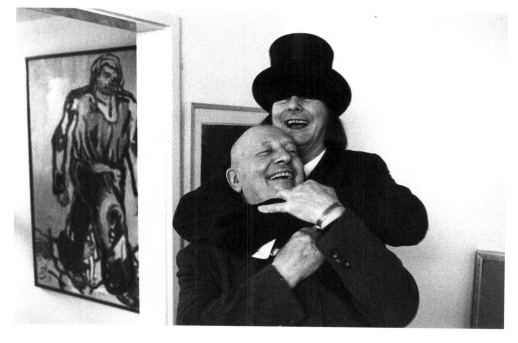

Mit Rudolf Springer, Köln

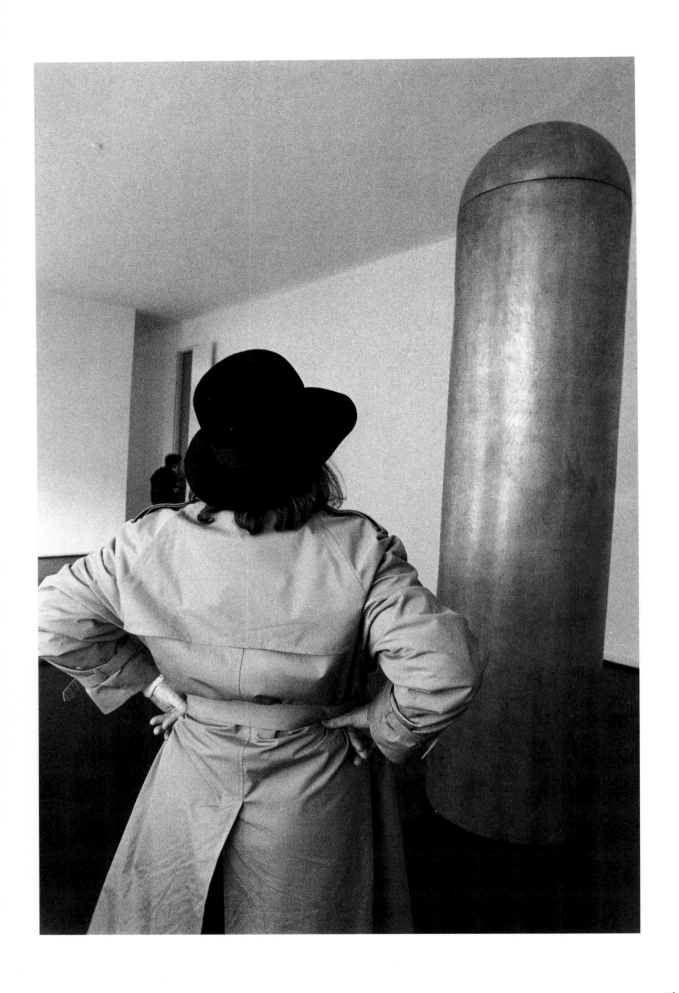

»The Golden Tower with Changing Tops«, 1982/83
Feuervergoldete Bronze/Fire-gilded bronze/Bronze, dorure à
feu, 340 x 80 cm, Galerie Michael Werner, Köln 1984

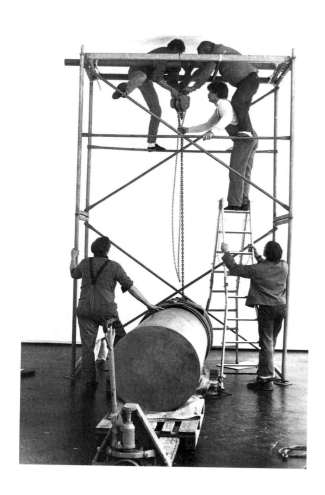
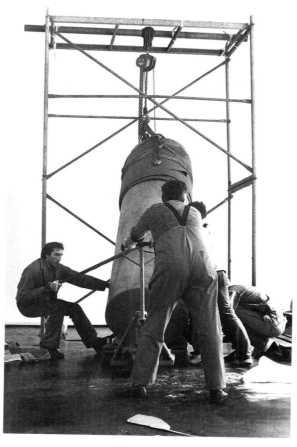
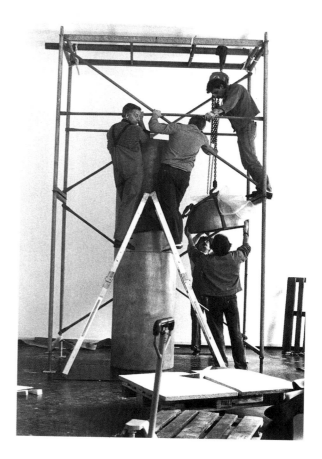

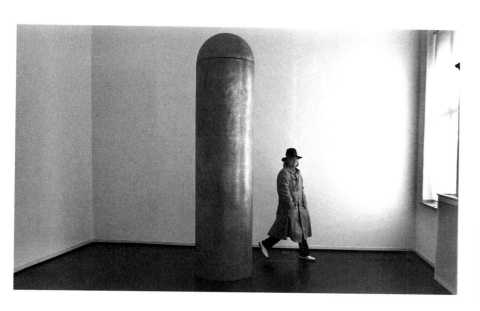

Gerhard Richter

geboren 1932 in Waltersdorf/Oberlausitz. »Was also mache ich, was will ich, welches Bild von was?« Notizen von Gerhard Richter. Lapidar und klar, ohne Umschweife sind die Fragestellungen programmatisch für den Sucher Richter, der verzweifelt-hoffnungsfroh beständig an der Möglichkeit von Bildern arbeitet und so Bild um Bild in Wirklichkeit überführt. Dabei kein Motiv habend, nur Motivation, wie er sagt. Benjamin Katz zeigt ihn während der Arbeit und privat.

Gerhard Richter

born in 1932 in Waltersdorf/Oberlausitz. 'What shall I do, what do I want, which picture of what?' Notes on Gerhard Richter. Succinct, clear and to the point, the questions posed are programmatic for Richter the searcher, who constantly works on the possibility of paintings in a state of simultaneous hope and despair, converting painting after painting into reality. He has no motif, only motivation, as he puts it. Benjamin Katz portrays him at work and in private.

Gerhard Richter

Né en 1932 à Waltersdorf/Oberlausitz. « Que fais-je donc, quel tableau, de quoi ? » Notes de Gerhard Richter, lapidaires et claires. Les questions qu'il se pose sont sans détours et programmatiques pour Richter, le chercheur qui, désespéré et empli d'espoir à la fois, œuvre constamment au possible de l'image et, tableau après tableau pénètre dans la réalité. Sans motif précis, rien que sa motivation, dit-il. Benjamin Katz le montre au travail et en privé.

Heinrich Heil

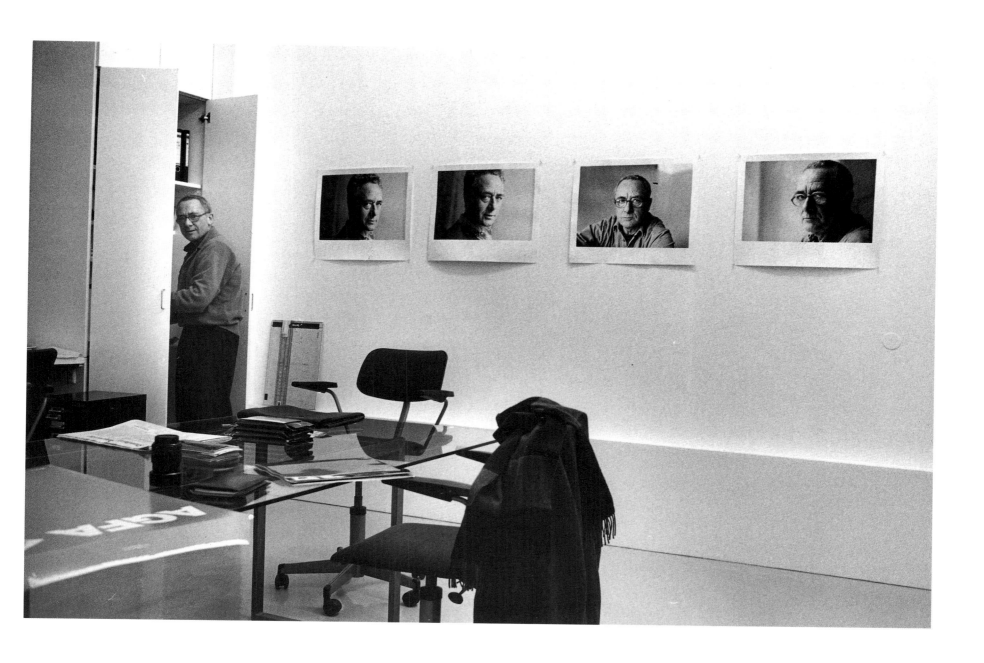

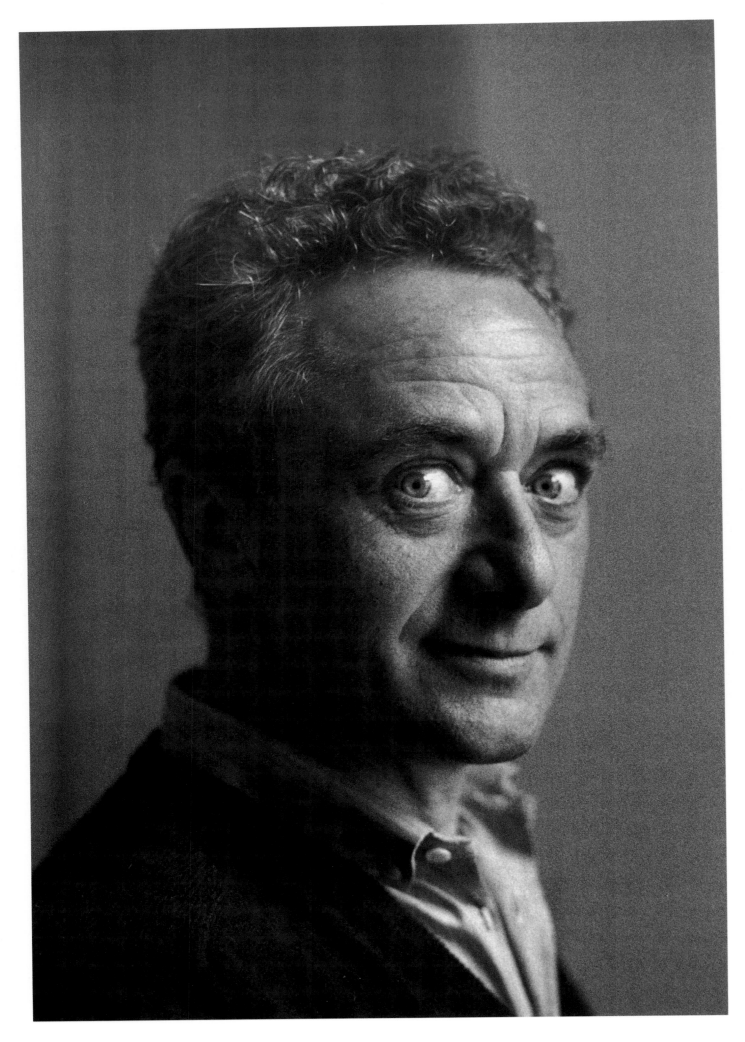

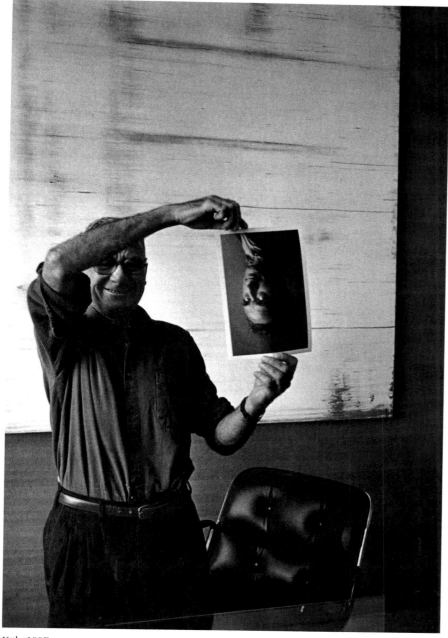

Köln 1995

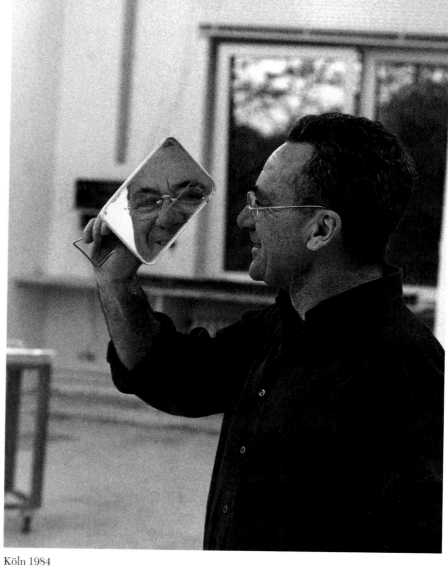

Köln 1984

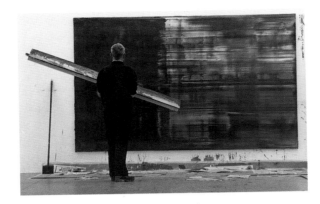

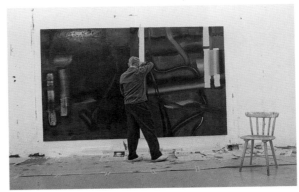

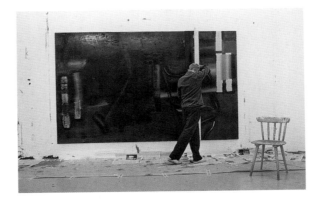

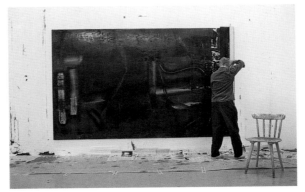

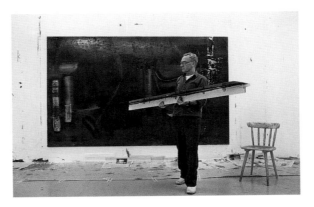

Köln 1995

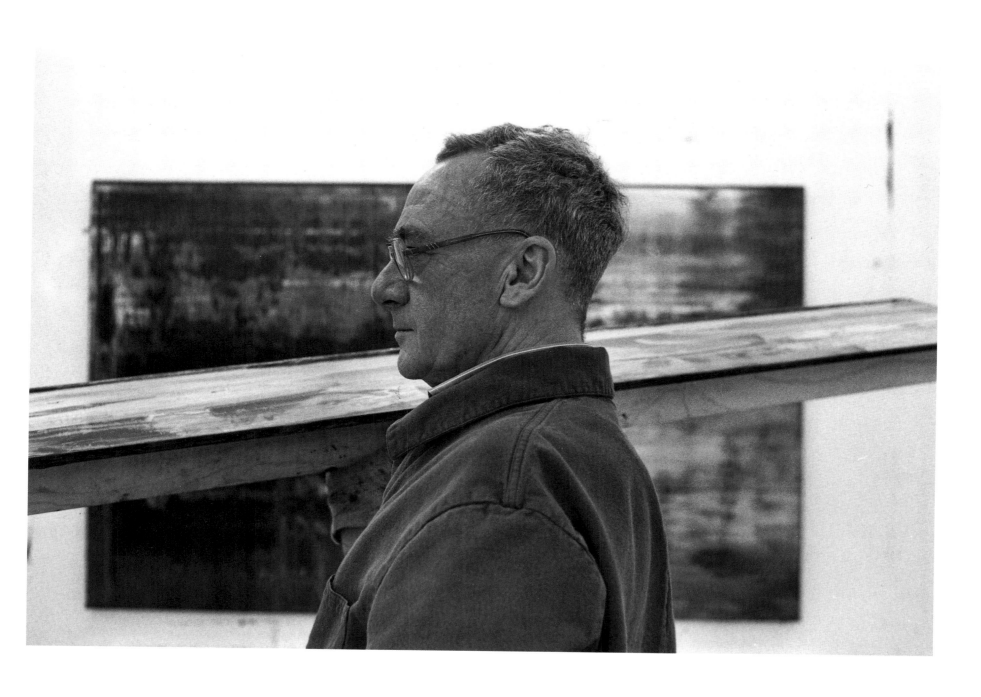

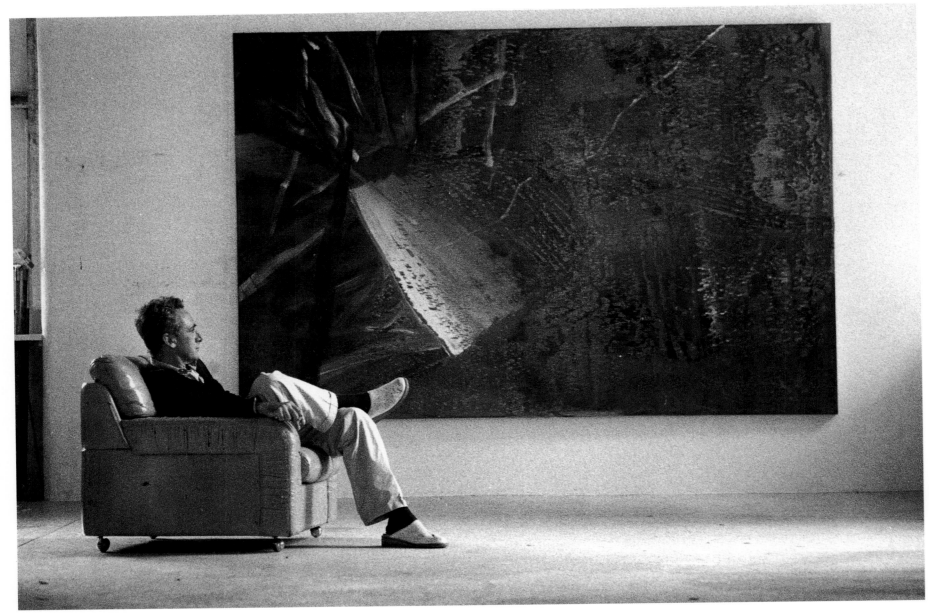

Köln 1984

Sabine Richter,
1995

Mit Sabine Richter, 1995

Mit Sabine und Moritz Richter, 1995

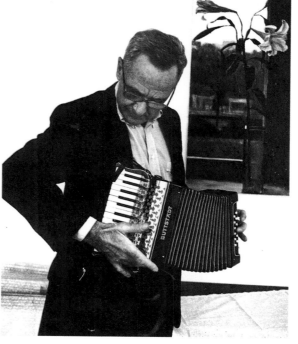

Köln 1995

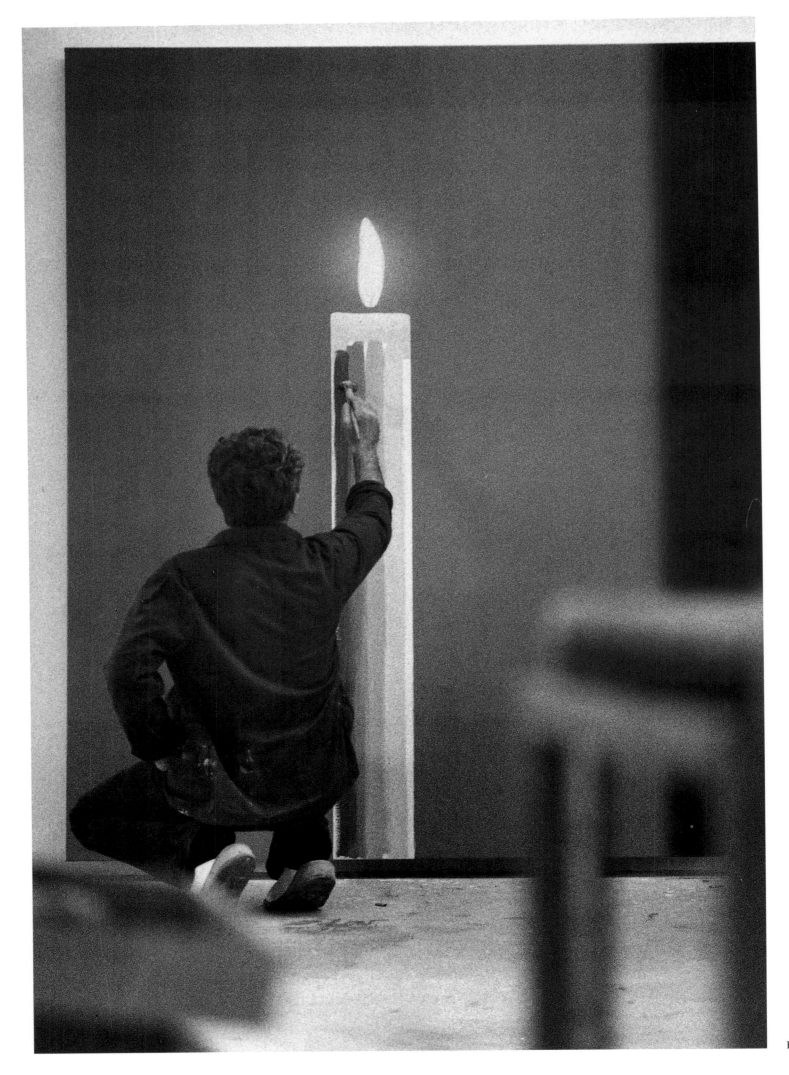

Köln 1983

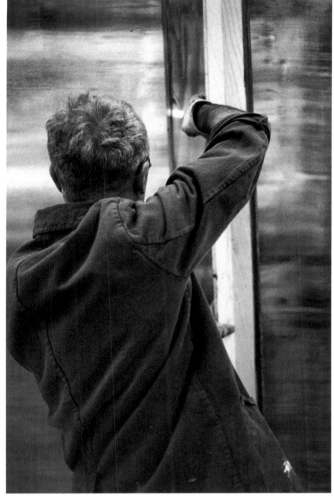

Köln 1995

Seine Arbeitsecke/his working corner/son coin de travail, 1995

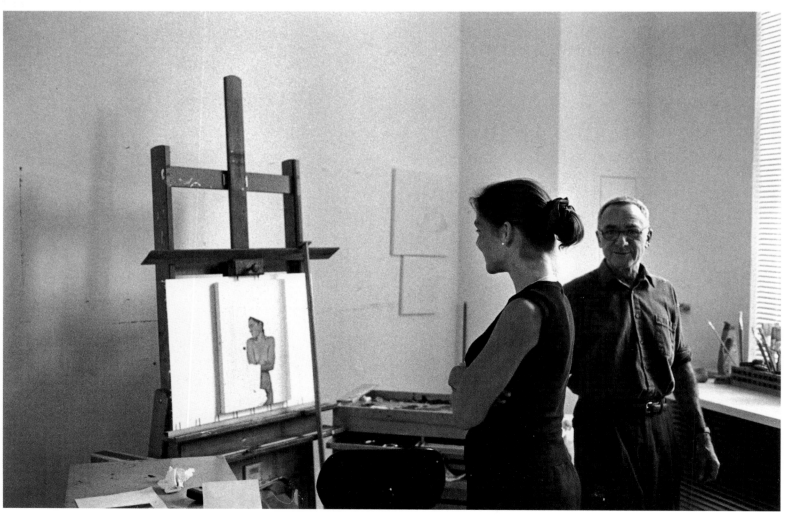

Mit Sabine Richter

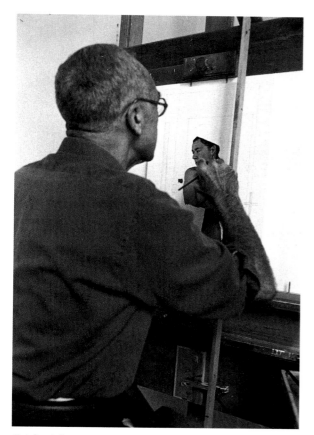 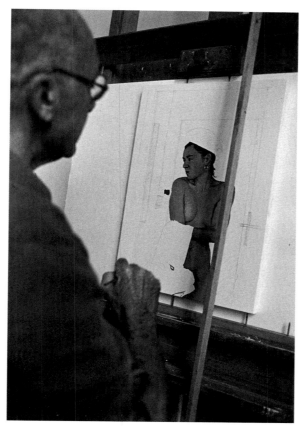 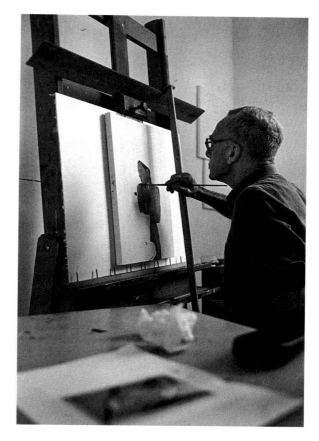

Bei der Arbeit an einem Portrait von Sabine/working on a portrait of Sabine/occupé avec un portrait de Sabine

Antonius Höckelmann
Traf ich auf der Rennbahn
Er malte bunt die Pferde an
Was keiner besser machen kann

Noch besser ist ein Stück Skulptur
Irrational Rheinland-Natur
Kurz vor dem Sturz, Name bei ur
Wie 5 vor 12, die Weltenuhr

A.R. Penck

I met Antonius Höckelmann
On the racing course
Doing what no one better can
Painting bright his horse

But better is a sculpture
Irrational Rhineland nature
Just before the fall, near Ries
Like 5 to 12 on the world's timepiece

A.R. Penck

Je rencontrai Antonius Höckelmann
au champ des courses
Il bariolait les chevaux de couleurs
Personne ne sait le faire mieux que lui.

Mieux, ce serait une véritable sculpture
Nature - Rhénanie - irrationnel
Juste avant la chute, le nom imaginaire
comme midi moins cinq aux horloges planétaires.

A.R. Penck

Atelier, ca. 1979

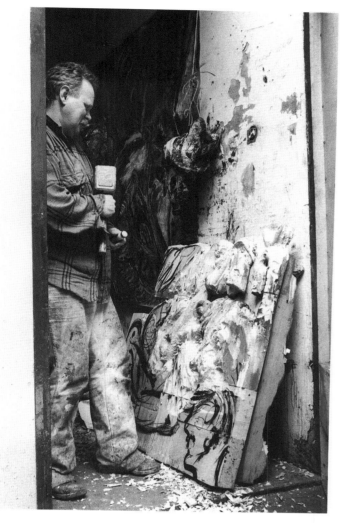
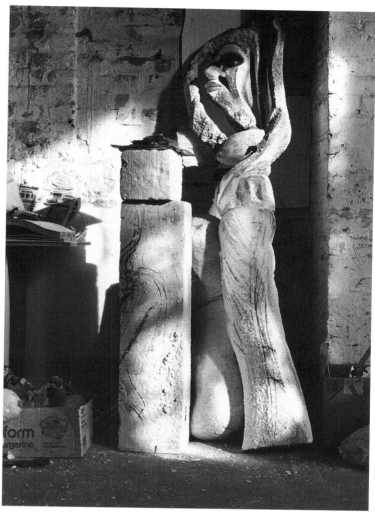

Im Atelier, ca. 1979

1983

In seiner Stammkneipe/in his local pub/dans son bar préféré
»Kronenbraustuben«, Köln

1984

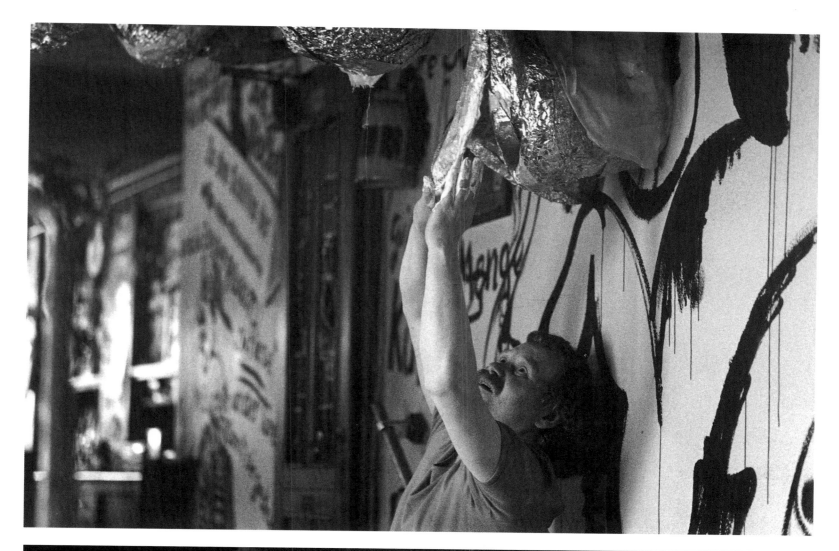

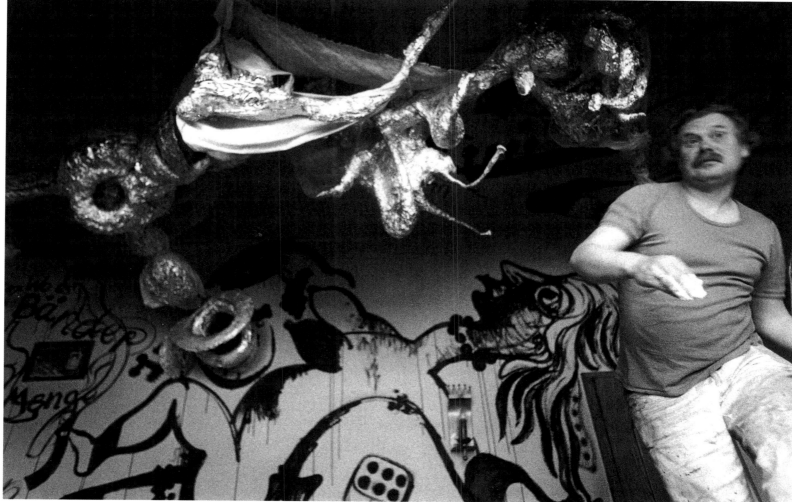

In seiner Stammknei-
pe/in his local pub/
dans son bar préféré
»Kronenbraustuben«,
Köln 1984

Eugène Leroy

geboren 1910 in Tourcoing, Frankreich. Wer einmal einen
Blick auf ein Bild von Eugène Leroy mit all seinen Aus-
schweifungen der Farben warf und in den Fluten davon die
Aufhebung von Linie und Form erfuhr, dem wogenden Sog
der Farbmasse schon ganz hingegeben, dem zeigt Benjamin
Katz in nüchternem Schwarzweiß den Ort des Entstehens.
Atelier und Wohnräume erscheinen in klaren Konturen
und der Mann der Farben inmitten seiner Meere. Noch spürt
man die Gewalt der Farbe, doch tonlos im helldunklen
Kontrast der Photographien hat man die Chance, in aller
Stille ihren Meister zu beobachten.

Eugène Leroy

was born in 1910 in Tourcoing, France. Anyone who has
seen a painting by Eugène Leroy will be familiar with all his
excesses of colour, the dissolution of line and form in a
general state of turbulence, and the surging current of the
mass of colours. Benjamin Katz portrays the place where
such pictures originate in sober monochrome. Both studio
and living accommodation appear in clear contours, as does
the man of colours in the midst of his seas. The force of colour
can still be felt, yet here its master can be observed calmly
and tonelessly in the chiaroscuro of the photographs.

Eugène Leroy

Né en 1910 à Tourcoing. Avec la sobriété du noir et blanc,
Benjamin Katz montre à ceux qui ont vu un tableau d'Eugène
Leroy et son foisonnement de couleurs, qui ont ressenti dans
ce flot l'abolition de la ligne et de la forme, où se sont livrés
entièrement à l'attrait mouvant des masses de couleur, le lieu
où il a été réalisé. L'atelier et les autres pièces apparaissent
avec des contours précis, et l'homme de la couleur au milieu
de ses océans. Pourtant, on sent la violence de la couleur,
pourtant atone dans les contrastes clairs et obscurs de la
photographie, et on a la chance de pouvoir tranquillement
observer le maître qui les a créés.

Heinrich Heil

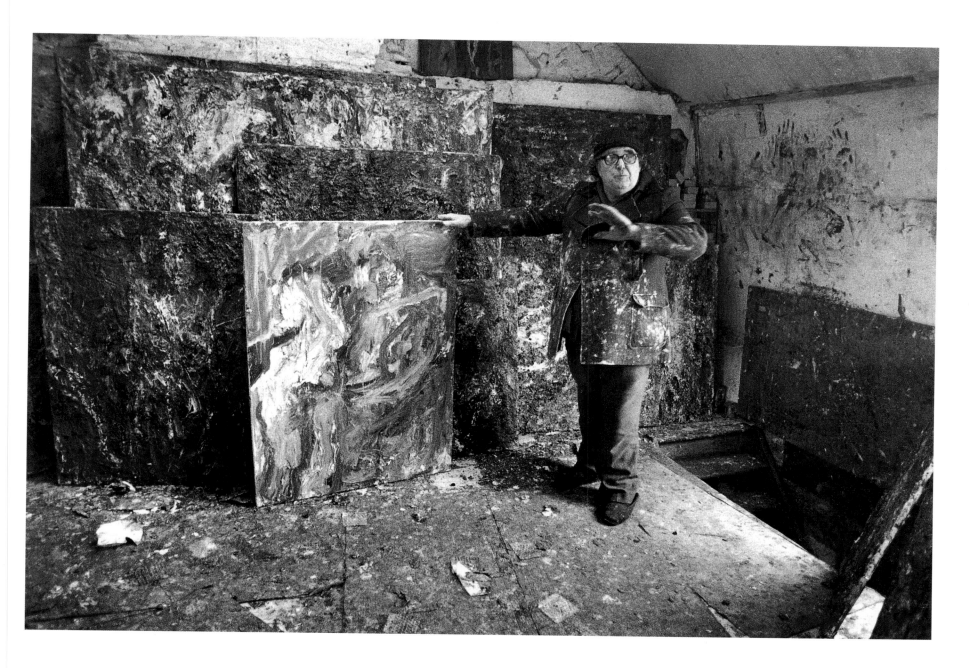

Seiten/pages 321-333:
Besuch von Michael Werner im Atelier von Eugène Leroy in
Wasquehae, Nordfrankreich, anläßlich der Vorbereitung einer
Ausstellung in der Galerie Michael Werner in Köln, 1985

Michael Werner in the Eugène Leroy studio in Wasquehae,
northern France, preparing an exhibition for the Galerie
Michael Werner in Cologne, 1985

Michael Werner visite l'atelier d'Eugène Leroy à Wasquehae,
à l'occasion de la préparation d'une exposition dans la Galerie
Michael Werner à Cologne, 1985

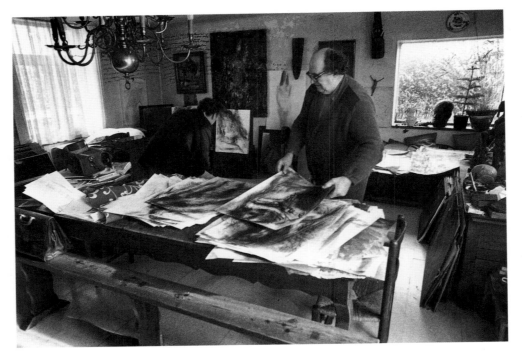

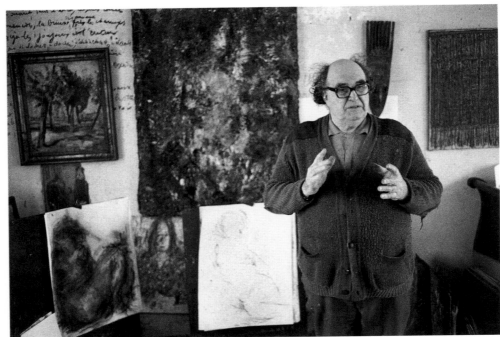

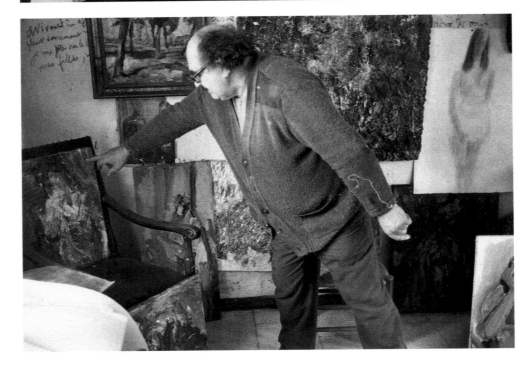

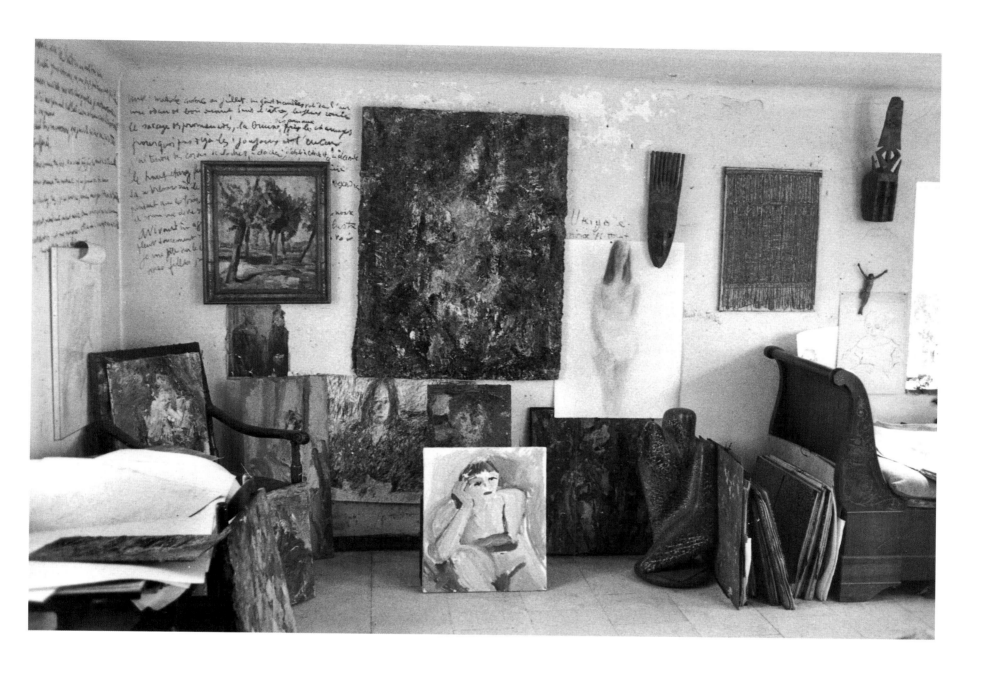

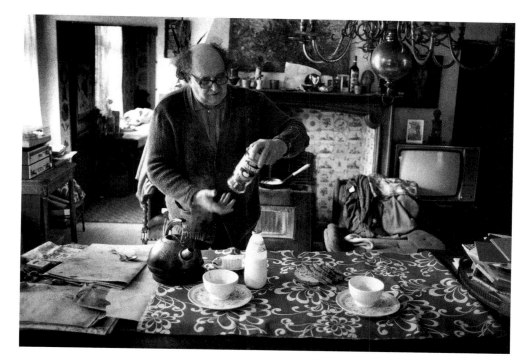

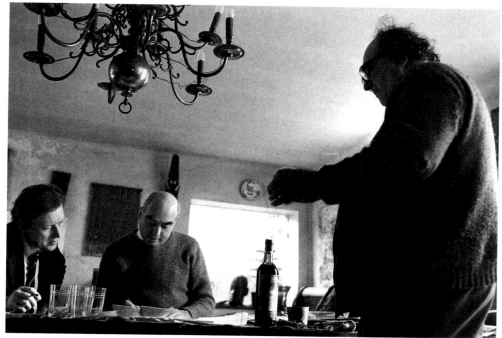

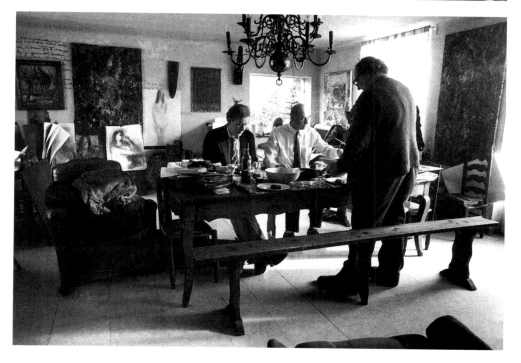

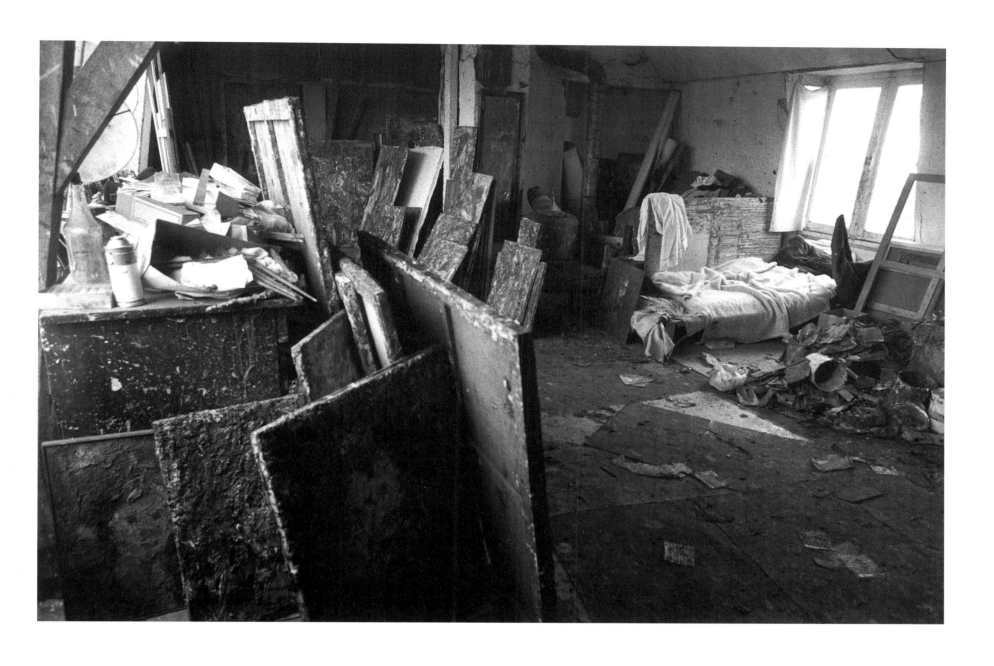

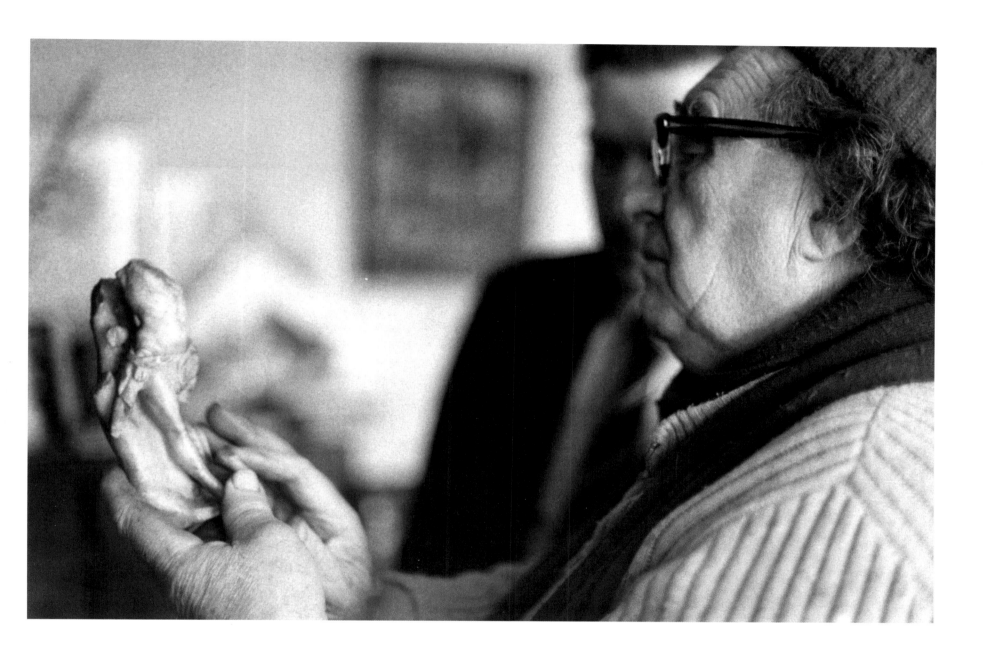

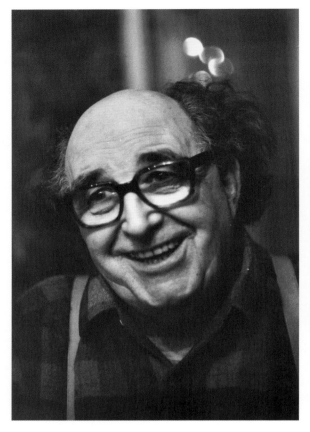
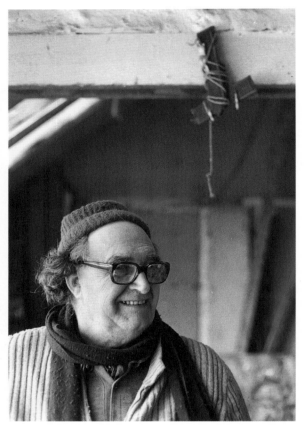
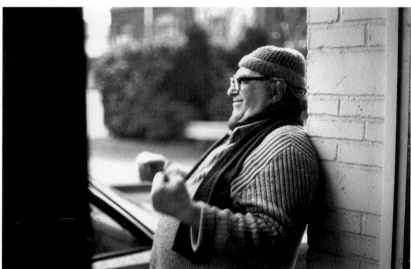
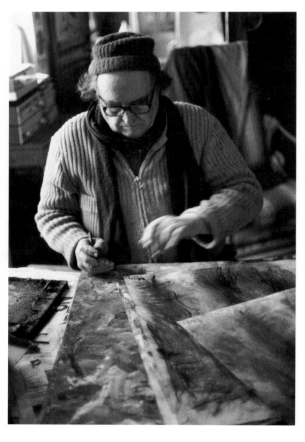

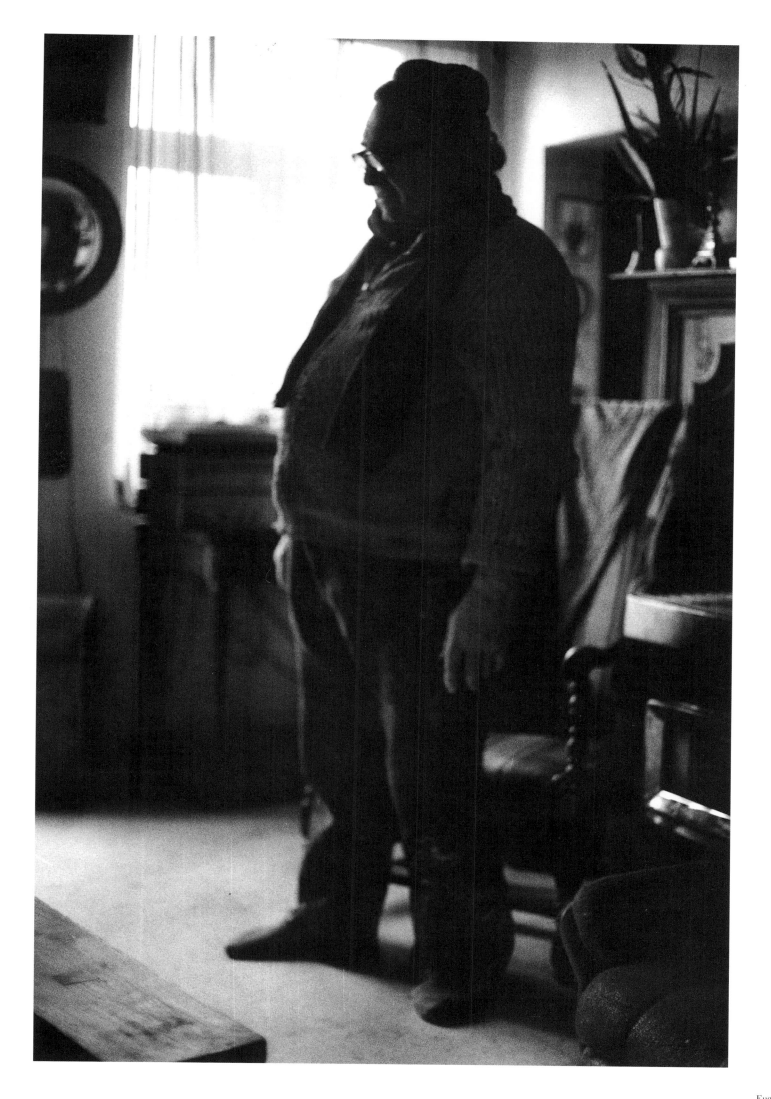

Villa Beau Regard, nach Zeichnungen von/after drawings by/d'après les dessins de Pablo Picasso, Les Carnets de Dinard, 1922

Die Photos zeigen die Originalmöbel und -gegenstände/the photos show the original furniture and objects/les photos montrent les meubles et objets originaux

Pablo Picasso, 1922, Zervos XXX, Edition Cahiers d'Art, Paris, Réproductions: 332, 326, 320, 311, 336

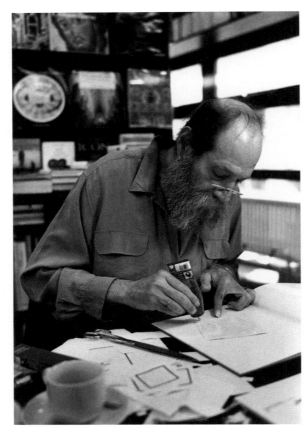

Lawrence Weiner, Buchhandlung König, Köln 1995

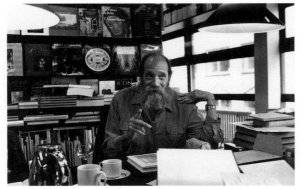 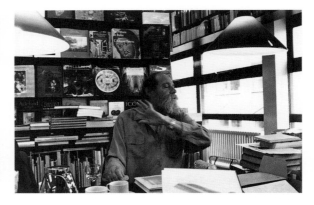

Anläßlich der Arbeit/on the occasion of the work/
à l'occasion de l'œuvre »To Build a Square in the Rhineland«,
Köln September 1995

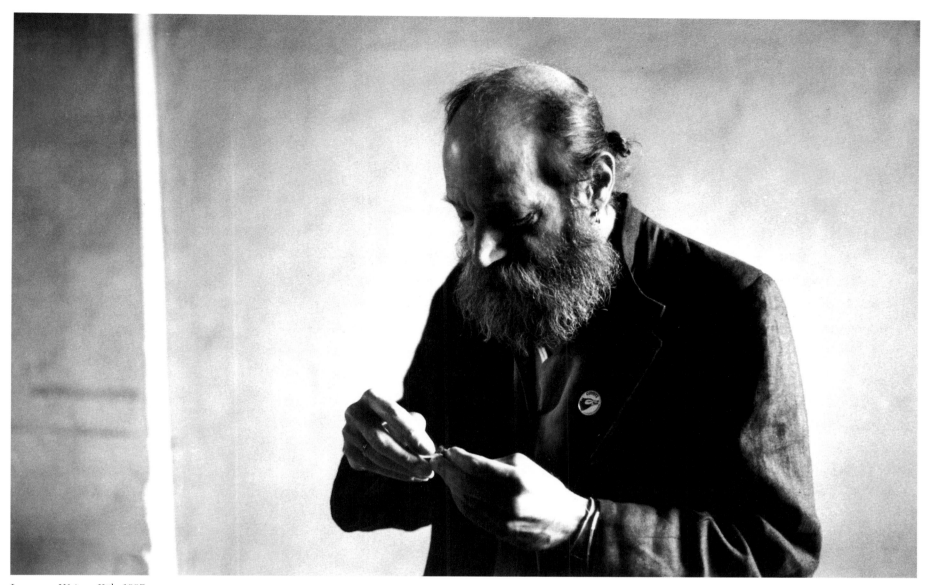

Lawrence Weiner, Köln 1995

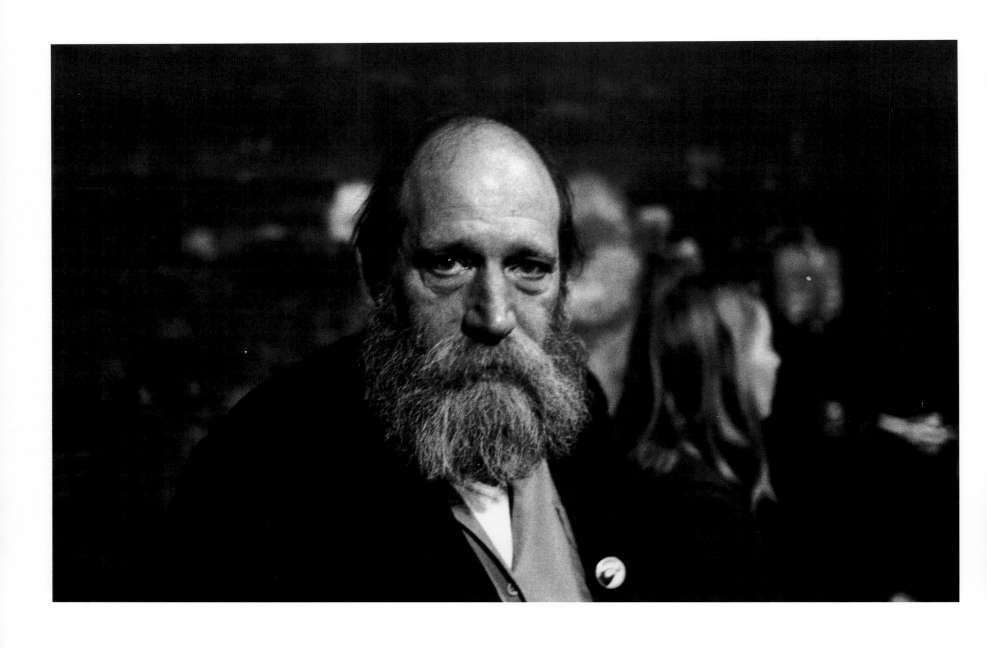

Anläßlich der Arbeit/on the occasion of the work/
à l'occasion de l'œuvre »To Build a Square in the Rhineland«,
Köln September 1995

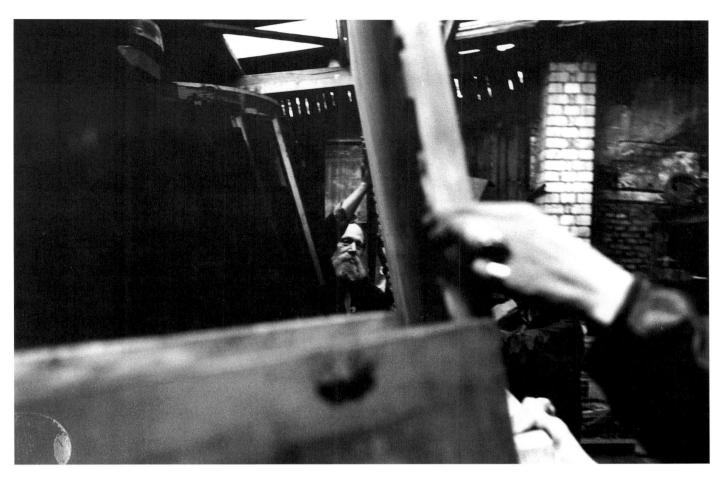

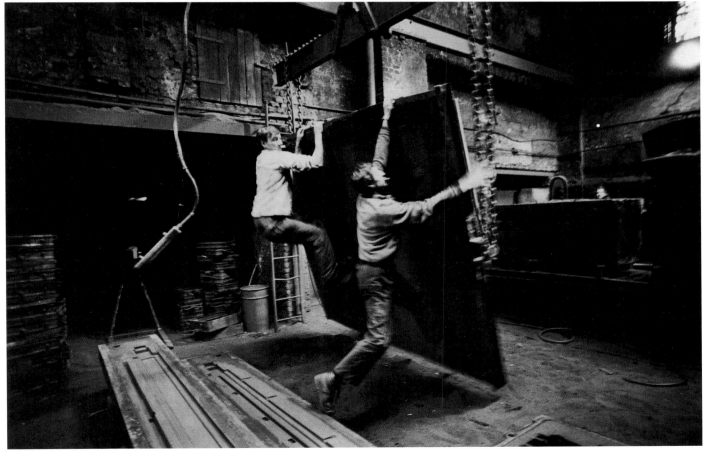

Lawrence Weiner, Gießerei Simon & Ulrich, ▸
Meschenich September 1995

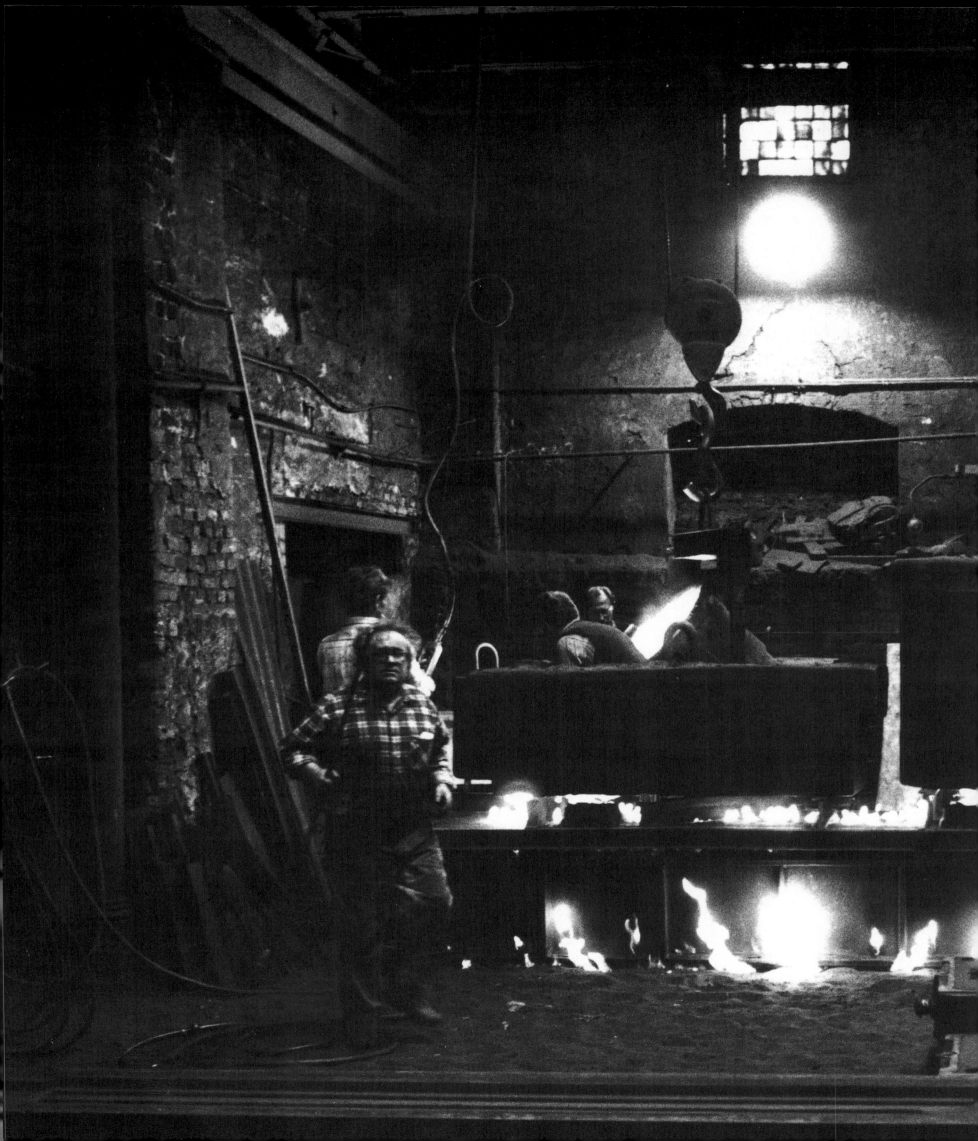

documenta 5, 7 und 9 in Kassel
Seit 1955 wurde die documenta neunmal gezeigt, die zehnte
ist in Planung. Zu ihren Gründungsvätern nach der ver-
heerenden Zeit des faschistischen Bildersturms gehörten
Arnold Bode und Werner Haftmann. Die documenta
verstand und versteht sich als internationales Forum der
Kunst. Von langer Hand vorbereitet, trägt die jeweilige Aus-
stellung den Charakter und die Handschrift des oder der
Macher. Legendär waren die documenta 5, ausgerichtet von
Harald Szeemann, und die documenta 7 unter Rudi Fuchs.
Benjamin Katz hat dem Aufbau der documenta 9 unter Jan
Hoet eine eigene Fotodokumentation gewidmet.

documenta 5, 7 and 9 in Kassel
documenta has been staged nine times since 1955 and plans
are being made for the tenth. Arnold Bode and Werner
Haftmann were among the founding fathers who built up
the exhibition after the devastation of Nazi iconoclasm.
documenta was and still is an international forum for art.
Organized over a lengthy period of time, each exhibition
bears the characteristic signature of its creator or creators.
Legendary documentas were documenta 5 by Harald
Szeemann and documenta 7 under Rudi Fuchs. Benjamin
Katz dedicated his own photographic documentary to the
construction of documenta 9 under Jan Hoet.

documenta 5, 7 et 9, Kassel
Il y a eu neuf documenta depuis 1955 et la dixième est en
préparation. Après les désastres provoqués par un fascisme
iconoclaste, Arnold Bode et Werner Haftmann furent les
pères de cette manifestation. La documenta s'entendait
et s'entend encore comme un forum international de l'art.
Préparée longtemps à l'avance, chaque exposition est
l'expression du caractère, de la patte de celui ou de ceux
qui la font. La documenta 5 conçue par Harald Szeemann
et la documenta 7, avec Rudi Fuchs, sont entrées dans la
légende. Benjamin Katz a consacré une documentation
photographique à l'accrochage de la documenta 9 organisée
par Jan Hoet.

Heinrich Heil

documenta 9

Michelangelo Pistoletto

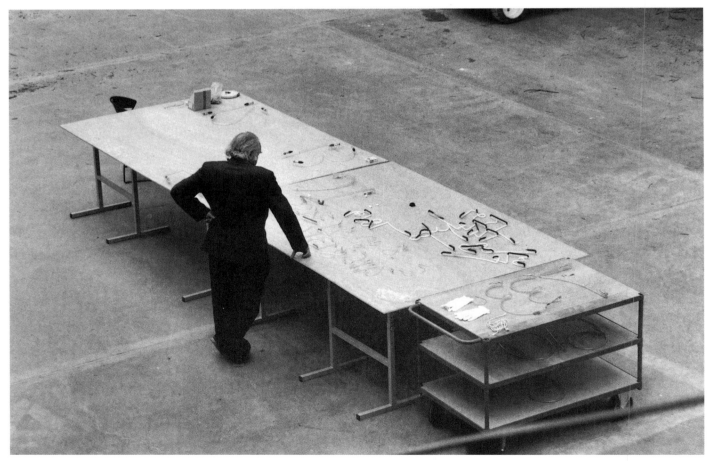

Mario Merz

Mario Merz

Michelangelo Pistoletto

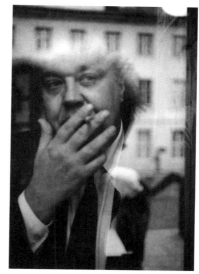

Gerhard Merz

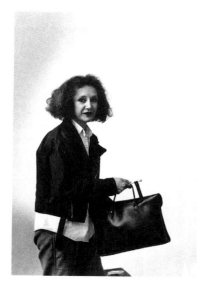

Rose Finn Kelcey

Jac Leirner

Rebecca Horn

Absalon

Michael Buthe

Marisa Merz

James Lee Byars

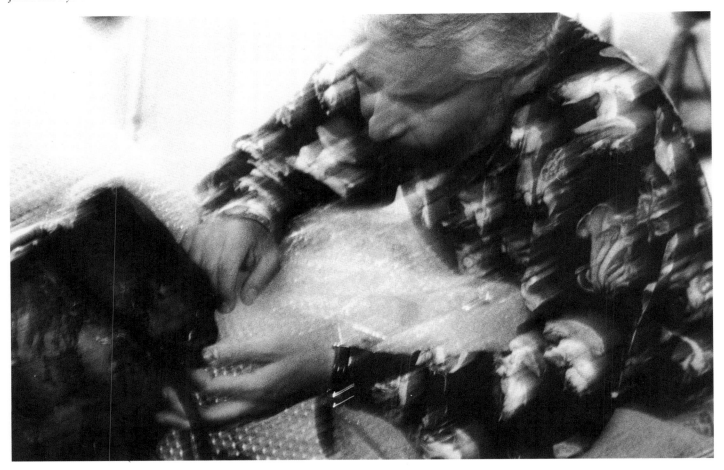

Philip Rantzer

Jonathan Borofsky, »Man walking to the sky«, 1992

Manfred Schneckenburger, Heiner Stachelhaus, Rudi Fuchs, Harald Szeemann und Jan Hoet

Ulrich Rückriem

Per Kirkeby

Luciano Fabro

Lothar Baumgarten

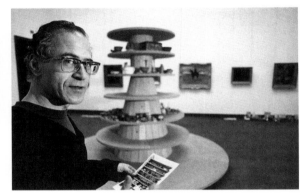

Haim Steinbach

Guillaume Bijl

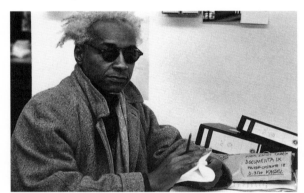

David Hammons

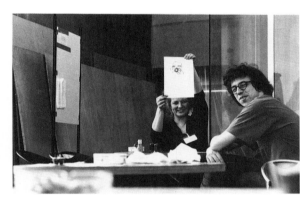

Marlene Dumas, Bart De Baere

Ricardo Brey

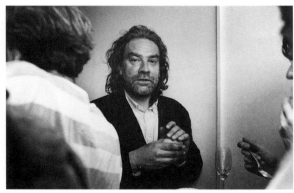

Thierry De Cordier

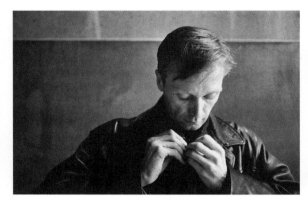

Heimo Zobernig

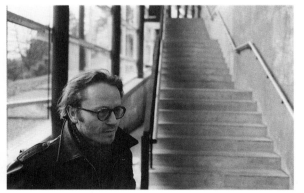

Reinhard Mucha

Gilberto Zorio

Gerhard Merz »Travertino Romano Classico«

Museum Friedericianum

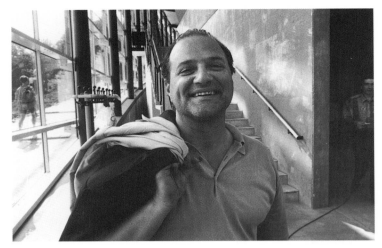

Kurt Kocherscheidt

Kazuo Katase

Kurt Kocherscheidt mit Familie/with his family/avec sa famille

Ellsworth Kelly

Ingeborg Lüscher, Harald Szeemann

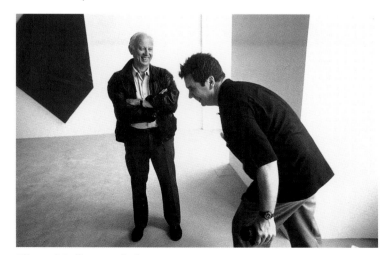

Ellsworth Kelly mit Jack Shear

Ingeborg Lüscher

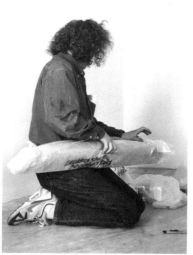

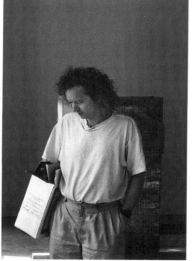
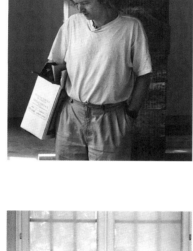

Lawrence Carroll

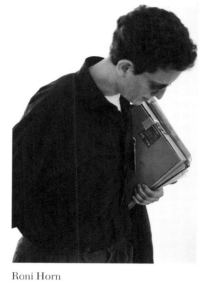

Roni Horn

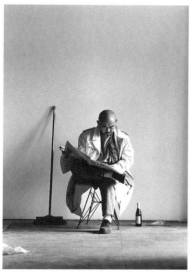

Hidetoshi Nagasawa

Eran Schaerf

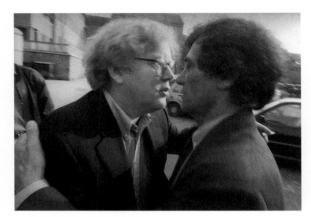

Rudi Fuchs, Jan Hoet, Weimar

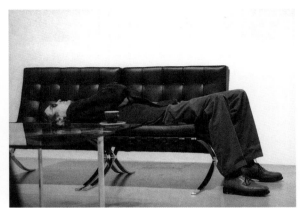

Thomas Schütte

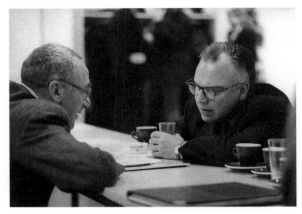

Gerhard Richter und Denys Zacharopoulos

Vera Frenkel mit Denys Zacharopoulos

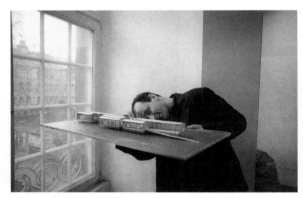

Paul Robbrecht

Marisa Merz und Pedro Cabrita Reis

Denys Zacharopoulos und Marlene Dumas

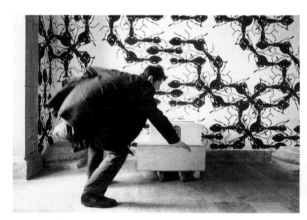

Peter Kogler

Franz West und Ilya Kabakov

Museum Friedericianum

354 documenta

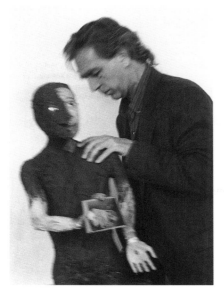

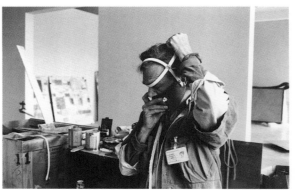

Jimmie Durham

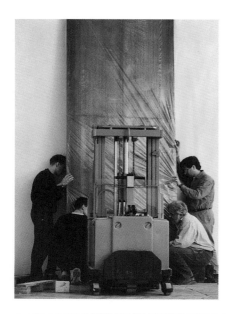

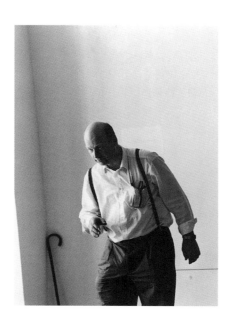

Malachi Farrell,
Seamus Farrell,
Pier Paolo Calzolari,
Filippo di Giovanni

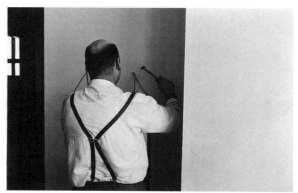

Pier Paolo Calzolari

Ulrich Meister

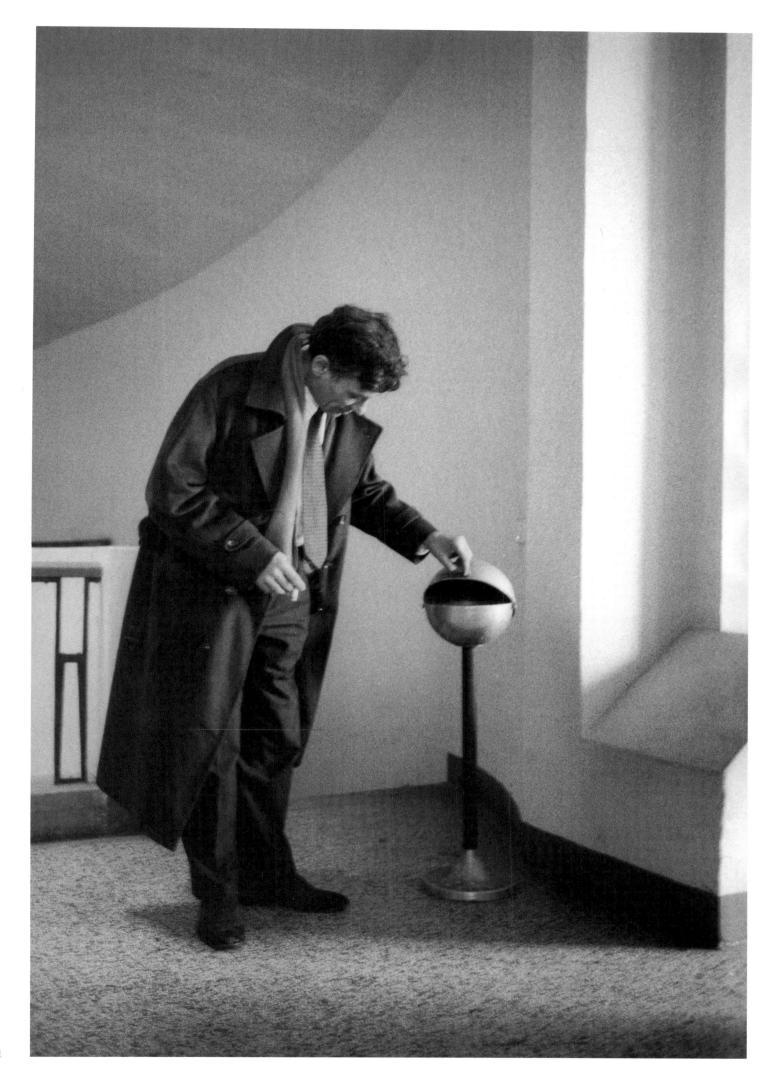

Jan Hoet,
Weimar 1991

Benjamin Katz ist am 14. Juni 1939 in Antwerpen geboren. Seine Jugend verbringt er in Belgien; 1953 bekommt er seine erste Kamera. 1956 siedelt er nach Berlin über. Akademiebesuch, er spielt Theater und wird Mitglied des Jugendensembles Berlin unter Thomas Harlan. 18-monatiger Aufenthalt im Sanatorium Havelhöhe Berlin. Es entstehen eindrucksvolle Bilder von Mitpatienten und Personal. 1963 Gründung der Galerie Werner & Katz. Trennung nach knapp einem Jahr. Bis 1969 weitere Galerietätigkeit. Ausstellungen mit Baselitz, Broodthaers, Höckelmann, Lüpertz, Schönebeck, C.O. Päffgen.

Seit 1972 lebt und arbeitet Benjamin Katz als Photograph in Köln.

Benjamin Katz was born on 14th June, 1939, in Antwerp. He spends his youth in Belgium. In 1953 he acquires his first camera. 1956: moves to Berlin. He attends the Academy, starts acting and becomes a member of the Jugendensemble Berlin (Youth Ensemble) under Thomas Harlan. He spends 18 months in the Havelhöhe Sanatorium in Berlin where he takes impressive pictures of fellow patients and personnel. 1963: founds the Werner & Katz Gallery. The partnership lasts only a year. Up to 1969: works for a number of galleries. Exhibitions with Baselitz, Broodthaers, Höckelmann, Lüpertz, Schönebeck, C.O. Päffgen.

Benjamin Katz has been living and working as a photographer in Cologne since 1972.

Benjamin Katz est né le 14 juin 1939 à Anvers. Jeunesse en Belgique. Premier appareil photo en 1953. S'installe à Berlin en 1956. Fréquente l'Académie des beaux-arts, joue dans une troupe de théâtre et devient membre de la »troupe des jeunes« dirigée par Thomas Harlan. Il fait un séjour de 18 mois au sanatorium de Havelhöhe à Berlin. Il réalise d'impressionnantes photos des autres patients et du personnel. En 1963, il fonde la galerie Werner & Katz. Séparation au bout d'un an. Il poursuit ses activités dans la galerie jusqu'en 1969 et expose Baselitz, Broodthaers, Höckelmann, Lüpertz, Schönebeck, C.O. Päffgen.

Benjamin Katz vit et travaille à Cologne comme photographe depuis 1972.

EINZELAUSSTELLUNGEN/
AUSSTELLUNGSBETEILIGUNGEN

SOLO EXHIBITIONS/
PARTICIPATION IN JOINT EXHIBITIONS

EXPOSITIONS PERSONNELLES
ET COLLECTIVES

1985	»La grande Parade«, Stedelijk Museum, Amsterdam	
1985	Galerie Tanja Grunert, Köln	
1985	Galerie Reckermann, Köln	
	»Hommage à Gerhard von Graevenitz«	
1985	Palazzo della Società Promotrice delle Belle Arti,	
	Turin, »Rheingold«	
1985/86	Kestner-Gesellschaft Hannover (Katalog)	
1986	Maison Belge, Köln, in Zusammenarbeit mit der	
	Kestner-Gesellschaft, Hannover	
1986/87	Batig, Hamburg, in Zusammenarbeit mit der	
	Kestner-Gesellschaft, Hannover	
1988	Palais des Beaux Arts, Brüssel	
1988	Dresdner Bank, Köln,	
	»150 Jahre Kölner Kunstverein«	
1989	Josef Albers Museum, Quadrat Bottrop	
1989	Stedelijk van Abbemuseum, Eindhoven	
1990	Kunstraum München	
1991	Haus am Waldsee, Berlin	
1992	Kunstverein Frankfurt am Main	
	Provinciaal Museum, Hasselt	
	Galerie Janine Mautsch, Köln	
	Palais Bellevue, Kassel	
	DOCUMENTA IX VOR DOCUMENTA IX	
1993	Deutsche Bank, Luxemburg	
1994	Galerie Joachim Blüher, Köln	
	Portraits und Landschaften	
1994/95	Bonner Kunsthalle, Kunsthandelsarchiv	
1995	Galerie Zur Stockeregg, Zürich	
1996	Museum Ludwig, Köln	

1985	'La grande Parade', Stedelijk Museum, Amsterdam
1985	Tanja Grunert Gallery, Cologne
1985	Reckermann Gallery, Cologne
	'Hommage à Gerhard von Graevenitz'
1985	Palazzo della Società Promotrice delle Belle Arti,
	Turin, 'Rheingold'
1985/86	Kestner-Gesellschaft, Hanover (catalogue)
1986	Maison Belge, Cologne, in collaboration with the
	Kestner-Gesellschaft, Hanover
1986/87	Batig, Hamburg, in collaboration with the Kestner-
	Gesellschaft, Hanover
1988	Palais des Beaux Arts, Brussels
1988	Dresdner Bank, Cologne, '150 Jahre Kölner
	Kunstverein'
1989	Josef Albers Museum, Quadrat Bottrop
1989	Stedelijk van Abbemuseum, Eindhoven
1990	Kunstraum, Munich
1991	Haus am Waldsee, Berlin
1992	Kunstverein Frankfurt am Main
	Provinciaal Museum, Hasselt
	Janine Mautsch Gallery, Cologne
	Palais Bellevue, Kassel
	DOCUMENTA IX VOR DOCUMENTA IX
1993	Deutsche Bank, Luxemburg
1994	Joachim Blüher Gallery, Cologne
	Portraits and landscapes
1994/95	Bonner Kunsthalle, Kunsthandelsarchiv
1995	Zur Stockeregg Gallery, Zurich
1996	Museum Ludwig, Cologne

1985	« La grande Parade », Stedelijk Museum, Amsterdam
1985	Galerie Tanja Grunert, Cologne
1985	Galerie Reckermann, Cologne
	« Hommage à Gerhard von Graevenitz »
1985	Palazzo della Società Promotrice delle Belle Arti,
	Turin, « Rheingold »
1985/86	Kestner-Gesellschaft, Hanovre (Catalogue)
1986	Maison Belge, Cologne, en collaboration avec la
	Kestner-Gesellschaft, Hanovre
1986/97	Batig, Hambourg, en collaboration avec la
	Kestner-Gesellschaft, Hanovre
1988	Palais des Beaux Arts, Bruxelles
1988	Dresdner Bank, Cologne, « 150 Jahre Kölner
	Kunstverein »
1989	Josef Albers Museum, Quadrat Bottrop
1989	Stedelijk van Abbemuseum, Eindhoven
1990	Kunstraum, Munich
1991	Haus am Waldsee, Berlin
1992	Kunstverein Francfort-sur-le-Main,
	Provinciaal Museum, Hasselt
	Galerie Janine Mautsch, Cologne
	Palais Bellevue, Kassel
	DOCUMENTA IX VOR DOCUMENTA IX
1993	Deutsche Bank, Luxembourg
1994	Galerie Joachim Blüher, Cologne
	Portraits et paysages
1994/95	Bonner Kunsthalle, Kunsthandelsarchiv
1995	Galerie Zur Stockeregg, Zurich
1996	Museum Ludwig, Cologne

DANKSAGUNG

Den folgenden Personen möchte ich hiermit für ihren wichtigen Beitrag zu dem vorliegenden Werk danken: Georg Baselitz, Manfred Dinkelbach, Barbara Fromann, Siegfried Gohr, Heinrich Heil, Dr. Rainer Jakobs, Dr. Michael Klant, Markus Lüpertz, Reinhold Mißelbeck, A.R. Penck, Gerhard Richter, Marc Scheps, Gustav Adolf Schroeder, Dr. Karl Steinorth, Susanne Trappmann, den Mitarbeitern des Verlages und schließlich Ludwig Könemann und Peter Feierabend, ohne die dieses Buch niemals verwirklicht worden wäre.

Benjamin Katz

ACKNOWLEDGEMENTS

I wish to thank the following people for their major contribution to this publication: Georg Baselitz, Manfred Dinkelbach, Barbara Fromann, Siegfried Gohr, Heinrich Heil, Dr. Rainer Jakobs, Dr. Michael Klant, Markus Lüpertz, Reinhold Mißelbeck, A.R. Penck, Gerhard Richter, Marc Scheps, Gustav Adolf Schroeder, Dr. Karl Steinorth, Susanne Trappmann, the team at Könemann and finally Ludwig Könemann and Peter Feierabend, without whom this book would never have happened.

Benjamin Katz

REMERCIEMENTS

Je voudrais remercier les personnes suivantes pour leur contribution apportée à ce livre : Georg Baselitz, Manfred Dinkelbach, Barbara Fromann, Siegfried Gohr, Heinrich Heil, Dr. Rainer Jakobs, Dr. Michael Klant, Markus Lüpertz, Reinhold Mißelbeck, A.R. Penck, Gerhard Richter, Marc Scheps, Gustav Adolf Schroeder, Dr. Karl Steinorth, Susanne Trappmann, l´équipe de Könemann et enfin Ludwig Könemann et Peter Feierabend, sans qui ce livre n´aurait jamais vu le jour.

Benjamin Katz